인도 세밀화

국립중앙도서관 출판예정도서목록(CIP)

인도 세밀화 / 지은이: 왕용 ; 옮긴이: 이재연. -- 서울 :
다른생각, 2015
 p. ; cm

원표제: 印度細密畵
원저자명: 王鏞
권말부록: 인도세밀화의 제작 방법 등
중국어 원작을 한국어로 번역
ISBN 978-89-92486-22-4 93650 : ₩38000

세밀화[細密畵]
인도(국명)[印度]

653.15-KDC6
759.954-DDC23 CIP2015017976

세계의 미술 6

인도 세밀화

INDIAN MINIATURES

왕용(王鏞) 지음 | 이재연 옮김

다른생각

인도 세밀화

초판 1쇄 인쇄 2015년 7월 5일
초판 1쇄 발행 2015년 7월 15일

지은이 | 왕용(王鏞)
옮긴이 | 이재연
펴낸이 | 이재연
편집 디자인 | 박정미
표지 디자인 | 박정미
펴낸곳 | 다른생각

주소 | 서울 종로구 창덕궁3길 3 302호
전화 | (02) 3471-5623
팩스 | (02) 395-8327
이메일 | darunbooks@naver.com
등록 | 제300-2002-252호(2002. 11. 1)

ISBN 978-89-92486-22-4 93650
 값 38,000원

* 잘못된 책은 구입하신 서점이나 저희 출판사에서 바꾸어드립니다.

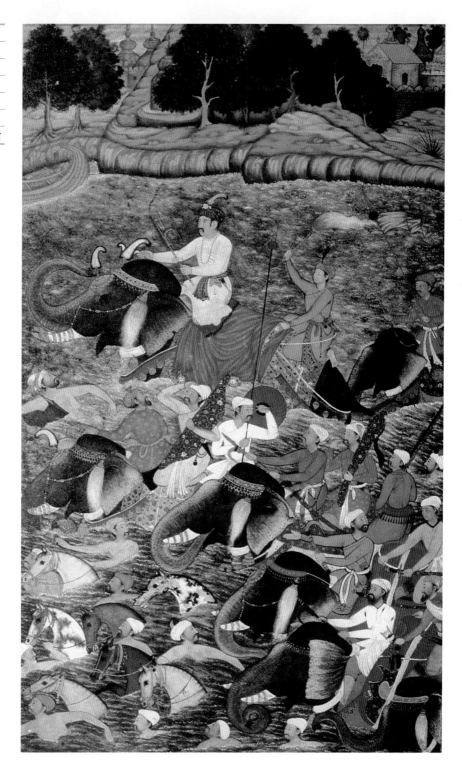

『악바르 본기』 삽화
갠지스 강을 건너는 악바르
이클라스, 마두
대략 1590∼1597년
종이 바탕에 과슈(gouache)
37.5×25cm
런던의 빅토리아 앨버트 박물관

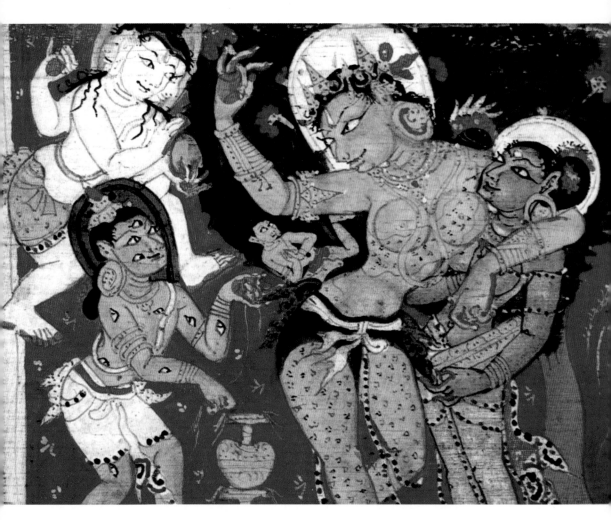

『팔천송반야바라밀다경』 삽화
부처 탄생
벵골 화파
대략 1090년
목판에 과슈
너비 약 5.9cm
뉴욕 아시아학회

새로운 그림을 만나다

미술의 영역에는 회화를 비롯하여 건축·조소·공예 등 다양한 분야가 있지만, 가장 중요한 분야는 역시 회화라고 할 수 있을 것이다. 하지만 그 동안 인도 미술사에 관해 국내에 출간된 서적들(저서와 번역서를 모두 합쳐도 몇 종 되지는 않지만)을 비롯하여 영미권 서적들에서 회화는 매우 적은 비중을 차지할 뿐이었다. 회화라고 해야 고작 몇몇 유명한 석굴이나 일부 사원의 벽화들만을 소개함으로써 구색만을 갖춘 경우가 많다. 반면 그 내용의 대부분은 아잔타 석굴로 대표되는 석굴 사원과 수많은 석조 사원 및 스투파들, 타지마할을 비롯한 정교하고 아름다운 대리석 건축물들, 그리고 불상과 시바상 등 각종 종교의 조소 작품 같은 것들이 차지하고 있다.

옮긴이가 그 속사정을 낱낱이 알 수는 없으나, 인도에 전해오는 회화 작품들의 수량이 많지 않은 데 이유가 있을 듯하다. 재료의 속성상 건축물이나 조소 작품의 재료인 돌과 금속은 거의 반영구적인 데 반해, 회화의 재료인 나뭇잎·천이나 종이는 보존 기간이 짧아, 수량 면에서 지금까지 전해오는 작품은 당연히 전자가 압도적으로 많다는 것이 중요한 이유가 아닐까 싶다. 더구나 무덥고 습한 인도의 기후 조건에서 회화 작품들은 그 수명이 더욱 짧을 수밖에 없었을 것이다.

이런 상황에서 옮긴이는 얼마 전에 이 책과 지은이가 같은 『인도미술사』(다른생각, 2014년)를 1년여 동안에 걸쳐 번역 출간한 적이 있다. 그 책을 번역하기로 결정한 것은, 풍부한 내용과 수많은 도판 등 그 책이 갖고 있는 여러 가지 장점들에 끌렸기 때문인데, 그 중 하나가 그 책의 후반부에 비교적 상세하게 서술되어 있는 '인도 세밀화'에 관한 내용과 그림들이었다. 옮긴이가 알기로는 아마도 이것이 우리나라에서 처음으로 인도 세밀화를 본격적이고 체계적으로 소개한 것이 아닌가 한다. 그 『인도미술사』를 번역하는 동

안 옮긴이는 인도 세밀화에 대한 매력에 푹 빠져들게 되었다. 그리고 마침 같은 저자가 인도 세밀화에 관해 지은 책이 있다는 것을 알고 곧바로 그 책을 입수했으며, 그 내용을 검토한 뒤 곧바로 우리나라의 독자와 미술학도들에게 충분히 소개할 가치가 있다고 판단했다. 그리하여 『인도미술사』의 번역을 마침과 동시에 번역에 착수한 것이 이 책이다.

　　대략 11세기 이후 19세기까지 인도 전역에서 굴곡의 과정을 거치며 유행했던 인도 세밀화는 보는 이들로 하여금 미묘한 아름다움을 느끼게 하기에 충분하다고 생각한다. 정교하고 섬세한 필치에 화려한 색상의 무갈 세밀화는 르네상스 시기 유럽의 회화에 못지 않은 사실적인 인물 조형에다 선을 중요시한 동양화 특유의 섬세한 묘사, 그리고 인도 특유의 분위기와 회화 기법이 더해져 독특하면서 색다른 아름다움을 지니고 있다. 작은 것은 어른 손바닥 크기부터 큰 것도 한 변의 길이가 40센티미터를 넘지 않는 작은 화면 위에 그토록 풍부한 내용을 정교하게 담아낼 수 있었던 화가들의 기교도 감탄을 자아내게 하기에 충분하다. 또한 강렬한 색채와 치졸하면서도 형식화된 인물 조형 및 상징성 강한 내용을 담은 라지푸트 세밀화에서는 마치 김홍도나 신윤복 그림의 정취가 느껴지는 듯하다. 무갈 세밀화 한 폭에는 인도 역사 한 장면의 스토리가 담겨 있고, 라지푸트 세밀화 한 폭은 인도 신화 한 토막의 이야기를 들려 준다. 그러한 그림에 대한 해설과 설명을 읽어 가면서 독자들이 자신의 심미안으로 직접 그림들을 감상한다면, 더욱 다양하고 풍부한 아름다움을 느낄 수 있을 것이다.

　　이 책은 우리나라에 소개되는 최초의 인도 세밀화 관련 전문 서적이다. 비록 세계적인 차원에서 인도 세밀화에 대해 관심을 갖기 시작한 지는 오래되지 않았지만, 그에 대한 평가는 매우 높은 것으로 알려져 있다. 서양의 여러 나라들에서는 20세기 후반부터 미술사학자들이 인도 세밀화의 작품성과 미학적 가치를 인정하고 본격적인 연구에 착수하는가 하면, 일부 화가들은 자신들의 창작에 반영하고 있다고 한다. 옮긴이로서 바람이 있다면, 이 책이 우리나라의 미술사 연구자들에게도 연구 영역을 확장하는 계기가 되기를, 그리고 화가들에게는 새로운 작품 창작의 영감을 얻는 원천이 되었으면 하는 것이다.

　　참고로 이 책에는 수많은 인도·페르시아의 인명과 지명들이 나온다. 원칙적으로 말

하자면 이들의 이름에 인도어나 페르시아어를 병기하는 것이 맞지만, 독자들의 편의를 위해 인도어나 페르시아어 대신 통용되는 영문으로 병기했음을 밝혀 둔다. 그리고 본문의 접지면 쪽 여백에는 옮긴이가 각주 형태로 설명과 해설을 첨부해 놓았는데, 독자들의 이해에 도움이 되기를 바란다.

마지막으로 이 책을 번역하는 과정에서 옮긴이는 잘 모르는 내용에 대해 지은이인 왕용(王鏞) 선생에게 이메일 등을 통해 문의하여 친절한 가르침을 받을 수 있었기에 이 정도 수준이나마 번역을 마칠 수 있었다. 그리고 고려대학교 중어중문학과 박사과정의 정명기 선생으로부터도 번역상의 여러 가지 도움을 받았다. 두 분께 다시 한 번 감사의 마음을 전하고 싶다. 그럼에도 불구하고 미흡한 점들은 전적으로 옮긴이의 부족한 지식에서 비롯된 것임을 밝혀 둔다. 독자 여러분의 질책과 가르침을 겸허히 기대한다.

2015년 6월
옮긴이 이재연

머리말

인도 전통 회화로서 지금까지 남아 있는 것들로는 주로 벽화와 세밀화의 두 종류가 있다.

고대 인도의 벽화는 일반적으로 석굴·사원 및 궁전의 벽 위에 그려져 있으며, 세밀화에 비해 역사가 훨씬 길다. 인도의 무덥고 습한 기후 조건에서, 궁벽하고 건조한 석굴의 벽화는 여타 재료의 화화에 비해 보존하기가 한층 용이했다. 인도의 아잔타 석굴 벽화(대략 기원전 1세기부터 서기 7세기까지)는 세계에 현존하는 최초의 불교 벽화이다. 아잔타 벽화로 대표되는 인도의 전통 회화는 인도의 전통 조소(彫塑)나 춤과 마찬가지로 인물의 동태(動態)와 고사(故事)의 희극성을 표현하는 데 뛰어났으며, 심미적 정서를 추구하고, 생명 활력을 숭상했다. 이와 같이 생명 활력을 숭상하는 전통적 정신은 인도 세밀화 속에도 스며들었다.

세밀화(miniatures)는 일종의 소형 회화로서, 대부분이 서적을 장식하는 삽화에 이용되었다. 서양의 세밀화는 중세의 필사본 삽화에서 시작되었는데, 16세기 초부터 19세기 중엽까지 소형 초상화가 유럽의 시대적 풍조를 이루었다. 동양에서는 페르시아 세밀화가 세계적으로 명성을 떨쳤으며, 인도 세밀화도 상당한 명성을 누렸다. 인도 세밀화는 대체로 인도 본토의 종교 세밀화와 무갈 세밀화 및 라지푸트 세밀화의 세 종류로 나눌 수 있다.

인도 본토의 종교 세밀화에는 힌두교·자이나교와 불교의 필사본 삽화가 포함되며, 11세기부터 16세기까지 인도의 북부 지방에서 유행했는데, 회화 기법이 단순하면서도 치졸하고, 민간 회화의 색채가 농후하다. 특히 자이나교 세밀화에서 인물의 측면 머리에 두 개의 정면 눈동자를 동시에 그리는 화법은 매우 흥미로운데, 현대 입체파의 그림

과 유사하다. 훗날의 라지푸트 세밀화는 인도 본토의 종교 세밀화 전통을 계승하였다.

인도 역사상 가장 강대한 이슬람 제국인 무갈 왕조 시대(1526~1858년)는 인도 세밀화가 가장 번영했던 시기이다. 무갈 왕조의 제2대 황제인 후마윤은 이란에서 페르시아 세밀화를 도입했다. 제3대 황제인 악바르 시대(1556~1605년)는 무갈 황가의 화실(畫室)을 창립하여, 무갈 세밀화의 기초를 다졌다. 제4대 황제인 자한기르 시대(1605~1627년)는 무갈 세밀화의 전성시대를 열었다. 제5대 황제인 샤 자한 시대(1628~1658년)에는 무갈 세밀화가 계속 발전했다. 제6대 황제인 아우랑제브(Orandzeb) 이후에 무갈 세밀화는 점차 쇠퇴했다. 무갈 세밀화는 무갈 황가의 후원을 받은 궁정회화였으며, 주로 왕실의 초상·왕조의 역사·전쟁 장면·수렵 광경과 궁정 생활을 그렸다. 여기에는 페르시아 세밀화의 장식성과 인도 전통 회화의 생동감 넘치는 활력과 서양 회화의 사실적 기법 등 세 가지 요소를 융합하여, 절충적이면서도 독특한 풍격을 형성하였다. 그리고 황가에서 후원한 예술이었기 때문에, 황제의 심미 취향이 자연스럽게 회화 풍격의 뚜렷한 특징을 결정하였다. 악바르 시대의 세밀화는 인도 전통 회화의 생동감 넘치는 활력을 더욱 많이 계승함으로써, 활력을 숭상하는 것을 상징으로 삼았다. 자한기르 시대의 세밀화는 서양 회화의 사실적 기법을 더욱 많이 흡수함으로써, 사실과 똑같이 그리는 것을 목적으로 삼았다. 샤 자한 시대의 세밀화는 페르시아 세밀화의 장식적인 요소를 더욱 많이 참조함으로써, 장식을 매우 좋아하는 것을 취지로 삼았다. 무갈 제국과 시기가 같은 데칸 지역 무슬림 왕국의 세밀화는, 페르시아 세밀화와 인도 본토 회화의 영향을 종합하였으며, 또한 자기의 지방적 특색도 갖추었다.

라지푸트 세밀화는 힌두교를 신봉하는 라지푸트인 토후국들의 세밀화로, 16세기부터 19세기까지 무갈 왕조 시대에 인도의 라자스탄과 펀자브 지역에서 유행했으며, 라자스탄파(Rajasthan school, 평원파)와 파하르파(Pahari school, 산악파)로 나뉜다. 라지푸트 세밀화는 인도 본토 종교 세밀화의 전통을 계승했고, 또한 무갈 세밀화의 영향도 받았는데, 주로 힌두교의 대신(大神) 비슈누의 화신(化身)인 목동(牧童) 크리슈나와 목녀(牧女) 라다(Radha)가 연애하는 신화 전설을 그렸으며, 토후국 왕들의 조정(朝廷)에서의 생활도 그렸다. 인도 전통 음악의 선율을 그림으로 풀이하는 것을 주제로 삼은 라지푸트 세밀화는

'음악의 회화'라고 불린다. 전체적으로 보면, 무갈 세밀화는 궁정회화에 속하며, 제재(題材)는 역사적 사건이 주를 이루었고, 선(線)이 능숙하여 정교하고 세밀하며, 색채는 화려하면서 부드럽고, 인물의 조형은 사실성을 강조했으며, 심리의 묘사를 중시했다. 이에 반해 라지푸트 세밀화는 기본적으로 민간예술에 속하며, 혹자는 귀족화된 민간예술이라고도 하는데, 제재는 신화 전설이 주를 이루었으며, 선은 생동감 있고 유창하며, 색채는 대비가 선명하고, 인물의 조형은 형식화(formularization)되는 경향이며, 상징적인 의미가 풍부하다. 만약 무갈 세밀화가 궁정의 아악(雅樂)이라면, 라지푸트 세밀화는 바로 신비한 목가(牧歌)라고 할 수 있다.

고대 인도는 역사를 기록하는 전통이 부족하여, 화가들의 이름도 기록된 것이 매우 드물다. 무갈 왕조 시대에 이르러서야 인도는 비로소 체계적인 편년의 역사를 갖게 되면서, 다스완트(Daswanth)·바사완(Basawan)·케수(Kesu)·미스킨(Miskin)·파루크 베그(Farrukh Beg)·아불 하산(Abul Hasan)·만수르(Mansur)·비샨 다스(Bishan Das)·마노하르(Manohar)·고바르단(Govardhan)·비치트르(Bichitr) 등 많은 걸출한 무갈 화가들의 이름이 비로소 역사서들에 기록되었다. 라지푸트 화가인 사히브딘(Sahibdin)·니할 찬드(Nihal Chand) 및 세우(Seu) 가문의 명성도 전해질 수 있었다. 이들 인도 세밀화 화가들이 회화에서 이룩한 성취는 저명한 페르시아 세밀화 화가들 못지않지만, 그들의 생애에 대한 자세한 내용은 오히려 고찰하기가 어렵다. 그러나 무갈 세밀화는 당시에 이미 유럽의 사절들과 화가들로부터 높은 평가와 관심을 불러일으켰다. 네덜란드의 화가 렘브란트(1606~1669년)는 1638년부터 1654년 사이에(샤 자한 시대에 해당) 유럽에 유입된 몇몇 무갈 세밀화 원작들을 수집하여 소장하고, 〈무갈 귀족〉(대략 1654~1656년, 뉴욕의 피어폰트 모건 도서관에 소장) 등의 작품들을 모사했다. 렘브란트는 네덜란드의 동인도회사(Dutch East India Company)가 일본의 나가사키로부터 유럽으로 운송해 온 종이를 사용하여, 연필·잉크 및 색분필로 무갈 세밀화를 모사하면서, 원작의 정교하고 섬세한 선을 모방하는 데 힘을 쏟아, 자신의 거친 필치를 억제하였다. 동시대의 무갈 세밀화 화가들도 무갈 궁정에 유입된 서양의 사실적인 회화를 대량으로 모사하고 있었다. 이러한 동·서양 예술의 교류는 쌍방의 회화 언어를 풍부하게 해주었다.

19세기 중엽에 인도가 영국의 식민지로 전락한 이후, 인도 세밀화의 전통은 중단되고, 인도-유럽 아카데미즘(Indo-European Academism) 유화에 의해 대체되었다. 20세기 초에 인도에서는 벵골(Bengal)의 문예부흥 운동이 거세게 일어나, 아잔타 벽화·무갈 세밀화 및 라지푸트 세밀화의 전통을 회복하려고 적극적으로 시도했다. 영국의 학자인 하벨(Havell, 1861~1934년)과 스리랑카의 학자인 쿠마라스와미(Ananda Kentish Coomaraswamy, 1877~1947년)는 인도 세밀화 연구의 선구자들이다. 1947년에 인도가 독립한 이후, 인도의 현대 화가들은 주로 유화 창작에 종사했는데, 어떤 화가가 '마티스(Henri Matisse) 더하기 무갈'이라는 공식을 제시하자, 수많은 화가들의 유화 작품들이 모두 인도 세밀화의 요소들을 흡수하였다. 수많은 인도 세밀화의 명작들이 지금 구미(歐美) 각국의 박물관들에 소장되어 있기 때문에, 수많은 구미의 화가들도 기꺼이 인도 세밀화의 요소들을 차용하여 자신의 그림에 융합해 넣고 있다. 20세기 후반에 국제 학계에서는 나날이 인도 세밀화 연구를 중시하고 있으며, 각종 저작들이 끊임없이 나오고 있다.

현재 중국에는 아직 인도 세밀화를 전문적으로 소개한 저작이 없다. 이 책은 비교적 전면적이고 체계적으로 인도 세밀화의 역사적인 변천 과정·풍격의 변화와 예술적 특색을 소개하고 있어, 폭넓은 미술 애호가들, 특히 미술 전공 학생들에게 참고가 될 수 있을 것이며, 지금 활동 중인 화가들의 창작에도 일정한 영감을 불어넣어 줄 수 있을 것이다.

왕용(王鏞)

2007년 6월

인도-유럽 아카데미즘 : 19세기 중엽부터 영국인들은 인도의 마드라스·콜카타·뭄바이 등 대도시들에 설립한 예술 학교들에서 줄곧 영국 빅토리아 시대의 아카데미즘 사실주의 예술 교육 체계를 추진했는데, 이를 인도-유럽 아카데미즘(1850~1947년)이라고 부른다.

인도 세밀화 |차 례|

| 제1장 |

인도 본토의 종교 세밀화

기원전 9세기에 형성된 브라만교, 즉 훗날의 힌두교, 그리고 기
원전 6세기부터 기원전 5세기까지 창립된 자이나교와 불교는 인도
본토의 3대 종교이다. 이 3대 종교의 경전들은 처음에는 모두 입으
로 전해졌으며, 후에 마침내 문자를 사용하여 필사하였다. 이러한
종교 경전의 필사본들도 신성한 숭배 대상으로 간주되어, 종종 각
종 정교하고 아름다운 삽화로 장식했는데, 어떤 삽화는 숭배하는
우상이었고, 어떤 삽화는 경문을 그림으로 풀이한 것이었다. 이러
한 종교 필사본의 삽화들은 크기가 매우 작고, 선이 매우 가늘기
때문에, 본토 종교 세밀화라고 불린다. 인도의 기후는 무덥고 습하
기 때문에 목판·종려나무 잎·천·종이 위에 그린 인도 본토 종교
세밀화는 지금까지 보존되어 오는 것이 매우 적다. 현존하는 최
초의 인도 본토 종교 세밀화는 11세기에 그려진 불교 필사본 삽화
이다.

I. 불교 필사본 삽화

불교는 기원전 6세기부터 기원전 5세기까지 석가모니가 창립했
다고 전해진다. 기원전 3세기에 인도 마우리아 왕조('공작 왕조'라고
번역하여 부르기도 한다-옮긴이)의 아소카 왕 시대에, 불교는 갠지스
강 유역으로부터 아시아 여러 나라들로 전파되었으며, 점차 세계적
종교의 하나가 되었다. 그런데 인도 본토에서는, 7세기가 되자 불교
가 나날이 쇠퇴하여 점차 힌두교에 의해 동화되었으며, 13세기에는
거의 자취를 감추었다.

북인도 동부의 벵골·비하르 일대의 팔라 왕조(Pala Dynasty, 대략
750~1150년)는, 인도 본토에서 불교 최후의 보루였다. 당시의 불교는

소승(小乘)·대승(大乘)의 발전 단계를 거쳐 이미 금강승(金剛乘)의 밀교(密敎)로 변화해 있었다. 금강은, 불법(佛法)이 마치 단단하여 깨뜨릴 수 없는 무기인 금강저(金剛杵 : 벼락)처럼 모든 마장(魔障 : 악마가 불도의 수행을 방해하기 위해 설치한 온갖 장애물—옮긴이)을 때려 부술 수 있다는 것을 상징하며, 밀교는 바로 인도의 먼 옛날부터 비밀스럽게 전해오던 생식 숭배에 바탕을 둔 민간신앙이다. 금강승 밀교에서, 금강저는 우주의 남성 잠재 에너지를 대표하며, 연꽃은 우주의 여성 활력을 대표한다. 금강승 밀교는 최고의 신인 금강살타(金剛薩埵) 및 그의 배우자인 반야바라밀다(般若波羅密多) 여신을 숭배한다. 여신 숭배는 밀교의 특징 중 하나이다. 팔라 시대에 유행했던 불경인『반야바라밀다경』은, 피안(彼岸 : 열반하여 이르는 정토의 세계—옮긴이)의 초험적(超驗的) 지혜[반야(般若)]는 세계의 일체 모든 것은 진실한 것이 아니라 허황한 것이라고 인식하는 데에 있으며, 이러한 지혜의 화신이 바로 반야바라밀다 여신이라고 여긴다. 나란다(Nalanda) 사원과 비크라마실라(Vikramasila) 사원 등 불교학부(佛敎學府)의 승려들은 대량의 불경[패엽경(貝葉經)]들을 필사하였다. 13세기 초에 무슬림이 침입하여, 나란다와 비크라마실라 등지의 불교 사원들이 전화로 인해 파괴되면서, 불경 필사본들의 대부분이 유실되었다. 남아 있는 팔라 시대의 불경 필사본 삽화들은, 연대가 대부분 11세기부터 12세기의 것들로, 나란다와 비크라마실라의 승려들이 그렸다. 이러한 불경 필사본들은 두 개의 목판으로 만든 책표지로 한 페이지씩 좁고 길쭉한 종려나무 잎(패엽)을 사이에 두고 제본하여 책을 만들었으며, 삽화는 책표지와 종려나무 잎 위에 그렸는데, 크기는 대략 한 변이 6센티미터나 7센티미터 크기의 정사각형이다. 이러한 삽화는 대개 숭배하는 우상이며, 경문을 그림으로 풀이한 것이 아니다.

금강살타(金剛薩埵) : 산스크리트어인 '바즈라 사트바(Vajra-sattva)'의 한역(漢譯)인데, 집금강(執金剛) 혹은 금강수비밀주(金剛手祕密主)로 번역하기도 한다.

팔라 시대에 만들어진 벵골의 한 『반야바라밀다경』 필사본(대략 1090년)은, 나무로 만든 책표지와 종려나무 잎으로 만든 책장 위에 모두 삽화를 그려 놓았다. 【그림 1】의 목제 책표지(아래쪽 그림)의 삽화들 중 한가운데에 있는 것은 지혜의 화신인 반야바라밀다 여신으로, 그는 보좌(寶座) 위에 앉아 있으며, 네 팔 중 두 손은 설법인(說法印)을 취하고 있고, 나머지 두 손은 그의 상징인 염주(念珠)와 경서(經書)를 쥐고 있다. 그의 양 옆은 두 줄로 다섯 명씩 열을 지어 앉아 있는 여신들로, 오른손에는 모두 여의보주(如意寶珠)를 쥐고 있는데, 단지 맨 오른쪽의 여신만이 오른손으로 시여인(施與印)을 취하고 있고, 왼손에는 연꽃 한 송이를 쥐고 있다. 종려나무 잎 책장(위쪽 그림)에 그린 삽화들 중 한가운데에 있는 것은 최고의 신인 금강살타인데, 한 손에는 금강저(金剛杵)를 쥐고 있고, 다른 한 손에는 법령(法鈴)을 쥐고 있다. 금강살타의 왼쪽에 있는 미륵보살(彌勒菩薩)은 두 손으로 설법인을 취하고서, 윗면에 정병(淨甁)을 세워 놓은 연꽃 한 송이를 쥐고 있다. 금강살타의 오른쪽에 있는 집금강보살(執金剛菩薩)은 오른손에 금강저를 쥐고 있고, 왼손에는 한 송이의 연꽃을 쥐고 있다.

금강승 밀교는 실제로 여성 활력을 강조한 종교이기 때문에, 거의 모든 밀교 보살상들은 여성화(女性化)된 자세를 나타내고 있다.

법령(法鈴) : 티베트인들의 전통 악기로, 구리로 만들며, 종과 비슷하게 생겼고, 문양이 새겨져 있으며, 흔들어서 소리를 낸다. 밀교에서는 법기(法器)로 사용한다.

과슈(gouache) : 수용성(水溶性) 아라비아고무를 교착제로 섞어 만든 중후한 느낌의 불투명 수채물감, 혹은 이 물감으로 그린 그림을 가리킨다.

【그림 1】

『반야바라밀다경』 삽화	
벵골 화파	
대략 1090년	
목판·종려나무 잎·과슈(gouache)	
책장의 면적은 대략 6.6×61cm	
옥스퍼드대학의 보들리언 도서관 (Bodleian Library)	

【그림 2】

『반야바라밀다경』 삽화

벵골 화파

1112년

종려나무 잎·과슈

대략 6.4×7.6cm

런던의 빅토리아 앨버트 박물관
(Victoria and Albert Museum)

운염(暈染) : 회화에서 색을 칠하는
기법의 하나로, 한 가지 색을 똑같은
톤으로 칠하는 것을 평도(平塗)라 하
고, 한쪽을 진하게 칠한 뒤 점차 열어
지게 칠하는 것을 운염이라 한다.

팔라 시대의 산스크리트어 패엽경인 『반야바라밀다경』 필사본 삽
화의 하나(1112년)【그림 2】는 반(半)여성화된 한 보살을 그렸는데, 그
조형이 팔라 시대에 빚은 보살 좌상과 유사하며, 유창한 선과 피부
의 운염(暈染)은 사람들로 하여금 인도의 전통 벽화 속에 나오는 여
성 인물을 연상케 한다. 색채는 주사(朱砂 : 진홍색을 나타내는 광물질
염료-옮긴이)를 바탕으로 삼아, 보살의 미색 신체가 더욱 연약해 보
이도록 받쳐 주고 있다. 이 필사본에 실려 있는 다른 삽화들에는
또한 다면다비(多面多臂 : 여러 개의 얼굴과 여러 개의 팔-옮긴이)의 밀교

여신 형상들이 포함되어 있다.

13세기 초에, 무슬림 침입자들이 벵골과 비하르의 불교 사원을 불태워 버리자, 나란다와 비크라마실라의 승려들은 네팔과 티베트로 난을 피해 뿔뿔이 도망쳤다. 팔라 시대의 불교 필사본 삽화의 유창한 선과 산뜻하고 아름다운 색채와 여성화된 보살의 조상(彫像)은 네팔과 티베트의 백화(帛畵 : 비단에 그린 그림-옮긴이) 당카에 직접적인 영향을 미쳤다.

당카(唐卡) : 당알(唐嘎)·당객(唐喀)이라고도 하는데, 티베트어를 음역한 것이다. 채색 비단을 이용하여 표구한 다음 걸어 놓고 공양하는 종교 권축화를 가리키며, 티베트인 특유의 회화 예술 형식이다. 그 그림의 제재는 주로 티베트족의 역사·정치·문화 및 사회생활 등 다양하며, 현재 전해져 오는 작품들은 대부분 티베트 불교와 분교(苯敎) 작품들이다.

2. 자이나교 필사본 삽화

자이나교는 기원전 6세기부터 기원전 5세기까지 마하비라[Mahavira : 대웅(大雄)이라고 번역함-옮긴이]가 창립했다고 전해진다. 비록 자이나교는 역사적으로 힌두교나 불교처럼 흥성하지는 못했지만, 줄곧 이어져 오면서 끊어지지 않았으며, 지금도 여전히 인도 서부의 상인들이 운집해 있는 구자라트 지역에서 유행하고 있다. 구자라트를 통치한 솔랑키 왕조(Solanki Dynasty, 대략 962~1297년) 시기에, 자이나교는 구자라트 왕국의 국교(國敎)로 받들어졌다.

11세기부터 16세기까지, 구자라트 지역에서 자이나교를 믿는 부유한 상인들의 후원을 받아 번영했던 자이나교 필사본 삽화는 또한 인도 본토의 종교 세밀화 유파에도 속했으며, 구자라트 화파라고 불린다. 이들 삽화도 최초에는 종려나무 잎이나 나무로 만든 책표지 위에 그렸는데, 1370년 이후에야 비로소 점차 보편적으로 종이에다 그렸다. 자이나교 필사본은 주로 자이나교의 창시자인 마하비라의 생애에 관한 전설을 기록한 경전인 『겁파경(劫波經)』[산스크리트어의 원래 이름은 『칼파수트라(*Kalpasutra*)』이다-옮긴이]과 자이나교

성도(聖徒)들에 관한 이야기이다. 이 삽화들의 대부분은 경문을 그림으로 풀이한 것으로, 구도는 간명하고, 선은 부드러우면서도 강인하며, 색채는 단순하면서 화려하다. 그리고 배경은 일반적으로 큰 면적에 평도(平塗 : 일정한 농도와 톤으로 색을 칠하는 것-옮긴이)한 적갈색(붉은 벽돌색-옮긴이)이나 남색(일반적으로 붉은색 배경은 연대가 비교적 이르고, 남색 배경은 연대가 비교적 늦다)이며, 복식(服飾)과 기물(器物) 등에는 소량의 황색이나 백색 혹은 녹색을 섞어 사용하여, 전체 화면은 평면성과 장식성이 풍부하다. 인물의 조형은 형식화하여, 마치 그림자극[皮影] 같으며, 어깨가 넓고, 허리는 가늘며, 대부분이 4분의 3 측면을 나타내고, 이마는 뒤로 기울어져 있으며, 뾰족한 코와 둥근 아래턱은 볼록 튀어나와 있고, 눈썹은 휘어져 치켜 올라가 있으며, 눈동자는 크고 길다. 특별히 재미있는 것은 옆얼굴의 먼 쪽 눈이 얼굴 윤곽선의 바깥으로 튀어나와 있다는 것인데, 현대의 입체파 회화가 옆얼굴의 두상(頭像)을 그리면서 동시에 두 개의 정면 눈동자를 그려 내는 것과 유사하다. 이처럼 기괴하게 눈동자를 그리는 화법은 일찍이 엘로라 석굴 제16굴의 카일라사 사원 현관의 천정 벽화에서 볼 수 있다.

구자라트의 『겁파경』 필사본 삽화인 〈마하비라의 헌신〉(1404년) 【그림 3】은, 자이나교의 창시자인 마하비라가 출가하여 종교에 헌신한 전설을 그린 것이다. 경서(經書)에 따르면, 이 고사는 높은 산 위에서 일어났기 때문에, 화면의 아래쪽에 산봉우리를 그려 놓았다. 마하비라는 바지를 입고 있으며, 진주보석류 장식물을 착용했는데, 손으로 자기의 머리카락을 뿌리까지 송두리째 뽑으면서, 세속 생활을 포기할 것을 결의를 하고 있다. 그의 앞에 앉아 있는 팔이 네 개 달린 대신(大神) 인드라(Indra : 제석천)는 한 자루의 삼차극(三叉戟)을 쥐고 있다. 광환(光環)과 화개(華蓋)는 대신의 신성(神性)과 왕

그림자극[皮影] : 중국 전통의 연극으로, 피영(皮影) 또는 등영(燈影)이라고 한다. 그 방식은 장막을 치고 동물의 가죽이나 종이로 만든 인형에 조명을 비춰 생긴 그림자로 연기를 한다. 2011년에 유네스코 세계문화유산에 등재되었다.

【그림 3】

『겁파경』삽화

마하비라의 헌신

구자라트 화파

대략 1404년

종이 바탕에 과슈

7×10cm

런던의 대영박물관

권(王權)을 상징한다. 인드라는 양 손을 뻗어 마하바라의 출가를 수락한다는 것을 표시하고 있다. 이들 두 명의 형식화된 인물들은 모두 4분의 3 측면 모습을 나타내고 있는데, 먼 쪽에 있는 눈동자는 오히려 정면으로 표현했으며, 얼굴 밖으로 튀어나와 있다. 붉은색 배경은 이 그림이 그려진 연대가 비교적 이르다는 것을 나타내 준다.

구자라트의 『겁파경』 필사본 삽화인 〈태아를 옮겨 놓도록 명령하는 인드라〉(15세기)【그림 4】는, 인드라가 짐승 머리를 한 신령(神

靈)에게 아직 태어나지 않은 마하비라 태아를 브라만인 데바난다
(Devananda)의 아내의 자궁으로부터 마하비라의 어머니인 트리샬라
(Trishala)의 자궁으로 옮겨 놓도록 명령한 것을 묘사하고 있다. 인드
라의 왼쪽 눈은 얼굴 바깥으로 튀어나와 있고, 짐승 머리를 한 신
령의 눈은 정상을 유지하고 있다. 남색 배경은 이 그림이 그려진 연
대가 비교적 늦다는 것을 나타내 준다.

구자라트의 자이나교 필사본 삽화인 〈칼라카와 사카족 국왕 (Kalaka and the Saka King)〉(15세기)은 자이나교 승려인 칼라카가 사카족 국왕의 협조를 받아 그의 누이동생을 위해 원수를 갚은 이야기를 묘사한 것이다. 칼라카의 조형은 구자라트 전통의 형식을 따랐지만, 사카족 국왕의 복식(服飾)과 용모는 오히려 페르시아 세밀화의 화법을 참조하여, 먼 쪽 눈도 더 이상 측면의 바깥으로 튀어나와 있지 않다. 이것은 아마 당시 구자라트를 통치한 무슬림 술탄 (1396~1572년)이 들여온 페르시아 세밀화의 영향을 받았기 때문일 것이다. 이와 같이 페르시아 요소가 혼합된 자이나교 세밀화 풍격은 다시 인도의 만두와 자운푸르 등지에 전파되었다.

자이나교 『겁파경』 필사본 삽화인 〈마하비라 어머니의 상서로운 꿈〉(대략 1465년)【그림 5】은, 중인도(中印度)에 있는 우타르프라데시 (Uttar Pradesh) 주의 자운푸르에서 나온 것이지, 서인도의 구자라트에서 나온 것이 아니다. 마하바라의 어머니는 연달아 14번의 꿈을 꾸었고, 꿈속에서 차례로 흰 코끼리·흰 소·사자·길상천녀(吉祥天女)·만다라화(曼陀羅花)·화개·금관(金罐 : 금으로 만든 단지-옮긴이)·연지(蓮池)·우유 바다·천궁(天宮)·달·해·보병(寶瓶)·제화(祭火)를 보

【그림 5】

『겁파경』 삽화
마하비라 어머니의 상서로운 꿈
자운푸르 화파
대략 1465년
종이 바탕에 과슈
11.8×29.3cm
뉴욕의 메트로폴리탄 예술박물관

앉다고 전해지는데, 이러한 꿈들은 티르탕카라(Tirthankara : 잘못된 길에서 인도하여 건너게 해주는 자)가 곧 탄생할 징조이다. 이 그림은 금속 실[絲] 같은 선을 이용하여 평판의 형체 윤곽을 그렸는데, 인물의 얼굴 모습은 형식화되어 있으며, 먼 쪽의 눈은 측면 바깥으로 튀어나와 있다. 정교한 테두리에는 구불구불한 화초 도안이 있다. 색채는 주로 원색(原色)을 사용했다. 붉은색 배경은 이 그림이 그려진 연대가 비교적 이르다는 것을 나타내 준다.

3. 힌두교 필사본 삽화

힌두교의 전신(前身)은 기원전 9세기에 형성되었던 브라만교이다. 비록 구체적인 창시자는 없지만, 힌두교와 불교 및 자이나교에 비해 한층 더 인도 본토의 정통 종교에 속한다. 인도의 중세기(7~13세기)는 힌두교의 전성시기였다. 13세기에 무슬림이 침입하여 인도를 정복한 뒤에도, 힌두교도는 여전히 인도 인구의 절대 다수를 차지하고 있었다. 오늘날은 80%가 넘는 인도 주민의 대부분이 힌두교도이다.

중세기에 유행했던 힌두교 필사본은, 힌두교 경전도 있고, 산스크리트어 서정시집도 있는데, 그 내용은 힌두교의 대신 비슈누의 양대 화신(化身)인 크리슈나와 라마(Rama)를 경건하게 숭배하는 신화 전설이 주를 이룬다. 힌두교 필사본 중 가장 많은 것은 9세기에 책으로 만들어진 『바가바타 푸라나(Bhagavata Purana)』와 12세기 북인도의 뱅골 시인인 자야데바(Jayadeva)의 산스크리트어 서정시집인 『기타 고빈다(Gita Govinda : 목동가)』이다. 『바가바타 푸라나』와 『기타 고빈다』는 비슈누의 화신들 중 하나인 크리슈나의 수많은

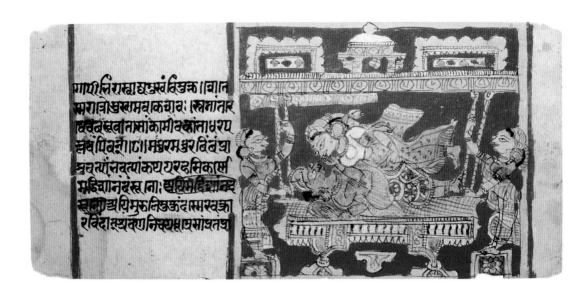

신화 전설을 모아 놓은 것으로, 힌두교에서 가장 널리 보급된 경전이 되었다. 다른 필사본들로는 또한 『라가말라(Ragamala)』·『바라마사(Baramasa)』·『차우라판차시카(Chaurapanchasika)』·『나야카 나이카 베다(Nayaka Nayika Bheda)』·『라시카프리야(BRasikapriya)』 등이 있다. 현존하는 최초의 힌두교 필사본 삽화는 15세기 후반에 구자라트에서 나왔는데, 자이나교 필사본 삽화 전통과 관계가 있다. 취리히의 리트베르크(Rietberg)박물관에 소장되어 있는 구자라트의 힌두교 경전 『바가바타 푸라나』 필사본 삽화(대략 1450년)【그림 6】는, 크리슈나와 목녀(牧女)가 성교하는 장면을 표현한 것으로, 같은 시기의 자이나교 필사본 삽화와 선이나 색채 및 인물의 조형이 매우 유사한데, 인물의 옆얼굴의 먼 쪽 눈은 역시 얼굴 바깥으로 튀어나와 있다.

16세기 초엽에, 북인도에서 유행하던 힌두교 필사본 삽화에 새로운 풍격이 출현했다. 이는 북인도의 왕공(王公)과 귀족의 후예들이 생산한 작품인데, 불교와 자이나교 필사본 삽화가 일반적으로 경문(經文)에 부속되어 있던 것과는 달리, 삽화가 상대적으로 독립적인 지배적 지위를 획득했다. 그리고 종종 단지 한 구절의 간략하

【그림 6】
『바가바타 푸라나』 삽화
구자라트 화파
대략 1450년
종이 바탕에 과슈
10.3×22.5cm
취리히의 리트베르크박물관

게 고쳐 쓴 경문이 한 페이지의 삽화 위쪽 가장자리에 압축되어 있
으며, 화면은 표준적인 장방형으로 변하여, 매우 많은 가로 방향
의 형상들을 담아 낼 수 있었다. 이 삽화들은 힌두교의 초험적 우
주론을 반영하였으며, 신화와 상징은 그 속에 표현한 주제이고, 힌
두교 남녀 제신(諸神)은 모두 우주의 생명을 상징한다. 인물 묘사
는 살아 있는 모델에 근거한 것이 아니고, 자연 속에서 추출해 낸
이상을 종합한 형식에 기초한 것이다. 예를 들면, 머리는 달걀형이
고, 남성의 가슴은 사자 같으며, 여성의 유방은 마치 잘 익은 망고
같은 것 등등이다. 화면의 공간은 옅고 평평하며, 색채는 제한적이
고, 선은 활발하고 자유분방하며, 구도는 여러 가지가 뒤섞여 복잡
하다. 이와 같은 인도 본토 세밀화의 새로운 풍격을 대표하는 것은,
우타르프라데시 주의 산스크리트어 시가인 『차우라판차시카』 필사
본 삽화이다. 『차우라판차시카』는 11세기의 카슈미르(Kashmir) 궁정
시인인 빌하나(Bilhana)가 지은 산스크리트어 서정시집이다. 전설에
따르면, 시인은 공주인 참파바티(Champavati)와 사통하여 몰래 만났
기 때문에 사형 판결을 받았는데, 형장에서 그가 50수의 애절한 서
정시를 소리 내어 낭송하여 국왕을 감동시키자, 국왕은 그의 사형
을 사면해 주었을 뿐만 아니라, 공주마저도 그에게 주었다고 한다.
우타르프라데시 주의 『차우라판차시카』 삽화 중 하나인 〈빌하나와
참파바티〉(대략 1525년)【그림 7】는 바로 새로운 풍격의 요소들을 지니
고 있다. 즉 평도(平塗)한 색괴(色塊), 장식적 도안, 꽉 조여진 선, 얼
굴의 조형은 마치 모두 같은 시기의 자이나교 필사본 삽화에서 변
화되어 나온 듯하지만, 측면에는 더 이상 하나의 눈동자가 튀어나
와 있지 않다. 이와 같은 새로운 풍격은 '『차우라판차시카』 풍격'이
라고 불린다. '『차우라판차시카』 풍격'은 후에 라자스탄 지역의 라
지푸트 세밀화에서 전통 회화의 풍격으로 계속 이어진다.

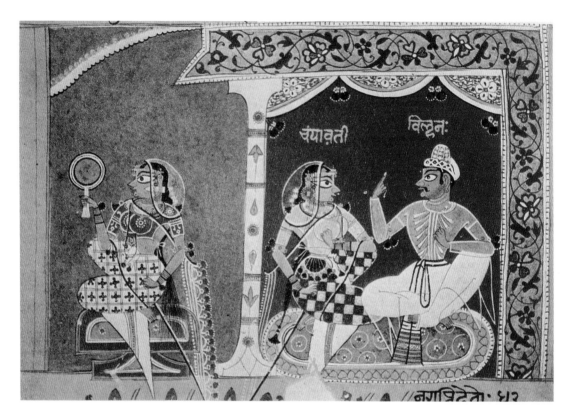

힌두교 세밀화인 〈루크미니를 납치하는 크리슈나〉(대략 1530년) 【그림 8】는 『바가바타 푸라나』 필사본 삽화의 하나이다. 이 필사본은 북인도의 이사르다(Isarda)에서 발견되었는데, 아마도 델리-아그라 지역에서 제작되었을 것이다. 델리와 아그라의 두 도시 사이에 있는 마투라는, 힌두교의 대신인 비슈누의 화신 크리슈나가 탄생한 성지(聖地)라고 전해진다. 전설에 의하면, 마투라의 목동인 크리슈나는 후에 드바르카(Dvarka)의 국왕이 되는데, 그는 쿤디나푸르(Kundinapur)의 공주인 루크미니(Rukmini)의 미모에 반했고, 공주도 크리슈나를 사모했다. 하지만 그녀는 이미 체디(Chedi)의 국왕인 시슈팔라와 약혼한 상태였으므로, 그녀는 비밀리에 기별을 전하여 크리슈나로 하여금 결혼 전야에 자신을 납치하도록 했다고 한다. 이 그림의 왼편 위쪽은 결혼 당일의 이른 아침 모습인데, 루크미니

【그림 7】
『차우라판차시카』 삽화
빌하나와 참파바티
우타르프라데시 화파
대략 1525년
종이 바탕에 과슈
16.5×21.6cm
아흐메다바드(Ahmedabad) 문화센터

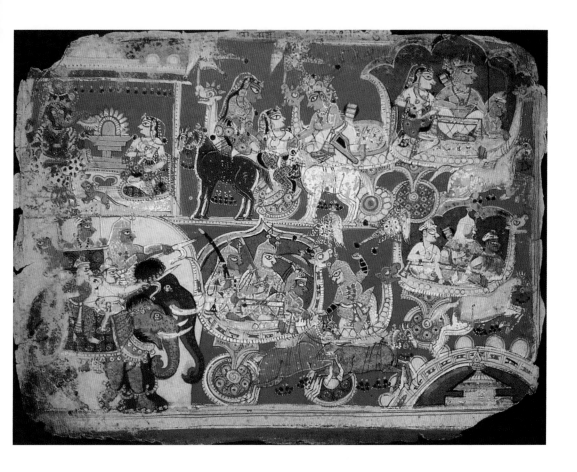

가 시바 사원 안에 있는 링가(남근)와 코끼리 머리를 한 신(神)인 가네쉬(Ganesh) 앞에서 기도하고 있다. 그리고 중앙은 크리슈나가 갑자기 나타나 루크미니의 손을 잡고 그녀를 마차 위에 태운 뒤 멀리 달아나고 있다. 아래쪽은 혼례에 참가한 국왕들이 부끄럽고 분한 나머지 화를 내면서, 마차와 코끼리를 타고서 크리슈나를 뒤쫓는 헛수고를 하고 있다.

『바가바타 푸라나』 필사본 삽화인 〈나라카와 싸우는 크리슈나〉(대략 1530년)【그림 9】도 역시 델리–아그라 지역 화파에서 나왔으며, 크리슈나가 나쁜 짓만 일삼는 마왕(魔王) 나라카(Naraka)를 물리친 고사를 그린 것이다. 이 그림의 왼쪽은 크리슈나와 그의 아내인

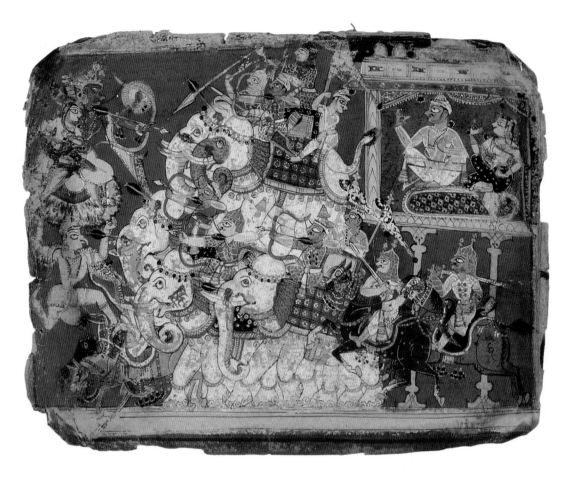

【그림 9】
『바가바타 푸라나』 삽화
나라카와 싸우는 크리슈나
델리-아그라 지역 화파
대략 1530년
종이 바탕에 과슈
17.8×23.2cm
뉴욕의 메트로폴리탄 예술박물관

루크미니인데, 대신인 비슈누의 금시조(金翅鳥) 가루다를 타고 있으며, 오른쪽은 마왕과 그의 아내가 2층으로 된 궁전 속에 앉아 있는 모습이고, 중간은 코끼리를 타고 있는 마군(魔軍)이다.

『바가바타 푸라나』 필사본 삽화인 〈목녀들의 옷을 훔쳐 달아나는 크리슈나〉(대략 1560년)【그림 10】는, 델리-아그라 지역 화파 말기의 작품이다. 이 그림이 묘사한 것은 라지푸트 세밀화들이 매우 선호했던 제재이다. 즉 마투라의 목동 크리슈나는 수많은 목녀들이 열렬히 사랑한 연인이다. 목녀들이 야무나 강 속에서 목욕을 하면서 물장난을 칠 때, 크리슈나는 그녀들의 옷을 훔쳐 달아나 나무 위에 감춰 놓고서, 목녀들로 하여금 발가벗은 알몸으로 물속에서 나와

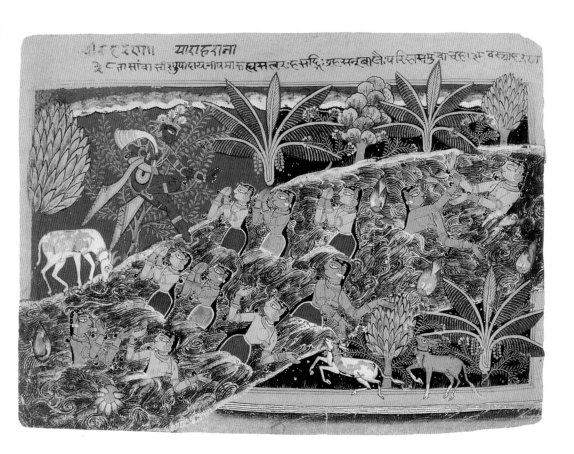

【그림 10】

『바가바타 푸라나』 삽화

목녀들의 옷을 훔쳐 달아나는 크리슈나

델리-아그라 지역 화파

대략 1560년

종이 바탕에 과슈

19.4×25.7cm

뉴욕의 메트로폴리탄 예술박물관

나무 앞까지 와서 자신의 옷을 찾아가도록 하고 있다.

이들『바가바타 푸라나』필사본 삽화들은 모두 '『차우라판차시카』 풍격'을 채용하여 그렸는데, 초기 세밀화에 비해 색채가 한층 풍부하고, 형상은 더욱 자연스럽다. '『차우라판차시카』 풍격'은 인도 본토 종교 세밀화의 전통적인 기본 풍격의 요소가 되어, 무갈 왕조 시대에 라자스탄 지역의 라지푸트 세밀화에까지 전해졌다.

| 제2장 |

무갈 세밀화

I. 페르시아 세밀화의 도입

페르시아 세밀화는 13세기부터 17세기까지 페르시아 문화권 내에서 유행했던 소형 그림의 일종인데, 역사·종교 및 문학 서적의 필사본 삽화가 주를 이룬다. 페르시아 세밀화의 선은 섬세하고, 색채는 곱고 아름다우며, 조형은 형식화되어 있고, 평면성과 장식성을 추구했다. 이는 대략 중국 전통의 공필중채화(工筆重彩畵)에 해당하는데, 발전 과정에서 중국 회화의 영향을 받았다. 16세기에 페르시아 세밀화는 또한 인도에 도입되어 무갈 세밀화의 탄생을 촉진하였다.

공필중채화(工筆重彩畵) : 정교하고 세밀하면서 여러 가지 색을 사용한 중국 회화를 말한다. 중국 회화의 초기에 공필중채화는 주요한 지위를 차지했으며, 산수·화조·인물 등으로 나뉜다.

13세기 중엽에, 몽고의 지도자인 칭기즈칸(1162~1227년)의 손자 훌라구(Hulagu)가 이란(페르시아)에 건립한 일한(Ilkhan) 왕조(1256~1335년)는, 칭기즈칸의 또 다른 손자인 쿠빌라이(Khubilai)가 중국에 건립한 원나라(1271~1368년)와 관계를 유지하고 있었다. 일한 왕조의 수도인 타브리즈(Tabriz)의 페르시아 세밀화는 페르시아 본토의 요소와 중국 회화의 영향을 융합하였다. 14세기 후반에, 돌궐인(터키인) 정복자인 티무르(Timur, 1336~1405년)가 중앙아시아와 이란에 티무르 왕조(1369~1500년)를 건립했는데, 그 수도인 헤라트(Herat)는 고전 페르시아 세밀화의 중심이 되었다. 티무르 왕조 말기에 헤라트 화파의 우두머리인 비흐자드(Bihzad, 대략 1455~1536년)는 가장 명성이 높은 페르시아 세밀화의 대가였다. 16세기 초에 페르시아인이 이란에 건립한 사파비 왕조(Safavid Dynasty, 1502~1736년) 통치 시기는 페르시아 세밀화의 황금시대였다. 당시 비흐자드는 또한 사파비 시대의 타브리즈 화파를 창립하였으며, 그의 제자들인 아가 미라크(Agha Mirak)·술탄 무함마드(Sultan Muhammad)·셰이크 자다(Sheikh Zada)·미르 무사비르(Mir Musavvir)와 같은 사람들은 모두 사

파비 시대 페르시아 세밀화의 명망가들이었다.

16세기에 이란의 이웃 나라인 인도에서 역사적으로 발생한 가장 중대한 정치적·문화적 사건은 무갈인들이 북인도를 정복한 일이다. 무갈인은 원래 중앙아시아 유목민족인 차가타이(Chaghatai) 계열의 돌궐인 후예들로, 돌궐인과 몽고인의 혼합 혈통이었다. 무갈은 페르시아인이 몽고인을 부르는 호칭이다.

바부르

무갈 왕조(1526~1858년)의 개국 황제인 바부르(Babur, 1526~1530년 재위)는, 스스로 그 가문의 부계(父系) 조상은 돌궐인 정복자인 티무르이고, 모계(母系) 조상은 몽고의 우두머리인 칭기즈칸이라고 했다. 바부르는 원래 중앙아시아의 소국인 페르가나(Ferghana)의 국왕이었는데, 축출된 뒤 아프가니스탄의 카불(Kabul)을 점령하였다. 조상들이 세계를 정복했던 몽상을 실현하기 위해, 바부르는 1526년에 인도를 침입하여 델리 술탄국(13세기부터 16세기까지, 델리를 수도로 삼고 인도 북부에 존재했던 중요한 이슬람 술탄국-옮긴이)인 로디 왕조(Lodi Dynasty)의 아프가니스탄 군대를 격파하고, 북인도의 대부분을 통치하는 무갈 왕조를 건립했다. 무갈인은 비록 돌궐인과 몽고인의 혈통에 속했지만, 이슬람교를 신봉하고, 페르시아 문화를 숭상했다. 바부르 자신은 티무르 가문의 후예로서, 조상들이 예술을 애호했던 성향을 물려받았다. 그는 일찍이 티무르의 아들인 샤 룩(Shah Rukh) 시대의 수도인 헤라트를 방문하여, 친히 비흐자드 및 그의 제자들이 그린 페르시아 세밀화 걸작들을 목도했다. 바부르가 인도를 통치한 짧은 4년 동안에, 그는 또한 페르시아 세밀화를 인도에 도입하려고 생각했지만, 그는 정복전쟁에 바빠 다른 일에 힘

쓸 겨를이 없었다. 바부르의 초상을 그
린 현존하는 무갈 세밀화들은 모두 그
의 자손들의 후대 통치 시기에 그려
진 것들이다. 〈바부르에게 황관(皇冠)
을 전해 주는 티무르〉(대략1630년)【그림
11】는, 바로 바부르의 4대손인 샤 자한
(Shah Jahan) 시대의 궁정화가 고바르단
(Govardhan)이 그린 한 폭의 우의화(寓
意畵 : 어떤 일을 풍자적으로 비유하여 그
린 그림-옮긴이)이다. 그림 속의 티무르
는 무갈 왕조 최초의 두 황제인 바부르
와 후마윤의 사이에 앉아 있으며, 티무
르 가문의 황관을 바부르에게 전해 주
고 있다. 서로 다른 시대의 세 명의 대
신들인 루스탐(Rustam)·샤 룩 및 바이
람 칸(Bairam Khan)이 각각 세 황제들의
앞에 서 있다.

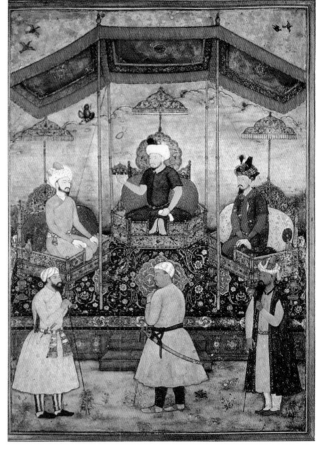

【그림 11】
바부르에게 황관을 전해 주는 티무르
고바르단
델리-아그라 지역 화파
대략 1630년
종이 바탕에 과슈
29.3×20.2cm
런던의 빅토리아 앨버트 박물관

후마윤

1530년에 바부르가 사망한 후, 그의 장남인 후마윤(Humayun,
1530~1556년 재위)은 22세의 나이로 무갈의 수도인 아그라에서 즉위
했다. 후마윤은 학자풍의 사람으로, 학문이 깊고 태도가 의젓하면
서 문약했고, 책을 마치 목숨처럼 아꼈지만, 나라를 다스리는 방
책과 군사적 재능은 부족했다. 샤 자한 시대의 궁정화가인 파야그
(Payag)가 그린 한 폭의 세밀화인 〈후마윤 초상〉(대략 1645년)【그림 12】

【그림 12】

후마윤 초상

파야그

대략 1645년

종이 바탕에 과슈

18.8×12.3cm

워싱턴의 아서 M. 새클러 갤러리

에서 이 무갈 황제의 태도가 온화하고 거동이 우아한 모습을 볼 수 있다. 1540년에, 후마윤은 무갈 군대의 아프가니스탄 반란 장수인 셰르 샤(Sher Shah)에 의해 축출되자, 1543년에 이란으로 망명하여, 페르시아 사파비 왕조의 통치자인 샤 타흐마스프(Shah Tahmasp, 1524~1576년 재위)의 궁정으로 피난했다. 타브리즈에 있는 사파비 왕국의 궁정에서, 후마윤은 늘 페르시아 세밀화가들이 필사본 삽화를 그리는 것을 보고 배우면서, 두 명의 젊은 페르시아 화가들—미르 사이드 알리(Mir Sayyid Ali)와 압두스 사마드(Abdus Samad)—을 사귀었다. 타브리즈의 화가인 미르 사이드 알리는 사파비 시대 타브리즈 화파의 제2대 화가들을 대표하는데, 그의 아버지인 미르 무사비르(Mir Musavvir)는 비흐자드의 제자이고, 그는 어려서부터 아버지를 따라 그림을 배웠으므로 비흐자드의 재전제자(再傳弟子 : 어떤 사람에게 직접 배운 것이 아니라, 그 사람의 제자나 전수자를 통해 간접적으로 배운 사람—옮긴이)라고 할 수 있다. 대략 1533년부터 1543년 사이에, 알리는 타브리즈에서 샤 타흐마스프를 위하여 필사본 삽화를 그렸다. 페르시아 시인인 피르다우시(Firdausi)의 서사시 『샤 나마』 삽화인 〈바흐람 구르의 수렵〉(대략 1533~1535년)【그림 13】과 페르시아 시인 니자미(Nizami)의 『캄사(Khamsa : '5부작 시'라는 뜻—옮긴이)』 삽화인 〈라일라(Laila)와 마즈눈

|제2장| 무갈 세밀화 39

(Majnun)〉(1539~1542년)【그림 14】은 모두 알리가 직접 그린 것들이다. 바흐람 구르는 페르시아 사산 왕조의 국왕인 바흐람 5세이다. 〈바흐람 구르의 수렵〉은 그가 말을 타고 수렵하는 장면을 그렸는데, 하나의 화살을 쏘아 교미하고 있던 한 쌍의 야생 나귀를 명중시키고 있다(이 그림은 일부분이다). 라일라와 마즈눈의 비극적인 사랑은 서양의 로미오와 줄리엣에 해당한다. 〈라일라와 마즈눈〉은 이 비극적인 한 토막의 줄거리를 표현했다. 즉 실연당하여 정신이 혼란스러운 마즈눈은 이미 다른 사람에게 출가한 여자 친구인 라일라의 천막 앞에 끌려와 있다(후에 이들 연인은 이루지 못한 사랑 때문에 죽는다). 알리의 세밀화는 복잡하고 엄밀한 구도, 평면화한 조감도(鳥瞰圖 : 높은 곳에서 내려다본 형태의 그림이나 지도-옮긴이)식 투시, 형식화된 문아한 인

【그림 13】 (왼쪽 그림)

『샤 나마』 삽화

바흐람 구르의 수렵(일부분)

미르 사이드 알리

대략 1533~1535년

종이 바탕에 과슈

뉴욕의 메트로폴리탄 예술박물관

【그림 14】 (오른쪽 그림)

『캄사』 삽화

라일라와 마즈눈(야영도)

미르 사이드 알리

1539~1542년

종이 바탕에 과슈

28×19cm

런던의 대영도서관

【그림 15】

청년 서기(書記)
미르 사이드 알리
대략 1550년
종이 바탕에 과슈
31.7×19.8cm
로스앤젤레스 예술박물관

물 조형, 섬세하고 정교하며 아름다운 선, 보석이나 채색 타일 같은 색채, 고도로 꾸민 장식 효과를 특징으로 하는데, 이는 후마윤이 매우 좋아했다. 후마윤은 알리를 '왕국의 기재(奇才)'라고 칭찬했다. 쉬라즈(Shiraz)의 화가이자 서법가(書法家)인 압두스 사마드도 후마윤에게 매우 총애를 받았는데, 그의 회화 풍격은 달콤하고 부드러우면서 섬세하여, '달콤한 젖의 필법[Shirin Qalam]'이라고 불린다.

1545년에, 샤 타흐마스프는 후마윤이 카불에 망명 소조정(小朝廷)을 건립하는 데 협조하였다. 1549년에, 후마윤은 알리와 사마드를 고용하여, 카불에 있는 작은 화실에 와서 자신을 위해 작업하도록 했으며, 아울러 1542년에 자신이 망명 도중에 낳은 아들인 어린 악바르에게 그림을 가르쳐 주도록 사마드에게 요청했다. 대략 1550년부터, 후마윤은 곧 이들 두 페르시아 화가에게 위탁하여 『함자 나마(Hamza Nama)』 필사본 삽화를 그리기 시작했는데, 이 방대한 필사본 삽화는 악바르 시대에 이르러서야 비로소 완성되었다. 알리가 카불에서 그린 〈청년 서기〉(대략 1550년)【그림 15】에서, 인물의 허약하고 미끈한 신체가 우아하게 기울어져 있고, 풍부하게 장식한 세부와 밝고 아름다운 색채는 샤 타흐마스프 궁정의 사파비 화파의 풍격을 직접적으로 이어받았다. 사마드와 그의 아들인 무함마드 샤리프(Muhammad Sharif)가 훗날 인도의 무갈 궁정에서 그린 〈수렵도〉(1591년)【그림 16】에서, 형식화된 산의 풍경, 오렌지색과 짙은 녹색 및

금색의 부드러운 안배는 여전히 페르시아 세밀화의 전통을 충실히 따르고 있다.

1555년에, 후마윤이 델리를 탈환하여 무갈 제국을 회복하자, 두 명의 페르시아 화가인 알리와 사마드도 인도로 데리고 왔다. 1556년 초에, 후마윤이 부주의하여 델리의 황궁 장서각(藏書閣) 계단 위에서 떨어져 죽자, 그의 아들인 악바르가 왕위를 계승하였다. 이들 두 명의 페르시아 화가들은 계속하여 무갈 궁정에 남아 페르시아 세밀화 기법을 전수하였으며, 수많은 인도 화가들과 합작하여 악바르 시대에 규모가 거대한 무갈 세밀화파를 형성하였다.

【그림 16】

수렵도
압두스 사마드와 그의 아들인 무함마드 샤리프
1591년
종이 바탕에 과슈
26×18.4cm
로스앤젤레스 예술박물관

2. 악바르 시대

악바르

무갈 왕조의 제3대 황제인 악바르(Akbar, 1556~1605년 재위)는 무갈 제국의 실제 창립자이자, 무갈 세밀화의 진정한 창시자이기도 하다.

1542년 10월 15일에, 악바르('위인'이라는 뜻)는 오늘날의 파키스탄 영토인 신드 성(Sind省) 우마르코트(Umarkot)에서 태어났는데, 당시 그의 아버지인 무갈 왕조의 제2대 황제인 후마윤은 축출되어 망명 중에 있었다. 그리고 그의 어머니인 하미다 바누 베굼(Hamida Banu Begum)은 페르시아 학자의 딸로서, 1541년에 신드의 군영(軍

鶯)에서 후마윤과 결혼하였다. 악바르는 어려서부터 아버지를 따라 먼 곳을 옮겨 다니며 전쟁에 참여했으니, 미래에 무갈 왕조의 별이 되는 그는 마치 평생 동안 군사적으로 매우 바쁘도록 운명이 정해져 있었던 듯하다. 1556년에 후마윤이 사망한 뒤, 나이가 고작 13세인 악바르가 즉위하자, 그의 후견인인 바이람 칸(Bairam Khan)이 섭정하여 델리와 아그라 주위의 영토를 수복하였다. 1560년에 악바르가 친히 정사를 돌보게 되었으며, 1562년에는 그의 양모(養母)인 마헴 아나가(Mahem Anaga)와 양모의 아들인 아드함 칸(Adham Khan) 주변의 조정 세력들을 제거하였다. 악바르는 장장 50여 년에 달하는 통치 기간에 잇달아 말와(Malwa)·구자라트(Gujarat)·벵골·오리사(Orissa)·카불·카슈미르(Kashmir)·신드·칸다하르(Kandahar) 등지를 정복하여 무갈 제국의 영토를 크게 확장하였다. 인도 라자스탄 지역의 상무(尙武)적인 라지푸트(Rajput)인들에 대해, 악바르는 회유와 정복이라는 두 가지 책략을 취하였다. 1562년에, 암베르[Amber : 자이푸르(Jaipur)] 토후국의 라지푸트 왕공인 비하리 말(Bihari Mall)은 딸인 마리암 자마니(Mariam Zamani) 공주를 악바르에게 출가시켰으며, 왕공과 자손들은 모두 무갈 제국의 고관에 임명되었다. 1568년에 악바르는 투항을 거부하던 메와르(Mewar) 토후국의 수도인 치토르(Chitor) 요새를 공격하여 함락시키고, 그곳 주민들을 모두 죽이라고 명령을 내리자, 성 안에 있던 라지푸트의 부녀자들은 집단으로 분신자살하였다. 다른 라지푸트 토후국의 왕들은 무력에 위협당하고 재물에 유혹되어 분분히 무갈 황제에게 귀순해 왔다.

무갈 화가인 고바르단이 그린 〈악바르의 우의 초상〉(대략 1630년) 【그림 17】은, 카불에서부터 벵골까지 이르는 넓디넓은 영토를 정복한 이 무갈 황제의 사실적이면서도 환상적인 그림이다. 화가는 아마도 악바르의 생전에 그의 초상을 그려 놓았을 것인데, 유럽 회화

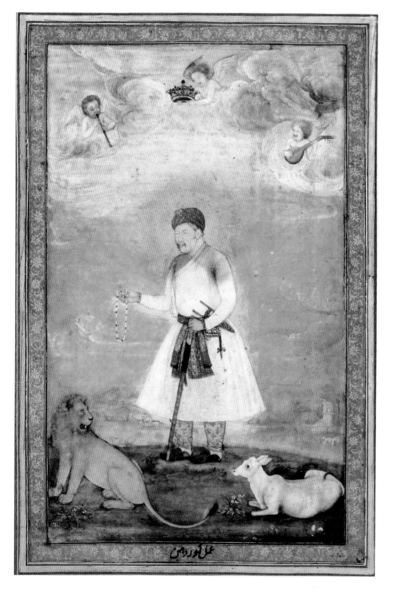

【그림 17】

악바르의 우의(寓意) 초상

고바르단

대략 1630년

종이 바탕에 과슈

38.9×25.6cm

뉴욕의 메트로폴리탄 예술박물관

의 영향을 받은 이 우의 초상 속에서, 악바르 대제는 한 꿰미의 염주를 쥐고 있으며, 한 자루의 칼집이 딸린 보검을 짚고 있다. 그의 발밑에 있는 사자와 어미 소는 유럽의 우의화 속에 나오는 사자와 새끼 양의 변형체로, 화평한 왕국의 상징이다. 공중에 있는 두 명의 어린 천사는 황제를 위해 음악을 연주하고 있고, 세 번째 천사

는 유럽식 왕관 하나를 높이 받쳐 들고 있다.

악바르 화실(畵室)

악바르는 어린 시절 아버지 후마윤이 이란에 망명해 있던 기간에, 사파비 왕조의 샤 타흐마스프 시대의 페르시아 세밀화가에게 지도를 받았으며, 아울러 압두스 사마드로부터도 그림을 배웠다. 그는 필사본 삽화가 장차 무갈 왕조의 그 자신의 궁정에서 중요한 역할을 할 것이라고 믿었다. 1556년에 악바르가 즉위한 이후 10년 이내에, 무갈의 수도인 아그라에 황가(皇家) 도서관의 필사본 화실을 설립했는데, 이를 간략히 황가 화실이라고 부른다. 1571년에 황가 화실은 아그라에서 서남쪽으로 약 40킬로미터 떨어진 곳에 새로 건립한 무갈의 수도인 파테푸르 시크리(Fatehpur Sikri)로 옮겼으며, 1585년에는 다시 오늘날의 파키스탄 영내에 있는 무갈 왕조의 수도인 라호르(Lahore)로 옮겼다. 취리히의 리트베르크박물관에 소장되어 있는 한 폭의 무갈 세밀화인 〈작업하고 있는 황가 도서관의 서법가와 화가들〉(대략 1590~1595년)【그림 18】은, 무갈 왕조의 서법가와 화가들이 황가 도서관의 필사본 화실에서 역할을 나누어 필사본 삽화를 그리는 장면을 재현하였다.

악바르 시대의 황가 화실은 이슬람교와 힌두교 문화가 융합된 특색을 구현하였다. 악바르는 관용적인 종교 정책을 시행했는데, 이슬람교와 힌두교 등 다른 종교의 교의를 융합하는 데 힘써, 일종의 절충주의적인 '신성한 신앙'을 창립했다. 그의 화실에는 페르시아와 중앙아시아 및 인도 각지에서 온 백여 명의 화가들이 모여들었는데(대략 30명이 주요 화가였고, 70여 명은 조수였다), 무슬림도 있었고, 대다수를 차지하는 힌두교도도 있었다. 악바르의 궁정 사관(史

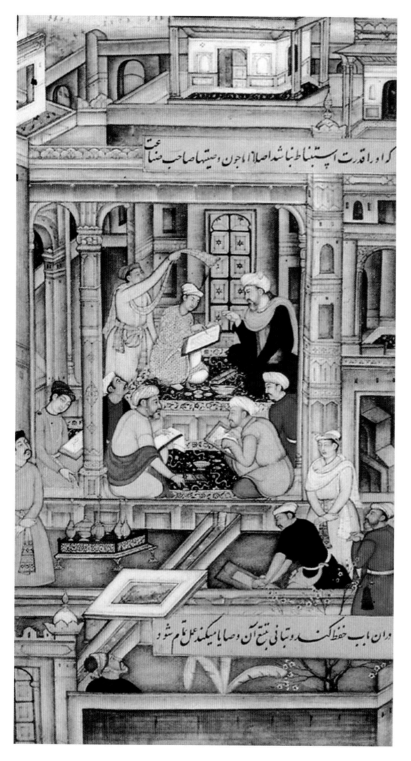

【그림 18】
작업하고 있는 황가 도서관의 서법가와
화가들
무갈 화파
대략 1590~1595년
종이 바탕에 과슈
21×10.5cm
취리히의 리트베르크박물관

官)이었던 아불 파즐(Abul Fazl, 1551~1602년)이 편찬한 『악바르 연대기(Ain-i Akbari)』의 기록에 따르면, 황가 화실에는 17명의 가장 뛰어난 화가들이 있었는데, 그 중 13명은 힌두교도였다고 한다. 17명의 가장 뛰어난 궁정화가들을 순서대로 나열하면 다음과 같다. 즉 미르 사이드 알리, 압두스 사마드, 다스완트, 바사완, 케수(Kesu), 랄(Lal), 무쿤드(Mukund), 미스킨(Miskin), 파루크 베그(Farrukh Beg), 마두(Madhu), 자간(Jagan), 마헤쉬(Mahesh), 켐 칼란(Khem Kalan), 타라(Tara), 산라(Sanla), 하리바스(Haribas), 람다스(Ramdas)이다.

　악바르 화실에서 서열 첫 번째인 알리와 서열 두 번째인 사마드는 후마윤이 인도에 데리고 온 두 명의 페르시아 세밀화 대가들이다. 처음에는 알리가 황가 화실의 수석 궁정화가를 맡았는데, 1574년에 페르시아로 돌아가자, 사마드가 이어서 수석 궁정화가를 맡았다. 사마드는 무갈 궁정에서 50년 가까이 봉직하다가, 악바르에 의해 요직을 맡게 되는데, 1582년에는 파테푸르 시크리의 조폐창(造幣廠) 책임자에 임명되었으며, 1586년에는 물탄 성(Multan省)의 재정총감에 임명되었다. 그는 16세기의 마지막 해에 세상을 떠났다. 이들 두 명의 페르시아 화가는 인도 화가들에게 페르시아 세밀화의 기법을 전수하여, 사파비 왕조의 전통을 무갈 궁정에 들여왔다. 인도 화가들은 라자스탄·구자라트·말와·카슈미르 등지에서 왔는데, 그들은 인도 본토의 벽화와 세밀화 혹은 민간 회화의 전통에 능숙했다. 악바르 화실에서 서열이 세 번째인 다스완트는 힌두교의 비천한 가마꾼 신분 출신이다. 전해지는 바에 의하면, 그는 기예가 매우 뛰어난데다, 일찍이 사마드에게 배웠는데, 대략 1584년에 불행히도 자살하였다. 네 번째로 이름이 올라 있는 인도 화가 바사완도 사마드의 제자인데, 후에 악바르 궁정에서 가장 창조 정신이 풍부한 화가가 되었다. 다섯 번째로 이름이 올라 있는 인도 화가 케수

는, 유럽 회화의 기법을 가장 잘 받아들였다. 여덟 번째로 이름이 올라 있는 인도 화가 미스킨(미스키나)은 궁정화가인 마헤쉬의 아들인데, 1590년대에 그의 기예가 아버지를 뛰어넘자, 마헤쉬는 열두 번째에 이름이 올라 있다. 아홉 번째로 이름이 올라 있는 파루크 베그는 페르시아 화가로, 대략 1545년에 이란에서 태어났으며, 1585년에 카불에서 라호르의 무갈 궁정으로 와서, 1615년 혹은 1620년의 자한기르 시대까지 봉직하였다. 이 명단에 이름이 들어 있지 않은 몇몇 화가들, 예컨대 만수르(Mansur)·고바르단(Govardhan) 및 바사완의 아들인 마노하르(Manohar)는 악바르 시대에 이미 두각을 나타냈으며, 자한기르 시대에는 크게 재능을 드러내어 순식간에 명성을 떨쳤다. 악바르 시대에 황가 화실에서 그림을 그리는 과정은, 통상 두세 명의 화가들이 합작하여 한 폭의 세밀화를 완성했는데, 한 명의 주요 화가가 초안을 잡고, 한 명의 조수는 색을 칠했으며, 주요 화가는 초상을 그리거나 가공하여 윤색했다. 화가는 일반적으로 자기가 서명을 하지 않고, 궁정 도서관의 서기나 궁정 사관이 대신 서명하여 기록했다(자한기르와 샤 자한 시대에는 심지어 때로 황제가 친히 스스로 서명을 하기도 했다). 이러한 작업 과정을 통해 페르시아 화가와 인도 화가가 서로 교류함으로써, 페르시아 세밀화와 인도 전통 회화 요소들의 융합을 촉진했다.

악바르 시대 세밀화의 장르는 주로 문학과 역사 저작 필사본의 삽화였는데, 필사본에는 악바르가 좋아했던 페르시아 고사(故事)인 『함자 나마(Hamza Nama)』와 『투티 나마(Tuti Nama : 앵무새 기담-옮긴이)』, 페르시아 시인인 니자미의 『캄사』, 자미(Jami)의 『바하리스탄(Baharistan : 봄의 정원-옮긴이)』, 인도 서사시(敍史詩)인 『마하바라타(Maharata)』와 『라마야나(Ramayana)』, 역사 저작인 『티무르 본기(本紀)』·『바부르 본기』·『악바르 본기』 등등이 포함되어 있다. 악바르

는 비록 어려서부터 글공부를 좋아하지 않았으므로 거의 문맹이나 다름없었지만, 지식에 대한 욕구가 왕성하고, 기억력이 놀랄 만큼 뛰어났다. 그리하여 그는 항상 사람들로 하여금 그를 위해 삽화가 곁들여진 필사본 서적을 펼쳐 보여주면서 낭독하도록 했는데, 그 내용을 한 글자도 빠뜨리지 않고 또렷이 기억해 낼 수 있었기 때문에 '문맹 학자'라고 불렸다.

『함자 나마』 삽화

악바르 황가 화실의 가장 중대한 항목은 『함자 나마』 필사본 삽화(1562~1577년)이다. 『함자 나마』는 이슬람교 선지자인 무함마드의 숙부 함자의 신기한 역사적 탐험 이야기를 서술하고 있는데, 14권의 필사본 삽화는 모두 합쳐 약 1400컷이며, 천으로 만든 대형 판본(대략 70×54cm)이다. 이러한 대형 판본은 아마도 유목 천막에 그림을 걸어 놓는 관습에서 유래했을 것이다. 일찍이 후마윤 시대에 알리와 사마드가 이미 『함자 나마』 삽화를 그리기 시작했다. 악바르 시대에, 두 명의 페르시아 화가인 알리와 사마드의 지도를 받아 무갈 화가들이 그린 『함자 나마』 삽화는, 기본적으로 사파비 시대의 페르시아 세밀화 양식을 준수하면서도, 동시에 점차 인도 본토의 회화가 동태(動態)와 희극적인 특성을 잘 표현하는 전통도 융합해 갔다.

『함자 나마』 삽화의 하나인 〈잡화상과 밀정(密偵)〉(대략 1570년)【그림 19】은, 잡화상인 미스바흐(Misbah)가 밀정 팔란(Palan)을 그의 거처로 데려간 장면을 그렸다. 무늬가 있는 타일로 된 바닥·양탄자·담장·무기·복식은 모두 페르시아 세밀화의 장식 풍격을 답습하였다. 그리고 인물의 동태와 심리 묘사가 매우 선명하여, 밀정은 구부

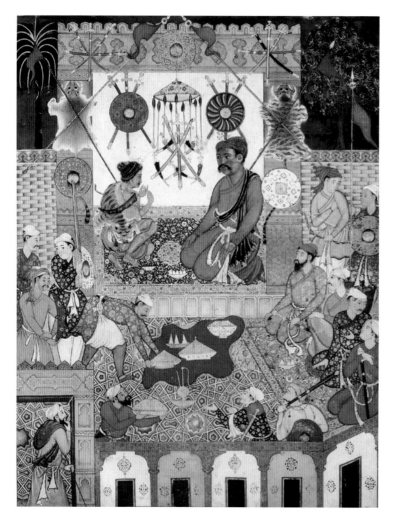

【그림 19】

『함자 나마』 삽화

잡화상과 밀정

무갈 화파

대략 1570년

천[布] 위에 과슈

70.8×54.9cm

뉴욕의 메트로폴리탄 예술박물관

린 자세와 간교한 눈매와 불안한 손가락은 음흉하며, 체구가 크고
훤칠한 잡화상은 손을 늘어뜨리고 앉아 있는데, 표정은 평온하지
만, 의심하는 눈빛으로 그의 손님을 힐끗 쳐다보고 있다.

　『함자 나마』 삽화의 하나인 〈이라지(Iraj) 군대를 야간에 습격하
는 카리바(Kariba)〉(대략 1570년)【그림 20】는, 인물과 경물이 멀수록 작
고, 가장 중요한 장면은 전경(前景)에 배치했다. 페르시아 세밀화의
풍격 요소들로는, 인물 용모의 정교하고 섬세한 달걀형 얼굴, 형식
화된 암석과 수목, 건축·천막과 복식 등 장식의 세부를 포함하는

【그림 20】

『함자 나마』 삽화

이라지 군대를 야간에 습격하는 카리바

무갈 화파

대략 1570년

천[布] 위에 과슈

68.6×54cm

뉴욕의 메트로폴리탄 예술박물관

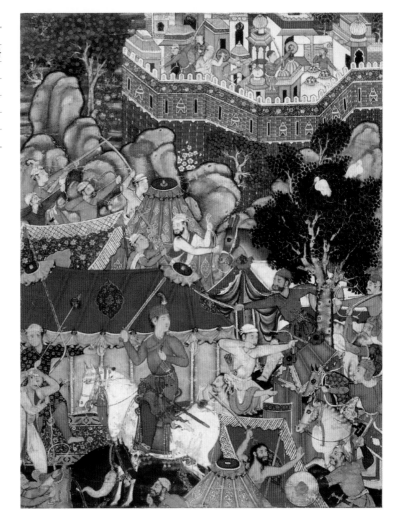

데, 모두 이 세밀화 속에 체현해 냈다. 그러나 일부 인물의 얼굴과 동태는 비교적 자연스럽고 민첩하게 묘사하여, 사건 발생에 직접 관련이 있다는 느낌을 표현하였다. 동태와 희극성은 인도 전통 회화의 특색으로, 무갈 세밀화의 활력을 증대시켜 준다.

『하리밤사(*Harivamsa*)』 삽화

악바르는 페르시아 문학을 좋아했으며, 인도 문학도 좋아했다.

무갈 황가 도서관이 번역한 인도 서사시 『마하바라타』의 페르시아어 번역본인 『라즘 나마(Razm-nama)』의 삽화(대략 1584~1588년)는 모두 169컷인데, 그 중 12컷은 다스완트의 명의로 되어 있다(현재 자이푸르에 소장되어 있다). 이후에 무갈 화가들이 그린 『마하바라타』의 부록인 『하리밤사』의 삽화(대략 1590~1595년)는, 힌두교의 대신(大神)인 비슈누의 화신 크리슈나의 생애 행적을 묘사하고 있는데, 인도 전통 회화의 과장된 동태와 희극적인 정황을 충분히 표현해 냈다.

『하리밤사』 삽화의 하나인 〈적군과 격전을 벌이는 크리슈나와 발라라마〉(대략 1590~1595년)【그림 21】에서, 왼편 위쪽에는 검푸른 색 피부의 크리슈나가 전차 위에 서서 활시위를 당겨 활을 쏘고 있고, 왼편 아래쪽에는 크리슈나의 형이자 흰색 피부를 가진 발라라마가 걸어다니며 무기를 휘두르면서, 부하를 이끌고 마귀의 군대와 서로 싸워 죽이고 있는데, 혼전을 벌이는 장면이 격렬하면서 요동치고 있다. 『하리밤사』 삽화의 하나인 〈겁파수(劫波樹)를 훔치는 크리슈나〉(대략 1590년)【그림 22】는, 화면 위에서 크리슈나가 금시조(金翅鳥) 가루다를 타고서 모든 신들의 왕인 인드라의 천국에 날아가 겁파수를 훔치고 있고, 인드라는 흰 코끼리를 탄 채 저지하면서 한 판 쟁탈전을 벌이고 있는데(결국 크리슈나가 훔쳐 도망쳤다), 경사진 구도는 격투를 벌이는 인물과 동물들의 격렬한 동태와 희극적인 충돌을 강

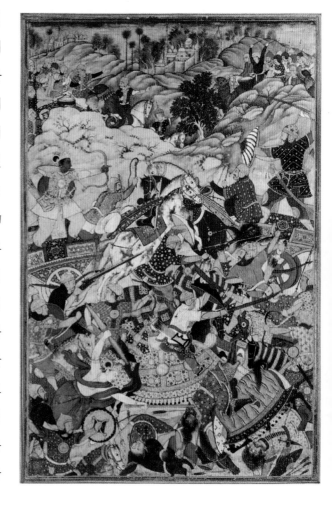

【그림 21】
『하리밤사』 삽화
적군과 격전을 벌이는 크리슈나와 발라라마
무갈 화파
대략 1590~1595년
종이 바탕에 과슈
29.4×19.9cm
뉴욕의 메트로폴리탄 예술박물관

【그림 22】

『하리밤사』 삽화

겁파수를 훔치는 크리슈나

무갈 화파

대략 1590년

종이 바탕에 과슈

18.4×29.6cm

런던의 빅토리아 앨버트 박물관

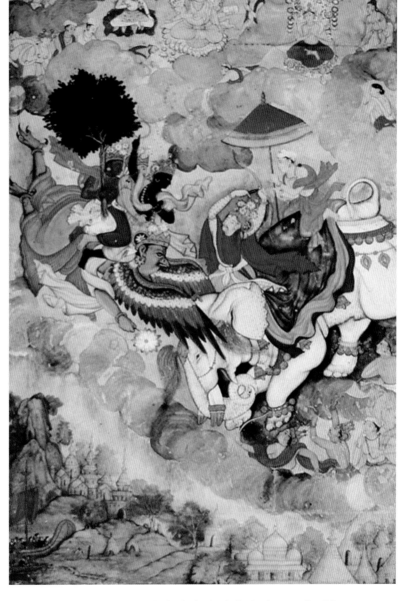

겁파수(劫波樹): '劫波'는 산스크리트어 'kalpa'의 음역이며, '시간'을 뜻한다. 겁파수는 도리천에 있다는 나무인데, 원하는 물건을 만들어 낸다고 하며, 여의수(如意樹)라고도 한다.

화시켜 주고 있다. 이 두 컷의 삽화 속에서 우리는 또한 건축물 풍경이 서양 사실화의 투시법과 명암법을 흡수했음을 볼 수 있다.

서양 사실화의 전래

　서양 사실화의 영향은, 유럽 선교사들을 통해 인도 무갈 궁정에 전래되었다. 1580년에, 고아(Goa : 인도 중서부의 해안 도시−옮긴이)에 있던 포르투갈인 예수회 선교 사절단이 초청에 응하여 무갈의 수도인 파테푸르 시크리에 있는 악바르의 궁정을 방문하였다. 예수회 사절단은 악바르에게 여러 종류의 문자로 대조하여 번역한『성경』과 함께 예수와 성모의 초상화를 선물했다. 이 여덟 권짜리의 여러 언어들로 된『성경』은 1569년부터 1572년까지 프랑스의 인쇄업자인 플랑탱(Plantin, 대략 1520~1589년)이 스페인의 필리프 2세(Philip Ⅱ, 1527~1598년)를 위해 인쇄한 것으로, 얀 비릭스(Jan Wiericx) 등 플랑드르(Flanders) 판화가들의 동판화 삽화를 덧붙여 놓았다. 머지않아 유럽 회화들이 각종 경로를 통해 무갈 궁정에 유입되었는데, 여기에는 독일 화가인 알브레히트 뒤러(Albrecht Dürer, 1471~1528년)·네덜란드 화가 헤엠스케르크(Heemskerk, 1498~1574년) 등과 같은 사람들의 채색 판화가 포함되어 있었다. 악바르는 특별히 이러한 유럽의 회화를 좋아하여, 무갈 화가들에게 본떠 모사하도록 명령했다. 1582년에, 무갈 화가들은 또한 명을 받들어 파테푸르 시크리에 있는 예수회의 작은 예배당에 예수와 성모의 초상을 복제하였다.

　무갈 화가인 케수·바사완·미스킨 등은 모두 유럽의 회화를 모사하는 데 뛰어났다. 케수는 〈성인 히에로니무스〉(대략 1580~1585년)【그림 23】·〈성(聖) 마태(St. Matthew)〉(1587년)·〈예수 수난〉 등의 유럽 판화들을 모사하였다. 〈성인 히에로니무스〉는 직접 유럽의 판화에 근거하여 다시 그린 것으로, 서양의 초기 기독교에 대한 학식이 해박했던 이 성도(聖徒)가 나무 밑에서 사지를 늘어뜨리고 있는 모습을 그렸는데, 허리에는 남색 천을 두르고 있으며, 건장한 신체의 단

【그림 23】

성인 히에로니무스

케수

대략 1580~1585년

종이 바탕에 과슈

17×10cm

파리의 기메박물관

단한 근육을 드러내고 있다. 케수가 모사하여 그린 〈예수 수난〉(현재 테헤란의 황가도서관에 소장되어 있다) 속의 예수가 수난을 당하는 신체에서도, 이와 같이 인체 해부학적으로 정확하게 묘사한 취향을 엿볼 수 있다. 대략 1590년에 바사완도 〈성모자(聖母子)〉·〈우의(寓意) 인물〉 등의 유럽 판화를 모사하였다. 무갈 화가들은 유럽 판화의 이국적인 분위기와 신기한 수법에 매료되었는데, 그들은 자기의 방식으로 이러한 외래의 범본들을 모사하는 시도를 한 것이지, 결코 원작에 엄격하게 충실하지는 않았다. 서양의 사실화 요소들은 인도의 특수한 문맥 속에 이식되어 바뀜으로써, 기괴하게 혼합되어 교잡된 작품을 생산해 냈다.

16세기의 80년대부터 90년대까지, 무갈 화가들은 세밀화에 서양 사실화의 투시법과 명암법을 시험 삼아 채용하여 일정한 공간감과 입체감을 띤 형상을 묘사해 냈다. 특히 원경(遠景)의 건축물·나무·구름 및 하늘을 비교적 사실적으로 그렸다. 동시에 중국으로부터 페르시아에 전해진 조감도식 투시, 인물과 암석에 대한 형식화된 처리, 섬세한 서법 스타일의 선과 법랑에 상감한 것처럼 산뜻하고 아름다운 장식성 색채도 여전히 지니고 있다. 1595년에 무갈 세밀화가들이 라호르의 궁정에서 그린 페르시아 시인 자미의 『바하리스탄』 삽화는 한층 더 서양 회화의 사실적인 기법을

흡수했다.

　바사완이 그린 『바하리스탄』 삽화인 〈옷을 깁는 탁발승〉(1595년)
【그림 24】에서, 화면의 배경은 실제로 당시 라호르 성루의 홍사석으
로 지은 층집인데, 건축의 구조는 어느 정도 원근감(遠近感)과 종심
감(縱深感 : 깊이감-옮긴이)을 지니고 있으며, 인물·의복·기명(器皿)·

동물·우물 및 수목들도 일정한 입체감을 지니고 있어, 서양 사실화의 투시법과 명암법을 흡수한 것이 분명하지만, 투시가 매우 불규칙하다[초점투시(焦點透視)와 산점투시(散點透視)가 혼합되어 있어, 어떤 서양의 학자는 이를 '시각 착란'의 산물이라고 부르기도 한다. 이것이 바로 무갈 세밀화의 투시 특징이며, 서양의 현대 회화도 항상 이러한 '시각 착란'의 투시 화법을 채용하고 있다]. 층집 속에는 두 명의 주요 인물들이 있는데, 한 명은 수피파(Sufi派) 성자인 카카브(Qacab)이고, 한 명은 이슬람교 탁발승이다. 수피파 성자는, 탁발승이 오로지 고행자들이 입는 그의 두루마기를 꿰매어 수선할 뿐 알라(Allah)를 탐구하는 데에는 관심을 갖지 않는 무의미한 행동거지를 매우 경멸하면서, 그에게 이렇게 질책하고 있다. "이 두루마기가 바로 당신의 알라요?" 바사완은 인물의 극적인 표정과 동작을 포착하는 데 뛰어났으며, 특별히 세부 묘사에 주의를 기울였는데, 두 사람의 손동작, 특히 탁발승의 오른손을 절묘하게 처리하여 표현하였다.

미스킨이 그린 『바하리스탄』 삽화인 〈부정한 아내 이야기〉(1595년)【그림 25】는, 부정한 아내인 하브자(Habza)의 다음과 같은 이야기를 묘사하고 있다. 즉 그녀가 어린 아들을 자신의 천막 안에 머물러 있도록 하고는, 자신은 먼 곳으로 빠져나가 애인과 몰래 만났다. 그런데 그녀의 남편이 속은 것을 알고는 분노를 어린 아들에게 쏟아 내자, 하브자의 어머니와 자매가 있는 힘을 다해 말리고 있다. 미스킨은 이탈리아 매너리즘[矯飾主義]의 관례를 모방하여, 명암법으로 이 야경을 그렸다. 즉 별빛이 반짝이고 있고, 달의 색깔은 희미하며, 괴석(怪石)들이 겹겹이 솟아 있고, 나무 그림자는 짙다. 또산과 들·파오(이동식 천막 형태의 집-옮긴이)·낙타·말과 면양은 모두 저승 같은 분위기 속에서 휩싸여 있으며, 인물은 마치 움직이는 유령 같고, 명암의 분포는 이야기의 극적인 효과를 증가시켜 주

수피파(Sufi派) : 수피즘(Supism)이라고도 하며, 신비주의적인 경향을 띤 이슬람교의 한 종파이다.

【그림 25】

『바하리스탄』 삽화

부정한 아내 이야기

미스킨

1595년

종이 바탕에 과슈

28.5×17.5cm

옥스퍼드대학의 보들리언도서관

고 있다. 미스킨이 인도의 페르시아어 시인인 아미르 코스로(Amir Khosrow)의 『하쉬트 베헤쉬트(*Hasht Behesht*)』를 위해 그린 삽화인 〈딜라란의 음악 연주를 감상하는 바흐람 구르〉(대략 1595년)【그림 26】는, 페르시아 국왕인 바흐람 구르(Bahram Gur)가 수렵하던 도중에 소녀

대기원근법(大氣遠近法): 공기원근법이라고도 하며, 영어로는 aerial perspective라고 한다. 눈과 대상 사이에 공기층이나 빛의 작용 때문에 생기는 대상의 색채 및 윤곽의 변화를 통해 거리감을 표현하는 회화 기법을 가리킨다.

딜라란(Dilaran)을 우연히 만났는데, 딜라란이 하프를 연주하여 그녀의 음악으로 야생동물들을 홀리는 장면을 그린 것이다. 남녀 인물의 조형, 형식화된 말[馬]과 암석은 페르시아의 원형에서 도움을 받았으며, 공간의 깊이나 대기원근법(大氣遠近法)과 명암은 바로 유

럽의 범본에서 파생되었다.

　악바르 시대의 무갈 세밀화는, 점차 페르시아 세밀화의 장식성과 인도 전통 회화의 생명 활력 및 서양 회화의 사실적 기법 등 세 가지 요소들을 융합하여, 절충적이면서도 독특한 풍격을 형성하였다. 악바르 시대에 창시된 절충적 풍격은 무갈 세밀화의 공통된 특징이지만, 다른 황제가 통치한 시대의 무갈 세밀화의 절충적 풍격 속에는 페르시아·인도 및 서양 회화의 세 가지 요소들이 또한 다른 비중을 차지함에 따라, 그 시대의 주도적인 풍격을 결정하였다. 무갈 황가 화실은 모두 황제의 뜻을 받들어 그림을 그렸으므로, 황제의 심미 취향은 자연히 회화의 풍격에 영향을 미쳤다. 악바르의 성격은 호방하고 정력이 넘쳤는데, 특히 야생 코끼리를 타는 모험·수렵·전쟁 등 야외 활동을 좋아했다. 그는 또한 인도 전통 회화 속에 담겨 있는 생명 활력의 표현을 매우 좋아하자, 그의 화실에서 대다수를 차지했던 인도 화가들은 마치 인도 전통 회화의 생명 활력을 끌어오는 듯했다. 이 때문에 활력을 숭상하는 것이 바로 악바르 시대 세밀화의 가장 뚜렷한 특징이 되었다.

『악바르 나마』 삽화

　1590년대에, 악바르 시대 무갈 세밀화의 절충적 풍격은 『악바르 나마(*Akbar Nama* : 악바르 본기-옮긴이)』 등 역사 문헌들의 삽화 속에서 성숙해졌다. 악바르의 궁정 사관(史官)인 아불 파즐(Abul Fazl)이 편찬한 『악바르 나마』 필사본의 삽화는, 악바르 시대 세밀화 성숙기의 전형적인 대표작이다. 현존하는 이 『악바르 나마』의 삽화는 모두 117컷으로, 책장은 좌우 반절로 접히며, 각 책장의 크기는 대략 37.5×25cm(화면은 대략 33×20cm)이고, 대략 1590년부터 1597년까

지 만들어졌는데, 아불 파즐이 이 책을 편찬한 것과 거의 같은 시기에 그려졌다. 당대(當代)의 시각에서 기록한 이 편년사(編年史)는, 1560년부터 1577년까지 악바르 재위 기간의 전기(前期)에 있었던 큰 사건들을 시각적으로 기록한 것인데, 일부 세세한 부분들은 궁정 사관의 실속 없이 겉만 화려한 아첨하는 말들에 비해 훨씬 상세하고 확실하며 믿을 만하다. 이 삽화들을 그리는 데 참여한 49명의 화가들 중에는 바사완·케수·랄·무쿤드·미스킨·파루크 베그·마두·타라·람다스·치트라(Chitra)·만수르·나카쉬(Naqqash)·다람다스(Dharamdas)·샹카르(Shankar)·사르완(Sarwan)·툴시(Tulsi)·파라스(Paras) 등과 같은 사람들이 포함되어 있었는데, 대부분이 인도 화가들이다. 그 중 바사완·케수·미스킨·파루크 베그 등과 같은 일류 화가들이 그린 작품들이 가장 중요하다. 이 필사본 삽화는 주로 악바르의 궁정생활·수렵과 전쟁 장면을 그렸는데, 페르시아와 인도 및 서양 회화의 세 가지 요소를 융합한 절충적 풍격 가운데 인도 요소가 특히 뚜렷하다. 구도는 왕왕 전체 화면을 관통하는 경사선·대각선·S자형 혹은 소용돌이형 곡선을 채용하여, 운동감이 풍부한 주선(主線) 위에 동태가 격렬한 수많은 인물이나 동물들을 배치함으로써, 화면을 더욱 활발하게 요동치고 리듬이 넘치도록 하여, 인도 전통 회화가 생명 활력을 숭상했던 정신을 뚜렷이 구현해 냈다. 페르시아 세밀화의 장식 요소는 궁정·기물·양탄자·복식 등 세부적인 묘사의 도처에서 볼 수 있으며, 기본적으로 평도(平塗)한 색채는 마치 법랑에 상감해 넣은 것처럼 일반적으로 선명하고 아름답고 눈이 부시다. 그리고 일부 수렵이나 전쟁 장면을 그린 색채는 더욱 강렬하고 자극적이며, 말기에 가까운 작품일수록 색조가 점차 부드러워진다. 서양 사실화의 투시법과 명암법 등의 기법들을 흡수했다는 사실은, 인물의 초상·건축물이나 원경을 그릴 때 비교

적 분명하게 드러난다.

바사완

바사완의 명성은 1585년부터 1590년까지 절정에 달했다. 『악바르 나마』 삽화의 주요 화가인 바사완은, 그가 페르시아·인도·서양 회화의 세 가지 요소를 융합한 재능, 특히 인도 요소를 융합한 재능을 충분히 보여 주었다.

바사완이 초안을 잡고, 치트라가 색을 칠한 『악바르 나마』 삽화—두 컷이 좌우로 절반씩 접히는 세밀화인 〈하와이라는 이름의 코끼리를 타는 악바르의 모험〉의 왼쪽 면【그림 27】과 오른쪽 면(대략 1590년)【그림 28】은 무갈 세밀화 중에서 가장 유명한 걸작이다. 악바르의 용기는 때로 무모함에 가까웠는데, 그는 야생 코끼리 길들이는 즐거움을 누리기를 좋아하여, 늘 야생 코끼리를 마구장(馬球場) 위에 내몰아 놓고 서로 격투를 벌였다. 1560년에, 18세의 황제인 악바르는 하와이라는 이름의 야생 코끼리를 타고서 또 다른 야생 코끼리를 쫓아 야무나 강의 부교(浮橋)로 돌진했다. 젊은 황제의 무모한 행위를 보면서, 아그라 성루 밖의 마구장 위에 있는 조정의 관리와 귀족들은 놀라 허둥대며 어쩔 줄 몰라 하고 있다. 그러나 악바르는 결국 야생 코끼리를 순종하게 만들었는데, 그는 훗날 요행히도 알라의 은혜를 입었다고 인정했다. 바사완이 초안을 잡은 화면은 긴장되고 자극적인 극적 효과를 추구했는데, 대각선 구도를 채용하여 강렬한 동태를 표현해 냈다. 악바르는 야성(野性)이 발작한 코끼리인 하와이를 타고서, 또 다른 코끼리인 란바그(Lanbag)를 미친 듯이 쫓아, 전광석화처럼 야무나 강의 수면 위에 목선(木船)들을 줄지어 연결하여 설치해 놓은 부교로 돌진해 올라가고 있다. 부

【그림 27】

『악바르 나마』 삽화

하와이라는 이름의 코끼리를 타는 악바르의 모험(왼쪽 면)

바사완이 초안을 잡고, 치트라가 색을 칠함

대략 1590년

종이 바탕에 과슈

37.5×25cm

런던의 빅토리아 앨버트 박물관

교는 수직으로 된 화폭의 대각선을 이루고 있으며, 부조 위에 있는 두 마리의 코끼리와 인물들은 모두 이를 따라 기울어져 있다. 비틀거리며 다리를 건너는 두 마리 코끼리의 거대한 몸집이 무거운데다 동작이 맹렬하여, 부교가 불규칙하게 흔들리기 때문에, 밟혀서 물속으로 무너져 내리고 있으며, 강물에서는 파도가 용솟음치고 물거품이 튀며, 다리를 가설한 목선들은 흔들리면서 고정되지 않은 채 거의 강물에 잠겨 있어, 아슬아슬한 장면이 고조되어 있다. 화가는 또한 다음과 같은 몇몇 과장된 세부 묘사를 통해 극적 효과를 강화하여 그려 나갔다. 즉 선원은 위로 들린 뱃머리를 힘을 써서 똑바로 되돌려 놓고 있고, 시종은 소용돌이에 몸을 던져 황제의 수레를 구하고 있으

며, 다리의 가장자리에 쓰러져 있는 시종도 황제를 엿보고 있다. 또 아그라 성루 안에서 몰려나온 조정 관리와 귀족 및 호종(扈從)들은 매우 마음을 졸이고 있고, 악바르의 대신인 아타가 칸(Ataga Khan)을 우두머리로 하는 수많은 신하들은 쉴 새 없이 황제의 생명이 안전하도록 기도하고 있으며, 부교의 목제 교각을 단단히 묶은 밧줄도 팽팽하게 조여져 있다. 그런데 악바르는 오히려 코끼리의 등 위에 침착하게 앉아서, 맨발을 확실하게 코끼리 목 부위의 끼워 넣고 있다. 인물의 조형과 복식은 페르시아 세밀화의 모델을 참조했

고, 성루·코끼리·선박·강물은 서양 사실화의 기법을 흡수했다. 그
리고 전체 구도·인물과 동물의 동태 및 극적인 동작과 표정은 모두
인도 전통 회화의 생명 활력으로 넘쳐나고 있다.

바사완이 초안을 잡고 초상도 그렸으며, 타라가 색을 칠한『악
바르 나마』삽화인 〈호랑이에게 칼을 꽂는 악바르〉(대략 1590년)【그림

【그림 29】

『악바르 나마』삽화

호랑이에게 칼을 꽂는 악바르

바사완이 초안을 잡고, 타라가 색을 칠
함

대략 1590년

종이 바탕에 과슈

37.5×25cm

런던의 빅토리아 앨버트 박물관

29]는, 한 목격자의 기록에 근거하여, 악바르가 말와 지역의 괄리오르 부근에 있는 산길에서 맹호를 만나자 칼을 휘둘러 살해하는 아슬아슬한 장면을 그린 것이다. 화면 설정은 격렬한 극적인 충돌 순간을 선택했으며, 구도는 동태가 풍부한 소용돌이형 곡선을 나타내고 있는데, 아래쪽 전경(前景)의 중앙에 맞붙어 격투를 벌이고 있는 한 마리의 맹호와 한 명의 용사가 소용돌이의 중심을 이루고 있고, 포위하여 사냥을 하는 한 무리의 호위대와 호랑이 떼가 격투를 벌이는 폭풍을 불러일으키고 있다. 석록색의 넓은 땅 중간에서, 악바르는 말을 달려 공중으로 뛰어올라 긴 칼을 휘둘러 한 마리의 어미 호랑이의 목을 향해 찌르고 있다. 그리하여 그는 이 회오리바람을 압도하면서, 전체 화면이 요동치는 긴장감의 초점을 형성하고 있다. 이처럼 휘감아 돌아가는 동태는 생기발랄한 활력으로 충만해 있다.

바사완이 초안을 잡고 만수르가 색을 칠한 『악바르 나마』 삽화인 〈구자라트의 전쟁 포로를 바치는 후세인 퀼리즈 칸〉(왼쪽 면)(1590~1597년)【그림 30】와 동시에 나카쉬가 초안을 잡고 케수가 초상을 그린 〈구자라트의 전쟁 포로를 바치는 후세인 퀼리즈 칸〉(오른쪽 면)【그림 31】는, 절반씩 마주보고 있는 두 폭의 세밀화로써 1573년에 무갈 제국이 구자라트를 정복하고 개선하는 장면을 표현했는데, 구자라트의 전쟁포로들이 라호르 총독인 후세인 퀼리즈 칸(Husain Qulij Khan)에 의해 파테푸르 시크리 성루의 악바르 앞에 호송되어 있다. 구자라트의 포로들은 칼이 채워지고 쇠사슬에 묶여 있을 뿐만 아니라, 몸에는 물소·영양·나귀·표범·멧돼지·개 등 각종 짐승들의 가죽을 걸치고 있어, 큰 치욕을 당하고 있으며, 여전히 버드나무 가지를 이용해 파리를 쫓지 않으면 안 되는 상태이다. 전해지기로는, 악바르도 이러한 참상을 차마 볼 수가 없어, 총독에게 즉

【그림 30】 (왼쪽 그림)
『악바르 나마』 삽화
구자라트의 전쟁 포로를 바치는 후세인 퀼리즈 칸(왼쪽 면)
바사완이 초안을 잡고, 만수르가 색을 칠함
1590~1597년
종이 바탕에 과슈
37.5×25cm
런던의 빅토리아 앨버트 박물관

【그림 31】 (오른쪽 그림)
『악바르 나마』 삽화
구자라트의 전쟁 포로를 바치는 후세인 퀼리즈 칸(오른쪽 면)
나카쉬가 초안을 잡고, 케수가 초상을 그림
1590~1597년
종이 바탕에 과슈
37.5×25cm
런던의 빅토리아 앨버트 박물관

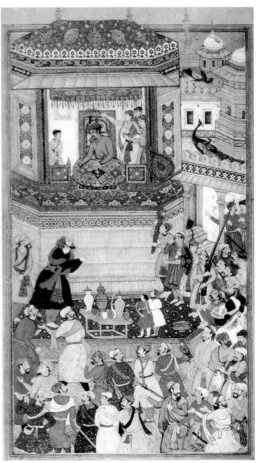

시 전쟁포로의 인격을 모독하는 옷차림을 해제하도록 명령했다고
한다. 당시 궁정화가인 바사완은 이 역사적 사건을 목격했는데, 그
는 또렷한 기억과 사실적인 필치로 조정 관리들이 남들의 재앙을
보고 즐거워하는 비웃음과 포로들이 큰 치욕을 당하는 근심어린
모습을 상세히 기록했다. 화가는 일부 풍자적인 초상들 속에, 방관
하며 음흉한 미소를 짓는 조정 관리들의 추한 모습과 짐승 같은 심
리를 가차 없이 까발려 놓았다(왼쪽 면). 오른쪽의 화면 위에는 악바
르가 황궁 테라스의 창가에 앉아 있고, 아래쪽에는 검정색 두루마
기를 입은 후세인 쿨리즈 칸과 조정 관리들·사냥매를 데리고 있는

자·창을 쥐고 있는 자·비나(Vina : 인도의 전통 현악기–옮긴이)를 켜는 자[검은 피부의 궁정악사인 나우밧 칸(Naubat Khan)] 등과 같은 사람들이 있다. 이 그림에서 악바르를 포함하여 안에 있는 44명의 인물들의 얼굴 초상은 모두 케수가 그리고 윤색하였다. 바사완이 그린 초상을 케수가 그린 초상과 비교해 보면, 사실적인 심리 묘사가 더욱 뚜렷하고 섬세하면서 독특하고, 케수의 인물 형상은 약간 인습적이며 판에 박은 듯이 딱딱하여, 섬세한 표정이 부족하다. 17세기의 자한기르 시대에 사실적으로 심리를 묘사한 초상이 무갈 궁정에서 성행하기 이전에, 바사완은 악바르 시대의 가장 걸출한 초상화가였다고 하기에 손색이 없다. 바사완이 그린 밑그림에 색을 칠한 만수르는 자한기르 시대에 동물화의 대가가 되었다.

케수

케수가 초안을 잡고 다람다스가 색을 칠한 『악바르 나마』의 삽화인 〈악바르의 궁정에서 연기하는 두 명의 만두(Mandu) 무희〉(대략 1590년)【그림 32】는, 악바르가 가무를 즐기는 태평한 분위기 속에 위기가 잠복해 있는 궁정 생활의 한 장면을 그린 것이다. 악바르의 유모이자 양모(養母)인 마헴 아나가 및 그의 아들인 아드함 칸(Adham Khan)은 황제가 친정(親政)을 펼친 이후에도 여전히 공로가 있다고 자처하면서 오만하게 굴고, 전횡하며 날뛰었다. 1561년에 아드함 칸은 말와(Malwa) 전투에서 승리를 거두었는데, 단지 승전보와 노획한 전상(戰象 : 전투용 코끼리–옮긴이)만을 아그라에 보내고, 가장 매력적인 전리품—즉 가무의 고장인 만두의 미녀들—은 자기가 차지해 버렸다. 악바르는 소문을 듣고 친히 말와로 가서 심문했다. 아드함 칸은 여전히 절색의 만두 무희 두 명을 꾀어서 숨겨 놓았기 때

【그림 32】

『악바르 나마』 삽화

악바르의 궁정에서 연기하는 두 명의 만두 무희

케수가 초안을 잡고, 다람다스가 색을 칠함

대략 1590년

종이 바탕에 과슈

37.5×25cm

런던의 빅토리아 앨버트 박물관

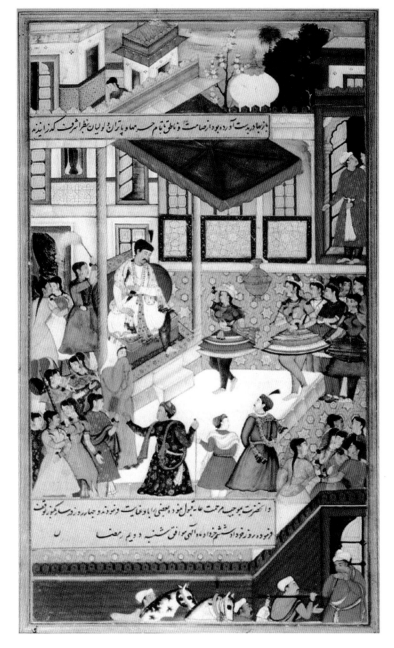

문에, 황가의 수행원들은 아그라로 돌아가는 날짜를 연기했다. 이들 두 명의 만두 무희들은 결국 수색을 통해 발각되었으며, 무갈 궁정의 악바르 앞에서 춤을 춰 보이고 있다. 화면상에서 그들은 기

이한 옷차림을 하고 있으며, 추고 있는 춤도 심상치 않은데, 빙그르르 돌 때 여러 층으로 된 치마가 우산처럼 펼쳐지고, 몸에 착 달라붙는 바지 아랫면의 발목에 달린 방울은 리듬을 더욱 강화해 주고 있다. 만두 지역에서 무갈 궁정에 수입된 이러한 춤의 복식(服飾)과 어휘들은 일찍이 다른 어떤 필사본 삽화들 속에서도 반복하여 나타난 적이 없었다. 악바르의 왼쪽 아래에 긴 소매로 입을 가린 노부인이 바로 그의 양모인 마헴 아나가이며, 중간에 있는 두 명의 귀족들은 아드함 칸과 그의 동료인 피르 무함마드(Pir Muhammad) 장군이다. 훗날 마헴 아나가는 이들 두 명의 만두 무희들을 모살했는데, 악바르는 모르는 척하면서 꾹 참고 드러내지 않았다. 이 그림의 가장자리 위에는 케수의 이름을 써 놓았는데, 색을 칠한 다람다스는 풍부한 짙은 갈색과 청록색으로 색채를 안배하여, 인물이 깊숙이 들어가는 공간을 지니도록 했다.

　케수가 초안을 잡고 람다스가 색을 칠한 『악바르 나마』의 삽화인 〈살림 왕자의 탄생〉(대략 1590년)【그림 33】은, 1569년에 살림(Salim) 왕자가 파테푸르 시크리에서 탄생한 것을 기념하는 경축 활동을 그린 것이다. 전해지기로는, 악바르가 시크리를 지나다가 그곳에서 은거하고 있던 이슬람교 수피파의 성자(Sufi saint)인 샤이크 살림 치슈티(Shaikh Salim Chishti)를 참배하고, 후계자를 갖도록 해달라고 기구(祈求)했다고 한다. 1569년 8월에, 성자의 점괘는 과연 효험이 있어, 악바르의 라지푸트 황후인 마리암 자마니가 왕자를 하나 낳았다. 악바르는 이 성자의 이름을 따 왕자에게 살림(즉 미래의 황제인 자한기르)이라고 이름을 지어 주었으며, 또한 아그라에서 시크리로 천도하기로 결정하고 성루를 지었다. 훗날 악바르는 1573년에 구자라트를 정복한 전쟁을 기념하기 위해, 시크리 성루를 파테푸르(승리의 성)라고 명명했다. 이 그림은 기본적으로 조감도식 투시를 채용하

【그림 33】

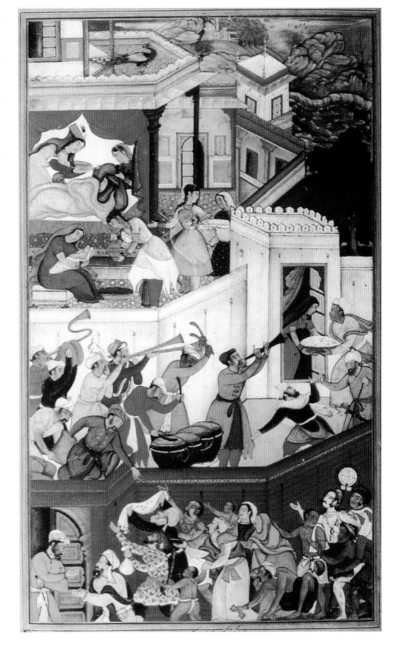

『악바르 나마』 삽화

살림 왕자의 탄생

케수가 초안을 잡고, 다람다스가 색을 칠함

대략 1590년

종이 바탕에 과슈

37.5×25cm

런던의 빅토리아 앨버트 박물관

고, 부분적으로 초점투시를 혼합했으며, 접는 병풍식 담장으로 황후의 침실과 음악을 연주하는 정원 및 정원 바깥 공간을 따로 분리했다. 공간은 여러 차례 구불구불하게 꺾여 있어, 동태의 환경을

구성하고 있다. 바삐 나가는 시녀와 나팔을 불고 북을 치는 악대 및 시혜를 받고 있는 빈민들이 각각의 공간들을 채우고 있어, 전체 화면이 활기에 넘친다. 인물들의 피부와 옷 주름은 서양의 사실적인 화법을 흡수했다. 새로 태어난 아이를 안고 있는 부녀자의 복장과 자세는, 보는 이들로 하여금 유럽 회화 속의 성모 마리아와 아기 예수의 형상을 연상케 한다.

케수가 초안을 잡고, 치트라가 색을 칠한 『악바르 나마』의 삽화인 〈살림 왕자의 탄생 소식을 듣고 기뻐하는 악바르〉(대략 1590년)【그림 34】는, 황가의 사절이 아그라 성루에 있는 무갈 궁정에 와서 악바르에게 살림 왕자가 탄생했다는 기쁜 소식을 보고하고 있으며, 궁정 안에서도 한 무리의 사람들이 음악을 연주하며 덩실덩실 춤을 추는 장면을 표현하였다. 아쉽게도 인물들의 얼굴에는 유쾌한 표정이 부족한 것처럼 그려져 있다. 케수라는 이 인도 화가는 또한 한 가지 세부 묘사를 소홀히 하였다. 즉 그가 그린 화면에서 황가의 사절이 가져온 서찰 위에 씌어 있는 문자는 인도의 데바나가리(deva-nāgarī) 문자를 사용했는데, 이는 무갈 궁정이 페르시아어를 공식 언어로 사용했다는 역사적 배경에 부합하지 않는다.

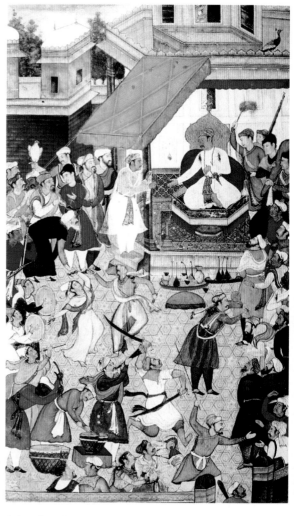

【그림 34】

『악바르 나마』 삽화

살림 왕자의 탄생 소식을 듣고 기뻐하는 악바르

케수가 초안을 잡고, 치트라가 색을 칠함

대략 1590년

종이 바탕에 과슈

37.5×25cm

런던의 빅토리아 앨버트 박물관

미스킨

　미스킨은 악바르 시대의 황가 화실에서 여덟 번째로 이름이 올라 있는데, 실제로 그의 기예(技藝)는 열두 번째로 이름이 올라 있는 그의 아버지인 마헤쉬를 뛰어넘었을 뿐만 아니라, 또한 다섯 번째로 이름이 올라 있는 케수 같은 사람들보다도 뛰어났으며, 네 번째로 이름이 올라 있는 바사완과 나란히 놓일 만했다.

　미스킨이 초안을 잡고 초상도 그렸으며, 샹카르가 색을 칠한 『악바르 나마』의 삽화인 〈아드함 칸을 처형하도록 명령을 내리는 악바르〉(대략 1590년)【그림 35】는, 무갈 세밀화의 걸작으로 공인받고 있다. 이 그림이 제재로 삼은 역사적 사건 자체는 다음과 같이 극적인 성격이 매우 풍부하다. 즉 1562년의 어느 날 이른 아침에, 악바르의 양모의 아들인 아드함 칸이 그의 어머니인 마헴 아나가의 종용을 받아 한 궁정 음모 사건에 가담했는데, 사고를 일으킨 당사자를 데리고 아그라 성루의 근정전에 돌진하여 재무대신(財務大臣)인 아타가 칸(Ataga Khan)을 살해하였다. 당시 악바르는 아직 후궁에서 편안히 잠을 자고 있었는데, 한바탕 떠들썩한 소리 때문에 잠에서 깨어나 나와 보니, 아드함 칸이 이미 후궁의 계단에 올라와 있는 것을 발견했다. 악바르는 벼락 같이 화를 내며 시위(侍衛)에게 명하여 아드함 칸을 테라스 위에서 밑으로 던져 버리라고 명령을 내림으로써, 그가 제멋대로 후궁의 금지구역에 난입한 무례한 죄행을 징벌하였다. 아드함 칸이 처형된 지 40일 후에 마헴 아나가도 슬피 통곡하며 죽었다. 화가는 극적인 구도로 상하 두 개로 된 층면에 하나의 '무대'를 설계하고, 중간에는 소박한 흰색 담장을 이용하여 분리했다. 아래쪽은 근정전으로, 아타가 칸이 살해당하자, 조정의 관리들은 질겁하여 사방으로 달아나고 있다. 위쪽은 후궁으로,

데바나가리(deva-nāgarī) 문자 : 산스크리트어를 표기하는 데 사용하는 문자로, 11세기경에 만들어졌다.

|제2장| 무갈 세밀화　73

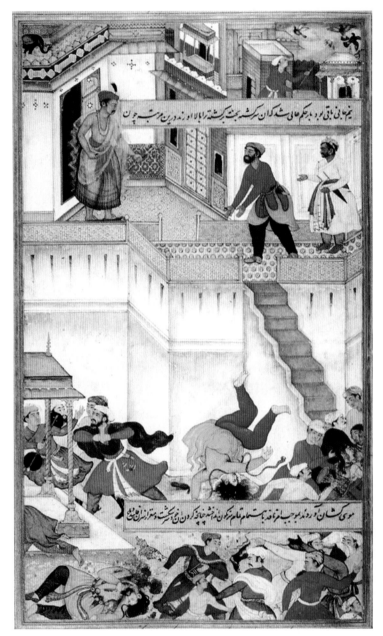

【그림 35】

『악바르 나마』 삽화

아드함 칸을 처형하도록 명령을 내리는 악바르

미스킨이 초안을 잡고 초상도 그렸으며, 샹카르가 색을 칠함

대략 1590년

종이 바탕에 과슈

37.5×25cm

런던의 빅토리아 앨버트 박물관

악바르는 잠옷을 입은 채 침실 문에서 달려 나오고 있으며, 왼손에는 보검을 꽉 쥐고서 노기가 충천해 있다. 화면 위에 있는 2행의 글은 아마도 그가 범죄를 징벌하도록 입으로 하달한 칙명 같은데, 테

라스 위에 있는 두 명의 시위들은 이미 명을 받들어 아드함 칸을 완전히 거꾸로 굴러 떨어뜨려 죽였다. 미스킨은 적어도 일곱 명의 주요 인물들의 얼굴 초상을 그렸는데, 그 인물들마다 용모의 특징과 표정이 모두 비교적 정확하다. 이 그림은 당시에 곧 걸작으로 인정되었다. 1604년에 무갈 황가 화실에서 두 번째 세트의 『악바르 나마』 필사본 삽화를 그릴 때, 이름을 알 수 없는 한 화가가 이 그림을 모사하여 그렸는데, 구도와 인물에 약간의 변화가 있다【그림 36】.

미스킨이 초안을 잡고, 툴시가 색을 칠한 『악바르 나마』의 삽화인 〈아그라 성루 건설 공사〉(왼쪽 면)(대략 1590~1597년)【그림 37】와, 동시에 미스킨이 초안을 잡고 사르완이 색을 칠한 〈아그라 성루 건설 공사〉(오른쪽 면)【그림 38】는, 1565년의 악바르 시대에 무갈 제국 수도인 아그라 성루를 짓기 시작한 건설 과정을 역사 문헌보다도 더욱 상세하게 기록하고 있는데, 관련 사료들은 별로 건축 기술의 구체적인 정보를 전해 주지 못한다. 건축 노동자들은 석회공(石灰工)·석공(石工)·미장이·조립공·목수·벽돌공·지붕장이 등 작업의 종류별로 나뉘고, 부녀자 일꾼들도 있다. 건축 재료로는 돌·석회·벽돌과 타일 등이 있다. 돌은 배를 이용하여 실어왔으며, 석회 등은 혹소가 실어 오거나 소달구지로 운반해 왔다. 일부 시공 방법, 예컨대 임시적인 대나무 틀로 돔 건설을 보조하고, 쐐기 못으로 커다란 홍사석(紅砂石)을 쪼개는 기술 같은 것들은 지금도 여전히 아그라 지역의 건축 현장에서 응용되고 있다. 그림 속의 아그라 성루 건축물은 조감도식과 초점투시를 혼합한 투시를 채용하여, 공간이 어긋버긋하

【그림 36】

『악바르 나마』 삽화
아드함 칸을 처형하도록 명령을 내리는 악바르

무갈 화파
대략 1604년
종이 바탕에 과슈
24×13.5cm
더블린의 체스터 비티 도서관

【그림 37】

『악바르 나마』 삽화

아그라 성루 건설 공사

미스킨이 초안을 잡고, 툴시가 색을 칠함

대략 1590~1597년

종이 바탕에 과슈

37.5×25cm(화면은 33×20cm)

런던의 빅토리아 앨버트 박물관

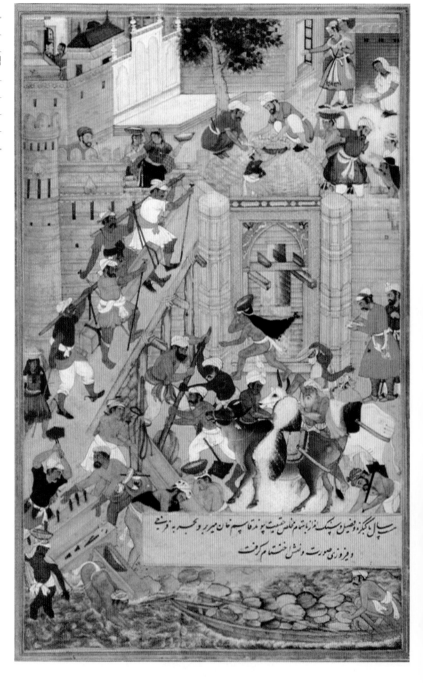

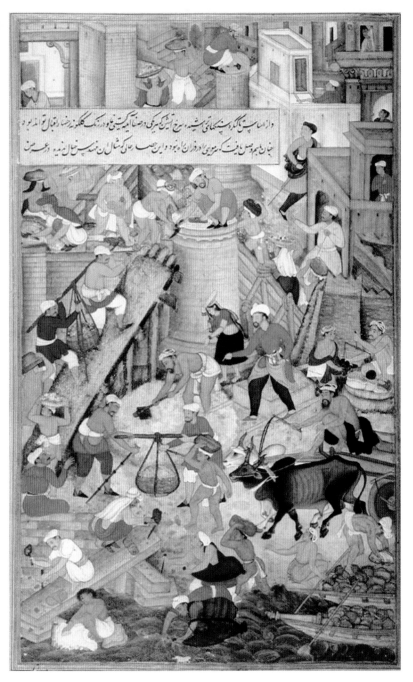

【그림 38】

『악바르 나마』 삽화

아그라 성루 건설 공사

미스킨이 초안을 잡고, 사르완이
색을 칠함

대략 1590~1597년

종이 바탕에 과슈

37.5×25cm

런던의 빅토리아 앨버트 박물관

게 뒤섞여 교차하는데, 위쪽으로 돌덩이나 모르타르를 운송하기 위해 목제 골조로 만든 비탈길이 경사선을 이루고 있다. 이 경사선 위에서 무거운 물건을 메어 나르는 노동자들이 힘겹게 올라가는 동태는, 매우 번잡하고 바쁜 광경 속에서 유난히 사람들의 주목을 끈다.

미스킨이 초안을 잡고 만수르가 색을 칠한 『악바르 나마』삽화인 〈라호르 부근에서 포위하여 사냥하는 악바르〉(왼쪽 면)(1590~1597년)【그림 39】와, 동시에 미스킨이 초안을 잡고 또한 초상을 그렸으며, 사르완이 색을 칠한 〈라호르 부근에서 포위하여 사냥하는 악바르〉(오른쪽 면)【그림 40】는, 오늘날의 입장에서 보면 한 편의 동물을 학살하는 피비린내 나는 폭행이지만, 무갈인들은 오히려 이러한 수렵을 황가의 오락이나 복을 기원하는 의식과 전쟁 연습으로 여겼는데, 이것도 악바르가 즐겨 무술을 연마하는 '운동'이었다. 1567년에, 악바르는 라호르 부근에서 전에 볼 수 없었던 대규모의 수렵을 한 바탕 벌였는데, 5만 명의 관원과 보병을 동원하여 주위의 여러 산들에 있는 야생동물들을 모두 둘레가 10마일인 수렵장 안으로 몰아넣고서, 목책 울타리를 이용하여 따로 감금한 뒤, 연속으로 5일 밤낮 동안 마음대로 잡아 죽임으로써, 전체 수렵 구역을 소탕했다. 악바르는 한 필의 준마를 타고서, 활과 화살·보검·창·보병총 등 갖가지 무기들을 번갈아 사용하였다. 이 두 폭의 삽화가 이어져 있는 화면은 소용돌이형 곡선 구도를 채용하였는데, 사냥터 중앙에 있는 황가의 천막을 핵심으로 하여, 모든 인물과 동물들이 모두 거침없이 내달리는 동태를 취하고 있다. 벌떼처럼 몰려드는 순록·흑영양(黑羚羊)·말사슴·얼룩무늬 가젤과 늑대·여우·산토끼가 떼를 지어, 목책을 이용하여 울타리를 세운 수렵장 안에서 놀라 허둥대며 도망치고 있다. 또 몇 마리의 털색이 아름다운 사냥표범들

은 조련사의 지휘를 받아 수렵장의 테두리 안에서 분주히 뛰어다니며 에워싸고 있는데, 어떤 사냥표범은 이미 흑영양의 몸 위를 덮쳤다. 그리고 악바르는 말에 채찍질을 하면서 사냥감을 뒤쫓고 있는데, 머리를 숙인 채 활을 당겨 화살을 쏘아 순록 한 마리를 명중시켰다. 이 잔혹한 대규모 포살 장면 가운데, 크고 작은 동물들은 죽은 것이든 살아 있는 것이든 모두 매우 정교하고 예민한 필법으로 그렸다. 마치 바스완이 초안을 잡은 〈구자라트의 전쟁 포로를 바치는 후세인 퀼리즈 칸〉(【그림 30】 참조-옮긴이)에 뚜렷이 나타나 있듯이, 색을 칠하는 데 참여한 만수르는 동물의 형체·털색 및 동태를 그리는 데 뛰어났다(왼쪽 면). 이 수렵 기간에 다음과 같은 우연한 사건이 하나 발생했다. 즉 조정 관리인 바카리(Bakari)가 고의로 화살을 쏘아 궁정의 시종 한 명을 죽였는데, 황제는 비록 바카리의 죽을죄를 사면하기는 했지만, 그의 머리를 빡빡 깎고서 나귀를 거꾸로 탄 채 대중이 보는 앞에서 수렵장을 돌도록 징벌하였다(오른쪽 면).

미스킨이 초안을 잡고, 파라스(Paras)가 색을 칠한 『악바르 나마』 삽화인 〈란탐보르 포위 공격〉(대략 1590년)【그림 41】은, 1568년에 무갈 제국의 군대가 라지푸트인들의 견고한 란탐보르 성루를 포위 공격하는 장면을 그린 것이다. 화가는 선명한 대각선 구도로 강렬한 동태를 표현함으로써, 거의 초현실적인 전쟁 장면의 극적인 효과를 증대시켰다. 가파른 산길 위에, 밀집해 있는 사람들과 언덕을 올라가는 우마차가 비스듬하게 전체 화면을 관통하는 대각선을 이루고 있다. 이 대각선 위에, 70여 명의 사병들과 짐을 나르는 노동자들이 여덟 마리의 혹소(인도소-옮긴이)들을 몰아붙이면서 한 문(門)의 무거운 무갈 화포를 끌고 산골짜기를 기어오르고 있는 것이, 함께 한 줄기 강한 긴장감을 조성해 내고 있다. 양쪽 가장자리에 있는 야경

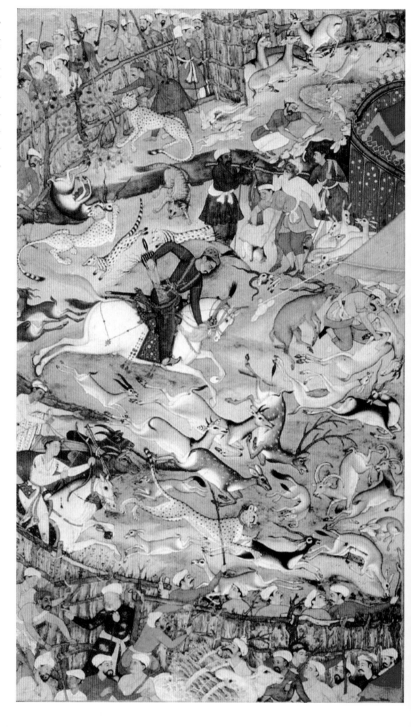

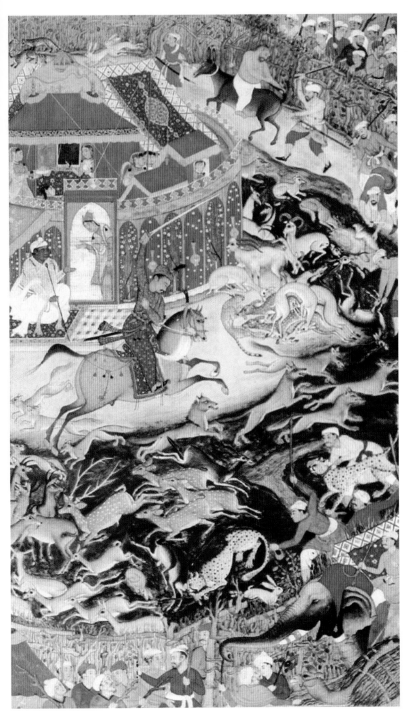

【그림 40】

『악바르 나마』 삽화

라호르 부근에서 포위하여 사냥하는 악바르

미스킨이 초안을 잡고 또한 초상을 그렸으며, 사르완이 색을 칠함

대략 1590~1597년

종이 바탕에 과슈

37.5×25cm

런던의 빅토리아 앨버트 박물관

(夜景)의 산석(山石)과 수목(樹木)의 명암 처
리는, 이 대각선을 더욱 눈에 띄게 해준다.

파루크 베그

페르시아 화가 파루크 베그(Farrukh Beg)
가 『악바르 나마』 필사본에 그린 두 폭의
삽화는, 페르시아 세밀화의 문아하고 섬세
하며 빼어난 장식 풍격을 지니고 있어, 악
바르의 심미 취향에 부합하던 요란스럽고
분방한 인도 화풍에서 벗어났다.

파루크 베그가 그린 〈수라트에 진입하
는 악바르〉(대략 1590년)【그림 42】는, 1573년에
악바르가 구자라트를 정복하고 승리한 뒤
수라트 성루에 진입하는 장면을 표현하였
다. 무리를 이룬 귀족들이 좁은 길에서 무
갈 황제가 친히 인솔하는 제국의 대군을

환영하고 있는데, 그 장면이 그다지 열렬한 것 같지는 않고 비교적
냉정해 보인다. 서로 다른 종족과 신분의 인물들은 조형이 똑같이
맑고 빼어나며 문아하고, 섬세한 준마는 페르시아 세밀화의 형식
에 부합하며, 인도의 코끼리조차도 태도가 온화하고 거동이 우아
해 보인다. 전경(前景)의 복식·갑옷·둥근 부채[團扇]의 장식무늬와
색채는 찬란하며, 배경의 성루 위에는 이란의 이슬람 건축에서 흔
히 보이는 밝고 화려한 채색 타일과 서법(書法) 도안으로 장식해 놓
았다. 화가는 미세한 세부 묘사에 주의를 기울였는데, 인물의 얼굴
부위는 비록 판에 박은 듯하지만 표정은 풍부하며, 어떤 인물의 용

【그림 41】
『악바르 나마』 삽화
란탐보르 포위 공격
미스킨이 초안을 잡고, 파라스가 색을
칠함
대략 1590년
종이 바탕에 과슈
37.5×25cm
런던의 빅토리아 앨버트 박물관

모는 익살스럽거나 기괴하기도 하다.

　　파루크 베그가 그린 〈황가의 밀사와 반란자 바하두르 칸의 회동〉(대략 1590~1597년)【그림 43】은, 1564년 이후에 무갈 황가의 밀사인 무르크(Murk)와 반란자인 아프가니스탄의 귀족 바하두르 칸이 담

판하는 장면을 그렸다. 『악바르 나마』 필사본 속에 있는 여타의 요동치며 불안하고 활력이 폭발하는 삽화들과 비교하면, 이 그림의 구도는 안정적이고 균형을 이루고 있으며, 심지어는 약간 어색하고 딱딱하기까지 하다. 금색 배경에 의해 돋보이는 무갈 황가의 임시 행영(行營)인 정자는 채색 타일로 장식했으며, 플라타너스 나무의 무성한 가지와 나뭇잎은 마치 하나의 화개(華蓋)를 짜 놓은 것 같다. 중간에 서 있는 바하두르 칸이 마치 교활한 궤변을 늘어 놓고 있는 듯한 것을 제외하고는, 황가 밀사 등의 인물들은 모두 마치 종잇조각처럼 얇은 실루엣 같은데, 표정은 냉담하고, 침묵한 채 아무 말이 없다. 이 두 폭의 삽화는 아마도 모두 파루크 베그 혼자서 완성했고, 합작한 사람은 없는 것 같다. 악바르

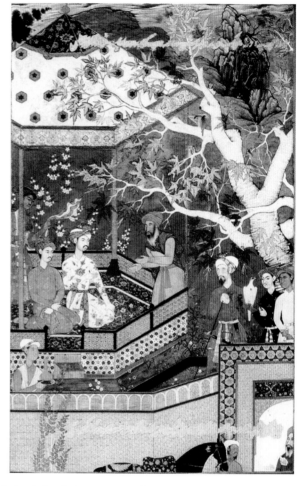

시대 말기에는 혼자서 그림을 그리는 것이 점차 합작 방식을 대체해 갔다.

두 번째 세트의 『악바르 나마』 삽화

무갈 황가의 화실에서 그린 두 번째 세트의 『악바르 나마』 필사본 삽화는, 대략 1604년 전후에 그려졌는데, 현재는 모두 61폭이 남아 있다. 일부 삽화의 제재는 첫 번째 삽화와 유사하지만, 크기는 비교적 작다. 이 필사본의 삽화를 그린 화가들로는 샹카르

(Shankar)·다울라트(Daulat)·고바르단(Govardhan)·마노하르(Manohar)·이나야트(Inayat)·발찬드(Balchand) 등과 같은 사람들이 있는데, 통상 대부분은 한 사람이 혼자서 완성하였다. 이 필사본 삽화들의 구도는 일반적으로 이전처럼 활발하지는 않으며, 형상도 이전처럼 생동감이 있지는 않다. 예를 들면 발찬드가 그린 〈파테푸르 시크리의 건설〉은, 미스킨이 초안을 잡은 〈아그라 성루 건설 공사〉처럼 인물의 동태가 강렬하거나 형상이 생생하지 않다. 그러나 또한 당시의 이름 없는 젊은 화가들이 그린 작품들도 이미 그들의 천부적인 재능을 드러내기 시작하여, 그들이 미래에 이룰 성취를 예시해 주었다.

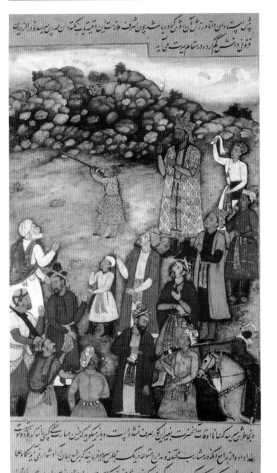

【그림 44】
『악바르 나마』 삽화
어린 악바르의 연습 사격
고바르단
1604년
종이 바탕에 과슈
23.9×12.8cm
런던의 대영도서관

고바르단은 악바르의 궁정화가인 바바니 다스(Bhavani Das)의 아들이다. 그가 그린 『악바르 나마』 삽화인 〈어린 악바르의 연습 사격〉(1604년)【그림 44】은, 어린 악바르가 그의 후견인인 섭정대신(攝政大臣) 바이람 칸(Bairam Khan)의 지도를 받으며 보병총 사격 연습을 하는 장면을 그렸다. 비록 작품의 구도도 집중되어 있지 않고, 필법도 숙련되지 않았지만, 한 무리의 조정 관리들의 섬세한 조형과 개성화된 표정을 띤 얼굴 묘사를 통해, 이미 고바르단이 미래에 걸출한 초상화가가 될 잠재력을 엿볼 수 있다.

마노하르는 악바르 시대의 가장 걸출한 화가였던 바사완의 아들이다. 그가 그린 『악바르 나마』 삽화인 〈바카리(Bakari)를 징벌하는 악바르〉(대략 1604년)【그림 45】는, 미스킨이 초안을 잡은 〈라호르 부근에서 포위하여 사냥하는 악바르〉【그림 39】와 같은 제재이다. 1576년에 악바르가 수렵

하는 기간에, 한 명의 궁정 시종이 조정 관리인 바카리가 몰래 쏜 화살에 맞았는데, 죽기 전에 실상을 황제에게 보고하였다. 악바르는 크게 노하여 즉시 바카리에게 사형을 선고하고는, 보검을 퀼리즈 칸에게 주어 집행하였다. 전해지기로는 퀼리즈 칸은 두 차례 검을 휘둘러 목을 베었는데, 뜻밖에도 바카리의 머리카락 한 올조차 손상시키지 못했다고 한다. 그리하여 황제는 바카리의 사형을 면해 주었지만, 그의 머리를 빡빡 깎고, 그를 나귀의 등 위에 거꾸로 태워 수렵장 주위를 돌아다니도록 함으로써, 징벌·경고하면서 치욕을 보이도록 했다고 한다. 미스킨과 마노하르의 삽화는 모두 이 사건의 내용과 경위를 그렸다. 미스킨이 그린 삽화의 구도는 포위하여 수렵하는 전경(全景)을 펼쳐 보여주고 있는데, 중점적으로 강조하고 있는 것은 악바르가 회오리바람

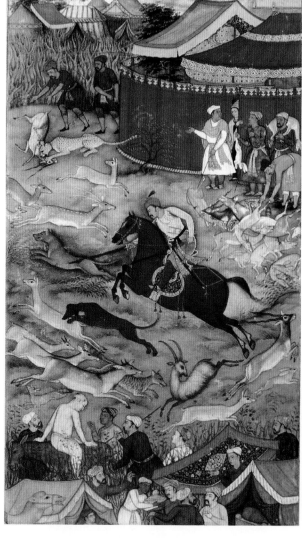

【그림 45】
『악바르 나마』삽화
바카리를 징벌하는 악바르
마노하르
대략 1604년
종이 바탕에 과슈
22,6×13cm
뉴욕의 메트로폴리탄 예술박물관

처럼 동물들을 잡아 죽이는 격렬함이다. 반면 마노하르가 그린 삽화의 구도는 일부러 포위하여 수렵하는 한 부분만을 잘라 내어 취하여, 전체 화면은 황제가 생사여탈을 주재한다는 막강한 권한을 강조하였다. 화가는 전경(前景)의 한쪽 구석에 황제에게 징벌을 받은 바카리가 나귀를 타고 대중 앞에서 벌을 받고 있는 것을 클로즈업하여 배치하였는데, 범죄를 저지른 이 조정 관리를 중경(中景)에 말을 탄 채 칼을 휘두르며 난폭한 이리를 찌르는 황제의 칼 밑에

둠으로써, 황제의 위엄 있고 의지가 굳은 웅장한 모습과 조정 관리의 낭패를 당하여 기가 꺾인 표정이나 태도가 대비를 이루게 하였다. 마노하르의 이 삽화는, 미묘한 조형과 섬세한 배색(配色) 및 심도 있는 심리 묘사로 인해, 악바르가 재위했던 마지막 연대의 가장 뛰어난 작품이 되었다.

3. 자한기르 시대

자한기르

무갈 왕조의 제4대 황제인 자한기르(Jahangir, 1605~1627년 재위)는, 악바르가 기초를 닦은 무갈 제국의 웅장한 대업을 계승하였다. 그는 문치(文治)와 무공(武功) 방면에서는 비록 크고 많은 공적을 세우지 못했지만, 무갈 세밀화의 전성기를 열었다.

자한기르는 악바르와 라지푸트 황후인 마리암 자마니 사이에서 1569년에 태어난 아들로, 원래 이름은 살림(Salim)이었다. 살림 왕자는 악바르 말년에 서둘러 왕위를 탈취하려고, 1601년에 알라하바드(Allahabad)에서 국왕을 참칭했으며, 1602년에는 또한 사람을 보내 악바르의 궁정 사관(史官)이자 가까운 친구인 아불 파즐(Abul Fazl)을 살해하여, 그의 아버지를 극도로 상심하고 실망하게 하였다. 그러나 그는 황제의 하나뿐인 아들로, 1605년 10월 17일에 63세의 악바르는 병으로 세상을 떠나는데, 임종할 때 어쩔 수 없이 자기의 두건과 예복과 보검을 그에게 물려주었다. 1605년 10월 24일에, 그는 아그라에서 즉위하고, 이름을 자한기르(세계의 주인)라고 했는데, 이때 그의 나이 36세였다. 자한기르 시대의 궁정화가인 아불 하산

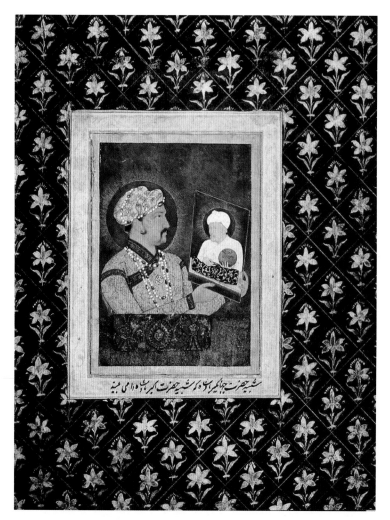

【그림 46】
악바르의 초상을 들고 있는 자한기르
아불 하산, 하심
대략 1614년
종이 바탕에 과슈
18.3×11.6cm
파리의 기메박물관

과 하심(Hashim)이 합작한 세밀화인 〈악바르의 초상을 들고 있는
자한기르〉(대략 1614년)【그림 46】는, 자한기르가 악바르의 합법적 계승
인이라는 점을 표명하고 있다. 즉위하고 얼마 지나지 않아, 자한기
르의 장남인 쿠스라우(Khusrau)가 조정 관리들의 지지를 받으면서
군대를 동원하여 반란을 일으켰는데, 곧 붙잡혀 감금되었다. 1611
년에, 자한기르는 페르시아 귀족의 과부인 메르 운 니싸(Mehr-un-
Nissa)를 아내로 맞이하고, 새 황후에게 누르 자한(Nur Jahan : 세계
의 빛)이라는 봉호(封號)를 하사했다. 황제가 주색에 빠지고 아편에

심취하여, 후궁에서의 안락한 생활에 탐닉한 채 몸소 군대를 이끌고 정벌에 나서지 않자, 황후인 누르 자한과 그녀의 아버지이자 대신인 이티마드 우드 다울라(Itimad-ud-Daula)·오빠인 아사프 칸(Asaf Khan) 및 조카사위인 쿠람(Khurram) 왕자가 조정을 장악했다. 자한기르의 재위 기간에, 무갈인들은 라지푸트인의 메와르 토후국과 캉그라 산성을 정복했지만, 페르시아인들과 끊임없이 쟁탈을 벌였던 서북쪽 변경의 요충지인 칸다하르(Kandahar)를 상실했다. 1616년에, 쿠람 왕자는 데칸 전쟁에서 승리를 거두자, 황제로부터 샤 자한(세계의 왕)이라는 칭호를 부여받았다. 1623년에, 쿠람 왕자는 누르 자한 황후와의 권력 쟁탈전으로 인해 반란을 일으켰으나, 군대가 패하여 데칸으로 퇴각했다. 1627년 10월에, 자한기르는 카슈미르(Kashmir)로부터 라호르로 가던 도중에 갑자기 세상을 떠났는데, 향년 58세였다.

자한기르 화실

자한기르는 어려서부터 회화(繪畫)를 좋아했으며, 힘껏 회화를 후원했다. 1605년 이전에, 그가 살림 왕자 신분으로 알라하바드에 주둔하면서 방어하고 있을 때, 자신의 화실을 건립하고, 아쿠아 리자(Aqa Riza)와 굴람(Ghulam) 등 여러 화가들을 고용했다. 살림 화실의 페르시아 화가인 아쿠아 리자는 이란의 마슈하드(Mashhad)에서 태어났으며, 1580년 전후에 일찍이 헤라트의 화가인 무함마디(Muhammadi)로부터 배우면서, 사파비 왕조 궁정 풍격의 회화에 대해 훈련받았다. 그리고 1584년에 처음으로 살림 왕자에게 고용되었는데, 『자한기르 회고록』에서는 그를 "헤라트의 아쿠아 리자"라고 일컫고 있다. 아쿠아 리자의 작품은 사파비 시대 페르시아 세밀

화의 교식적(矯飾的 : 그럴듯하게 겉모양을
꾸미는 것-옮긴이) 풍격을 답습하고 있다.
예컨대 그가 페르시아 필사본인 『안와
르 이 수하일리(*Anwar i-Suhayli*)』(우화집-옮
긴이)를 위해 그린 삽화인 〈예멘 국왕의
성대한 연회〉(1604~1610년)【그림 47】는 바
로 페르시아 양탄자 스타일의 오색찬란
하고 화려한 환경을 펼쳐 보여 주고 있
는데, 궁전·보좌(寶座)·양탄자의 도안은
화려하고 정교하며, 보좌 뒤의 남색으로
조수(鳥獸)와 수석(樹石)을 그린 벽화는
마치 도자기의 장식용 도안 같다. 예멘
국왕 및 그의 조정 관리와 시종은 사파
비 왕조의 커다란 두건을 쓰고 있으며,
무갈 왕조의 작은 두건을 쓰고 있지 않
다. 또 인물의 얼굴은 페르시아의 준칙
을 준수하여 일반적으로 4분의 3 측면
을 나타내 보이고 있어, 무갈 화가들이
완전 측면을 편애했던 것과는 다르다.

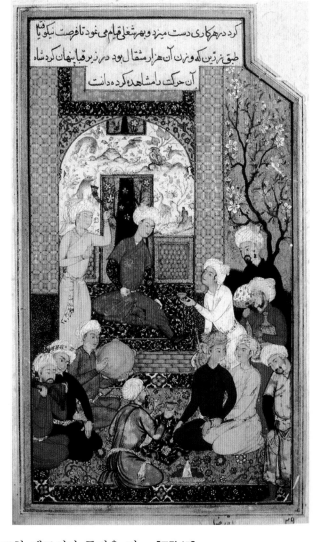

【그림 47】
『안와르 이 수하일리』 삽화
예멘 국왕의 성대한 연회
아쿠아 리자
1604~1610년
종이 바탕에 과슈
런던의 대영도서관

굴람은 아마 아쿠아 리자의 제자였으며, 또한 페르시아 풍격을 전
승한 것 같다. 1599년부터 살림 화실에서 직무를 맡아, 살림의 굴
람이라고 불렸는데, 그의 화가로서의 생애는 단지 15년에 불과했다.
　1605년에 자한기르가 아그라에서 즉위한 후, 살림 화실의 화가
들은 주인을 따라 알라하바드에서 아그라로 왔으며, 무갈 황가의
화실에 편입되었다. 자한기르 시대의 무갈 황가 화실은, 악바르 시
대의 페르시아 화가들과 인도 화가들이 혼합된 조직 편제를 답습

했으며, 페르시아와 인도 및 서양 회화의 요소들이 융합된 전통을 계승했다. 자한기르 화실의 화가들 중 대부분은 악바르 시대 궁정 화가들이었으며, 일부는 궁정화가의 후손들도 있었다. 무슬림 화가 인 파루크 베그와 만수르는 황제의 깊은 총애를 받았으며, 잇달아 '한 시대의 기재(奇才)(Nadir al-Asr)'라는 칭호를 받았다. 아쿠아 리자 의 아들인 아불 하산은 황제의 총애를 가장 많이 받았으며, '당대 에 필적할 자가 없는 기재(Nadir az-Zaman)'라는 칭호를 받았다. 힌 두교 화가인 비샨 다스·마노하르·고바르단·비치트르 등과 같은 사 람들은 비록 똑같은 칭호를 얻지는 못했지만, 그들의 그림 솜씨는 오히려 황제가 총애했던 두 화가인 아불 하산이나 마수르와 비슷 했다. 하심·마두·난하(Nanha)·이나야트·발찬드·나디르(Nadir)·무 라드(Murad) 등과 같은 화가들도 모두 뛰어난 실력을 지니고 있었 다. 무슬림 화가와 힌두교 화가들은 긴밀하게 교류하면서, 서로 토 론하고 연구하여, 한 줄기 천재적인 거대한 흐름을 모아 냄으로써, 자한기르 시대 무갈 세밀화가 번성하도록 했다.

자한기르는 열성적인 회화 수장가(收藏家)였고, 아낌없는 후원자 이자 안목이 예리한 감상가(鑑賞家)였다. 그는 아그라의 궁정 안에 개인적인 그림 보관실을 건립하고는, 거금을 아끼지 않으면서 인도 와 외국의 회화 정품(精品)들을 대량으로 사들였다. 그가 쓴 회고록 에서 그는 모든 궁정화가들의 특기와 필법에 대해 모두 훤히 알고 있다고 자랑하고 있는데, 심지어 여러 화가가 합작하여 그린 한 폭 의 그림 속에 있는 몇몇 초상들은, 누가 그린 얼굴이며, 누가 그린 눈썹인지를 그는 모두 일일이 판별해 낼 수 있었다고 한다. 그는 계 속하여 궁정화가들이 그의 전기(傳記) 삽화를 포함하여, 문학과 역 사 서적의 필사본 삽화를 그리도록 후원했지만, 그의 주요 관심이 인물 초상과 화조동물화(花鳥動物畵) 영역으로 바뀌자, 그의 화가들

에게 필사본 삽화에 비해 더욱 다종다양한 개인적인 부탁을 하였
다. 황제 본인이 회화의 중심이 되자, 모든 것들이 황제가 애호하는
것으로 바뀌었다. 대략 1609년부터 1618년까지, 자한기르는 무갈 세
밀화를 화책(畵册)으로 표구하여 소장하도록 명령했다. 화책의 절반
으로 접히는 한쪽 면은 모두 그림이고, 다른 한쪽 면은 글씨였다.
그리고 모든 화면(畵面)의 사방 가장자리는 아라베스크 문양이나
화초 도안으로 장식했고, 조수(鳥獸)와 인물(때로는 서법가·화가, 심지
어는 황제와 조정 대신들의 초상도 있다)을 삽입하였다. 무늬가 있는 테
두리로 장식하는 개념은 1400년 무렵의 티무르(Timur) 시대까지 거
슬러 올라갈 수 있으며, 대략 1570년에 페르시아의 사파비 시대에
유행했고, 자한기르 시대에 완미해졌다.

　　자한기르는 유미주의자(唯美主義者)로, 그의 심미 취향은 고아하
고 예민하며 정교하고 섬세했다. 그는 자연의 아름다움에 애착을
가졌으며, 서양 회화의 사실성(寫實性)을 높이 평가하여, 형상이 실
제와 꼭 닮고 세부적으로 핍진한 것을 중시했다. 황제의 심미 취
향과 감상 능력이 궁정화가의 예술적 추구와 창작 경향을 결정함
으로써, 무갈 세밀화의 풍격이 변화하고 발전하도록 촉진했다. 당
시 아쿠아 리자가 답습하던 페르시아 세밀화의 교식적인 풍격은 이
미 자취를 감추었고, 악바르 시대와 같은 인도 전통 회화의 동태(動
態)와 활력도 또한 감퇴되었으며, 이를 대신하여 일어난 것이 인물
초상화와 화조동물화의 핍진하고 정확한 사실적 취향이었다. 자한
기르 시대의 무갈 세밀화는 페르시아와 인도 및 서양 회화의 세 가
지 요소들이 더욱 완미하게 융합되어 나갔는데, 그 가운데 서양 회
화의 사실적인 요소가 가장 큰 비중을 차지했다. 이 때문에 사실성
이 주도적인 풍격을 형성하여, 자연을 꼭 닮은 것이 자한기르 시대
세밀화의 가장 뚜렷한 특징이 되었으며, 동시에 장식성과 상징성의

요소도 결코 배제하지는 않았다. 비록 악바르 시대와 같은 동태의 활력이 부족하긴 하지만, 인물초상화·우의화(寓意畵)와 화조동물화 등의 영역에서 독특한 성취를 이루어, 매우 조화로운 심미적 경지에 도달했다. 바로 린다 요크 리치(Linda York Leach)가 말한 그대로이다. "자한기르 시대의 회화는 비록 매우 화려하지만, 여전히 과도하지 않고 적당하면서 경제적이고 소박하여, 사람들로 하여금 실속 없이 겉만 화려한 것을 연상하게 하거나 혹은 단지 사람을 현혹하는 일은 매우 적다."[Basil Gray, *The Arts of India*, Oxford, 1981, p.142]

자한기르 시대에, 무갈 세밀화는 서양 회화의 사실적인 요소를 나날이 더욱 깊이 흡수하였다. 자한기르는 유럽의 회화를 매우 마음에 들어 했으며, 특히 성모 마리아의 초상화를 좋아하여, 그의 초상화 중에 어떤 것은 손에 성모 마리아의 소형 초상을 들고 있는 것도 있다. 1607년에, 예수회 신부인 히에로니무스 사비에르(Jerome Xavier)는 삽화가 딸려 있는 『사도행전』의 페르시아어 번역본 한 부를 자한기르에게 선물했다. 1608년에, 자한기르는 무갈 화가에게, 아그라 성루 궁전의 벽과 천장 위에 이 책의 삽화를 따라 기독교를 제재로 하는 벽화를 복제하도록 했다. 후에 포르투갈 예수회 신부인 페르난도 게헤이루(Fernando Guerreiro)는 아그라의 황궁에서 무갈 화가가 그린 성모 마리아·그리스도·성 루카(St. Luka) 등의 벽화들을 보고서 놀라움을 금치 못했다. 1616년에, 자한기르의 그림 보관실에는 이미 대량의 유럽 회화와 판화들이 소장되어 있었는데, 독일 화가인 알브레히트 뒤러·홀바인(Holbein, 대략 1497~1543년)·H. S. 베함(Hans Sebald Beham, 대략 1500~1550년), 네덜란드의 화가인 마르텐 반 헤엠스케르크·피터 반 데르 헤이덴(Pieter van der Heyden, 대략 1530~1576년), 플랑드르의 화가인 J. 사델러(J. Sadeler) 등의 작품들을 비롯하여 이탈리아 화가와 영국 화가들의 종교 회화와 세속 회

화들이 포함되어 있었다. 이들 유럽 회화는 무갈 화가들이 모사(模寫)하는 범본(範本)로 받들어졌으며, 유럽의 회화를 모사하는 것이 어떤 의미에서는 이미 무갈 화가의 그림 실력을 테스트하는 시금석이 되었다.

살림 화실의 화가인 굴람이 알라하바드에서 그린 세밀화인 〈성모 마리아와 아기 예수〉(대략 1600~1604년)【그림 48】는, "네덜란드의

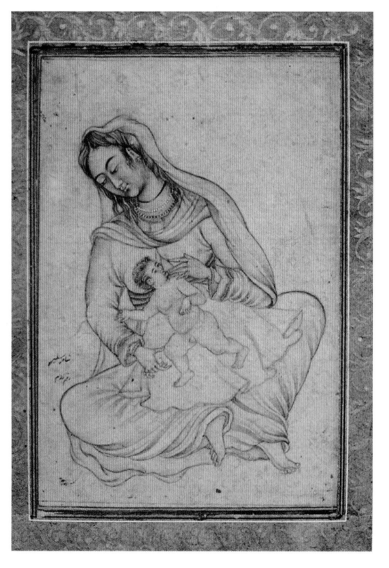

라파엘(Raphael)"이라고 칭송되는 플랑드르의 화가인 베르나르 반 오를리(Bernard van Orley, 대략 1491~1541년)의 판화 작품을 모사한 것 같다. 비록 굴람은 유럽의 범본을 완벽하게 모방하려고 시도했지 만, 성모 마리아의 얼굴과 두 손 및 옷 주름은 여전히 화가가 무갈 사람이라는 배경을 드러내 주고 있는데, 두 손의 위치와 손가락 동 태의 처리에 꽤 주저하였다. 그러나 무갈 화가들이 유럽 회화를 모 사하는 능력은 나날이 증대되었다. 1615년에, 잉글랜드의 국왕인 제임스 1세(James Ⅰ, 1603~1625년 재위)가 파견한 사절인 토마스 로 경 (Sir Thomas Roe)은 아지메르(Ajmer)의 행궁(行宮)에서 자한기르를 알 현하고, 그에게 영국 화가인 아이작 올리버(Issac Oliver, 1568년 이전 ~1617년)가 그린 한 폭의 세밀화 초상을 선물했다. 자한기르는 무갈 화가로 하여금 이 그림을 복제하도록 했는데, 로 경은 한동안 어떤 것이 모사한 작품이고 어떤 것이 원작인지를 구분하지 못했다. 유 럽 회화를 모사하고 모방함으로써, 무갈 화가들은 서양 회화의 사 실적 기법에 대해 더욱 깊이 이해하게 되자, 원경(遠景)과 건축물을 묘사하는 데에 서양의 요소들을 참고했을 뿐만 아니라, 인물초상 이나 동식물 등의 세부 묘사에도 서양의 부피·투시(透視) 및 명암 (明暗) 화법을 참조했다. 또한 색채는 부드럽고 조화롭게 변하여, 법 랑에 상감한 것처럼 산뜻하고 눈부시지 않게 되었으며, 사실성은 이미 무갈 화가들이 스스로 깨달아 추구하게 되었다. 동시에 무갈 세밀화는 유럽 회화의 여러 가지 상징성 있는 도상(圖像)들도 차용 하였다.

인물초상화는 악바르 시대에 처음 시작되었는데, 자한기르 시대 에는 이미 무갈 세밀화의 독립적인 화종(畵種 : 그림의 종목—옮긴이) 이 되었다. 무갈 초상화의 대부분은 인물의 전신(全身) 입상이거나 좌상이며, 일부 기마상(騎馬像)과 흉상(胸像)도 있는데, 완전 측면이

거나 4분의 3 측면을 채용하였다. 배경은 일반적으로 균일한 색조의 바탕색인데, 때로는 화초로 장식하기도 하고, 실내 환경이나 실외 풍경으로써 돋보이도록 한 것도 있다. 자한기르 시대의 초상화는 인물의 사실적 조형·개성적 특징 및 심리 묘사를 중시하여, 초상이 핍진하게 인물의 자연적 본성을 재현할 것을 강조했다. 이렇게 인물의 심리 묘사를 중시하는 특징은, 일찍이 북유럽 르네상스의 사실적 회화에서 영향을 받은 듯하며, 또한 자한기르가 일부러 제창했기 때문이기도 하다. 당시 무갈 왕조의 궁정은 셰익스피어의 비극 같은 분위기에 휩싸여 있어서, 화려하고 성대한 광채 아래에는 살기(殺氣)가 잠복해 있고, 충순한 겉모습 아래에는 음모가 감추어져 있었다. 왕자와 조정 관리들은 반란을 일으킬 기회를 엿보고 있었으며, 외국의 통치자들도 농간을 부렸다. 이 때문에 자한기르는 궁정화가들에게 그 자신을 위해 초상을 그려 황제의 권위를 세움으로써 신하들로 하여금 두려워 떨게 만들고, 모두에게 영구히 전하도록 의뢰한 것 외에도, 궁정에서의 투쟁이 일어날 것을 고려하여, 그들에게 대량으로 왕실 구성원·조정 관리와 귀족의 후예부터 외국의 호적수에 이르기까지 대량으로 초상을 그리도록 명령을 내렸다. 그리고 그 초상은 핍진하면서도 생생하여, 모든 인물들의 성격 특징과 심리 상태를 충분히 드러내 보일 수 있도록 함으로써, 그가 충신과 간신을 판단하고 적과 동지를 구별하는 데 편리하도록 요구했다. 황제의 요구를 만족시키기 위해, 궁정화가들이 그린 대량의 왕자·조정 관리·귀족과 외국 통치자들의 수많은 초상은, 대상의 용모와 풍채 및 표정과 태도를 최대한 정확하게 관찰하여, 인물의 성격 특징을 드러내 보이려고 노력하였다. 즉 온화한가 난폭한가, 성실한가 위선적인가, 정직한가 그렇지 않은가, 혹은 자부심이 강한가 소심하고 유약한가 등등. 이처럼 심리를 사실대로

묘사하는 경향은 무갈 화가들이 항상 모사했던 독일 화가 뒤러의 화풍과 매우 비슷했다.

아불 하산

아불 하산은 페르시아 화가인 아쿠아 리자의 아들로, 대략 1588 년에 무갈 궁정에서 태어났다. 그는 왼손잡이여서 왼손으로 그림을 그렸으며, 어려서부터 살림 왕자의 주변에서 시중을 들었고, 성장해서는 자한기르 시대에 가장 총애 받는 궁정화가가 되었다. 1601 년, 아불 하산은 13세일 때 이미 뒤러의 판화인 〈성 요한의 순교〉 를 모사했으며, 또한 유럽의 판화를 모방하여 그리스도·바다의 신인 넵투누스(Neptunus) 및 각종 우의적(寓意的)인 인물들도 그렸다. 그는 평생 동안 회화의 사실성을 중시하여, 그의 아버지인 아쿠라 리자의 인습적인 풍격을 타파했다. 자한기르는 회고록에서, 1618년에 아불 하산에게 '당대에 필적할 자가 없는 기재(Nadir az-Zaman)' 라는 칭호를 수여했다고 적고 있다. 즉 "이날 화가인 아불 하산은 영광스럽게도 '당대에 필적할 자가 없는 기재'라는 칭호를 받았는데, 그는 『자한기르 나마(Jahangir Nama : 자한기르 본기-옮긴이)』의 권두(卷頭) 삽화로서 짐이 황제에 등극하는 그림을 그려 짐에게 헌정했다." 현재 상트페테르부르크과학원에 소장되어 있는 아불 하산의 두 폭의 세밀화가 아마도 자한기르가 황제에 등극하는 이 역사적 사건을 그린 삽화인 것 같다. 화가는 1618년에야 겨우 자한기르가 1605년에 황제에 등극하는 장면을 그려 냈는데, 이는 아마 이전의 각 인물들의 초상 사생(寫生)에 근거하여 종합적으로 다시 새롭게 창조한 역사적 화면일 것이다.

아불 하산이 그린 『자한기르 나마』 삽화의 하나인 〈창에 기대

『자한기르 나마』 삽화
창에 기대고 있는 자한기르
아불 하산
대략 1620년
종이 바탕에 과슈
11.6×6.5cm
사드루딘 아가 칸(Sadruddin Aga
Khan) 왕자 소장

고 있는 자한기르〉(대략 1620년)【그림 49】도, 역사적인 집단 인물 초상을 재구성한 특징을 띠고 있다. 그림은 무갈 궁정에서 행해지는 일종의 훈령(訓喩) 의식을 표현하였다. 즉 황제는 매일 아그라 성루 궁전의 튀어나와 있는 누각의 창문에서 군중들 앞에 나타나, 밑에 모여 있는 조정의 관리들과 귀족의 자제들을 향해 그의 몸이 건강하다는 것을 실제로 증명해 보였는데, 전해지기로는 첫눈에 황제를 배견(拜見)하면 신민(臣民)들에게 행운을 가져다 줄 것이라고 했다. 화가는 크기가 매우 작은 화면 위에 70명이 넘는 인물들의 서로 다른 두건·복식(服飾) 및 용모의 특징을 그려 냈다. 비록 이전의 초상들에 근거하여 그러모은 흔적을 띠고 있어, 어떤 인물의 머리는 비례가 지나치게 크고, 어떤 사람은 측면 모습이 비교적 어색하기는 하지만, 화가는 각종 미세한 차이들을 소홀히 하여 놓치지 않고, 모든 특정 인물들마다 개성을 묘사해 내는 정교하고 뛰어난 기예를 과시하였다. 화면의 왼편 위쪽에는 홍사석(紅沙石)으로 쌓은 성루의 궁전 벽 위로부터 수많은 금색 방울들을 달아 놓은 한 가닥의 쇠사슬을 늘어뜨려 놓았는데, 이것이 바로 자한기르 시대의 그 유명한 '법련(法鏈 : 법의 쇠사슬-옮긴이)'이다. 자한기르는 즉위한 후에, 아그라 성루 궁전 벽의 성가퀴(성벽 위에 몸을 숨기고 활이나 총을 쏠 수 있도록 낮게 쌓은 담-옮긴이)와 야무나 강변에 있던 하나의 석주(石柱) 사이에 한 줄의 법련을 설치하고, 60개의 황금 방울을 달아 놓아, 어떤 신민이든 모두 법련을 흔들어 황제에게 억울함을 호소할 수 있도록 했다고 한다. 그러나 황제의 법련은 아마도 민간의 억울한 사정을 순조롭게 해결해 주지는 못했던 것 같다. 이 세밀화 속의 법련 아래쪽에는, 두 명의 관리들이 회초리로 억울함을 호소하려는 평민을 쫓아 버리고 있다.

아불 하산은 걸출한 초상화가였다. 그는 줄곧 자한기르의 곁에

서 수행하여, 황제의 용모와 성격에 대해 매우 상세히 알고 있었기 때문에, 그가 그린 자한기르의 초상은 매우 핍진하다. 그는 혼자서 창작하기도 하고 다른 사람과 합작하기도 하여 많은 자한기르의 초상들을 그렸다. 그가 자한기르의 셋째아들인 쿠람(즉 왕자 신분일 때의 샤 자한)을 위해 그린 초상인 〈쿠람 왕자〉(대략 1616~1617년)【그림 50】는, 1616년에 데칸을 정복하는 전쟁에서 승리를 거두었기 때문에 '샤 자한(세계의 왕)'이라는 칭호를 하사받은 쿠람 왕자의 득의양

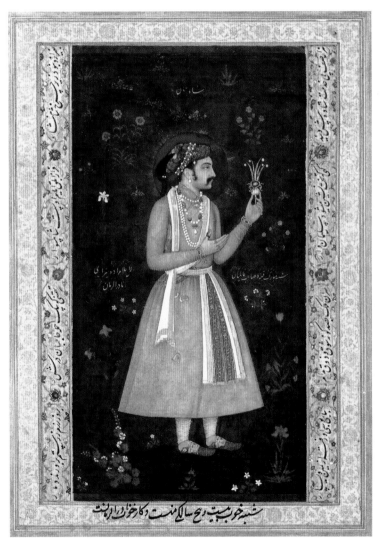

【그림 50】

쿠람 왕자
아불 하산
대략 1616~1617년
종이 바탕에 과슈
20.6×11.5cm
런던의 빅토리아 앨버트 박물관

양하고 자신감 넘치는 표정을 표현하였다. 쿠람 왕자가 샤 자한이라는 칭호를 하사 받았을 때, 여행을 하던 중 제국의 군영(軍營)에 머물고 있던 화가가 특별히 이 그림을 그려 축하해 주었다. 샤 자한은 즉위한 후에 이 그림에 다음과 같은 글을 썼다. "짐의 나이 25세인 이 한 폭의 절묘한 초상, 이것은 당대에 필적할 자가 없는 기재(奇才)가 그린 뛰어난 작품이로다." 씩씩하고 늠름하며 원기 왕성한 쿠람 왕자는, 꽃들로 단장해 놓은 짙은 녹색 잔디밭 위에 서 있는데, 몸에는 허리를 동여맨 오렌지색 장포를 입고 있으며, 두건과 복장은 진주·마노·벽옥으로 가득 장식해 놓았고, 금실로 짠 요대 위에는 한 자루의 단검을 착용하고 있다. 그는 왼손에 유럽에서 도안한 백로 깃털 모양의 진주보석류 장식물을 들고 있는데, 이는 아마도 그의 아버지인 자한기르 황제가 하사한 진귀한 보물인 것 같다. 이는 또한 그가 진주보석류 장식물을 좋아했다는 것을 나타내 주기도 한다.

　아불 하산은 화조(花鳥)와 동물을 그리는 데에도 뛰어났다. 그와 만수르가 합작하여 그린 세밀화인 〈플라타너스 나무의 다람쥐들〉(대략 1615년)【그림 51】은, 어떤 것을 그가 그렸고 어떤 것을 만수르가 그렸는지 구분하기가 어렵다. 전경(前景)은 한 그루의 커다란 플라타너스 나무인데, 붉은색·오렌지색·노란색·녹색 등 오색찬란한 무성한 나뭇잎들이 대부분의 화면을 가득 채우고 있다. 배경을 이루고 있는 하늘은 금색으로 평도(平塗)했다. 중경(中景)의 산석(山石)·수목(樹木)·화초·날짐승·영양 등은 페르시아의 형식적 화법과 서양의 사실적 화법을 융합하여 표현했다. 아래쪽에서 나무를 기어오르는 사냥꾼에게 놀라 날아가는 새들과 나무 위를 타고 오르는 십여 마리의 다람쥐들은 서로 호응하고 있으며, 동태가 민첩해 보인다. 나무 가장귀 위에 있는 한 마리의 어미 다람쥐는 맞은편

【그림 51】
플라타너스 나무의 다람쥐들
아불 하산, 만수르
대략 1615년
종이 바탕에 과슈
36.2×22.5cm
런던의 인도사무소 도서관

나무 구멍 속에서 대가리를 내밀고 두리번거리는 두 마리의 새끼
다람쥐를 다정스럽게 응시하고 있는데, 세부 묘사가 사실적이고 생
동감이 넘친다.

만수르

독립적인 화조동물화는 무갈 세밀화의 새로운 화종(畵種)으로, 악바르 시대 후기부터 시작되어 자한기르 시대에 성행했다. 이것이 중국 전통 화조화의 영향과 관련이 있는지 여부는 알 수 없다(자한기르의 궁정 안에는 채색 그림이 있는 중국 자기가 소장되어 있었으니, 어쩌면 그의 그림 보관실 안에 중국 회화도 보관되어 있었을 것이다). 현존하는 무갈 시대의 화조동물화를 살펴보면, 일부 작품들은 중국 오대(五代) 시기의 화가인 황전(黃筌)의 공필중채화(36쪽 참조-옮긴이) 〈사생진금도(寫生珍禽圖)〉와 유사하여, 화려하고 정교하지만 동태(動態)는 부족하다.

자한기르가 총애한 궁정화가인 우스타드 만수르[Ustad Mansur：우스타드의 의미는 즉 '대가(大家)'이다]는, 악바르 시대 후기에 이미 동물화 재능을 드러냈고, 자한기르 시대에는 화조동물화의 대가가 되어, '한 시대의 기재(Nadir al-Asr)'라는 칭호를 받았다. 자한기르는 각종 기이한 화초와 진기한 금수(禽獸)를 감상하는 것을 좋아했는데, 그는 항상 궁정화가들을 데리고 수렵을 하거나 외유를 나가서, 그들로 하여금 수시로 자신이 좋아하는 화초와 짐승들을 스케치하여 기록하도록 했다. 1620년 봄에, 자한기르는 카슈미르 강의 계곡을 순행했는데, 온 산천에 가득 피어 있는 들꽃들은 그로 하여금 기뻐서 어쩔 줄 모르게 만들었다. 그래서 그는 만수르에게 백여 종의 카슈미르 화초들을 그리도록 하였다. 만수르는 또한 명을 받들어 칠면조·꿩·보라매·변색 도마뱀·닐가이영양(푸른영양 혹은 인도영양이라고도 함-옮긴이)·얼룩말 등 각종 동물들도 그렸다. 무갈의 화조동물화는 종종 커다란 화초나 조수(鳥獸)를 정교하게 그려서 화면의 전경에 배치했으며, 배경은 일정한 농도의 단색으로 칠

황전(黃筌, 대략 903~965년) : 오대 시기 서촉(西蜀)의 궁정화가로, 자(字)는 요숙(要叔)이다. 어려서부터 그림을 잘 그려 유명해졌는데, 특히 화조(花鳥)를 잘 그렸으며, 조광윤(刁光胤)과 슬창원(滕昌苑)에게 배웠다. 또한 인물·산수·묵죽(墨竹)에도 뛰어났다. 산수송석(山水松石)은 이승(李升)에게 배웠으며, 인물·용수(龍水)는 손위(孫位)에게 배웠고, 학(鶴)은 설직(薛稷)에게 배웠다. 그가 그린 날짐승의 조형은 매우 정확하고, 골육(骨肉)을 겸비했으며, 형상이 풍만하고, 색은 짙고 아름다우며, 윤곽은 정교하고 세밀하여, 거의 필적을 볼 수 없고 마치 가볍게 색을 칠한 것 같다. 이를 '사생(寫生)'이라고 불렀다. 강남의 서희(徐熙)와 함께 일컬어 '황서(黃徐)'라고 했는데, 이들은 오대와 송나라 초기 화조화의 양대 유파를 형성했다.

한 바탕색인 것도 있고, 약간 점경을 하거나 색을 가한 풍경인 것
도 있는데, 전경에 있는 화초나 조수를 매우 또렷하게 돋보이도록
해주어, 마치 단독의 화조동물을 스케치한 '초상' 같다. 하지만 이
화조동물들은 대부분이 정태(靜態) 상태여서, 마치 서양의 정물화
(靜物畵)나 동·식물 표본 같다. 만수르의 세밀화인 〈붉은 튤립〉(대략

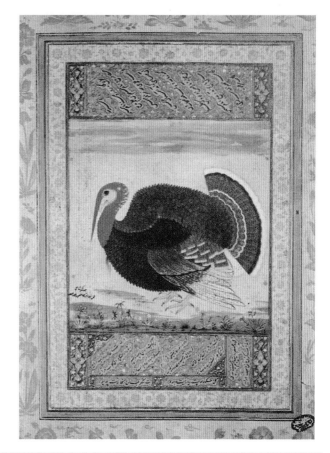

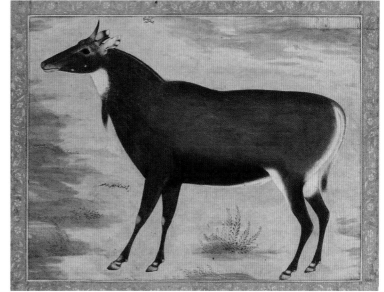

1620년)【그림 52】은, 필치가 섬세하고, 색채가 청신하며, 화면의 전경에 한 그루의 붉은 튤립이 똑바로 서 있다. 활짝 핀 꽃잎과 휘어진 잎은 밝고 옅은 노란색 배경이 돋보이게 해주기 때문에, 붉은색은 한층 더 곱고 녹색은 한층 더 부드러워 보이며, 아름답고 요염함이 넘쳐난다. 만수르의 세밀화인 〈칠면조〉(대략 1612년)【그림 53】는, 고아 지역에 있던 포르투갈인이 자한기르에게 바친 한 마리의 칠면조를 스케치한 것으로, 당시 인도의 회화 속에 처음으로 출현하는 칠면조 형상이다. 옅은 노란색 배경에다 지면과 하늘의 거의 문지른 것 같은 필치의 자유분방한 갈색이 돋보이게 해줌으로써, 전경에 있는 깃털이 풍만하고 주름이 많은 칠면조는 붉은색·검은색·갈색·흰색이 알록달록하고 찬란하며, 유달리 화려하고 아름다워 눈길을 사로잡는다. 만수르의 세밀화인 〈닐가이영양[藍牛]〉(대략 1620년)【그림 54】은, 화가가 대상을 날카롭고 정확하게 관찰하여, 세부를 조금도 소홀히 하지 않고 처리했음을 증명해 주며, 닐가이영양의 뿔과 귀 등 세부는 서양의 사실적 화법을 흡수하였다.

파루크 베그, 난하, 하심

악바르 화실에서 서열 아홉 번째의 화가였던 파루크 베그는 대략 1600년에 데칸에 가서 비자푸르(Bijapur)의 술탄인 이브라힘 아딜 샤 2세(Ibrahim Adil Shah II)를 위해 복무하다가, 1609년에 아그라로 돌아왔으며, 자한기르로부터 '한 시대의 기재(Nadir al-Asr)'라는 칭호를 받았다. 파루크 베그의 세밀화는 페르시아의 장식 풍격이 주를 이루는데, 그의 초상화 가운데에는 또한 서양의 사실적인 요소들을 흡수한 것들도 다소 있으며, 심지어는 데칸 회화의 지방적 특색을 융합한 것들까지도 있다. 1615년에 파루크 베그는 이미 70세가

【그림 55】

늙은 마울라

파루크 베그

대략 1615년

종이 바탕에 과슈

16.6×11.2cm

런던의 빅토리아 앨버트 박물관

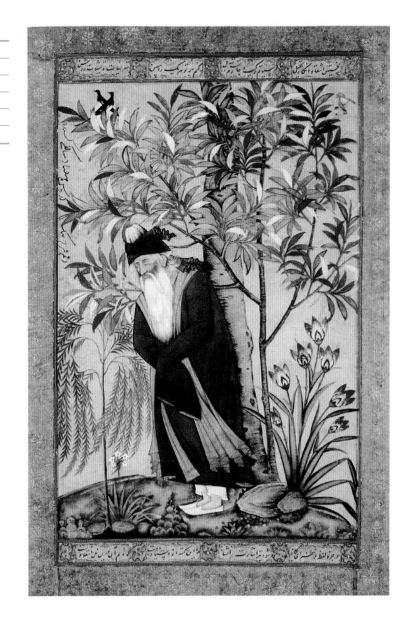

되었는데, 그가 그린 초상화인 〈늙은 마울라〉(대략 1615년)【그림 55】는

한 연로한 마울라(Mawla : 이슬람교 학자의 존칭)의 노쇠한 모습을 묘

사하였다. 늙은 마울라는 어두운 색의 장포를 입고 있으며, 백발에

흰 수염이 무성하고, 등은 굽고 허리는 휘었는데, 얼굴과 복사뼈는

약간 명암으로 바림하였다. 인물을 둘러싸고 있는 무성한 식물들

은 식물학적으로는 결코 정확하지 않은데, 데칸의 화가가 형식화된 무성한 잎들을 이런 식으로 강조한 것 같다.

악바르 시대의 궁정화가인 난하는, 아마도 데칸 지역에서 온 것 같다. 그는 유럽의 판화들을 모사하였으며, 자한기르 시대에는 일부 초상화도 그렸다. 〈쿠람 왕자와 그의 장남 다라 쉬코〉(대략 1620년)【그림 56】는 난하의 초상화 작품이다. 화려한 화조(花鳥)가 그려진 테두리를 두른 화면 안에는 쿠람 왕자, 즉 미래의 샤 자한 황제와 그가 총애한 장남인 다라 쉬코가 금색의 침대 위에 앉아서 진주보석류 장식물을 감상하고 있다. 아버지는 왼손에 붉고 푸른 보석들이 담긴 쟁반을 쥐고 있고, 오른손에는 하나의 동그란 보석을 집어 들고 있으며, 아들은 손에 공작 깃털 부채와 두건 장식물을 들고 있다. 아버지와 아들 둘 다 마치 대다수의 무갈 초상들과 마찬가지로 머리가 엄격한 측면을 나타내고 있는데, 비록 얼굴을 마주하고는 있지만, 눈빛은 오히려 각자 한쪽을 향한 채 서로 주고받지 않고 있다. 이는 무갈 세밀화에서 흔히 보이는 폐단이다. 난하의 초상화는 그의 조카인 비샨 다스의 초기 작품들에 영향을 미쳤다.

하심은 자한기르 시대와 샤 자한 시대에 초상을 전공한 궁정화가인데, 그가 40년 가까운 화가 생애 동안에 그린 거의 모든 것은 단독 인물의 초상이었다. 그가 그린 초상화는 객관적이고 정확하며 엄밀하고 간결한데, 인물의 심리 통찰에 주의를 기울였다.

【그림 56】
쿠람 왕자와 그의 장남 다라 쉬코
난하
대략 1620년
종이 바탕에 과슈
39×26.2cm
뉴욕의 메트로폴리탄 예술박물관

1620년대에 그는 수많은 데칸 지역의 국왕과 조정 관리들의 초상을 그렸다. 하심이 그린 〈이브라힘 아딜 샤 2세의 초상〉(대략 1620년)【그림 57】은, 자한기르와 같은 시대의 데칸 지역 비자푸르(Bijapur) 왕국의 술탄을 그린 것이다. 그는 인물의 형상을 의도적으로 고상하게 꾸미지 않았고, 이상화하여 과장하는 것을 피했는데, 그림 속 주인공이 입고 있는 백색 장포(長袍)는 평도한 녹색 배경으로 인해 한층 더 소박해 보인다. 하심은 조형의 핍진함에 유난히 관심을 기울였는데, 인물의 깊은 눈구멍·매부리코·꼭 다문 입술 등 용모 특징에 대한 묘사가 놀랄 만큼 사실적이다. 둥그스름한 어깨와 크고 튼튼한 신체도 이 데칸 국왕의 형체 특징을 그대로 재현하였다.

【그림 57】

이브라힘 아딜 샤 2세의 초상

하심

대략 1620년

종이 바탕에 과슈

뉴욕의 메트로폴리탄 예술박물관

비샨 다스

비샨 다스는 원래 이름이 비슈누 다스였는데, 이는 그가 힌두교의 비슈누교파를 신봉했다는 것을 나타내 준다. 그는 무갈 궁정의 인도 화가인 난하의 조카로, 1589년부터 1650년까지 활약했으니, 악바르·자한기르·샤 자한의 3대를 뛰어넘었다. 일찍이 대략 1589년에 그는 『악바르 나마』를 위해 삽화를 그렸고, 1605년부터 1610년까지 자한기르 화실에서 명성을 날렸으며, 자한기르 시대의 걸출한 궁정

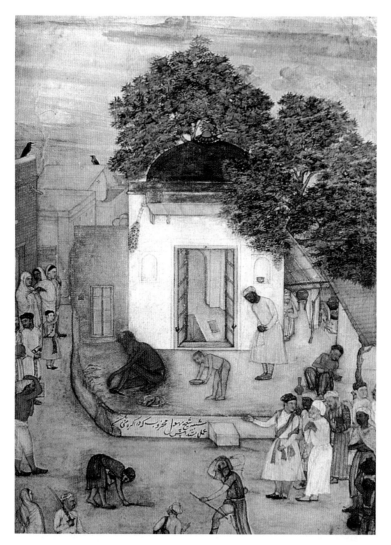

【그림 58】

셰이크 풀의 수행처

비샨 다스

대략 1610년

종이 바탕에 과슈

36.5×26.5cm

바라나시의 인도예술학원

화가 중 한 사람이 되었다.

비샨 다스의 세밀화 걸작인 〈셰이크 풀의 수행처〉(대략 1610년)【그림 58】는, 구도·배색 및 조형에 대한 화가의 재능을 분명하게 보여주고 있다. 셰이크 풀(Sheikh Phul)은 수피파 성자(聖者)인데, 그가 도를 닦고 있는 누추한 집은 무갈 제국의 수도인 아그라 교외의 번화가에 있었다. 화가는 소박하면서도 숙련된 필법으로 늦은 봄날 이른 새벽의 장밋빛 서광(曙光)과 아그라의 점점 활기를 띠어 가는 시

가지를 교묘하게 포착했는데, 사방팔방에서 성자를 향해 모여드는 사람들 중에는 흰색 두루마기를 입은 부녀자들이 포함되어 있다. 나체의 성자는 길거리의 바닥에 쭈그리고 앉아, 거리낌 없이 행동하고 있다. 화가는 예리한 눈으로 하나하나의 세부를 관찰했는데, 성자의 누추한 집의 금이 간 벽돌과 수행처로 통하는 문의 내부 투시 등등과 같은 세부를 모두 놓치지 않았다. 전체 화면의 색조는 밝고 산뜻하면서 부드럽고 조화로우며, 인물의 개성 특징이나 표정과 동태도 매우 자연스럽다.

비샨 다스가 『자한기르 나마』를 위해 그린 삽화인 〈살림 왕자의 탄생〉(대략 1610~1615년)【그림 59】과, 케수가 초안을 잡은 『악바르 나마』 삽화인 〈살림 왕자의 탄생〉(대략 1590년)【그림 33】은 모두 1569년에 살림 왕자가 파테푸르 시크리에서 탄생한 역사적 사건을 기념하는 작품들이다. 이 두 폭의 동일한 제재를 그린 삽화들은, 회화의 풍격이 서로 크게 다르다. 즉 케수의 작품은 구도가 구불구불하고 변화가 많으며, 인물의 과장된 동태와 극적인 상황을 강조했다. 반면 비샨 다스의 작품은 구도가 집중적이고 치밀하며, 인물의 사실적인 용모·미세한 동작과 표정을 중요시했다. 특히 여성의 형상을 묘사하는 데에서는, 비샨 다스가 훨씬 더 뛰어나 보인다. 무갈 화가들은 후궁(後宮)의 출입이 금지되었으므로, 단지 상상에 의지해서만 궁정 여성들의 형상을 그릴 수 있었기 때문에, 종종 조형이 판에 박은 듯이 천편일률적이며, 모든 사람이 똑같은 얼굴을 하고 있다. 케수가 그린 여성의 형상은, 그가 어떤 신분이든지 모두 용모가 비슷하다. 그런데 비샨 다스가 그린 여성의 형상은, 자태가 다양하고, 신분·종족·나이가 다른 여인의 복식·피부색·용모와 심지어는 표정·동작까지도 모두 미세하지만 뚜렷한 차이를 지니고 있다. 화면의 상반부는 거의 한 무리의 여성 초상화를 전시한 화랑과 같다.

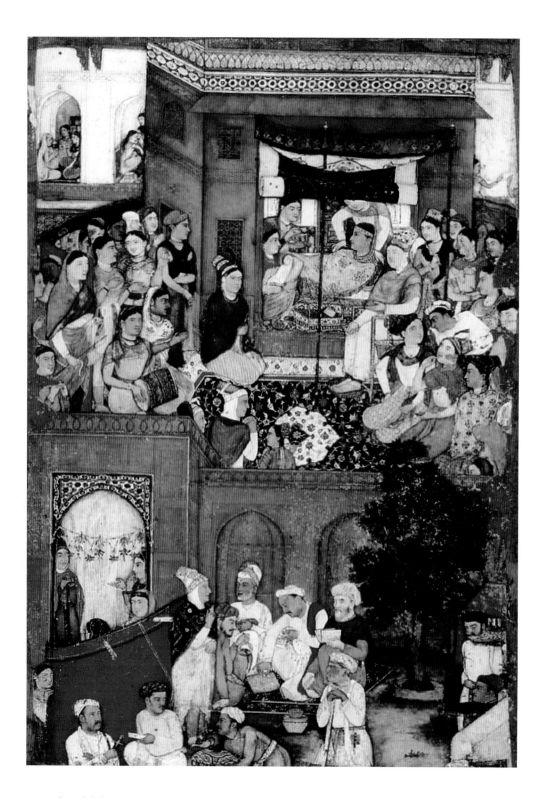

[그림 59]

『자한기르 나마』 삽화

살림 왕자의 탄생

비샨 다스

대략 1610~1615년

종이 바탕에 과슈

26.4×16.4cm

보스턴미술관

침대에 누워 있는 산모는 악바르의 라지푸트 황후이자 살림 왕자의 어머니인 마리암 자마니이며, 그녀의 옆에 앉아 있는 사람은 악바르의 어머니인 하미다 바누 베굼인데, 그들의 신분·나이와 표정·태도의 차이를 한눈에 알 수 있다. 궁정의 귀부인·시녀·악사와 무희들도 용모가 모두 다르고 표정도 달라, 만약 그들의 얼굴 표정·눈빛·손동작과 몸동작을 하나하나 자세히 보면, 특히 자연스럽고 원활하면서 변화가 다양한 손동작은 그야말로 사람들을 사로잡아 넋을 잃게 만든다. 이러한 여성의 형상은 까마득한 고대 인도의 아잔타 벽화의 조형 전통을 계승한 것이며, 어쩌면 화가들이 평소에 무갈 시대의 인도 여성들을 자세히 관찰한 시각적 인상에 훨씬 더 많이 근거하고 있는지도 모른다. 화면의 하반부에 점을 치거나 기도하거나 대기하고 있거나 혹은 엿보고 있는 남녀 인물들도 모두 각자 서로 다른 용모와 동작과 표정을 지니고 있다. 비샨 다스는 붉은색과 노란색을 위주로 따뜻한 색조를 선택하여 사용함으로써, 화면의 경사스러운 분위기를 증대시켰다.

1613년부터 1620년까지, 비샨 다스는 자한기르 황가 화실의 대표적인 화가로서, 알람 칸(Alam Khan)이 이끄는 무갈 외교 사절단과 함께 페르시아 제국 사파비 왕조의 수도인 이스파한(Isfahan)의 궁정에 파견되어, 페르시아 황제인 샤 압바스(Shah Abbas)와 그의 조정 관리들을 위해 초상화를 그렸다. 자한기르는 일찍이 "비샨 다스는 초상 예술에서는 견줄 데가 없다"고 칭찬한 적이 있다. 샤 압바스와 그의 조정 관리들의 매우 핍진한 초상을 그렸기 때문에, 1620년에 자한기르는 그에게 매우 우량한 코끼리 한 마리를 하사했다. 비샨 다스가 페르시아에서 그린 세밀화인 〈알람 칸을 접견하는 샤 압바스〉(대략 1615년)【그림 60】는, 페르시아 황제인 샤 압바스가 무갈의 사절인 알람 칸을 접견하는 장면을 기록하였다. 녹색의 수렵복

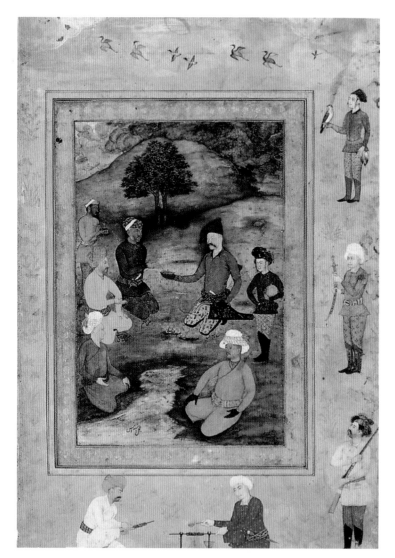

【그림 60】

알람 칸을 접견하는 샤 압바스

비샨 다스

대략 1615년

종이 바탕에 과슈

36.5×25cm

보스턴미술관

상의에 활과 화살집을 허리에 착용하고 있는 샤 압바스와 푸르스름한 회색 상의를 입은 알람 칸 및 커다란 두건을 쓰고 있는 사파비 왕조의 조정 관리들이, 산림 사이의 풀밭 위에서 무릎을 꿇고 야외 식사를 하고 있다. 샤 압바스는 가죽 장갑을 끼고 있으며, 술잔을 내밀어 알람 칸에게 시음을 하도록 청하고 있다. 각각의 중요 인물들 아래쪽에는 모두 이름을 써 놓았다. 인물의 용모 특징과 표

정은 모두 대단히 정교하고 미묘하게 묘사하여, 조금도 서로 비슷한 점이 없다. 테두리 위에 있는 인물들도 화면을 유기적으로 만들고 보충하는 부분인데, 사냥매를 데리고 있는 자·보검을 쥐고 있는 자·엽총을 들고 있는 자·사냥한 짐승을 불에 굽는 자는 공중에서 날아가는 새들과 호응하여 수렵의 환경을 구성하고 있으며, 샤 압바스가 자신이 수렵한 짐승으로 친히 무갈의 사절을 정성껏 대접하고 있음을 암시해 준다.

마노하르

마노하르는 악바르 시대의 걸출한 인도 화가였던 바사완의 아들로, 대략 1566년에 태어났으며, 1580년대에는 그의 아버지와 함께 악바르 화실에서 약 10년 동안 함께 그림을 그렸다. 1581년에 15세의 그는 한 폭의 세밀화 속에, 악바르의 궁정에서 가장 유명했던 카슈미르의 서법가(書法家)인 무함마드 후세인의 초상과 소년 화가인 자신의 자화상을 그렸으며, 1590년대에는 회화 기법이 나날이 성숙해졌고, 1600년에는 플랑드르 화가인 비릭스(Wierix)의 〈성모 마리아와 아기 예수〉 등과 같은 유럽 판화들을 모사했다. 그리고 1604년에는 두 번째 세트의 『악바르 나마』 필사본 삽화【그림 45】를 그리는 데 참여했으며, 1605년에 자한기르 화실에서 복무하면서부터 창작이 절정에 달했다. 마노하르의 세밀화는 그의 아버지인 바사완의 일부 기법들을 이어받았는데, 1605년 이후에 그는 페르시아와 인도 및 서양의 회화 요소들을 융합한 절충적 풍격 가운데에서 사실성을 한층 더 두드러지게 했으며, 구도는 균형 있고 안정된 방향으로 나아갔고, 인물 초상의 묘사는 한층 더 세밀해졌다.

마노하르는 자한기르를 위해 10폭 이상의 초상을 그렸는데, 그

가 그린 〈사자를 살해하는 자한기르〉(현재 상트페테르부르크과학원에 소장되어 있다)는 아마도 가장 뛰어난 자한기르의 기마상(騎馬像)일 것이다. 마노하르는 또한 항상 자한기르 시대에 유행했던 황제와 왕자·조정 관리들의 집단 초상도 그렸다. 바사완은 악바르가 좋아했던 동태가 강렬한 수렵·전쟁 장면을 잘 표현했던 것에 비해, 그는 자한기르가 좋아했던 호화로운 황가의 예절과 의식 및 그러한 궁정생활을 훨씬 즐겨 그렸다. 마노하르의 세밀화인 〈파르비즈 왕자를 접견하는 자한기르〉(대략 1610~1615년)【그림 61】는 바로 자한기르 황제와 파르비즈(Parviz) 왕자 및 조정 관리들이 무갈 행궁의 화원 속에 모여 있는 집단 초상화이다. 황제는 손에 금 술잔과 성경을 들고서, 앞

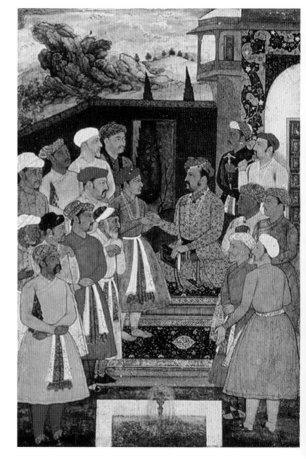

【그림 61】
파르비즈 왕자를 접견하는 자한기르
마노하르
대략 1610~1615년
종이 바탕에 과슈
런던의 빅토리아 앨버트 박물관

에 공손하게 서 있는 파르비즈 왕자를 주시하고 있다. 파르비즈 왕자는 자한기르의 차남인데, 그는 비록 재능이 평범하기는 했지만, 자신의 형인 쿠스라우(Khusrau)와 동생인 쿠람에 비해 자신의 부왕(父王)에 대해 충직하고 온순했기 때문에, 황제에 의해 왕위 계승자로 정해졌다. 하지만 1626년 10월에 파르비즈는 자한기르보다 먼저 세상을 떠났다.

마노하르가 『자한기르 나마』를 위해 그린 삽화인 〈쿠람 왕자의 몸무게를 재는 자한기르〉(대략 1615년)【그림 62】는, 자한기르 궁정생활의 에피소드를 그린 걸작이다. 무갈 왕정은 페르시아의 예절과 의식에 따라, 왕자의 생일에는 각종 곡물과 귀금속들로 몸무게를 재

【그림 62】
쿠람 왕자의 몸무게를 재는 자한기르
마노하르
대략 1615년
종이 바탕에 과슈
28.4×12.8cm
런던의 대영박물관

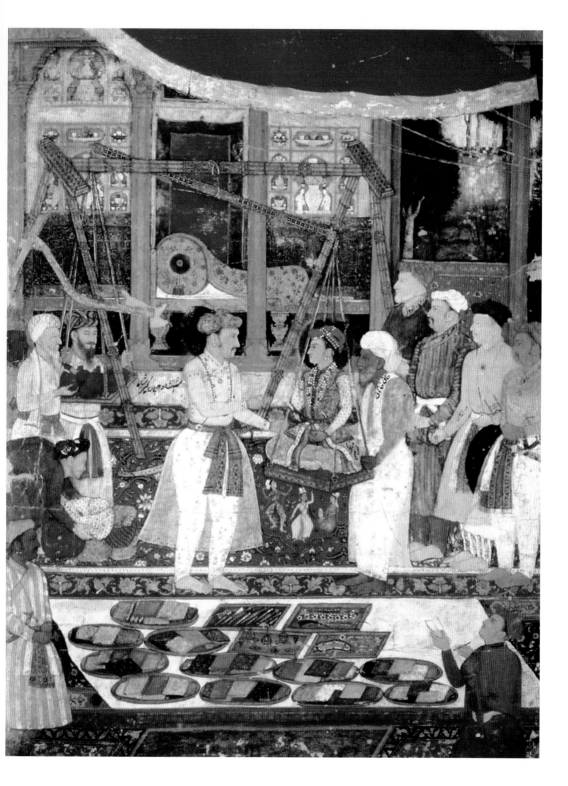

는 의식을 진행했다. 1607년 7월에 자한기르는 카불에 있는 우타르 화원의 행궁에서, 친히 16세 생일을 맞은 쿠람 왕자의 몸무게를 측정했다. 붉은색 천막을 친 정자 스타일의 궁전 안에서, 왕자는 거대한 천평칭(天平秤 : 저울의 일종-옮긴이)의 한쪽 끝에 있는 저울판 위에 앉아 있고, 다른 한쪽 끝에는 금·은을 담은 자루를 올려 놓았으며, 한 명의 시종은 곡물을 담은 자루를 들어 옮겨 놓고 있다. 소용돌이 문양의 장식 중앙에 무희 도안을 짜 넣은 양탄자 위에서, 맨발로 서 있는 황제와 대한(大汗 : 부족의 최고 통치자-옮긴이)은 손으로 왕자가 앉아 있는 저울판의 끈을 붙들고 있다. 대한의 뒤에는 이티마드 우드 다울라(Itimad-ud-Daula)·아사프 칸(Asaf Khan)·마하밧 칸(Mahabat Khan)·루스탐 칸(Rustam Khan) 등 네 명의 대신들이 있다. 오른쪽 아래 모퉁이에 있는 한 명의 서리(書吏)는 기록을 하고 있다. 전경(前景)의 쟁반들에는 비수·진주보석류 장식물·금 장신구·비단 등 생일 선물들이 진열되어 있다. 뒤쪽 벽의 벽감 속에는 황제가 수집하여 소장하고 있는 중국 자기와 유럽의 유리 그릇들이 진열되어 있다. 궁전의 오른쪽에는 화원의 무성한 나무와 갖가지 꽃들을 얼핏 볼 수 있다. 이 세밀화의 집단 인물 초상은 정확하고 섬세하며, 복식·양탄자·저울·기물 등의 세부 묘사가 대단히 정교하고, 구도는 균형 있고 안정적이며, 색조는 온화하고 화려하다. 그리하여 이 황가의 예절과 의식의 호화로움을 충실하게 기록하고 있을 뿐만 아니라, 무갈 제국의 번영을 형상적으로 반영하였다.

마노하르의 초상화는 비록 섬세하기는 하지만, 일반적으로 비샨다스의 초상화처럼 표정이 풍부하지는 않다. 그러나 그가 그린 〈자한기르와 그의 대신(大臣)〉(대략 1615년)【그림 63】에서, 두 인물의 얼굴은 그가 그린 대부분의 초상화들보다 묘사가 철저하고 표정이 풍

부한 것 같다. 그림 속에서, 양탄자 위에 선 채 손에 문서를 들고 있는 늙은 대신인 이티마드 우드 다울라는 누르자한 황후의 아버지이자 자한기르 황제의 장인인데, 보좌 위에 앉아 있는 황제와 함께 조정의 중요 사안에 대해 협의하고 있다.

고바르단

고바르단은 무갈 황가 화실 출신으로, 악바르를 위해 복무했던 인도 화가인 바바니 다스(Bhavani Das)의 아들이다. 그 자신은 연달아 악바르·자한기르·샤 자한 등 3대의 황제들을 위해 충성스럽게 복무했다. 1604년에 그는 또한 두 번째 세트의 『악바르 나마』 필사본 삽화【그림 44】를 그리는 데 참여했으며, 자한기르 시대에는 걸출한 초상화가의 한 사람이 되었다. 그는 다방면의 회화 재능을 지니고 있었다. 황제·왕자·조정 관리와 성자(聖者)의 초상을 잘 그렸을 뿐만 아니라, 궁정 여성들의 형상을 묘사하는 데에도 뛰어나, 여성의 형상에 우아하고 매혹적인 자태와 표정을 부여하였다. 무갈 궁정에는 화가들이 후궁을 출입하는 것을 금지하는 금령(禁令)이 있었음을 감안할 때, 고바르단은 비샨 다스와 마찬가지로 단지상상에 의지하거나 평상시 인도 여성들에 대한 관찰에 근거하여 궁정 여성들의 형상을 그릴 수밖에 없었을 것이며, 동시에 그는 유럽 회화에 있는 여성의 조형도

【그림 63】
자한기르와 그의 대신
마노하르
대략 1615년
종이 바탕에 과슈
뉴욕의 메트로폴리탄 예술박물관

참조했을 것이다.

고바르단의 세밀화인 〈누르 자한을 포옹하는 자한기르〉(대략 1620년)【그림 64】는, 자한기르 황제와 누르 자한 황후의 친근하고 정다운 후궁에서의 안락한 생활을 표현하였다. 페르시아 귀족의 과부인 미르 운 니사는 미모가 빼어나고 재능이 뛰어나 황제가 매우 총애했다. 그리하여 1611년에 황후로 책봉된 후에 발행한 새로운 화폐에는 그녀의 봉호(封號)인 '누르 자한(세계의 빛)'이라고 새겼으며, 또한 명문(銘文)에서 다음과 같이 언명했다. "황제 자한기르의 명을 받들어, 금화에는 황후 누르 자한의 이름을 새겨 광채를 백 배나 더했노라." 화면에서 누르 자한의 진중하면서도 아름답고 사랑스러운 모습은 아마도 화가의 상상에서 나왔을 것이다.

【그림 64】
누르 자한을 포옹하는 자한기르
고바르단
대략 1620년
종이 바탕에 과슈
17.3×11.5cm
로스앤젤레스 예술박물관

【그림 65】(오른쪽 그림)
홀리를 보며 즐기는 자한기르
고바르단
대략 1615~1625년
종이 바탕에 과슈
24×15cm
더블린의 체스터 비티 도서관

고바르단의 세밀화인 〈홀리를 보며 즐기는 자한기르〉(대략 1615~1625년)【그림 65】도, 자한기르의 후궁에서의 안락한 생활을 표현한 것이다. 홀리(Holi)는 힌두교의 전통적인 봄 명절로, 인도력(印度曆)으로 12월 15일(양력 2월과 3월 사이)인데, 이날 사람들은 남녀노소를 불문하고 모두 서로 상대방의 몸에 붉은색 물이나 붉은색 가루를 뿌려, 명절의 축복을 표시한다. 악바르의 종교 관용정책에 따라, 무갈 궁정도 홀리 경축 행사를 거행하는 것을 허락했으며, 황제가 때로는 이러한 오락에 참여하기도 했다. 화면 위쪽의 자한기르는 후궁에서 근무하는 시녀의 부축을 받으면서 침대로 걸어가고 있고,

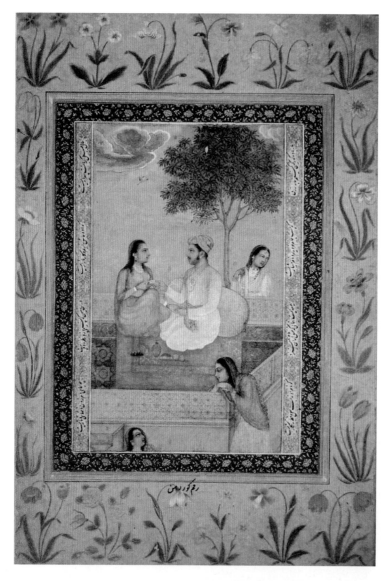

【그림 66】

파르비즈 왕자와 그의 연인

고바르단

대략 1615~1620년

종이 바탕에 과슈

더블린의 체스터 비티 도서관

아래쪽에는 한 무리의 시녀들이 홀리를 경축하고 있는데, 어떤 사람은 수고(手鼓 : 작은 북–옮긴이)를 치고 있고, 어떤 사람은 분무기를 이용하여 붉은색 물을 뿜고 있으며, 어떤 사람은 동료의 얼굴을 향해 붉은색 가루를 뿌리고 있고, 또 어떤 사람은 술병을 쥐고서 동료의 입 속에 술을 부어 넣고 있다. 화가는 아마도 그가 평상시에 인도의 부녀자들을 관찰했던 것에 근거하여 이 궁정 여성들

이 마음껏 장난치는 갖가지 동태를 간략히 묘사했을 것이다. 하지만 얼굴의 조형·표정 및 손동작의 묘사는 오히려 비샨 다스가 그린 여성의 형상처럼 풍부하거나 미묘하지는 않다.

고바르단이 그린 명작인 〈파르비즈 왕자와 그의 연인〉(대략 1615~1620년)【그림 66】【그림 67】은, 파르비즈 왕자와 몸에 투명하고 얇은 비단을 걸친 귀족 여인이 테라스 위에 앉아 있는 모습을 그린 것

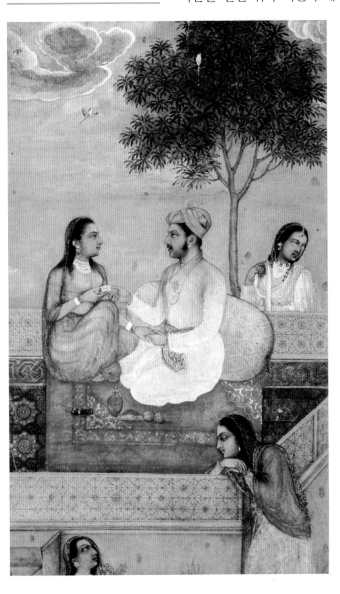

【그림 67】(【그림 66】의 안쪽 화면)
파르비즈 왕자의 그의 연인
고바르단
대략 1615~1620년
종이 바탕에 과슈
22.2×13.4cm
더블린의 체스터 비티 도서관

인데, 두 사람은 손을 맞잡은 채 얼굴을 마주하고 있으며, 두 손끝에는 한 잔의 술을 들고서 서로 말없이 정감어린 표정으로 응시하고 있다. 테라스 주위에는 또한 상반신이나 머리만 보이는 세 명의 여인들도 있다. 이 여인들의 얼굴은 섬세하게 명암으로 바림했는데, 특히 테라스 주위에서 두 눈을 위로 치켜뜨고서 응시하고 있는 여인은 이탈리아 르네상스 시기 회화 속에 나오는 여성의 모습과 유사하다. 인물의 피부색과 복식, 특히 투명하고 얇은 비단의 주름도 서양의 사실적 화법을 흡수했음이 분명하다. 인물의 표정과 손동작은 비샨 다스의 작품과 충분히 아름다움을 겨룰 만하다. 전체 화면의 색조는 매우 부드럽고 밝은 것이, 마치 금색의 황혼 같다. 이처럼 따뜻하고 서정적인 분위기는 고바르단의

전형적인 화풍으로, 자한기르의 심미 취향
에 딱 부합했다.

　자한기르는 그의 아버지인 악바르의 종
교 관용정책을 계속 시행하여, 힌두교 성
자에게도 존경을 표했다. 고바르단이 『자
한기르 회고록』을 위해 그린 삽화인 〈고행
자 자드룹을 예방한 자한기르〉(대략 1617~
1620년)【그림 68】는, 1617년에 이 무슬림 황제
가 일 년 내내 우자인(Ujjain) 부근의 석굴 속
에 은거하여 고행하는 힌두교의 베단타파
학자인 자드룹(Jadrup)을 예방한 역사적 사
실을 기록한 것이다. 화면의 중간은 큰 면
적의 나무숲과 암석으로 분할했는데, 위쪽
에는 화려한 옷차림의 황제와 나체의 고행
자가 석굴 속에서 면담하고 있으며, 아래쪽
에는 무리를 이룬 수행원들이 황제를 기다
리고 있다. 각 인물들의 초상은 특징의 묘

사가 모두 비교적 선명하지만, 대다수는 머리 형상이 무갈 세밀화가
일반적으로 채용했던 완전 측면을 나타내고 있으며, 배경을 이루고
있는 나무와 원경에 보이는 건축물들은 유럽의 명암 투시와 유화(油
畵) 필치에 가깝다.

　당연히 자한기르는 무슬림 성자를 존경했는데, 그는 수피파(Sufi
派) 성자인 샤이크 후세인(Shaikh Hussain)을 가장 존경했다. 샤이크
후세인은 악바르의 궁정사관(宮廷史官)이었던 아불 파즐의 숙적으
로, 일찍이 파즐에 의해 메카(Mecca)로 추방되었다가, 1601년에 인도
로 돌아왔다. 그리고 1613년부터 1616년까지 아지메르(Ajmer) 성전(聖

샤이크 후세인과 시자
고바르단
대략 1620~1625년
종이 바탕에 과슈
19.5×12.1cm
파리의 기메박물관

殿)을 책임지고 관리하여, 자한기르에 의해 무갈 왕조를 보호하는
성도(聖徒)로 존중되었다. 고바르단의 세밀화인 〈샤이크 후세인과 시
자(侍者)〉(대략 1620~1625년)【그림 69】는, 아마도 실제 인물을 마주하고
서 스케치한 초상인 것 같다. 흰색 두건·흰색 수염·흰색 장포 차림
의 수피파 성자인 샤이크 후세인은 소박한 양탄자 위에 무릎을 꿇
고 앉아 있는데, 두 손은 교차하고 있고, 표정은 엄숙하면서 경건

한 것이, 묵묵히 기도하고 있는 것 같다. 그의 옆에 있는 양피로 만
든 책갑 위에는 그의 이름을 써 놓았다. 한쪽 옆에 무릎을 꿇고 앉
아 있는 시자는 빈랑(동남아시아에서 나는 야자수과 과일-옮긴이) 열매
를 까고 있는데, 한 쟁반 가득 담아 주인에게 먹도록 제공하고 있다.

비치트르

비치트르는 무갈 황가 화실의 인도 화가로, 젊었을 때의 경력은
알 수 없는데, 아마도 일찍이 아불 하산과 함께 그림을 그렸던 것 같

【그림 71】(오른쪽)

화원 속에 있는 살림 왕자

비치트르

대략 1625년

종이 바탕에 과슈

28×20,2cm

더블린의 체스터 비티 도서관

【그림 70】

청년 살림 왕자

비치트르

대략 1625년

종이 바탕에 과슈

25×18,1cm

런던의 빅토리아 앨버트 박물관

다. 그는 1615년부터 1650년까지 활약했으
니, 자한기르와 샤 자한의 2대를 뛰어넘었
으며, 자한기르 시대 후기에 이름을 날렸
다. 비치트르는 인물 초상과 궁정생활 및
참배 장면을 그리는 데 뛰어났다. 그의 회
화 풍격은 아불 하산과 유사하지만, 아불
하산에 비해 한층 더 치밀하고 냉정하면서
정교하다.

비치트르가 자한기르 시대 말기에 그린
세밀화인 〈청년 살림 왕자〉(대략 1625년)【그림
70】는, 살림 왕자가 즉위하기 전에 그려졌
던 한 폭의 초상화를 복제한 작품으로, 원
작은 아마 아불 하산이 그렸을 것이다. 비
치트르가 그린 무갈 왕자의 형상은 숄·요
대·팔찌·칼집 장식이 세밀하고 복잡하여,
매우 호화롭고 아름다우며, 두건·바지·얇
은 비단치마·슬리퍼도 상당히 정교하고,

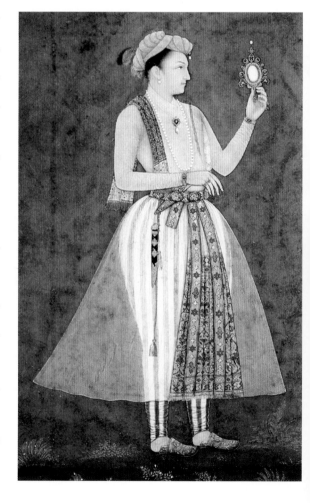

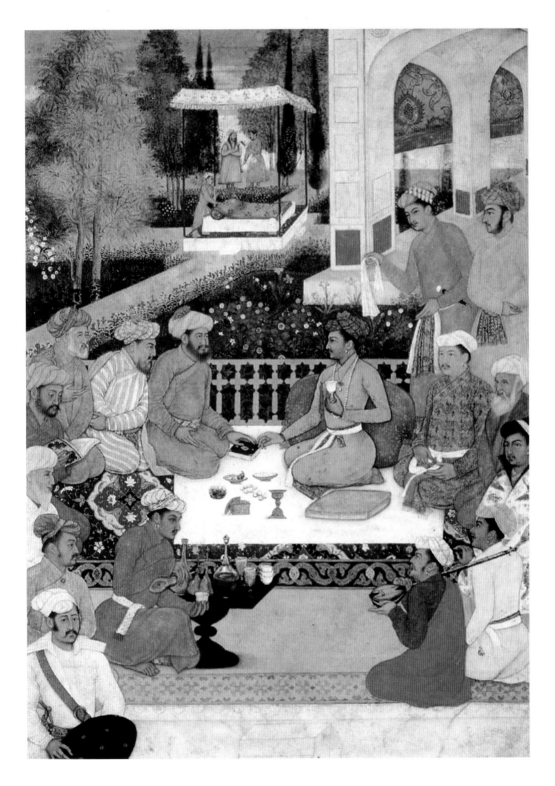

얼굴의 묘사는 치밀하고 섬세하며, 두 손의 손가락은 살결이 곱고 유연하다. 또 녹색 배경으로 인해 왕자가 손에 진주보석류 장식물을 들고 서 있는 자태가 한층 우아하고 고귀해 보인다.

비치트리가 그린 세밀화인 〈화원 속에 있는 살림 왕자〉(대략 1625년)【그림 71】도, 이전의 살림 왕자의 초상에 근거하여 다시 창작한 작품이다. 작품은 자한기르의 신분이 살림 왕자일 때 라호르 혹은 알라하바드의 화원 속에서 무슬림 학자들과 모여 앉아 이야기를 나누고, 술을 마시면서 노래를 듣던 지난 일을 회상한 것이다. 나이가 젊은 왕자·학식이 깊고 넓은 학자·술을 따르는 시종·노래를 부르는 가수 등 인물들의 신분·나이·용모·복식·동작과 표정의 특징이 모두 정교하고 섬세하게 묘사되어 있다. 인물의 얼굴과 옷 주름, 유리 술병과 술잔 등 그릇들, 화원의 배경을 이루고 있는 중앙 통로·천막을 친 정자·수목과 대리석 궁전은 서양 사실화(寫實畵)의 명암화법과 투시화법을 채용했다. 그리고 근경의 테라스에 있는 타일과 양탄자는 바로 페르시아 세밀화에서 엄격하게 평면화하여 처리하는 관례를 따르고 있으며, 원근투시에 따라 비스듬하게 축소되도록 처리하지 않았다. 이처럼 평면화하여 처리한 양탄자는 수많은 무갈 세밀화들 속에 나타나 있다. 이 세밀화의 색조는 따뜻하면서 화려하고 아름다워, 무갈 황가 화원의 부귀한 모습을 돋보이게 해주고 있으며, 또한 황제가 만년에 청춘 시절의 뜨거웠던 분위기를 회상하는 데에도 적합하다.

우의화(寓意畵)

1617년부터 1627년에 이르는 자한기르 재위 후기에, 무갈 세밀화에는 대량의 우의화 혹은 우의초상화가 출현했다. 황제의 일부 초

상이나 궁정 장면들은 역사적 사건에 기초한 것이 아니라, 우의(寓意)·상징 및 비유하여 그린 것들이다. 우의화의 개념은 아마도 유럽 회화의 영향을 받아 나왔을 것이다. 무갈 세밀화가들은 악바르 시대와 자한기르 시대에 모두들 유럽 판화 속에 나오는 우의 인물들을 모사하였으며, 1615년부터 1619년까지 인도에 외교 사절로 나왔던 영국의 토마스 로 경(Sir Thomas Roe)도 서양의 우의를 주제로 한 선물을 가지고 왔는데, 여기에는 영국 여왕인 엘리자베스 1세(Elizabeth I) 시대(1558~1603년)와 제임스 1세(James I) 시대(1603~1625년)의 회화들이 포함되어 있었다. 자한기르는 만년에 나날이 아편과 주색에 빠져들어, 그의 신체는 점차 허약해졌고, 욕망은 점차 강렬해졌으며, 점성술과 몽조(夢兆 : 꿈에 나타난 징조-옮긴이)를 맹신하면서, 세계의 통치자가 될 것을 환상하였다. 자한기르 시대 후기에 유행했던 무갈 우의화는 상징·은유 및 과장의 수법을 채용하여, 추앙하는 분위기로 왕권을 찬양하고, 황제의 역할에 대해 환상적인 비유와 미화를 진행함으로써, 황제를 초인적이고 신성한 화신(化身)으로 설정하였다. 무갈 우의화는 유럽 회화의 상징성 있는 도상(圖像)들을 자유롭게 차용했는데, 예를 들면 날개가 달린 어린 천사나 왕권 보구(寶球, 즉 orb-옮긴이) 같은 것들이다. 또한 불교와 기독교의 성자에 함께 사용되는 광환(光環)을 차용하고, 인도 전통의 전륜성왕(轉輪聖王) 즉 세계 최고 통치자의 관념을 암시함으로써, 황제의 칭호인 자한기르(세계의 주인)와 서로 어울리게 했다. 이러한 상징성 도상들은 비유의 필요에 따라 인물 초상의 주위에 임의로 한데 조합함으로써, 사실적인 수법으로 상징적 우의를 표현하는 '핍진한 환상 세계'를 구성하였다. 아불 하산과 비치트르는 무갈 우의화의 가장 걸출한 대표적인 화가들이다.

아불 하산과 비샨 다스가 합작한 〈자한기르와 샤 압바스의 가

보구(寶球, orb) : 옛날 서양에서 왕권을 상징하던 둥근 구슬을 가리키는데, 위에 십자가가 그려져 있다.

상적인 회견〉(대략 1618년)【그림 72】은, 무갈 우의화의 가장 유명한 본
보기이다. 샤 압바스(1587~1629년 재위)는 자한기르와 동시대의 페르
시아 사파비 왕조의 황제였으며, 자한기르와 중앙아시아의 패권을
다투던 호적수이기도 했다. 당시 인도 무갈 왕조와 사파비 왕조가
쟁탈전을 벌이던 초점은, 아프가니스탄과 인도의 국경 지대에 있는
전략적 요충지이자 무역 중심지였던 칸다하르(Kandahar)였다. 칸다
하르는 원래 사파비 왕조의 총독이 관할했는데, 1595년 악바르 시
대에 무갈인들에게 점령되었으며, 자한기르 시대에는 페르시아인
들이 줄곧 이 도시를 되찾으려고 시도했다. 하지만 양국의 통치자
들은 표면상으로는 여전히 우호관계를 유지하고 있었다. 1611년부
터 1620년까지 샤 압바스는 네 차례나 페르시아 사절을 파견하여
무갈 황제를 알현했으며, 1613년부터 1620년까지 자한기르도 무갈
사절을 사파비 왕조의 궁정에 파견했다.

　　이 우의화는 무갈 황제와 페르시아 황제의 한 차례 가상적인 회
견을 허구해 낸 것으로, 자한기르가 불가능한 회합에서 충족되지
않은 욕망을 실현하는 것을 환상적으로 표현한 것이다. 그 충족되
지 않은 욕망이란, 바로 그의 가장 까다로운 적인 샤 압바스가 친
히 그에게 항복하고 신하가 되겠다고 하는 것이었다. 이 우의화 속
에서, 자한기르와 샤 압바스는 높다란 보좌 위에 어깨를 나란히 하
고 앉아 있으며, 두 황제의 머리 뒤에는 모두 광환이 있다. 왼쪽의
무갈 황제는 체구가 우람한데다, 복식은 호화롭고 진귀하며 위풍
당당한 것이, 흡사 주인으로 자처하는 듯하다. 그리고 얼굴 표정과
자세나 손동작도 모두 지위가 높지만 정성스럽게 손님을 잘 접대하
는 주인이 자세를 낮추어 신하를 예우하는 화통하고 대범함을 구
현해 냈다. 그리고 공중의 구름 속에서 날고 있는 두 명의 어린 천
사가 별 무리를 떠받치고 있고, 그 위에는 자한기르의 도량이 넓고

【그림 72】
자한기르와 샤 압바스의 가상적인 회견
아불 하산, 비샨 다스
대략 1618년
종이 바탕에 과슈
25×18.3cm
워싱턴의 프리어미술관

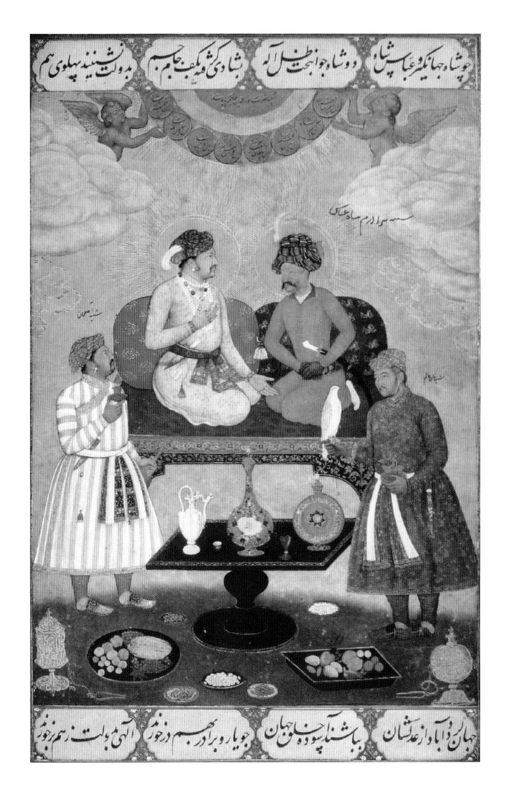

큰 미덕을 열거한 송사(頌辭 : 공덕이나 인품을 찬양하는 말—옮긴이)를 적어 놓았다. 그런데 오른쪽에 있는 페르시아 황제는 신체가 야위고 작은데다, 간소한 차림이며, 표정과 동작은 겸손하게 자신을 낮추며 고분고분한 것이 마치 허리를 굽혀 무릎을 꿇고 절을 하면서, 고개를 숙이고 신하가 되어 복종하는 것 같다. 그리고 오른쪽 위에는 다음과 같은 자한기르의 말을 써놓았다. "짐의 형제인 샤 압바스의 초상." 자한기르는 일찍이 궁정화가인 비샨 다스를 무갈 사절과 함께 페르시아에 파견하여 사파비 왕조의 여러 왕들의 초상을 그리도록 했는데, 샤 압바스의 초상은 아마도 비샨 다스가 그렸을 것이다. 이 가상적인 회견 의식 속에는 또한 두 명의 무갈 제국 고위 관리들이 있다. 자한기르의 옆에 서 있는 사람은 황제의 손위 처남이자 대신(大臣)인 아사프 칸으로, 금병에 담긴 술을 금배(金杯)에 따라 들고 있는데, 그가 손님을 올려다보는 표정은 점잖고 예의바른 가운데 오만함이 깃들어 있다. 샤 압바스의 옆에 서 있는 사람은, 1613년에 페르시아에 사절로 나갔던 무갈의 사신인 알람 칸인데, 그의 손 위에 있는 보라매와 공예품은 아마 페르시아가 바치는 예물일 것이다. 하나의 이탈리아제 탁자 위에는 베네치아와 중국의 유리그릇과 자기들이 놓여 있는데, 외국에서 선물로 보내온 이러한 정교하고 아름다운 선물들도 무갈 제국의 호화로움을 뽐내고 있다.

대략 1618년에 아불 하산은 또한 한 폭의 유사한 우의화인 〈자한기르의 꿈〉(워싱턴의 프리어미술관)을 그렸는데, 자한기르와 샤 압바스 두 황제가 각각 사자와 새끼 양의 몸 위에서 서로 껴안고 서 있는 것을 상상한 것이다. 그들의 발밑에는 초대형 지구의처럼 생긴 지구가 있으며, 머리 뒤에는 매우 커다란 해와 달이 포개어 합쳐진 광환이 있다. 이처럼 표면적으로는 우호적인 가상의 형상이 결

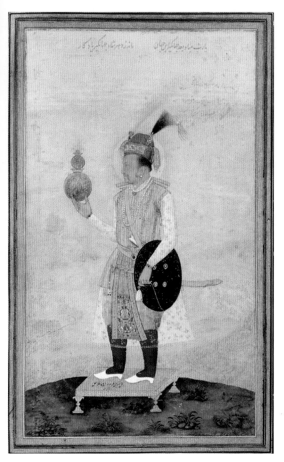

【그림 73】

쿠람 왕자의 반란을 평정하는 자한기르

아불 하산

대략 1623년

종이 바탕에 과슈

워싱턴의 프리어미술관

코 적대적인 쌍방의 분쟁의 불씨를 덮어 가릴 수는 없었다. 1622년에 샤 압바스는 무갈 제국에 내분이 일어난 기회를 틈타 칸다하르 요새를 포위 공격하여 점령하였다. 그러자 자한기르는 쿠람 왕자에게 빼앗긴 땅을 수복하도록 명령을 내렸는데, 쿠람 왕자는 누르 자한 황후에게 자신의 왕위 계승권을 빼앗길 것을 염려하여 기회를 엿보면서 행동에 옮기지 않고 있다가, 곧 황후가 도발해 오자 그는 반란을 일으켰다.

아불 하산이 그린 〈쿠람 왕자의 반란을 평정하는 자한기르〉(대략 1623년)【그림 73】는 황제의 왕권을 찬미하는 우의초상화이다. 쿠람은 원래 자한기르가 가장 총애했던 아들인데, 1623년에 자신의 아버지에게 모반하여, 아그라를 공격하여 점령하려고 시도했으나 실패하자, 델리로 철수할 때 마하밧 칸이 이끄는 제국의 군대에 의해 궤멸당하고, 말와와 데칸 지역까지 퇴각했다. 1623년의 자한기르의 대사(大事) 연표(年表)를 보면, 바로 바하밧 칸이 쿠람 왕자의 반란 부대를 궤멸시킨 것을 상세히 묘사하는 것으로부터 시작된다. 자한기르는 회고록에서 쿠람이 '나이어린 막나니'라고 호되게 꾸짖고 있다. 화면의 중앙에 서 있는 '세계의 주인' 자한기르는, 꼭대기에 옥새와 황관(皇冠)이 있는 보구(寶球)를 들고 있는데, 이 무갈 황제는 두건을 쓰지 않고 투구를 썼으며, 보검과 방패를 착용하고 있다. 그리고 배경에 희미하게 무수히 많이 북적이는 사람들과 말들은 제국의 군대가 쿠람의 반란을 진압하고 승리하는 장면이다. 아

불 하산은 나이가 많고 신체가 쇠약한 자한기르의 위엄이 있으면서도 낙담한 표정과 태도를 묘사했는데, 그의 복잡한 얼굴 표정은 황제의 최고 권위와 과감한 결단력을 표현했으며, 또한 한 사람의 아버지로서 경솔하고 천방지축인 자신의 아들의 반역에 대한 비통한 마음과 멸시도 표현하였다.

비치트르가 그린 〈왕권 보구를 쥐고 있는 자한기르〉(대략 1625년)【그림 74】도 황제의 권위를 미화한 우의초상화에 속한다. 자한기르의 머리 뒤에는 신성한 광환이 있으며, 왼손은 보검의 칼자루를 쥐고 있고, 오른손은 왕권을 상징하는 보구를 받쳐 들고서 꼿꼿하게 서 있는데, 표정과 자태에는 위엄이 넘친다.

비치트르가 그린 〈모래시계 보좌 위에 있는 자한기르〉(대략 1625년)【그림 75】도 무갈 우의화의 가장 유명한 걸작이다. 화면의 중심은 천하를 군림하는 무갈 제국의 황제 자한기르인데, 그는 시간을 상징하는 유리로 된 모래시계로 만든 보좌 위에 앉아 있어, 흡사 시간을 주재하는 것 같다. 그의 머리 뒤에는 하나의 커다란 광환이 둘러져 있는데, 해와 달이 광환 속에 합쳐져 있어, 그의 칭호인 '신앙의 빛(Nur-ud-Din)'을 암시하고 있다. 그리고 보좌 아래쪽에 하늘을 떠받치고 있는 거대한 신처럼 생긴 인물이 지탱하고 있는 낮은 걸상은 그의 이름인 '세계의 주인(자한기르)'을 은유하고 있다. 그러나 이러한 상징과 암시와 은유가 어떻게 시간과 공간을 초월하여

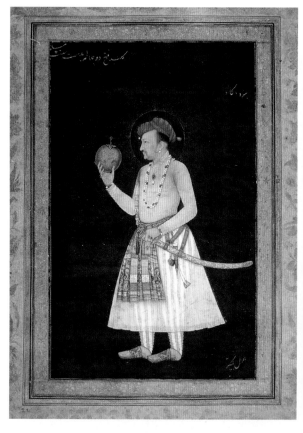

【그림 74】
왕권 보구를 쥐고 있는 자한기르
비치트르
대략 1625년
종이 바탕에 과슈
20.5×12.7cm
더블린의 체스터 비티 도서관

【그림 75】
모래시계 보좌 위에 있는 자한기르
비치트르
대략 1625년
종이 바탕에 과슈
25.3×18.1cm
워싱턴의 프리어미술관

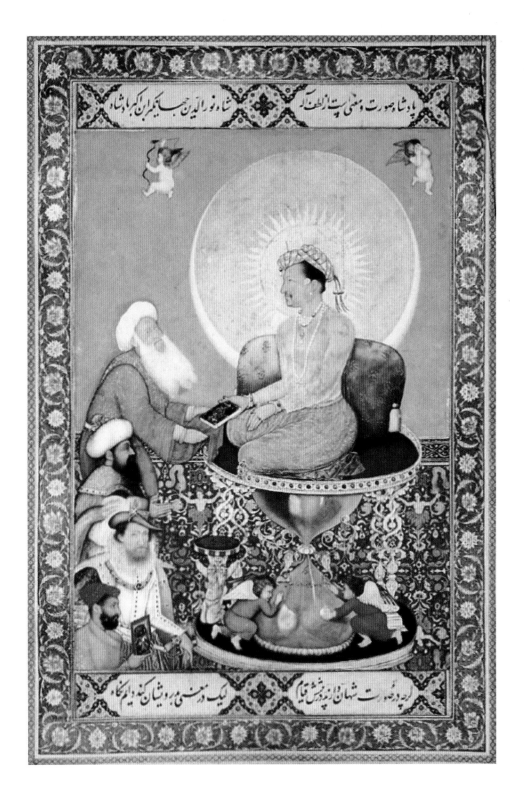

온 세계를 비추는지를 막론하고, 황제의 늙고 무기력한 용모의 초췌하고 수심에 찬 모습을 감출 수는 없었던 것 같다. 두 명의 어린 천사는 보좌의 바닥으로 끊임없이 흘러내리는 모래시계 위에 "대왕이시여, 당신의 만수무강을 기원하옵니다"라고 써서, 세월이 유수처럼 빨리 흐르는 것을 막으려고 시도하고 있다. 공중에서 선회하면서 날고 있는 두 명의 어린 천사는 몸을 돌려 날아가고 있다. 한 명의 어린 천사는 손에 활과 화살을 쥐고 있는데, 화살은 이미 부러졌으며, 다른 한 명의 어린 천사는 두 손으로 눈을 가리고 있다. 어린 천사는 통상 왕권을 상징하며, 황제의 공적과 은덕을 찬양한다. 이렇게 어린 천사가 황제를 등지고 떠나는 비정상적인 형상은 사람들로 하여금 이해하기 어렵게 만든다. 이에 대해 어떤 사람은 이렇게 해석한다. 즉 황제가 내뿜는 해와 달의 빛이 너무 강렬하여, 어린 천사의 신궁(神弓)은 황제의 위력에 의해 휘어졌고, 어린 천사는 눈을 어지럽게 하는 황제의 찬란한 빛을 피하고 있다는 것이다. 또 어떤 사람은 짐작하기를, 어린 천사는 황제가 노쇠한 모습을 보고 싶지 않고, 이미 청춘이 아니어서 애정이 식어 버렸다는 것이다. 또 다른 사람은 추측하기를, 꼭대기에 있는 발가벗은 두 명의 어린 천사가 몸을 돌려 날아가는 것은, 아마도 황제가 종교에 몰입하여 조정 업무를 소홀히 하는 것이 가슴 아프기 때문일 것이라고 했다. 또 다른 사람은 해석하기를, 정신적 진리와 계시에 비해 세속의 권력이 매우 터무니없기 때문에, 어린 천사들이 눈을 가려 황제의 권력을 증명하기를 거부하고 있다는 것이다. 그러나 자한기르는 자신의 마음속에서는 종교 정신을 세속의 권력보다 소중히 여기고 있다고 공언했다.

이 우의화 속에서 황제의 보좌 앞쪽, 즉 화면의 왼쪽은, 순서대로 수피파 성자인 샤이크 후세인과 터키 오스만 제국의 술탄 및 잉

글랜드 국왕 제임스 1세이다. 이 그림의 서법(書法)으로 장식한 띠 위에 있는 글은 『자한기르 회고록』 속에 나오는 다음과 같은 문장을 인용하였다. "비록 여러 왕들이 분명히 그의 앞에 서 있지만, 그의 마음속 깊은 곳에서는 여전히 이슬람교 탁발승을 주시하고 있다(가르침을 구함)." 자한기르는 수염이 길고도 하얀 노인인 샤이크 후세인에게 한 권의 경전을 건네주고 있는데, 그는 무갈 왕조의 수호성도(守護聖徒)로서 황제의 존경을 한껏 받았다. 그가 터키 술탄과 잉글랜드 국왕의 위쪽에 서 있는 것은, 종교 정신의 우월함이 세속 권력의 주인을 뛰어넘는다는 것을 상징한다. 제임스 1세의 초상은 유럽의 견본 그림에 근거하여 그린 것이 틀림없는데, 아마도 영국의 왕실화가인 존 드 크리츠(John de Critz)가 1605년경에 그린 국왕의 유화(油畫) 초상에 근거하여 모사한 것 같다. 크리츠의 유화는 대개 국가의 선물로 삼아 영국의 사절들이 외국으로 가져갔다. 1615년에 제임스 1세의 사절인 토마스 로 경이 자한기르에게 준 선물들 가운데 바로 제임스 1세의 초상이 있었는데, 1616년에 신년을 경축하는 황가의 순례 기간에 이 초상이 무갈의 궁정에 전시되었다. 무갈 화가인 비치트르는 제임스 1세의 초상을 충실하게 복제했다. 그림 속에서 무갈 황제의 형상은 터키 술탄과 잉글랜드 국왕보다 높고 크게 묘사함으로써, 자한기르의 세계 최고 통치자로서의 권위를 과장하였다. 왼쪽 아래 모서리에 크기가 비교적 작은 인물은 화가인 비치트르의 자화상인데, 그는 한 폭의 세밀화를 들고 있으며, 붉은색 두건을 썼고, 노란색 도포를 입고 있다. 상의의 옷깃은 힌두교도 방식에 따라 왼쪽에서 채워 올렸고, 무슬림 방식으로 오른쪽에서 열고 채우는 것이 아니다.

비치트르의 우의화는 인물 초상을 형상화할 때, 피부·옷 주름·옷감 및 유리의 질감 묘사에서 서양 회화의 사실적 기법을 숙

련되게 운용했지만, 완전히 평면화한 양탄자와 테두리의 화려한 화
초 도안은 페르시아 세밀화의 전통적인 장식 풍격을 지니고 있다.
이러한 장식 풍격은 샤 자한 시대에 최고로 발전한다.

4. 샤 자한 시대

샤 자한

무갈 왕조의 제5대 황제인 샤 자한(1628~1658년 재위)은 무갈 제
국의 태평성세 국면을 유지했다. 그는 무갈 건축의 황금시대를 열
었으며, 또한 계속하여 무갈 세밀화가 발전하도록 후원했다.

샤 자한은 1592년 1월 5일에 태어났는데, 자한기르의 라지푸트
출신 황후가 낳았으며, 자한기르가 총애하던 셋째아들로, 원래 이
름은 쿠람(Khurram)이다. 1612년에, 자한기르의 페르시아 출신 황후
인 누르 자한의 조카딸이자 황후의 오빠인 아사프 칸(Asaf Khan)의
딸인 아르주만드 바누 베굼(Arjumand Banu Begum, 1593~1631년)이 쿠
람 왕자와 결혼했으며, 봉호(封號)는 뭄타즈 마할(Mumtaz Mahal : 황
궁의 선택)이다. 1616년에 쿠람 왕자는 전쟁에서 공을 세웠기 때문
에 '샤 자한(세계의 왕)'이라는 칭호를 하사받았다. 1623년에 샤 자한
은 반란을 일으켰으나, 실패한 후 데칸에서 기회를 엿보다가 재기
했다. 1627년 10월에 자한기르가 세상을 떠난 후, 샤 자한은 장인인
아사프 칸의 도움을 받아 왕위를 탈취하고, 1628년 2월에 무갈의
도성인 아그라에서 즉위했다. 샤 자한이 재위한 30년 동안, 데칸의
무슬림 왕국인 아흐메드나가르(Ahmadnagar)·골콘다(Golconda)와 비
자푸르를 정복했지만, 서북 변경의 요충지인 칸다하르는 도리어 획

득했다가 다시 잃어 버렸다. 샤 자한은 건축에 몰두했는데, 계속해서 아그라 성루를 고쳐 짓고, 델리의 붉은 요새를 건설했다. 1632년부터 1653년까지 샤 자한이 그가 총애한 황후인 뭄타즈 마할을 위해 지은 백색 대리석 능묘인 타지마할은 세계 건축사상 기적의 하나로 공인되고 있다.

샤 자한에게는 네 명의 아들이 있었는데, 다라 쉬코(Dara Shikoh), 슈자(Shuja), 아우랑제브(Orandzeb), 그리고 무라드(Murad)가 바로 그들이다. 그는 박학다식하고 의젓하면서 관대하고 돈후한 장남 다라 쉬코를 가장 총애하여 왕위 계승자로 결정했지만, 그의 셋째 아들인 아우랑제브의 군사적 재능과 행정적 재능은 다른 형제들을 월등히 뛰어넘었다. 1657년 9월에, 샤 자한의 병이 위중하자, 그의 네 아들들 간에 서로 왕위를 계승하려고 전쟁이 발발했다. 1658년 6월에, 아우랑제브가 아그라를 점령하여 왕위를 찬탈하고, 샤 자한을 아그라 성루의 팔각탑 속에 감금했다. 그리고 1666년 1월 22일에 샤 자한은 감금된 지 8년 만에 세상을 떠났는데, 이때 그의 나이 74세였다.

샤 자한 화실

학자들은 일반적으로 샤 자한 시대는 무갈 세밀화의 정체기라고 여기고 있다. 확실히 샤 자한의 주요 관심은 건축과 진주보석류 수장(收藏)에 집중되었으며, 회화에 대해서는 그의 할아버지인 악바르나 아버지인 자한기르만큼 열성적이지 않았다. 그러나 그와 그의 장남인 다라 쉬코는 여전히 계속해서 회화를 후원하여, 무갈 세밀화는 기법 면에서 크게 발전할 수 있었다. 그리하여 건축의 기적인 타지마할을 창조했던 시대에, 여전히 회화의 걸작을 생산해 낼 수

있었다. 샤 자한 시대의 무갈 황가 화실은 비록 규모는 축소되었지만, 이전과 마찬가지로 인재들은 수두룩했다. 자한기르 시대, 심지어는 악바르 시대의 궁정화가인 아불 하산·비샨 다스·고바르단·비치트르·하심 같은 사람들은 모두 샤 자한 시대에도 여전히 활동하고 있었으며, 발찬드·파야그·치타르만(Chitarman)·훈하르(Hunhar)·다울라트·아비드(Abid)·람다스·티르 다스트(Tir Dast)·불라키(Bulaqi)·나디르·무라드·아눕(Anup) 등과 같은 화가들도 그 당시에 유명했다. 샤 자한 화실의 궁정화가들은 주로 황제[파디샤(Padishah)]의 전기(傳記)인 『파디샤 나마(Padishah Nama : 파디샤 본기-옮긴이)』, 즉 『샤 자한 나마』 필사본 삽화와 황제·왕자·귀족의 초상을 그렸다. 또한 자한기르 시대부터 모아서 편찬하기 시작한 일련의 황가 화책(畵册)들을 계속해서 완성했는데, 여기에는 다라 쉬코가 수집한 역대 무갈 세밀화의 진품(珍品)들을 모아 놓은 『다라 쉬코 화책』도 포함되어 있다.

샤 자한 시대 세밀화의 성취는 비록 동시대의 건축에 비해 훨씬 뒤떨어지기는 하지만, 마찬가지로 샤 자한이 장식을 매우 좋아했던 심미 취향이 스며들어 있다. 샤 자한은 진주보석류의 수장가였을 뿐만 아니라, 그 자신이 또한 직접 진주보석류 장식물을 설계하기도 했다. 그가 명령하여 지은 건축들은 마치 크기가 거대한 보석 같으며, 그가 장려하고 발탁했던 세밀화들도 진주나 보석처럼 환하게 빛을 발산한다. 비록 샤 자한 시대의 세밀화는 일반적으로 화려하면서도 차가우며, 악바르 시대 같은 격렬한 동태의 활력도 부족하고, 자한기르 시대 같이 인물의 심리 묘사에 대한 사실적 깊이도 부족하다. 하지만 회화의 기교는 오히려 전에 없이 능숙하고 세련되면서도 정교하고 아름답게 변화했으며, 특히 장식을 매우 선호하는 것이 이미 샤 자한 시대 세밀화의 가장 뚜렷한 특징이 되었다. 페르시

아·인도 및 서양의 세 가지 요소들이 융합된 풍격 가운데, 페르시아 세밀화의 장식성이 주도적인 요소가 되었다. 이렇게 보석처럼 현란한 색조, 채석(彩石)을 상감한 것처럼 선명하고 아름다운 나뭇잎 떨기 도안, 그리고 우아하게 형식화한 인물의 조형은 모두 페르시아 세밀화로의 복귀를 상징한다. 선은 한층 더 섬세해져, 한 올 한 올 머리카락까지 그려 낼 수 있게 되어, '엑 발 파르다즈(ek bal pardaz : 한 올의 털까지 모두 뚜렷이 나타내다)'라고 불렸다. 섬세한 선으로 소묘하고, 그 위에 담백한 색채를 얇게 칠한 층이나 금분(金粉)으로 바림하여 형체를 두드러지게 하는 기교는 '시야히 칼람[Siyahi Qalam : 담채필법(淡彩筆法)-옮긴이]'이라고 불리는데, 이는 투명한 얇은 비단 직물이나 금실로 수놓은 비단을 묘사하는 데에 특별히 적용했다.

　뉴욕의 메트로폴리탄 예술박물관에 소장되어 있는 한 폭의 무갈 세밀화인 〈태양 장식 무늬〉(대략 1645년)【그림 76】는, 샤 자한이 진주나 보석처럼 환하게 빛을 발하는 장식 효과를 선호하는 취향을 집중적으로 구현해 냈다. 화면의 중심은 태양처럼 생긴 하나의 둥근 고리이며, 고리 속에는 서법(書法)으로 다음과 같이 기록되어 있다. "신앙의 전사인 시하브 웃 딘 무함마드 샤 자한(Shihab ud-Din Muhammad Shah Jahan) 국왕 폐하께서 알라께 그의 왕국과 군권(君權)이 창성하도록 해달라고 기도하셨다." 둥근 고리의 바깥 테두리에서는 금색과 은색 선들이 뒤섞여 이루어진 아라베스크 문양과 잎이 무성한 화초를 방사(放射)해 내고 있고, 주위에는 중국식 봉황 같은 새들이 날고 있는데, 눈부시게 화려한 색채와 유창하면서도 조화로운 도안은 동시대 페르시아 양탄자의 문양과 유사하다. 샤 자한 시대의 왕실·귀족의 초상 및 필사본 삽화의 궁정 참배 장면들은 모두 샤 자한이 장식을 매우 좋아했던 심미 취향에 영합하여, 극도로 화려한 복식을 자랑하며, 호사스러운 겉치장을 펼쳐 놓

고 있다. 그리하여 각종 진주보석류 장식물들은 인물을 마치 현란한 꽃무더기처럼 치장해 주며, 각종 장식 도안들은 마치 채석으로 상감해 놓은 것 같기도 하고 페르시아 양탄자 같기도 하다.

아불 하산, 치타르만

아불 하산은 자한기르의 총애를 가장 많이 받은 궁정화가인데, 자한기르가 세상을 떠난 후에는 다시 샤 자한을 위해 복무했다. 그는 특히 초상화와 우의화에 뛰어나, 자한기르 시대에 일찍이 쿠람 왕자의 초상을 그렸고, 자한기르가 쿠람 왕자의 반란을 평정하는 우의초상을 그리기도 했다. 1605년에 그는 자한기르의 대관식을 위해 한 폭의 근사한 작품을 그렸다. 1628년에 그는 또한 샤 자한이 등극하자 한 폭의 정교하고 아름다운 초상을 그렸다. 아불 하산이 그린 세밀화인 〈어새(御璽)를 검사하는 샤 자한〉(1628년)【그림 77】은, 타원형으로 된 안쪽 테두리에 써 놓은 글에서, 샤 자한의 이 초상은 1628년에 새 황제가 등극한 것을 기념하여 그린 것이라고 설명하고 있다. 중앙의 새 황제의 초상 위쪽에는 세상을 떠난 황제인 자한기르의 소형 초상도 그려 놓아, 무갈의 왕위를 부자(父子)가 이어받았음을 나타냈다. 하산은 이 작품을 그림으로써, 아마도 새로운 황제로 하여금 자신이 자한기르 화실의 수석 궁정화가인 당대에 필적할 자가 없는 기재라는 사실에 관심을 갖게 되기를 바랐던 것 같다. 화가는 능숙하고 자신감 넘치는 필치로 힌두스탄(인도의 페르시아식 명칭-옮긴이) 새 황제의 오만하면서 득의양양한 형상을 그렸다. 샤 자한의 초상은 완전 측면을 나타내고 있는데, 오른손은 보검을 짚고 있고, 왼손은 어새(옥새의 높임말-옮긴이)를 들고서 자세히 살펴보는 것 같다. 황제의 몸에 있는 진주보석류 장식물들과 테

【그림 77】

어새를 검사하는 샤 자한

아불 하산

1628년

종이 바탕에 과슈

24,4×14,8cm

사드루딘 아가 칸 왕자 소장

두리 주위의 장식 도안이 휘황찬란하게 서
로 비추고 있어, 전체 초상과 테두리는 모두
마치 울긋불긋한 보석들을 법랑의 채색 유
약이 채워진 황금 장식판 위에 상감해 놓은
듯하고, 배경에 깔아 놓아 초상을 돋보이게
해주고 있는 화초 도안은 마치 채색 무늬 비
단처럼 눈부시게 현란하다.

【그림 78】
샤 자한의 초상
치타르만
1628년
종이 바탕에 과슈
38.9×26.5cm
뉴욕의 메트로폴리탄 예술박물관

자한기르 시대 후기에 유행한 우의화는
샤 자한 시대에도 계속 유행했는데, 황제의
머리 뒤에 있는 광환은 이미 황제의 신성한
신분을 나타내 주는 고정적인 상징이 되었
으며, 어린 천사도 항상 공중에 출현하여,
사실과 환상이 결합된 화면을 구성하였다.
치타르만이 그린 〈샤 자한의 초상〉(1628년)【그
림 78】은 바로 사실과 환상이 결합된 한 폭
의 우의초상이다. 새로 등극한 황제인 샤 자
한은 야무나 강변에 있는 아그라 성루의 테라스 위에 서 있는데,
오른손은 보검을 짚고 있고, 왼손은 자신의 작은 초상을 상감한
황금 목걸이 장식을 들고 있다. 그의 머리 뒤에 있는 태양처럼 생
긴 광환에서는 일곱 색깔 무지개의 광채가 뿜어져 나오고 있으며,
구름 속에서 날고 있는 네 명의 어린 천사들은 아득히 멀리서 황제
에게 축복을 내려 주고 있다. 화가는 황제의 심미 취향을 매우 잘
파악하고 있었기에, 샤 자한의 자주색 두건·분홍색의 허리를 묶
은 겉옷 및 다섯 가지 색깔의 허리띠를 모두 아름다운 장식 무늬로
꾸며 놓았고, 머리부터 발끝까지 진주보석류 꾸러미를 착용하고 있
어, 전체 화면이 온통 보석처럼 찬란하게 빛나고 있으며, 장식 효과

가 대단히 풍부하다.

고바르단

샤 자한 화실에서 가장 유명했던 궁정화가는 비치트르와 고바
르단이다. 고바르단은 자한기르 시대의 걸출한 궁정화가였는데, 샤
자한 시대에는 계속하여 다방면의 회화 재능과 혁신적인 절충 풍
격을 발전시킴과 동시에 장식 취향도 중시했다.

고바르단이 그린 세밀화인 〈공작보좌 위의 샤 자한〉(대략 1635
년)【그림 79】은, 우리에게 일찍이 소실된 저 유명한 공작보좌(Peacock
Throne-옮긴이)의 진귀한 시각 기록을 제공해 주고 있다. 무갈 황가
의 보고(寶庫)에 있는 무수히 많은 금·은과 진주보석류들을 드러
내 보이기 위한 한 가지 방식으로서, 1628년 샤 자한이 즉위한 첫
해에 곧 공작보좌를 제조하기 시작하여, 1635년의 페르시아력 신년
(新年)에 비로소 완성했는데, 7년의 시간과 700여만 루피(당시 타지마
할을 짓는 데 모두 4천만 루피의 비용이 들었다)의 비용이 들었다. 샤 자
한의 궁정사관(宮廷史官)인 라호리(『파디샤 나마』의 작자)와 유럽의 여
행가인 프랑수아 베르니에(Francios Bernier) 등과 같은 사람들의 기록
에 따르면, 공작보좌의 형상은 마치 금으로 만든 다리가 지탱하고
있는 하나의 해먹처럼 생겼고, 열두 개의 벽옥(碧玉)으로 만든 둥
근 기둥들이 천연색 화개(華蓋)를 지탱하고 있는데, 각각의 기둥들
마다 보석으로 상감한 두 마리의 공작이 있고, 각각의 공작들 사이
에는 다이아몬드·에메랄드·마노(瑪瑙)·진주로 가득 장식한 한 그
루의 나무가 우뚝 서 있었다고 한다. 이 세밀화를 보면, 이들의 기
록과 대체로 비슷한데, 다음과 같은 점들은 서로 부합되지 않는다.
즉 공작보좌는 황금으로 주조했으며, 법랑과 보석을 상감했고, 금

【그림 79】

공작보좌 위의 샤 자한

고바르단

대략 1635년

종이 바탕에 과슈

책엽 37.3×25.2cm, 화면 16.7×12.6cm

하버드대학의 아서 M. 새클러 박물관

으로 만든 네 개의 굵은 다리들이 바닥을 떠받치고 있으며, 벽옥
으로 만든 네 개의 가는 기둥들이 화개를 지탱하고 있다는 점이다.
날개를 활짝 편 두 마리의 공작이 화개의 꼭대기에 앉아 있다. 샤
자한은 쿠션에 기댄 채 공작보좌 위에 앉아 있으며, 오른손에는 한
송이의 장미를 들고 있다. 보좌는 매우 정교하고 섬세하게 묘사하
였으며, 화면 주변의 화조(花鳥) 도안도 매우 독특하다. 1739년에 페
르시아 침입자인 나디르 샤(Nadir Shah)는 델리의 붉은 요새를 철저

하게 약탈하고, 공작보좌도 이란으로 탈취해 갔다. 훗날 보좌는 해체되었고, 황금과 보석은 소실되었으며, 현재는 테헤란박물관에 단지 일부 조각만 남아 있다. 공작보좌가 이란에서 떠돌아다니면서부터 역대 페르시아의 국왕들은 모두 무갈 황제를 모방하여 공작보좌를 제작하였다.

고바르단은 필경 자한기르 시대에 성행했던 사실적 기법으로 크게 성장했다. 그는 샤 자한 시대에도 우의화를 그렸는데, 예를 들면 〈바부르에게 황관(皇冠)을 전해 주는 티무르〉(대략 1630년)【그림 11】는, 비록 시간과 공간을 뛰어넘는 구도는 상상에서 나온 것이지만, 인물의 묘사는 상당히 사실적이다. 그가 그린 세밀화인 〈샤 자한과 다라 쉬코〉(대략 1638년)【그림 80】는, 순수하게 황제와 왕자가 말을 타고 있는 사실적 초상이다. 화가는 이미 유럽 회화의 사실적 기법에 매우 숙달되어 있어, 인물의 얼굴 조형과 옷 주름에서부터 말의 대가리와 근육 묘사에 이르기까지 모두가 서양의 명암화법을 섬세하고 신중하게 흡수했는데, 단지 서양의 사실적 회화처럼 음영(陰影)을 강조하지는 않았다. 근경과 원경에 보이는 산석과 수목도 색채가 흐릿한 명암 처리를 채용하여, 페르시아 세밀화의 형식화된 기법과는 다르다. 샤 자한의 장남인 다라 쉬코(1615~1659년)는 뒤쪽에서 그의 아버지를 위해 양산을 들고 있다. 그는 본래 왕위 계승자로 정해졌었는데, 1659년에 일어난 왕위 계승 전쟁 과정에서 불행하게도 그의 동생인 아우랑제브에게 붙잡혀 살해되었다.

【그림 80】

샤 자한과 다라 쉬코

고바르단

대략 1638년

종이 바탕에 과슈

22.5×14cm

런던의 빅토리아 앨버트 박물관

【그림 81】

점성술사와 성자

고바르단

대략 1630년

종이 바탕에 과슈

20.5×14.7cm

파리의 기메박물관

고바르단은 종교 신비주의적인 인물에 대해 호기심과 동정심으로 가득 차 있었다. 그가 그린 세밀화인 〈점성술사와 성자(聖者)〉(대략 1630년)【그림 81】는 한 폭의 사실적인 걸작이다. 농촌의 누추한 초가집 속에서 점을 치는 늙은 점성술사는 소박한 흰색 도포를 입고 있으며, 두 명의 조수와 한 명의 나체 고행자가 그의 옆에 있다. 인물의 얼굴 표정·눈매·동태·손동작 및 옷 주름 등 세부는 모두 정묘하고 섬세하게 묘사했으며, 나체 고행자의 근육 질감과 기복을 이룬 부위의 명암 처리가 특히 핍진하다. 초가집·수목·물레방아

의 명암 처리도 층차가 분명하다. 화면의 색은 상하 양쪽 가장자리가 비교적 진하고 중간 부분은 비교적 옅으며, 색조는 매우 밝고 환하여 햇빛이 강렬한 느낌이 있다. 주위의 테두리 위에 있는 인물은 비록 장식의 역할을 하지만, 사실적 기법 또한 매우 미묘하다(위 그림에는 테두리가 잘려져 있어 인물이 보이지 않음-옮긴이).

비샨 다스

비샨 다스의 사실적 기법은 한층 더 출중했는데, 자한기르는 일찍이 그에 대해 "초상 예술에서는 견줄 데가 없다"고 칭찬했다. 그가 샤 자한 시대에 그린 세밀화인 〈자파르 칸과 시인 및 학자들〉(대략 1640년)【그림 82】은, 그의 초상화가 당시의 무갈 화가들 가운데에서 여전히 필적할 만한 사람이 없었다는 것을 나타내 준다. 자파르 칸(Zafar Khan)은 총명하고 수완이 뛰어난 무갈의 관리로, 카불·신드 및 카슈미르 총독을 역임했으며, 또한 시인과 예술가들의 후원자이기도 했다. 대략 1640년에, 비샨 다스가 자파르 칸을 기념하여 카슈미르를 여행하는 초대에 응하여 여섯 폭의 두 면으로 된 세밀화들을 그렸다. 여기에 자파르 칸이 카슈미르 총독의 임기 중에 생활하는 각종 상황들을 표현했는데, 이는 1663년에 『자파르 칸 시집』 필사본 삽화에 편입되었다. 이 두 면으로 된 세밀화 속에서, 오른쪽 면 중간의 오른쪽 가장자리에 있는 두 사람은 자파르 칸과 그의 동생이고, 왼쪽 가장자리와 오른쪽 아래와 왼쪽 면 중간에 있는 사람들은 시인과 학자들이며, 이밖에 악사(樂師)와 심부름하는 사람들도 있다. 화가는 인물들의 외모와 심리에 대한 관찰이 모두 특별히 예민하고 정확한데, 일부 인물들의 과장된 묘사는 만화와 비슷하여, 표정과 태도가 유난히 사람들의 주목을 끈다. 오른쪽 면

왼쪽 아래 모서리의 흰 수염이 있는 한 노인은 콧등 위에 작은 안경을 걸치고 있으며, 마주하고 있는 카슈미르 총독을 주시하면서 무릎에 있는 화판의 종이 위에 스케치를 하고 있다. 이 노인은 아마도 화가 자신의 자화상인 것 같다. 1640년에 비샨 다스는 이미 70세에 가까웠으며, 그의 수명이나 예술 생애는 1645년 내지 1650년을 넘기지 못하고 마감했다.

비치트르

비치트르는 자한기르 시대 후기에 두각을 나타냈으며, 샤 자한 시대에는 서열이 상위에 올랐다. 비록 그의 회화 기교는 당대에 필적할 자가 없는 기재라고 불렸던 아불 하산과 대등했지만, 그의 지위는 고작 황가의 시종에 지나지 않았다.

비치트르가 그린 세밀화인 〈샤 자한에게 황관을 전해 주는 악바르〉(1631년)【그림 83】와 고바르단이 그린 세밀화인 〈바부르에게 황관을 전해 주는 티무르〉(대략 1630년)【그림 11】는 모두 자한기르 시대 후기의 우의화 형식을 따르고 있다. 화면에는 가상적으로 세 명의 시대가 다른 황제들이 함께 앉아 있어, 무갈인들은 곧 투르크인 정복자인 티무르의 후예임을 강조하면서, 티무르 혈통의 역대 황제들의 한 계통으로 이어 내려오는 정통성을 표현했다. 비치트르의 이 우의화 속에서, 악바르는 그의 후대 자손인 자한기르와 샤 자한 사이에 앉아 있으며, 시대가 다른 세 명의 무갈 제국 대신들은 각자 자신의 황제의 보좌 앞에 서 있다(샤 자한의 옆에 서 있는 사람은 그의 장인 아사프 칸이다). 재미있는 것은, 악바르가 제국의 권력을 상징하는 티무르의 황관(皇冠)을, 그의 아들이자 역사상 왕위 계승자인 자한기르가 아니라, 그의 손자인 샤 자한에게 직접 전해 주고 있다

【그림 82】

자파르 칸과 시인 및 학자들

비샨 다스

대략 1640년

종이 바탕에 과슈

25×14cm

런던의 인도사무소 도서관

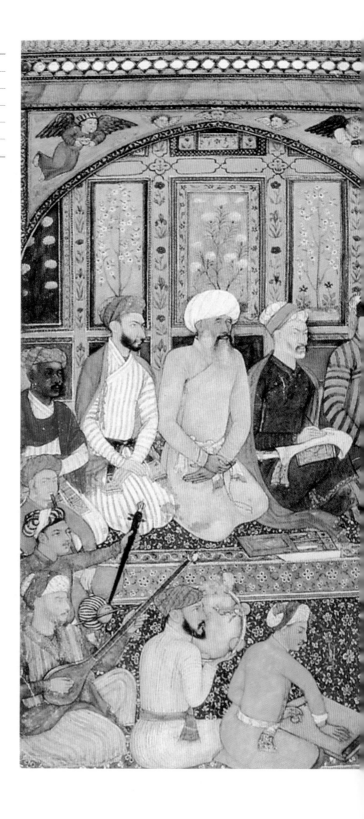

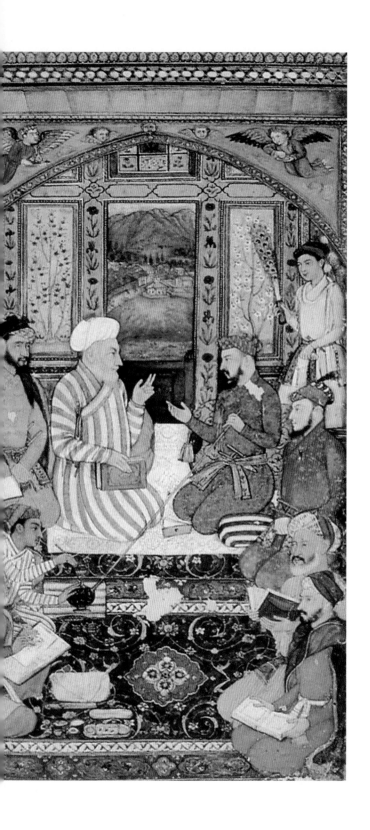

는 점이다.

비치트르는 엄격하고 냉정하면서 고아한 필치로 무갈 제국의 호화롭고 웅장함을 충분하게 기록해 냈다. 그가 그린『파디샤 나마』의 삽화인 〈국정을 돌보는 샤 자한〉(대략 1630년)【그림 84】은, 1628년에 샤 자한이 아그라 성루에서 자신의 아들들과 아사프 칸을 접견하는 성대한 장면을 기록한 것이다. 화면은 샤 자한의 궁정에서 황제를 알현하는 호사스러운 겉치장과 번잡한 의식을 펼쳐 보여주고 있다. 화려하고 웅장한 구도, 오색찬란한 장식, 밝고 화려하며 아름다운 색조는, 당시 백색 대리석 궁전 표면의 채석(彩石) 상감에 견줄 만하며, 샤 자한이 장식을 매우 좋아했던 심미 취향에 완전히 부합

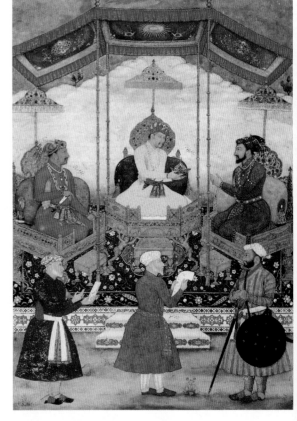

【그림 83】

샤 자한에게 황관을 전해 주는 악바르

비치트르

1631년

종이 바탕에 과슈

29.7×20.5cm

더블린의 체스터 비티 도서관

한다. 수많은 황가 가족과 조정 관리들의 측면 인물 군상(群像)은, 용모와 복식이 각기 다르다. 화가는 한 올의 머리카락까지 다 드러나는 정교한 선과 미묘한 색채 바림으로, 화면에 등장하는 50여 명의 인물들을 종족·신분 및 심리 특징까지 하나하나 묘사해 냈다. 인물들을 각각 하나씩 뽑아 내면 모두가 하나의 정묘한 초상이 되고, 군상들 가운데에 두면 곧 마치 한 폭의 비단에 수놓은 도안에 있는 한 송이의 꽃 장식 같다.

비치트르의 초상화는 자한기르 시대의 인물의 사실적 조형과 심리 묘사를 중요시했던 장점을 유지하고 있으면서도, 또한 샤 자한 시대의 섬세하고 화려하며 아름다운 장식 취향도 풍부하게 지니고 있어, 샤 자한이 매우 좋아했다. 현재 런던의 빅토리아 앨버트

【그림 84】(오른쪽)

『파디샤 나마』삽화

국정을 돌보는 샤 자한

비치트르

대략 1630년

종이 바탕에 과슈

윈저 성의 왕립도서관

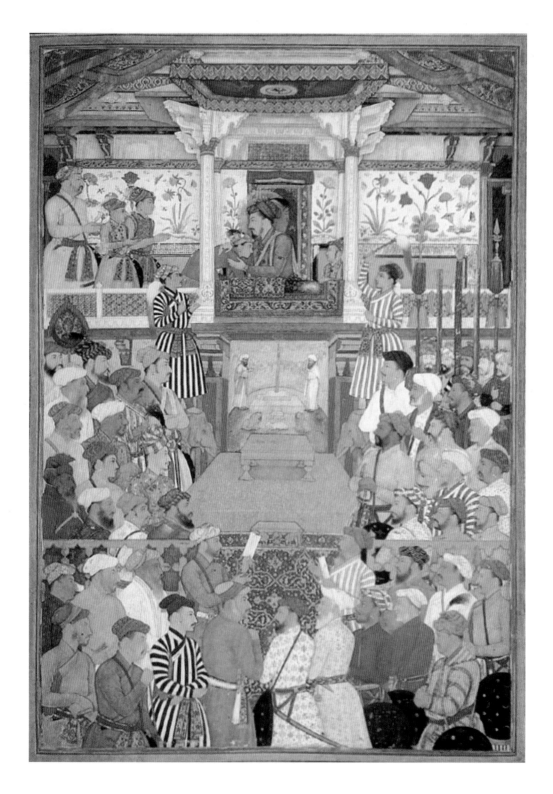

박물관에 소장되어 있는 세밀화인 〈샤 자한의 초상〉(대략 1632년)은, 화면 위에 샤 자한이 직접 쓴 다음과 같은 글귀가 있다. "짐이 40세 일 때의 한 폭의 우수한 초상으로, 비치트르가 그렸노라." 이 무갈 황제가 한창 나이일 때의 초상은, 완전 측면의 윤곽에 고귀하고 재 능이 번뜩이는 아리아인의 얼굴형을 나타내고 있으며, 얼굴 표정 은 경건하고 냉담하며 준엄하면서도 대범하고 우아하다. 샤 자한의 머리 뒤에 있는 광환, 뾰족하게 다듬은 아름다운 수염, 색채가 산 뜻하고 아름다운 두건·요대·착용한 칼 및 진주보석류 장식물들은 한 시대의 걸출한 황제의 위용을 더해 주고 있다.

비치트르가 샤 자한의 장인을 위해 그린 초상인 〈아사프 칸〉 (1628~1630년)【그림 85】은, 샤 자한이 왕 위에 오르는 것을 보좌했던 무갈 제국 의 대신인 아사프 칸의 충직하고 위풍 당당하면서도 노련하고 용의주도한 형 상을 재현하였다. 아사프 칸은 누르 자 한의 오빠이자 뭄타즈 마할의 아버지이 다. 누르 자한은 조정을 농단하기 위해, 그녀 자신과 전 남편 사이에서 태어난 딸을 자한기르의 막내아들인 샤르야르 에게 출가시켰다. 1627년에 자한기르가 세상을 떠난 후, 누르 자한은 즉시 그 녀의 사위인 샤르야르를 라호르에서 왕 위에 오르도록 부추겼다. 이렇게 긴급 한 국면에서, 아사프 칸이 기지를 발휘 하여 멀리 데칸에 있던 샤 자한에게 급 히 북상하여 궁궐로 돌아오도록 알렸

다. 그리고 샤 자한이 돌아오기 전에, 이미 세상을 떠난 쿠스라우 왕자의 아들인 박쉬(Bakhsh)를 임시 황제에 옹립했다. 아사프 칸은 또한 무갈의 최고사령관인 이라다트 칸(Iradat Khan)의 지지를 얻어 라호르로 진군하여 샤르야르를 체포했으며, 아울러 그의 눈을 멀게 만들어 버렸다. 이 그림은 아마도 바로 이 역사적 사건을 배경으로 하고 있을 것이다. 군도(軍刀)와 방패를 착용하고 있는 아사프 칸의 뒤에는 제국의 기병들이 대오를 갖추고 있는데, 몇 명의 군관들에게 호송되고 있는 포로는 바로 샤르야르일 것이다. 이 세밀화는 사실성과 장식성을 한데 혼합해 놓았는데, 아사프 칸의 얼굴 특징이나 표정 및 손동작은 섬세하고 핍진하게 그렸으며, 두건이나 요대, 특히 방패 위의 문양 도안은 정교하고 완미하게 묘사했다. 화가는 서양의 사실화에서 보이는 투시법과 명암법을 교묘하게 운용했는데, 원경의 성루에 있는 높은 건물들의 입체적 구조는 투시가 복잡하며, 흐릿한 옅은 남색과 회갈색 색조는 전경에 있는 선이 또렷한 아사프 칸의 초상을 한층 더 선명하게 돋보이도록 해주고 있다. 공중에는 또한 날아다니는 두 명의 어린 천사가 있는데, 샤 자한이 등극하도록 보좌하는 데 성공한 아사프 칸을 축하해 주는 것 같다.

비치트르가 그린 세밀화인 〈두 명의 라지푸트 왕공들〉(대략 1630년)【그림 86】은, 그림 위에 씌어 있는 글귀에 근거하여 이들이 조드푸르(Jodhpur) 토후국의 왕공(王公)인 가즈 싱(Gaj Singh, 1619~1638년 재위)과 암베르(Amber) 토후국의 왕공인 자이 싱(Jai Singh, 1625~1627년 재위)이라는 것을 알 수 있다. 가즈 싱은 1595년에 태어났고, 대부분의 생애를 무갈 제국의 데칸 전쟁에 종사했으며, 1628년에는 샤 자한이 왕위를 계승하는 것을 옹호하여, 고급 장교에 임명되었다. 이 라지푸트 왕공 두 사람의 초상 가운데, 가즈 싱은 이미 혁혁한 공

【그림 86】

두 명의 라지푸트 왕공들

비치트르

대략 1630~1640년

종이 바탕에 과슈

런던의 빅토리아 앨버트 박물관

신으로서 왕후(王侯)의 호화로운 좌석을 향유하고 있다. 그의 용모
는 독특하여, 코가 높고 곧으며, 구레나룻이 위엄 있어 보이고, 허
리춤에는 비수를 꽂고 있지만, 눈빛은 온화하다. 나이 어린 암베르
토후국의 왕공은 그에게 빈랑(檳榔 : 126쪽 참조−옮긴이)을 먹어 보라
고 청하면서, 이 라지푸트의 총사령관을 존경스럽게 주시하고 있
다. 화가는 정교하고 날카로운 선과 밝고 청신한 색채를 매우 좋아
했으며, 인물의 귀밑털·눈썹과 속눈썹·수염의 묘사는 한 올의 털

까지도 모두 드러나 보인다고 할 정도이고, 투명한 직물의 묘사에는 '시야히 칼람(141쪽 참조-옮긴이)'을 사용하였다. 공중에서 날고 있는 두 명의 어린 나체 천사는 페르시아식 화개(華蓋) 하나를 들고 있다. 자한기르와 샤 자한 시대의 세밀화에 빈번하게 출현하는 어린 천사는, 서양 회화에 등장하는 상징적인 도상을 차용한 것으로, 무갈 세밀화의 시각적 어휘를 풍부하게 해주었다. 비록 비치트르의 회화 기교는 완미하고 능숙했지만, 인물의 조형은 다소 냉담하고 딱딱한 감이 있다. 사실성과 장식성은 서로 모순되어, 장식적 취향을 지나치게 강조하면 핍진한 사실적 효과가 감소되거나 희생되는 것을 피하기 어렵다.

그러나 자한기르 시대에는 핍진한 사실성을 추구하는 전통이 일정한 관성을 지니고 있었는데, 이는 여전히 샤 자한 시대에도 계속 이어졌다. 더구나 비치트르는 본래 사실적 초상에 뛰어났을 뿐만 아니라, 항상 동시대의 무갈 화가인 고바르단 등과도 서로 교류하였다. 고바르단은 왕실·조정 관리·귀족·성자의 초상 말고도, 진실하고 소박하게 표현한 민간 생활의 풍속화로도 유명했다. 어쩌면 비치트르도 고바르단의 혁신적인 절충 풍격의 영향을 받아서인지, 무갈 제국의 웅장하고 휘황찬란함을 극력 과장한 것 외에, 간혹 화필을 민간 쪽으로 향했다. 비치트르의 풍속화인 〈악사·궁수(弓手)와 빨래꾼〉(대략 1630~1640년)【그림 87】은,

기본적으로 고바르단이 그린 유사한 제재의 작품을 참조하여 그린 것이다. 화면의 배경은 호화로운 궁정에서 간소한 농가로 바뀌었으며, 인물은 화려한 옷차림의 귀족에서 평범한 옷차림의 평민으로 바뀌었다. 이렇게 민간 백성들의 일상생활을 묘사할 때, 화가는 냉담하고 딱딱한 형식의 속박에서 탈피하여 열정적이고 활발한 표현의 자유를 획득하였다. 시골의 땅바닥 위에 앉아서 한가로이 비파를 켜면서 노래를 부르는 악사와 궁수는 표정과 동태를 특별히 자연스럽고 활발하게 묘사했으며, 그들의 얼굴 위에는 또한 일반적인 무갈의 인물화들 속에서는 찾아보기 어려운 웃음 띤 표정을 나타내고 있다.

불라키, 발찬드, 파야그

불라키도 샤 자한 시대의 유명한 궁정화가이다. 그가 그린 『파디샤 나마』의 삽화인 〈코끼리 싸움을 관람하는 샤 자한〉(대략 1639년)【그림 88】은, 무갈 궁정의 오락 생활을 표현하였다. 화가는 하나의 단일한 공간을 조성했다. 아그라 성루의 꼭대기 부위에 있는 금정(金亭) 속에 세 개의 활짝 열어 놓은 창문으로, 황제와 그의 두 아들들은 완전 측면의 반신상을 나타내고 있다. 백색 대리석 궁전과 홍사석 성벽은 비록 입체화되지 않은 평면이지만, 성벽 앞쪽에 있는 조정 관리들은 사람들에게 공간이 후퇴하는 느낌을 준다. 위쪽의 정지하여 움직이지 않는 왕실의 군상들과 아래쪽의 동태가 격렬한 코끼리의 격투가 대비를 이루어 균형을 유지하고 있다. 방관하고 있는 인물들은 모두 측면으로 그렸는데, 실제로 코끼리 싸움을 직접 관람하는 사람은 한 사람도 없다. 이 때문에 긴장된 심리 묘사도 부족하다.

발찬드와 파야그 형제는 샤 자한 화실에서 나이가 많은 두 명의 궁정화가였는데, 그들은 이전에는 세상에 이름이 알려져 있지 않았다. 그러다가 샤 자한 시대에 이르러 비로소 대기만성하여 실력을 발휘했다. 발찬드는 1590년대에 이미 악바르 화실에서 그림을 그렸는데, 초기의 작품들은 대부분 페르시아 세밀화의 영향을 받았다.

샤 자한 시대에 그는 이미 말년이 되었고, 그림 실력은 능숙해지자, 『파디샤 나마』 필사본을 위해 삽화를 그렸다. 예를 들면 그가 그린 〈샤 자한과 그의 아들들〉(대략 1628년)은, 인물의 조형이 온아하고 섬세하며, 페르시아 화풍에 가깝다. 화면 중앙의 새로 등극한 황제인 샤 자한의 발밑에 있는 왕권 보구(寶球 : 129쪽 참조─옮긴이)와 구름 속에서 황관을 받쳐 들고 있는 어린 천사는, 유럽의 상징적인 도상(圖像)들에서 차용하였다. 발찬드가 말년에 그린 〈샤 자한의 세 아들들〉(대략 1637년)【그림 89】은, 어떤 사람은 비치트르가 그린 것이라고 추측하기도 한다. 왜냐하면 이 그림의 기법이 비치트르의 작품과 마찬가지로 세련되고 능숙하며, 샤 자한 시대에 유행했던 화려하고 미려하며 섬세한 장식성 풍격을 대표하기 때문이다. 화면 위에 있는 샤 자한의 세 아들들은 말을 타고서 말을 나란히 하여 천천히 나아가고 있는데, 아마도 교외의 넓은 들판에서 사냥을 하고 있는 것 같다. 중경(中景)에 있는 한 그루의 플라타너스 나무는 페르시아식 화법으로 그렸으며, 근경의 무성한 들풀과 원경의 이어지는 산과 구름과 나무는 서양 사실화의 명암 처리 기법을 흡수하여 그렸다. 황제의 둘째 아들인 슈자는 노란색 상의에 자주색 바지를 입었고, 셋째 아들인 아우랑제브는 전신에 주홍색 옷을 입었으며, 넷째 아들인 무라드는 전신에 청록색 옷을 입고 있다. 또 그들이 타고 있는 세 필의 준마들의 색깔은 순서대로 갈색·황토색·흑백 얼룩무늬로, 색채의 대비가 매우 선명하고 찬란하면서 조화롭다. 세 왕자의 깃털 장식 두건·진주보석류 장식물·허리띠·착용하고 있는 검(劍)과 말의 장식은 모두 정미하고 화려하면서 진귀하고 유려하다. 인물의 성격 묘사도 매우 섬세하다. 즉 슈자는 문아하고 유순하며, 아우랑제브는 침착하고 과단성이 있어 보이고, 무라드는 조급하며 경솔해 보인다(아마도 그는 이미 긴 창을 황급히 던져 버린 것

【그림 89】

샤 자한의 세 아들들
발찬드
대략 1637년
종이 바탕에 과슈
38.7×26cm
런던의 대영박물관

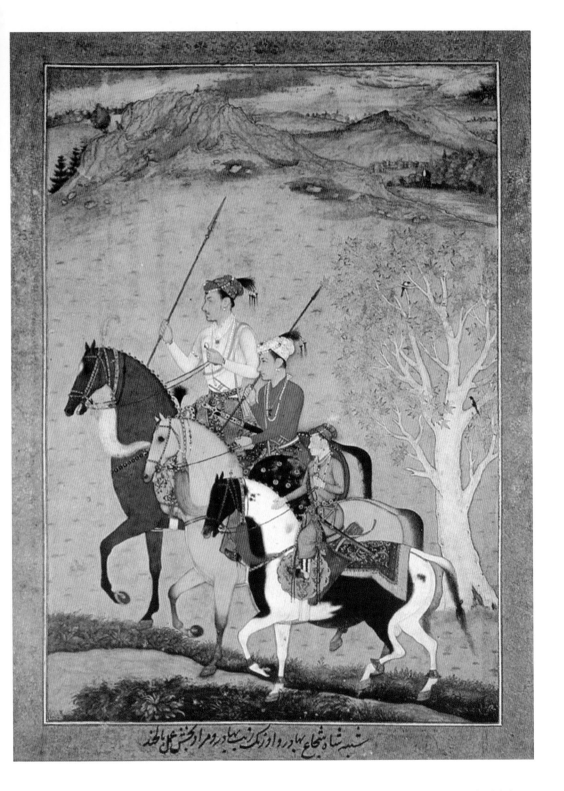

같다). 서로 다른 성격이 이들의 서로 다른 운명을 결정지었다. 즉 훗날 왕위 계승 전쟁에서 아우랑제브는 종횡무진 임기응변의 수단을 발휘했는데, 먼저 제국의 분할을 허락한다는 것을 미끼로 무라드와 동맹을 맺고, 슈자와 의기투합하여, 그들의 큰형인 다라 쉬코가 장악하고 있던 제국의 군대를 연합하여 격파했다. 그런 다음 무라드를 체포하고, 슈자를 축출했으며, 다라 쉬코를 살해한 다음, 마지막으로 무라드를 처형했다.

파야그는 발찬드의 동생으로, 그의 형과 마찬가지로 이미 악바르 시대 말기에 그림을 그리기 시작했는데, 애석하게도 그의 그림 솜씨는 악바르와 자한기르의 주목을 끌지 못했다. 샤 자한 시대에 그는 말년에 접어들었고, 일부 작품은 상당히 뛰어났지만, 그의 명성은 여전히 그의 형의 그늘에 가려져 있었기 때문에, 그는 서명에서 결국 "발찬드의 동생 파야그"라고 밝혀야만 했다. 1630년부터 1655년까지 파야그의 회화 기법은 나날이 성숙해졌으며, 그는 바부르·후마윤【그림 12】·샤 자한 등 무갈 황제들의 우의초상을 그렸고, 또한 『파디샤 나마』 필사본을 위해 삽화도 그렸다. 그가 그린 『파디샤 나마』의 삽화인 〈만두에서 쿠람을 접견하는 자한기르〉(대략 1640년)는, 1617년에 자한기르가 만두에 있는 행궁(行宮)에서 데칸을 정벌하고 돌아온 쿠람 왕자에게 바로 그 샤 자한이라는 칭호를 하사한 성대한 분위기를 회상하는 그림으로, 표준화된 호화롭고 장대한 궁정 알현 장면을 한껏 펼쳐 보여 주고 있어, 사람들에게 비치트르의 작품을 연상케 해준다. 파야그는 특별히 야경(夜景)을 잘 그렸는데, 서양 회화의 명암법 응용이 특히 뛰어났다. 그가 그린 『파디샤 나마』의 삽화인 〈칸다하르 포위 공격〉(대략 1640년)【그림 90】은, 1631년에 무갈 제국의 군대가 페르시아인에게 점령당한 칸다하르 요새를 되찾으려고 시도하는 장면을 표현하였다. 화면의 색조는

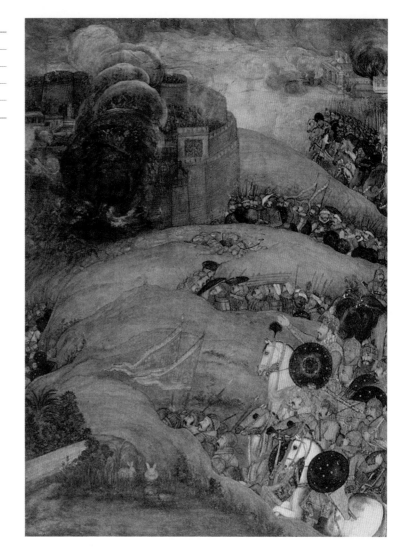

흐릿하고 어두컴컴한데, 위쪽의 칸다하르 성루에서는 화약 연기가 끊임없이 피어오르며, 전쟁의 불길이 번쩍이고 있어, 변화가 일정치 않은 빛과 그림자 효과가 매우 뚜렷하다. 왼쪽 전경에 작은 풀밭을 묘사한 정교하고 섬세한 필치는 알브레히트 뒤러의 판화와 유사하며, 첩첩이 이어지는 산등성이와 줄줄이 대오를 이룬 장병들의 층차가 분명한 원근 투시도 서양 사실화의 요소들을 흡수하여 그렸다. 파야그가 그린 야경 속에서 일부 인물들의 반신(半身)은 어두운

그림자 속에 묻혀 보이지 않으며, 다른 인물들은 횃불이나 촛불 같은 것들의 빛이 비추어 선명하게 또렷이 드러나 보인다. 예를 들면 그가 그린 한 폭의 세밀화인 〈야경〉(대략 1650~1655년)【그림 91】은, 한 무리의 점성술사와 무슬림 성자들이 불을 켜 놓은 하나의 양초 옆에 둘러앉아 있는 모습을 그렸는데, 희미한 촛불이 인물들의 얼굴과 의복을 비추고 있어, 연한 색의 의복과 노출된 피부가 어두컴컴

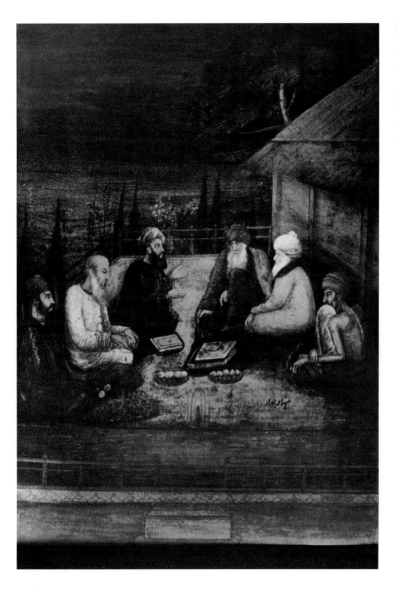

【그림 91】

야경
파야그
대략 1650~1655년
종이 바탕에 과슈
21.6×16.5cm
콜카타의 인도박물관

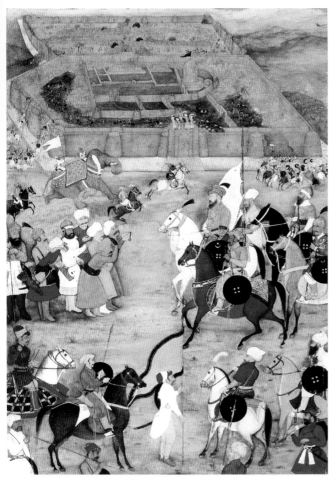

한 배경으로 인해 한층 밝게 빛나고 있다. 이러한 명암 대조 효과는, 인도와 페르시아 회화의 전통과는 전혀 다르며(인도 전통 회화의 요철법도 그림자를 표현하지는 않는다), 유럽 회화의 명암법을 사용한 본보기 작품에서 배웠음이 분명하다. 파야그 회화의 명암 효과는 17세기 후기의 무갈 세밀화에서 일종의 표준이 되었으며, 18세기의 지방 무갈 화파에게 상당히 큰 영향을 미쳤다.

『파디샤 나마』에 수록되어 있는 한 폭의 삽화인 〈칸다하르의 투항〉(대략 1640~1645년)【그림 92】에는 서명이 없는데, 일부 만화 스타일의 인물 조형과 전마(戰馬)의 화법을 보면 파야그의 작품들과 유사하지만, 세

【그림 92】
『파디샤 나마』 삽화
칸다하르의 투항
무갈 화파
대략 1640~1645년
종이 바탕에 과슈
34.1×24.2cm
파리의 기메박물관

세한 부분들은 여전히 차이가 있다. 1639년에, 페르시아의 칸다하르 성독(省督 : 성의 최고 통치자, 즉 지방장관—옮긴이)인 알리 마르단 칸 (Ali Mardan Khan)은 무갈 제국에게 회유당하여, 칸다하르 성루의 열쇠를 샤 자한 휘하의 관리인 퀼리즈 칸에게 건네 주었다. 이 그림은 바로 퀼리즈 칸이 칸다하르 성 밖에서 알리 마르단 칸의 투항을 접수하는 장면을 표현하였는데, 말에 타고 있는 무갈인은 의기양양하며, 열쇠를 바치는 페르시아인은 비굴하게 굽실거리고 있다. 그러나 무갈인들의 기쁨은 오래 가지 못했고, 1649년에 페르시아인들이 칸다하르를 다시 탈환했다. 1649년·1652년 및 1653년에 무갈

인들은 세 차례에 걸쳐 칸다하르를 포위 공격했으나 모두 실패했으며, 아우랑제브 시대에도 칸다하르는 수복되지 못했다.

5. 아우랑제브 이후

아우랑제브

무갈 왕조의 제6대 황제인 아우랑제브(1658~1707년 재위)는, 1656년에 아버지를 감금하고, 형제들을 잔혹하게 살해하면서 왕위를 탈취한 이후, 50여 년에 달하는 긴 기간 동안 통치하였다. 그는 인도의 동북부와 서북부 변경을 정복하고, 데칸의 무슬림 왕국인 비자푸르와 골콘다를 병탄하여, 무갈 제국의 영토를 전에 없이 확장하였다. 하지만 또한 데칸 지역에서 마라타인(Marathas)들과 끊임없는 전쟁에 말려들어, 제국의 국고(國庫)를 모조리 소모해 버렸다. 1707년에 아우랑제브는 데칸 지역의 아흐메드나가르에서 사망했는데, 향년 89세였다. 그가 세상을 떠난 후, 왕위를 쟁탈하려고 자기편끼리 서로 잔혹하게 죽이는 비극이 그의 자손들 사이에서 또다시 벌어졌으며, 이는 광대한 무갈 제국이 사분오열되는 결과를 초래했다.

아우랑제브 시대는 무갈 세밀화가 쇠퇴한 시대이다. 학자들은 일반적으로 자한기르가 사망한 다음 샤 자한 시대에 무갈 세밀화는 곧 쇠퇴하기 시작했다고 인식하고 있다. 아우랑제브는 편집적인 청교도 스타일의 황제로, 이슬람교 수니파의 정통을 엄격히 준수하고, 이교도를 배척했으며, 예술을 경시하여 더 이상 회화를 후원하지 않아, 무갈 세밀화의 쇠퇴 과정을 가속화했다. 1660년부터 1680년까지 무갈의 수도인 델리의 황가 화실에 있는 화가들의 인원은

감축되었는데, 아직 해산하지는 않았고, 궁정화가들은 여전히 황제·왕자·조정 관리·귀족의 초상과 궁정 알현 장면들을 많이 그렸다. 그러나 인물의 조형은 판에 박힌 듯이 냉담했고, 구도는 과거의 형태를 답습했으며, 필치는 딱딱하여, 이미 샤 자한 시대의 우아한 장식 취향을 잃어 버렸다. 1681년에 아우랑제브가 통치 중심을 델리에서 데칸으로 옮겨 가자, 무갈의 화가들도 델리를 떠나 각지로 흩어졌다.

훈하르는 샤 자한의 화실에서 직무를 담당했으며, 아우랑제브 시대에는 이미 수석 궁정화가가 되었던 것 같다. 그가 그린 세밀화인 〈아우랑제브와 그의 셋째 아들 아잠〉(대략 1660년)【그림 93】은, 아우랑제브가 즉위한 초기에 그린 것이다. 이 그림은 샤 자한 시대에 황제가 왕자와 조정 관리들을 알현하는 정식 구도를 따르고 있는데, 대칭의 호화로운 차양(遮陽 : 햇빛을 가리기 위해 치는 것-옮긴

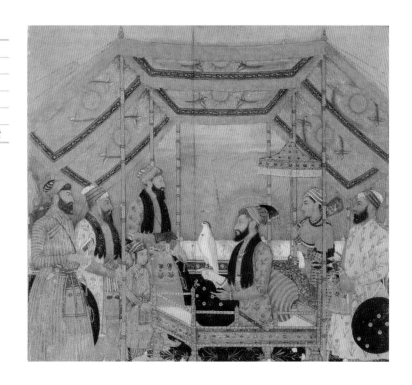

【그림 93】

아우랑제브와 그의 셋째 아들 아잠

훈하르

대략 1660년

종이 바탕에 과슈

19.1×21.4cm

하버드대학의 아서 M. 새클러 박물관

이) 천막 아래에는, 머리 뒤에 광환이 있는 황제가 손에 사냥매를 들고서 보좌 위에 앉아 있으며, 그의 나이어린 셋째 아들인 아잠(Azam)은 그를 마주보고 서 있다. 모든 인물들, 심지어는 사냥매까지도 전부 완전 측면을 보이고 있으며, 아잠 왕자만 4분의 3 측면을 나타내고 있다. 얼굴 표정은 모두 비교적 판에 박은 듯이 딱딱한데, 단지 어린 왕자의 눈빛만은 비교적 민첩해 보인다. 1707년에 아우랑제브가 세상을 떠난 후, 아잠 왕자는 왕위 쟁탈을 위한 내전 과정에서 전사했다. 무갈 화가인 바바니 다스가 그린 세밀화인 〈국정을 돌보는 아우랑제브〉(대략 1710년)【그림 94】는, 아우랑제브가 세상을 떠난 뒤에 그려졌는데, 이것도 샤 자한 시대 궁정에서의 알현 장면의 표준화된 구도를 따르고 있다. 인물

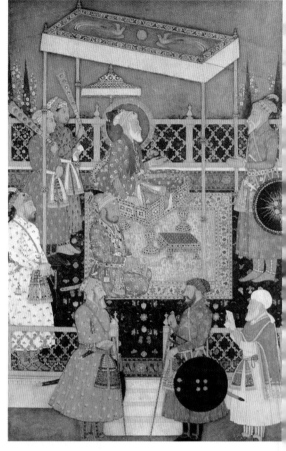

【그림 94】
국정을 돌보는 아우랑제브
바바니 다스
대략 1710년
종이 바탕에 과슈
더블린의 체스터 비티 도서관

의 조형은 한층 더 딱딱하고 판에 박은 듯하며, 백발에 긴 수염이 나 있는 늙은 황제와 조정 관리들도 역시 완전 측면을 보이고 있다. 그리고 복식은 비록 화려하지만, 자세는 경직되어 있고, 전혀 표정이 없는 것이, 아우랑제브 시대의 청교도 정신과 서로 꼭 부합한다.

무함마드 샤의 부흥

아우랑제브의 증손자인 무함마드 샤(Muhammad Shah, 1719~1748년 재위)는 유약하고 무능했지만, 평소에 예술을 애호하여 황가의 예술에 대한 후원을 재개하자, 델리를 중심으로 하는 무갈 세밀화

는 다시 번영했는데, 이를 '무함마드 샤의 부흥'이라고 부른다. 무함마드 샤의 부흥 시기의 세밀화는 왕실과 귀족들의 교만하고 사치스러우며 황음하고 방탕 무도한 궁정생활을 대량으로 묘사했다. 그리고 회화 기법은 매우 특색이 있는데, 가장 흔히 보이는 관례들로는, 선이 간결하고 세련되며, 형체가 균형 잡혀 있고, 규각(圭角 : 뾰족한 끝-옮긴이)을 밖으로 드러내 보이지 않으며, 색채는 순수하고 깨끗하며, 백색 건축의 배경 속에 백색 복장을 착용한 인물을 그려 넣는 것을 포함하여 백색 안료를 폭넓게 사용한 것 등이다. 당시의 델리 무갈 화파가 그린 한 폭의 세밀화인 〈국정을 돌보는 무함마드 샤〉(대략 1740년)【그림 95】는 백색·청록색과 황금색을 위주로

【그림 95】
국정을 돌보는 무함마드 샤
델리 무갈 화파
대략 1740년
종이 바탕에 과슈
32.8×42.3cm
샌디에이고 예술박물관

그렸으며, 백색 대리석 궁전·테라스 및 인물의 백색 복장이 지배적인 지위를 차지하고 있다. 그리고 단지 궁전의 차양 천막만 새빨간 색인데, 이는 색채의 풍부함을 증대시켜 주면서도, 화면의 차분하고 깨끗한 분위기를 조금도 훼손하지 않고 있다. 안쪽을 향해 모여드는 투시선이 깊숙한 공간과 정원의 경계를 확정해 주고 있다. 완전 측면 모습의 무함마드 샤와 황제를 알현하는 사다트 칸(Sadat Khan) 및 그의 관리들의 조형은 여전히 딱딱하고 판에 박은 듯하지만, 선은 간결하고, 윤곽은 또렷하다. 이와 같은 궁정 알현 장면은 활기가 없어, 이전 몇 대(代)에 걸친 무갈 황제들의 호화로운 겉치장과는 비교할 수 없다. 당시 데칸·오우드(Oudh)·벵골 등지의 성독들은 군대를 보유하여 독립했는데, 무함마드 샤의 아들인 아흐마드 샤(Ahmad Shah) 시기에 이르자, 무갈 제국의 판도가 급속히 축소되어 단지 델리 주위의 작은 지역만 남게 되었다.

무함마드 샤의 부흥 시기에 델리 무갈 화파가 그린 한 폭의 세밀화인 〈왕실의 연인〉(대략 1740년)【그림 96】은, 황혼 무렵 호숫가의 나무 아래에서 한 쌍의 연인이 속마음을 다 털어 놓고 있는 장면을 구성진 분위기로 표현하였다. 다카(Dhaka)에서 생산되는, 무늬를 수놓은 얇은 비단치마가 한 층의 옅은 안개처럼 그들의 산뜻하고 아름다운 의복을 감싸고 있어, 강렬한 색을 완화시켜 준다. 고도로 윤색한 화면은 보는 이들에게 감각적인 즐거움을 제공해 주며, 자기(瓷器)처럼 맑고 깨끗하며 섬세한 얼굴 피부는 일종의 이상화(理想化)된 완미함을 드러내고 있다. 이러한 무함마드 샤의 부흥 시기의 세밀화는, 구도·조형 및 배색(配色) 면에서 18세기 후기의 지방 무갈 화파와 라지푸트 화파 모두에 대해 상당한 영향을 미쳤다.

무함마드 샤의 부흥은 좋은 시기가 오래 가지 못했다. 1739년에 페르시아의 통치자인 나디르 샤가 인도를 침입하여 델리를 몽

【그림 96】

왕실의 연인

델리 무갈 화파

대략 1740년

종이 바탕에 과슈

29.3×17.2cm

샌디에이고 예술박물관

땅 약탈했다. 델리의 무갈 화가들은 잇달아 수도를 떠나 북인도 오우드 토후국의 수도인 럭나우와 벵골의 수도인 무르시다바드 (Murshidabad) 등지로 옮겨 가, 그 지역의 성독(省督)인 나와브(Nawab) 를 위해 복무하면서, 18세기 후기에 지방 무갈 화파를 형성하였다.

대략 1760년에 럭나우로 옮겨 간 무갈의 화가인 미흐르 찬드(Mihr Chand)와 미르 칼란 칸(Mir Kalan Khan)은 지방 무갈 화파의 대표적인 화가들이다. 미흐르 찬드는 역대 갖가지 풍격의 무갈 세밀화들을 복제하는 데 능숙하여 다른 귀족 후원자들의 기호에 영합했지만, 자신도 모르게 당시 생활의 세세한 내용들을 첨가하기도 했다. 미흐르 찬드 및 그의 추종자들은 다시 미흐르 찬드 화파를 형성하여, 귀족 후원자들이 특별히 좋아하는 제재들을 반복적으로 그렸는데, 상투적인 장면은 백색 대리석 테라스 위에 있는 인물과 귀부인의 애교스럽고 아름다운 자태였다. 미흐르 찬드 화파의 작품인 〈밤에 냇가의 여인들을 훔쳐보는 두 명의 귀족〉(대략 1760년)【그림 97】은, 복잡하게 뒤섞여 있어 또렷이 구분하기 어려운 야경 속에 애매모호한 낭만적인 이야기가 담겨 있는데, 섬세하고 정교하며 달콤한

세속적인 인물과 실속 없이 겉치레만 화려하고 경박한 줄거리는 서양의 로코코 화풍과 유사하다. 미르 칼란 칸은 어쩌면 입맛에 맞는 것을 포식하는 후원자의 자극을 추구하는 엽기적 심리에 영합하기 위해, 유럽의 우화(寓話)·페르시아의 기담(奇談)과 인도의 신화를 한데 융합하고, 매우 작은 인물과 어두컴컴한 배경 및 명암 색채 층차의 강렬한 대비를 통해 신비로운 분위기를 조성했는지도 모른다.

1757년에 영국의 동인도회사가 벵골을 점령한 이후, 주로 영국인의 후원을 받아 콜카타·럭나우·파트나·델리·마드라스 등지에서는 영국의 수채화를 모방하여 유럽화한 세밀화가 출현했는데, 이

것을 '회사 풍격(Company style)'이라고 부른다. 이러한 회사 풍격의 세밀화는 비록 무갈 세밀화의 전통이 남아 있기는 하지만, 서양 회화의 영향을 훨씬 더 많이 흡수하여, 인도와 유럽의 특징이 혼합된 특징을 나타낸다. 델리의 말기 무갈 화파가 그린 세밀화인 〈유럽풍 저택에서 공연하는 무희〉(대략 1820년)【그림 98】는, 한 인도 무용단이 인도·유럽 혼합풍의 호화로운 저택의 대청 현관 안에 모여 있고, 민족 복장을 입은 무희가 경쾌하게 춤을 추기 시작하는 장면을 펼쳐 보여 주고 있다. 건축 양식·투시 화법 및 인물의 안배는 모두 서양의 영향을 받았음이 분명하다.

1857년에 영국의 식민통치에 반항하는 민족적 봉기가 실패한 이후, 무갈 왕조의 마지막 황제인 바하두르 샤 2세(Bahadur Shah Ⅱ)는 델리의 후마윤 묘에서 영국의 군관들에게 체포되어 양곤(Yangon : 미얀마의 수도-옮긴이)으로 유배되었다. 1858년에 인도가 영국의 식민지로 전락함에 따라, 무갈 세밀화는 지난날의 찬란함을 영원히 상실하고 말았다.

6. 데칸 세밀화

데칸 세밀화는 16세기부터 19세기 중엽까지 인도 데칸 고원의 무슬림 왕국에서 유행했던 세밀화를 가리키며, 통틀어서 데칸 화파라고 부른다. 데칸 세밀화는 무갈 세밀화와 같은 시대에 유행했는데, 1565년부터 1627년까지 비교적 번성했다가, 이후 점차 쇠락했다.

데칸 지역의 이슬람교를 신봉하던 바마니 왕국(Bahmani Sulatanate, 1347~1526년)은 말기에 다섯 개의 술탄국으로 분열되었는데, 그 중 세력이 비교적 컸던 세 개의 무슬림 왕국들은 아흐메드

나가르·비자푸르·골콘다였다. 이들 무슬림 왕국의 통치자들은 대부분 이란이나 터키 등지 출신으로, 무갈 왕조 시대에 그들의 본적지 이슬람 문화와 줄곧 관계를 유지하고 있었다. 1565년에, 데칸 지역 무슬림 왕국들의 연합군이 남인도의 강대한 힌두교 왕국인 비자야나가르(Vijayanagar)의 수도 함피(Hampi)를 공격하여 함락시켰는데, 그들도 적대국의 힌두교 문화에 영향을 받아들였다. 무갈인들은 악바르부터 아우랑제브까지 줄곧 데칸을 정복하는 데 힘을 쏟아, 아흐메드나가르·비자푸르 및 골콘다가 잇달아 무갈 제국에게 합병되자, 무갈 문화는 끊임없이 데칸 지역으로 스며들었다.

데칸 지역은 예로부터 회화 전통(아잔타 석굴과 엘로라 석굴의 벽화)을 지니고 있었다. 아흐메드나가르·비자푸르·골콘다 등 세 이슬람 왕국들은 모두 회화를 중시했으며, 세밀화를 생산해 낸 것으로 유명하다. 이들 세 왕국의 화가들은 데칸 현지 사람도 있었고, 북인도·남인도·페르시아·터키·아라비아·이집트에서 온 사람도 있었으며, 또한 무갈 궁정에서 온 사람도 있었다. 이 때문에 데칸 세밀화는 인도 본토 문화와 외래 문화의 다양한 요소들을 종합하였으며, 아울러 자기의 지방적 특색을 형성하였다. 미국 학자인 크레이븐은 다음과 같이 말했다. "일반적으로 데칸의 여러 술탄국들에서 발전한 회화의 풍격은, 정교하고 우아하면서 색채에 대한 민감함과 세세한 장식에 대한 선호로 상징된다. 이와 같이 힌두교에서 유래한 것 같은 요소들 외에, 이란·터키 및 유럽의 영향은 번영했던 해상무역을 통하여 직접 남방에 도달한 것이지, 북방의 무갈인들 쪽에서 오지 않은 것으로 보인다. 데칸의 작품들은 무갈 기법의 걸출한 수준에는 한 번도 도달하지 못했을지 모르지만, 일종의 한적한 아름다움이 있으며, 세심하게 묘사한 세부와 희극적인 착상의 구도 속에 반영되어, 작품이 눈부시게 화려하다. 실제로 무갈 화가들

과는 달리, 데칸 예술가들은 처음부터 사실주의에 경도된 경우는 매우 적었고, 훨씬 더 많은 사람들은 이상화(理想化)된 형상을 추구하였다. 이는, 1565년에 비자야나가르가 함락된 후 뿔뿔이 흩어진 힌두교 화가들이 데칸의 회화 작업장에서 주요 인물이 되었을 것이라는 것을 강력하게 나타내 준다."(Roy C. Craven, 『印度美術簡史』, 王鏞·方廣羊·陳聿東 譯, 中國人民大學出版社, 2004년, 197~198쪽) 비록 데칸의 세밀화가 무갈 세밀화와는 달랐지만, 무갈 세밀화는 여전히 데칸 세밀화에 대해, 특히 그 초상화 영역에 대해 상당한 영향을 미쳤다.

아흐메드나가르

아흐메드나가르 왕국의 니잠(Nizam) 왕조(1490~1633년)는, 1490년에 바마니 왕국의 총독이자, 원래 힌두교도였다가 이슬람교로 개종한 말리크 아흐메드 니잠 샤(Malik Ahmad Nizam Shah)가 창립했다. 현존하는 것들 중 이미 알려진 최초의 아흐메드나가르 세밀화는, 니잠 왕조의 후세인 니잠 샤 1세(1553~1565년 재위)를 기념하는 시체(詩體)의 『후세인 왕조사』 필사본 삽화(1565~1569년)로, 대부분은 후세인 니잠 샤 1세가 1565년에 솔선하여 용맹스럽게 비자야나가르를 공격하는 전쟁 장면을 칭송하는 것이고, 왕후와 골콘다 공주의 미모를 찬미하는 것도 있다. 인물의 조형은 16세기 중엽에 북인도의 말와 지역에서 유행했던 회화와 유사하며, 풍경은 곧 페르시아 세밀화 스타일을 답습하였다. 『라가말라(Ragamala)』는 인도 고전음악의 선율을 해석한 시가(詩歌)로, 거기에 실려 있는 삽화를 『라가말라』 연작화라고 부른다. 뉴델리 국립박물관에 소장되어 있는, 데칸 화파가 그린 한 폭의 세밀화인 〈그네 선율〉(1580~1590년)【그림 99】은 아

마도 아흐메드나가르에서 그린 것 같은데, 회화 형식으로 인도 고
전음악 선율의 하나인 그네 선율을 그림으로 풀이했으며, 봄과 애
정의 유쾌한 정감을 표현하였다. 화면에는 한 명의 왕자와 한 명의
귀족 여인이 서로 껴안고서 그네 위에 앉아 있고, 오른쪽 가장자리
에는 두 명의 시녀들이 분무기를 이용하여 그들의 몸에 홀리(Holi :
120쪽 참조−옮긴이)의 색수(色水)를 뿌리고 있어, 새봄과 애정의 축복
을 나타내고 있으며, 왼쪽 가장자리의 한 시녀는 악기를 들고서 연
주하고 있는 듯하다. 인물의 복식에서, 남성용 장포의 앞자락 폭에

있는 네 개의 뾰족한 끝과, 여성용 투명한 비단 치마와 숄 끝부분의 넓은 테두리는, 모두 북인도에서 15세기 말엽에 편찬된 애정 기담(奇談)인 『라우르 찬다(*Laur Chanda*)』 필사본 삽화나 16세기 중엽의 '『차우라판차시카(*Chaurapanchasika*)』 풍격'(29쪽 참조-옮긴이)에 가깝다. 전경(前景)에 있는 기하형 수로(水路)와 팔각별 모양의 연못, 배경을 이루는 호형(弧形) 지평선과 황금색 하늘 및 형식화된 나무가 둥글고 빽빽한 잎 떨기를 이루고 있는 것은, 바로 15세기 초엽에 중인도의 만두(Mandu) 술탄국에서 편찬된 요리책인 『니맛 나마(*Nimat Nama*)』 필사본 삽화처럼 인도 화가들에 의해 수정되어 출현한 페르시아-투르코만(Persia-Turkoman) 풍격에 가깝다. 아흐메드나가르의 초상화는 무갈 세밀화의 영향을 받았음이 분명하다. 1633년에 샤자한은 아흐메드나가르 왕국을 병탄했다.

비자푸르

비자푸르 왕국의 아딜 왕조(1489~1686년)는, 1489년에 페르시아에 머물고 있던 터키 술탄의 아들인 유수프 아딜 샤(Yusuf Adil Shah)가 창립했으며, 이슬람교의 시아파를 신봉했는데, 힌두교도에 대해서 관용하였다. 1570년부터 1685년까지 비자푸르는 데칸 회화가 가장 번성했던 중심지로, 남·북 인도와 페르시아·터키·무갈 등지에서 온 화가들이 모여들었는데, 여기에는 비자야나가르의 수도인 함피가 함락된 후 포로가 되었던 힌두교 화가들도 포함되어 있었다. 비자푸르 궁정은 음악을 장려하고 발탁했는데, 특히 인도 고전음악 연주를 좋아했으며, 최초의 『라가말라』 연작화를 제작했다. 회화로써 음악 선율을 묘사한다는 진정한 관념은 비자푸르에서 기원했다고 한다. 1686년에 아우랑제브는 비자푸르의 수도를 점령하고,

궁전 안에 있던 벽화와 비자푸르 왕실이 소장하고 있던 그림들을 훼손하였다. 비카네르(Bikaner)의 왕공인 아눕 싱(Anup Singh)은 무갈 제국의 앞잡이가 되어 데칸 전쟁에 참가했으며, 후에 비자푸르 총독에 임명되었다. 이 때문에 비자푸르 왕실의 수많은 보석류들과 회화 정품들이 비카네르 왕실의 수장고로 들어갔다.

비자푸르의 술탄인 알리 아딜 샤 1세(Ali Adil Shah I, 1558~1580년 재위)가 위탁하여 그린 『나줌-울-울름(*Najum-ul-ulm*)』 필사본 삽화는, 인물의 조형은 남인도의 함피와 레팍시(Lepakshi)에 있는 사원들 벽화의 뚜렷한 영향을 받았으며, 배경 중에 떼 지어 자라고 있는 초목과 건축물의 세부는 바로 데칸 지역이 도입한 페르시아 형식을 채용하였다. 『나줌-울-울름』 필사본 삽화의 하나인 〈번창하는 보좌(寶座)〉(1570년)【그림 100】는, 왕국이 번창함을 상징하는 보좌를 그림으로 풀어 그린 것이다. 7층으로 된 보좌에는 층마다 모두 특정한 동·식물이나 인물들이 있다. 예를 들면 코끼리·호랑이·종려나무·귀족·귀부인 및 원시 부락 거주민 등이 있는데, 아주 작게 줄지어 있는 이러한 형상들은 보는 이들로 하여금 구자라트의 건물 정면에 있는 목조(木彫) 장식 띠나 데칸 지역 사원들에 있는 계단의 수직판에 새겨진 코끼리 석조(石彫) 장식 띠를 연상케 해준다. 보좌의 양쪽 가장자리에 형식화되어 있는 공작이나 화초들도 사람들로 하여금 16세기 초기의 구자라트 지역에서 출간된 필사본 책엽의 가장자리 장식을 연상케 해준다. 이 그림은 페르시아 전통의 이슬람 예술에 따라 색을 칠했고, 보좌의 꼭대기 부분은 아라베스크 문양으로 장식해 놓았는데, 배경에 있는 푸른 하늘로 인해 돋보인다. 그리고 데칸 스타일의 무성한 한 떨기 나뭇잎은 마치 화개(華蓋)가 중앙에 앉아 있는 술탄을 비호해 주고 있는 것 같다.

비자푸르의 술탄인 이브라힘 아딜 샤 2세(1580~1626년 재위)는 음

【그림 100】

『나줌-울-울름』 삽화

번창하는 보좌

바자푸르 화파

1570년

종이 바탕에 과슈

20.3×14.6cm

더블린의 체스터 비티 도서관

악가·시인·서법가였으며, 또한 비자푸르 회화의 가장 중요한 후원
자이기도 했다. 그는 여러 종류의 다른 회화 풍격의 발전을 촉진
했는데, 그가 주창한 풍격은 부드럽고 몽롱한 성격을 가진 것이었
다. 1600년부터 1609년까지 무갈의 궁정화가인 파루크 베그는 데칸

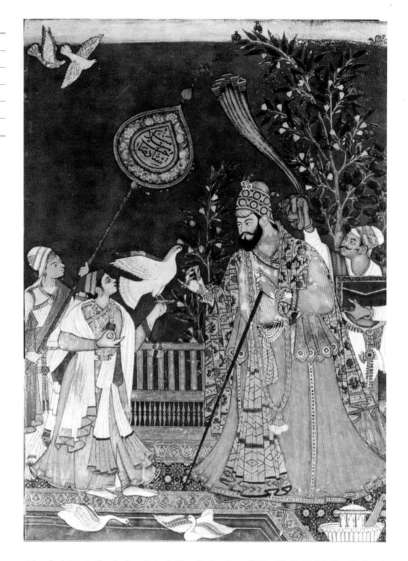

의 비자푸르에 가서 이브라힘 아딜 샤 2세를 위해 복무한 적이 있
다. 비자푸르 세밀화인 〈술탄과 시중드는 신하〉(대략 1605~1610년)【그
림 101】는, 사실적인 기법으로 술탄인 이브라힘 아딜 샤 2세의 한적
한 궁정생활을 표현한 작품인데, 그는 시중드는 신하의 손에서 먹
이를 넘겨받아 한 마리의 사냥매에게 먹여 주고 있다. 술탄의 체격
은 크고, 복식은 화려한데, 시중을 드는 신하와 남자 시종이 돋보
이게 해주어, 한층 더 온화하고 점잖으면서 귀한 분위기가 살아난

다. 배경은 단순한 갈색의 높고 평평한 지면 (地面)이고, 위쪽에는 좁은 하늘이 드러나 있 으며, 형식화된 꽃나무와 인물의 복식은 단 선(團扇 : 주로 궁중에서 사용하는 둥근 부채-옮 긴이)·양탄자와 서로 어우러져 있어, 전체 화 면의 색조가 눈부시게 화려하다. 비자푸르 세밀화인 〈화원 속에 있는 이브라힘 아딜 샤 2세〉(대략 1615년)【그림 102】는 데칸 화파의 가장 유명한 작품인데, 한층 섬세한 사실적 기법으로 술탄의 초상을 묘사하였다. 당시 술탄은 대략 45세로, 위풍당당하고 풍채가 멋스러운데, 심사숙고하는 얼굴 모습과 약 간 구부린 몸 자세는 그가 수피파 신비주의 를 신봉하는 성격이라는 것을 암시해 준다. 그는 화려하고 빼어나며 섬세한 무늬가 있 는 얇은 비단으로 만든 복장을 착용하고 있 는데, 산들바람이 불어와 장포의 주름진 옷

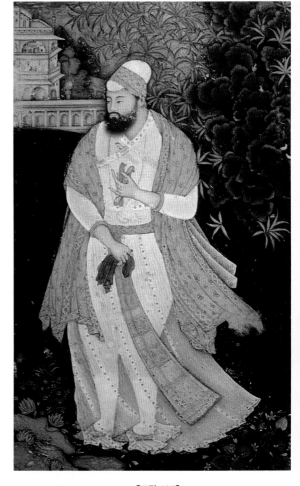

자락을 흩날리며 스쳐 지나가고 있어, 마치 사르륵사르륵 하는 소 리가 나는 것 같다. 그가 박자를 맞추어 두드리는 목제(木製) 박자 판을 쥐고 있는 것은, 그가 음악에 정통하다는 것을 나타내 준다 [또 어떤 사람은 그가 안에 연시(戀詩)가 들어 있는 두 개의 시낭(詩囊)을 쥐 고서 명치 부위에 대고 있다고 여긴다]. 화원에 우거져 있는 화초와 나 무들의 무성한 잎사귀들은 생기가 왕성하다. 깊숙하고 고요한 배 경 속에 높이 솟아 있는 대리석 궁전은 상당히 명암 입체감을 띠고 있는데, 이는 아마도 무갈 세밀화의 영향을 받았기 때문일 것이며, 또한 비자푸르 영토와 인접해 있던 고아(Goa)의 포르투갈 식민지를

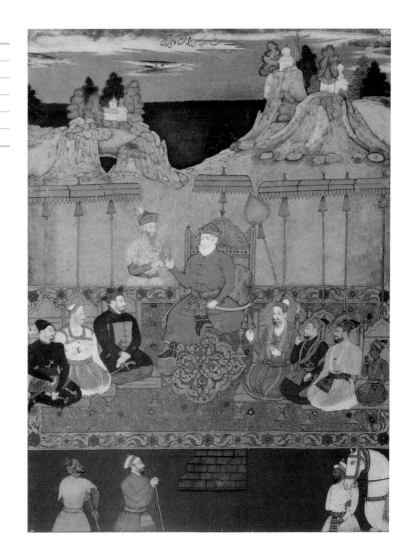

통해서 직접 유럽 회화의 범본(範本)을 획득하기도 했을 것이다.

비자푸르 화가인 카말 무함마드(Kamal Muhammad)와 찬드 무함
마드(Chand Muhammad)가 합작하여 그린 세밀화인 〈비자푸르 왕
실〉(대략 1675년)【그림 103】은, 역사상 함께 모일 수 없는 비자푸르 왕
실 세계(世系 : 혈통—옮긴이)의 여러 왕들이 한 건물에 모여 있는 것
을 우의적(寓意的)인 방식으로 표현했는데, 여기에는 당시 재위하고
있던 술탄이 포함되어 있다(중앙 보좌의 오른쪽 아래 귀퉁이에 오렌지색

장포를 입고 있는 술탄이 이브라힘 아딜 샤 2세이고, 그 옆의 오른쪽 두 번째에 미색 장포를 입고 있는 국왕이 바로 재위하고 있던 술탄인 것 같다). 인물 초상의 정교하고 섬세한 묘사와 먼 곳의 풍경은 무갈 세밀화 범본과의 관계를 뚜렷이 나타내 주고 있지만, 상상적이고 자연스럽지 않은 색채는 바로 데칸 회화의 특징이다. 채색은 자홍색(紫紅色)을 두드러지게 하고, 금색으로 선명한 남색·짙은 갈색·짙은 녹색·담황색을 돋보이게 해주어, 화면이 내세(來世)의 번성을 나타내 보이도록 했다. 커다란 도안, 특히 양탄자에 새겨진 아라베스크 문양은 페르시아 세밀화의 형식을 답습했다.

골콘다

골콘다 왕국의 쿠트브 왕조(Qutb Dynasty, 1512~1687년)는, 1512년에 페르시아의 투르크메니스탄 사람인 퀼리 쿠트브 샤(Quli Qutb Shah)가 창립했다. 이 통치 가문은 원래 페르시아 출신으로, 페르시아 사람을 고용하여 고급 관리로 삼았고, 이슬람교 시아파(Shiah派)를 신봉했지만, 많은 주민들은 여전히 힌두교도였다. 16세기 말에 골콘다는 페르시아·네덜란드·영국 및 동남아시아 여러 나라들과 해외 무역을 함에 따라 데칸 지역의 무슬림 왕국들 가운데 가장 풍요로웠으며, 날염(捺染 : 천이나 가죽에 본을 대고 프린트하듯이 무늬를 찍어내는 것-옮긴이) 면직물은 서구(西歐)에서 명성을 떨쳤고, 17세기 초에는 또한 코발트석을 발견했다. 현존하는 최초의 골콘다 세밀화는 대략 1590년의 무함마드 퀼리 쿠트브 샤(1580~1611년 재위) 재위 시기에 그려졌는데, 하늘·건축 및 복식의 대부분은 금색을 사용했으며, 색채는 페르시아 사파비 왕조의 압바스(Abbas) 시대(1587~1629년) 세밀화의 채색과 유사하다. 이어서 왕위를 계승한 무함마드 쿠

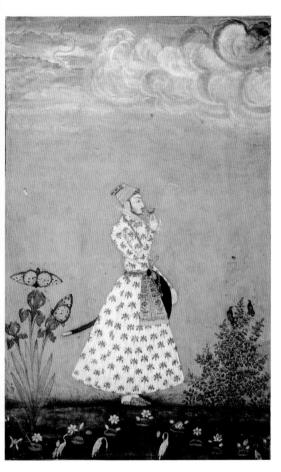

【그림 104】

왕자와 장미

데칸 화파

17세기 말기

종이 바탕에 과슈

31×20cm

뉴델리 국립박물관

트브 샤(1611~1626년 재위)와 압두스 쿠트브 샤(1626~1672년 재위)의 재위 기간에, 골콘다 세밀화의 데칸 유형인 잎이 무성한 수목·건축물이 있는 환경 및 길쭉한 인물은, 현지에서 생산된 날염 면직물 커튼이나 벽걸이 도안의 풍격과 유사하다. 쿠트브 왕조의 마지막 술탄인 아불 하산 쿠트브 샤(1672~1687년 재위) 재위 시기의 초상화는 무갈 세밀화의 요소를 차용하였지만, 화초와 수목은 여전히 데칸 화파의 특색을 지니고 있다. 17세기 말기에 골콘다에서 그려진 세밀화인 〈왕자와 장미〉【그림 104】에서, 왕자가 장미꽃을 들고 서 있는 우아한 측면상과 구도 설정 방식은 전형적인 무갈의 초상화법이며, 무성한 장미나무·매우 커다란 호랑나비가 있는 화초 및 바닥 부분에 있는 연지(蓮池)나 물새들은 페르시아와 인도의 요소들을 혼합했다. 그리고 왕자의 장포와 허리띠의 도안은 골콘다 특산의 날염 면직물 같다.

1687년에 아우랑제브가 골콘다를 합병하자, 데칸 지역에 있던 세 개의 무슬림 왕국들은 모두 무갈 제국의 영토에 편입되었다. 그러나 데칸 화파는 결코 소멸된 적이 없었으며, 심지어 18세기 골콘다의 옛 수도인 하이데라바드(Hyderabad)의 세밀화는 여전히 골콘다 회화의 전통을 계승하였다. 18세기 초엽에 데칸 화파가 그린 세밀화인 〈매를 데리고 있는 통치자〉(대략 1725년)【그림 105】는, 구도·인물 및 배경이 페르시아·무갈·서양·인도 본토·데칸 현지 등의 다양한 요소들을 종합하였다. 색조는 녹색과 남색이 주를 이루는데, 비록

약간 어수선하기는 하지만, 같은 시기
의 무갈 세밀화와 수준이 비슷하다.

| 제3장 |

라지푸트 세밀화

I. 힌두교 문화 전통의 제재(題材)

라지푸트 세밀화란, 16세기부터 19세기까지 인도의 라자스탄 지역과 펀자브 산악 지역에 있던 라지푸트인의 각 토후국들에서 유행했던 세밀화를 가리킨다. 라지푸트 세밀화는 무갈 세밀화와 같은 시대에 유행했으며, 발전 과정에서 무갈 세밀화의 영향을 받았지만, 시종일관 힌두교 문화 전통의 특색을 유지하였다.

라지푸트인(국왕의 자손)은 주로 서기 5, 6세기에 인도 서북부로 침입해 들어온 중앙아시아 부락의 후예로, 굽타 제국(320~550년)의 붕괴를 초래했다. 그들은 점차 인도 본토의 주민들에게 동화되어 힌두교를 신봉했고, 스스로를 크샤트리아[ksatriya : 무사(武士)] 종성(種姓)이라고 했으며, 자신의 조상을 인도 고대의 혁혁한 가문이나 전설적인 영웅으로 거슬러 올라감으로써, 그들의 통치 특권을 보증하였다. 7세기부터 13세기까지, 라지푸트인들은 북인도 각지에 일련의 독립적인 힌두교 소왕국들, 즉 봉건 토후국들을 건립했으며, 토후국 왕공(王公)의 일반적인 호칭은 라자(raja)였는데, 메와르의 왕공은 라나(rana)라고 불렸다. 13세기에 무슬림이 북인도를 정복한 후, 라지푸트인들은 힌두교 전통을 수호하고 무슬림의 침략을 방어하는 중심 역량이 되었다. 무갈 왕조 시대(1526~1858년)에, 라지푸트의 각 토후국들이 잇달아 무갈 제국에게 정복당했지만, 무예를 숭상하고 오만했던 라지푸트인들은 여전히 힌두교 문화 전통을 완강하게 보호하면서, 무슬림의 문화 통치에 대항하였다.

라지푸트의 각 토후국들의 소조정(小朝廷 : 41쪽 참조―옮긴이)들은 모두 자기의 화실을 건립하고, 토후국의 왕공들은 세밀화와 벽화를 그리도록 후원했다. 라지푸트 세밀화는 아마 15세기 서인도 구자라트의 자이나교 필사본 삽화와 힌두교 필사본 삽화에서 기원한

것 같은데, 16세기 초엽에 북인도의 델리–아그라 지역 화파의 힌두교 필사본 삽화의 전통을 계승하여, '『차우라판차시카』 풍격'을 이어갔다. 동시에 라지푸트의 각 토후국들이 무갈인들에게 정복당한 후, 토후국의 왕공들은 반드시 무갈 궁정에 가서 황제를 알현했으며, 일부 라지푸트 공주는 또한 무갈의 왕실로 출가하면서, 라지푸트 세밀화와 무갈 세밀화는 나날이 밀접한 연관을 갖게 되었다. 특히 아우랑제브 시대 이후, 무함마드 샤의 부흥 시기에 일부 무갈 궁정화가들은 라지푸트 토후국의 소조정들로 뿔뿔이 흩어졌는데, 이때 이들이 후기 무갈 세밀화의 기법을 들여왔다. 심지어는 토후국의 왕공들도 무갈의 궁정회화를 모방하여, 화가들로 하여금 머리 뒤에 광환이 있는 왕공의 초상·수렵·경축일·화원에서의 모임·소조정의 알현 장면을 그리도록 했다. 재미있는 것은, 무갈 궁정은 많은 힌두교 화가들을 고용했고, 라지푸트 왕실은 반대로 종종 무슬림 화가들을 초빙하여 임용했는데, 이러한 상호작용이 라지푸트 세밀화와 무갈 세밀화의 교류를 촉진했다는 점이다.

라지푸트 세밀화는 비록 무갈 세밀화의 영향을 일부 받기는 했지만, 양자는 여전히 뚜렷이 차이가 있다. 총체적으로 보면, 무갈 세밀화는 궁정예술에 속하며, 제재는 역사적 사건이 주를 이루고, 선이 능숙하고 정교하며, 색채는 화려하고 부드럽다. 또 인물의 조형은 사실성을 강조하고, 심리 묘사를 중시했다. 반면 라지푸트 세밀화는 기본적으로 민간예술에 속하며, 혹자는 귀족화된 민간예술이라고도 하는데, 제재는 신화 전설이 주를 이루고, 선은 생동감이 넘치면서 유창하며, 색채는 대비가 선명한데다, 인물의 조형은 형식화되어 있고, 상징적 의미가 풍부하다. 만약 무갈 세밀화를 궁정의 아악(雅樂)이라고 한다면, 라지푸트 세밀화는 곧 신비한 목가(牧歌)라고 할 수 있다. 무갈 세밀화는 주로 사실을 추구했고, 라

지푸트 세밀화는 주로 정감(즉 무드 혹은 분위기-옮긴이)을 추구했다. 사실적인 기법에서는 비록 라지푸트 세밀화가 무갈 세밀화만큼 정교하거나 핍진하지는 않지만, 심미 정감에서 라지푸트 세밀화는 오히려 무갈 세밀화보다 더욱 질박하고 청신(淸新)하며, 활기차고 친근하며, 훨씬 영감(靈感)과 시의(詩意)가 풍부해 보인다.

『바가바타 푸라나』와 『기타 고빈다』

힌두교 문화 전통의 제재들은 라지푸트 세밀화의 주요 제재였다. 중세기 힌두교의 경건파(敬虔派 : Devotionalism-옮긴이) 시인들은 대량의 박티시(bhakti詩)를 창작했는데, 종종 여성의 열정적인 사랑의 어조로 힌두교 대신(大神)인 비슈누와 시바(Shiva)에 대한 박티 신앙을 표현하기도 하였다. 가장 광범위하게 전해진 것이 바가바타(대신, 즉 비슈누에 대한 존칭)의 신화 전설집인 『바가바타 푸라나(*Bhagavata Purana*)』와 비슈누의 화신(化身)들 중 하나인 크리슈나를 찬미하는 산스크리트어 서정시집인 『기타 고빈다(*Gita Govinda*)』이다. 『바가바타 푸라나』(대략 19세기에 책으로 만들어짐)는 비슈누교의 경전(經典)으로 받들어지는데, 그 중 제10편은 크리슈나의 신화 전설을 상세하게 기술하고 있다. 『기타 고빈다』(12세기)는 벵골 지역에 있던 세나(Sena) 왕조의 낙슈만 세나(Lakshman Sena, 1185~1206년 재위)의 궁정시인인 자야데바(Jayadeva : 승리의 신으로, 비슈누의 호칭 중 하나)의 시집으로, 『바가바타 푸라나』의 크리슈나 전설을 확대시킨 것이다. 그 내용은 목동 크리슈나와 목녀 라다가 연애한 이야기를 중점적으로 노래하고 있는데, 수백 년 동안 인도의 각지에 두루 전해졌다. 델리 술탄국 시기부터 무갈 왕조의 무슬림이 통치한 시기까지, 라지푸트인의 힌두교에 대한 박티 신앙은 한층 더 열광적이었

박티(bhakti) : 인도의 종교들, 특히 힌두교의 중요한 개념이다. 이는 최고의 인격신을 믿고 사랑하며 헌신하여 모든 것을 바침으로써, 그 신에게 귀의하는 것을 가리키는데, 대개 '신애(信愛)'라고 번역한다.

『바가바타 푸라나(*Bhagavata Purana*)』 : 『박가범 왕세서(薄伽梵 往世書)』라고 번역하여 표기하기도 한다.

『기타 고빈다(*Gita Govinda*)』 : 『목동가(牧童歌)』라고 번역하여 표기하기도 한다.

수르다스(Surdas) : 수르다스가 장님
이 된 데에는 다음과 같은 전설이 전
해오고 있다. 수도를 하고 있던 그가
어느 날 탁발을 위해 속세의 마을로
내려갔다가, 한 집에서 나오는 여인을
보았는데, 그 모습이 너무나 아름다
워 그는 차마 눈을 뜰 수조차 없을 정
도였다. 그래서 그는 다음날 그 여인
을 찾아가 그녀 앞에서 자신의 두 눈
을 도려낸 뒤, 그릇에 담아 그녀에게
바쳤다. 여인이 깜짝 놀라면서 그 이
유를 묻자, 그는 이렇게 대답했다. "나
의 두 눈이 그대의 아름다움에 현혹
되었습니다. 경전에 따르면, 감각적인
것에서 벗어나지 못하면 인생을 망친
다고 하였습니다. 그래서 나의 두 눈
을 뽑아 버렸습니다." 그리하여 그는
성자의 반열에 올랐고, 이후 그는 자
신의 스승이 개창한 한 사원에서 평
생 시를 읊다가, 근처의 호수 위에서
죽었다고 한다.

다. 당시 북인도에서는 수많은 힌두교 박티 시인들이 출현했다. 가장 유명한, 거닐면서 시를 읊는 맹인 시인인 수르다스(Surdas, 대략 1478~1563년)는 일찍이 무갈 왕조에서 악바르의 궁정시인을 맡아 황제를 위해 공덕과 은덕을 찬송해 달라는 요청을 정중히 거절했다. 그의 서정시집인 『수르사가르(Sursagar)』는 대부분 『바가바타 푸라나』와 『기타 고빈다』에서 소재를 취했으며, 목녀 라다의 크리슈나에 대한 열애를 반복하여 읊고 있다.

크리슈나는, 산스크리트어의 원래 의미가 '검은 것' 혹은 '푸른 것'으로, 까무잡잡한 색이나 검푸른 색(검붉은 색)의 피부는 비슈누의 신성(神性)의 상징이며, 우계(雨季)의 먹장구름과 무한한 우주의 색을 상징한다. 어떤 학자는 이에 근거하여, 크리슈나가 인도 토착민의 검은색 피부를 가진 인종에 속하며, 아리아인의 흰색 피부 인종에 속하지 않을 것이라고 추측하기도 한다. 크리슈나는 과거에 한역(漢譯)은 '黑天(검은 피부의 신)'이라 했고, 영역(英譯)은 'the Blue God(푸른색 신)'이라고 했는데, 영어의 속어에서 blue는 '성애(性愛)' 혹은 '음탕한(외설한)'의 의미도 포함하고 있다. 크리슈나는 힌두교에서 보호를 주재하는 우주 대신인 비슈누의 주요 화신들 중 하나인데, 힌두교 신화 중 가장 인정미(人情味)와 성애의 색채가 풍부한 신으로, 그리스 신화의 바커스와 유사하다. 크리슈나의 몸에는 인성(人性)과 신성(神性)의 본질이 혼합되어 있으며, 그의 신성의 활동은 '유희'와 '환상'의 두 방면으로 표현되는데, 그의 생애와 연애에 관한 이야기는 대신인 비슈누의 화신이 인생을 놀이 삼아 사는 인간의 환상에 지나지 않는다. 『바가바타 푸라나』와 『기타 고빈다』의 신화 전설에 따르면, 크리슈나는 야무나 강 연안에 있던 마투라의 야다바(Yadava) 왕실에서 태어났는데, 외삼촌이자 국왕인 칸사(Kansa)의 박해를 피하여 목장 주인인 난다(Nanda)의 집안에서 몰

래 양육되어 목동이 되었다고 한다. 목동인 크리슈나는 여러 차례 목자들을 위해 마귀를 물리쳐 주어 해를 입지 않도록 했던 비범한 영웅일 뿐 아니라, 수많은 목녀(牧女)들의 사랑을 받는 신성한 연인 이기도 했는데, 그는 비록 수많은 목녀들과 희롱하며 장난을 치기는 하지만, 목녀인 라다에 대해서는 각별한 정을 갖고 있었다. 비슈 누교 경건파 철학의 해석에 따르면, 목녀는 사랑하는 자이자, 경건한 신도이고, 인간의 영혼을 상징하는데, 이미 결혼한 목자인 라다가 자기의 남편을 버리고 대담하게 크리슈나와 밀회하는 것은, 가장 뜨겁고 가장 경건한 영혼을 사랑하는 것을 대표한다고 한다. 또한 크리슈나는 사랑받는 자이며, 경건한 신앙의 대상이고, 우주정신을 상징한다고 한다. 목녀의 크리슈나에 대한 사랑은 신도의 신에 대한 귀의를 상징하며, 인간 영혼의 우주정신에 대한 흠모를 상징한다. 17세기 이후의 박티시(bhakti詩)는 종종 남녀 간의 성애(性愛)를 빌려서 크리슈나와 라다의 경건한 사랑을 표현하는데, 어떤 것은 크리슈나와 라다의 경건한 사랑을 빌려 남녀 간의 성애를 표현하기도 하므로, 연정시(戀情詩)와 박티시는 구분하기가 쉽지 않다. 라지푸트 세밀화에서 종교의 박티와 세속의 성애는 또한 관계가 밀접하여 떼어 놓을 수 없다.

라지푸트 세밀화에서 가장 유행한 힌두교 문화 전통의 제재는 『바가바타 푸라나』, 특히 『기타 고빈다』 속에 나오는 목동 크리슈나와 목녀 라다가 연애하는 민간 신화 전설이다. 힌두교 박티 신앙의 시각적 표현 형식으로서, 크리슈나에 관한 전설을 제재로 삼은 라지푸트 세밀화는, 전원시(田園詩)의 서정적 색채와 목가적인 낭만적 정서 및 온유하고 신비로운 상징주의적 분위기로 충만해 있어, 박티시와 서로 배합되어 있는 박티 회화라고 말할 수 있다. 라지푸트 세밀화에서 크리슈나와 라다는 가장 빈번하게 묘사되는 두 형

상이다. 크리슈나는 보통의 목동이 아니라 힌두교의 대신인 비슈누의 화신들 중 하나이며, 그의 검푸른 색 피부, 황금색 바지에 숄을 걸친 왕자 차림새, 공작의 깃털로 장식해 놓은 연화보관(蓮花寶冠)과 긴 화환이나 목걸이 등은 모두 비슈누의 신성(神性)을 상징하는 것들이다. 목동 크리슈나는 항상 손에 횡적(橫笛 : 피리─옮긴이)을 쥐고 있는데, 그가 연주하는 횡적 소리는 달콤하면서도 신기한 마력을 지니고 있어, 소떼·목자(牧者)와 목녀들을 현혹할 수 있다. 라다도 보통의 목녀가 아니라, 비슈누의 배우자인 락슈미(Lakshmi) 여신의 화신들 중 하나로, 그녀의 피부색은 새하얗고, 고귀한 여인 차림이며, 몸에는 착 달라붙는 브래지어와 라지푸트 스타일의 긴 치마를 입고 있다. 민간 신화 전설에 등장하는 이들 두 형상에서, 비록 형식화된 조형은 민간 예술의 질박하면서도 청신한 본성을 지니고는 있지만, 화려한 복식은 이미 귀족화되어 있다. 이 때문에 라지푸트 세밀화를 발견하고 연구한 선구적인 학자인 쿠마라스와미(Ananda Kentish Coomaraswamy)는 이를 "귀족화된 민간 예술"이라고 일컬었다.

 펀자브 산악 지역의 라지푸트 토후국이었던 캉그라의 세밀화인 『기타 고빈다』 삽화 〈비를 피하는 크리슈나와 라다〉(18세기 말)【그림 106】는, 바로 귀족화된 민간 예술의 특징을 지니고 있다. 화면 위에는 먹장구름이 소용돌이치고 있고, 번개가 치자 백로는 놀라 날아가며, 꽃과 나무는 어지럽게 휩쓸리고 있어, 한바탕 폭우[성적(性的)인 절정을 은유함]가 금방이라도 목장에 쏟아져 내릴 태세이다. 목가적인 낭만적 분위기 속에, 왕자 차림을 한 목동 크리슈나는 화개처럼 생긴 우산을 들고서 귀족 여인 차림을 한 목녀 라다를 위해 비바람을 막아 주면서, 다정하게 자신의 연인을 애무하고 있다. 라다는 애무를 갈구하면서도 부끄러운 듯이 머리를 숙이고 있는데, 가

【그림 106】

『기타 고빈다』삽화

비를 피하는 크리슈나와 라다

캉그라 화파

18세기 말

종이 바탕에 과슈

뉴델리 국립박물관

득한 나무들에 피어 있는 무성한 꽃들은 그녀가 마음속으로 매우
기뻐하고 있음을 암시해 주고 있으며, 바람 따라 가볍게 휘날리는
투명한 비단 스카프는 그녀의 아름답고 소탈한 자태를 더해 주고
있다. 민간 회화 특유의 대비가 강렬한 색채는 단순명쾌하며, 백색
의 어미 소는 크리슈나의 검정색 망토와 라다의 붉은색 드레스를

【그림 107】
『바가바타 푸라나』 삽화
춤을 추는 크리슈나와 목녀들
만코트 화파
대략 1740년
종이 바탕에 과슈
28.3×21.5cm
램바그론(Lambagraon) 소장

유난히 돋보이게 해준다.

펀자브 산악 지역의 라지푸트 토후국이었던 만코트(Mankot)의 세밀화인 『바가바타 푸라나』 삽화 〈춤을 추는 크리슈나와 목녀들〉(대략 1740년)【그림 107】은, 인물의 조형이 치졸하면서 사랑스러워, 민간 회화의 느낌이 한층 강하게 느껴진다. 야무나 강변의 가을밤에, 목녀들은 목동인 크리슈나의 미묘한 횡적 소리에 매료되어, 그녀들이 다함께 애모하는 연인과 함께 와서 춤을 추고 있다. 이와같이 민간에서 빙 둘러서서 추는 춤을 '라사 릴라(Rasa-lila : 정감 유

희)'라고 부른다. 크리슈나는 무수히 많은 화신으로 변환하여 나와서는, 각각 모든 목녀 짝들과 함께 춤을 추면서 희롱하며 장난을 치고 있다. 그러나 각각의 목녀들은 환각 속에서 모두가 크리슈나는 단지 자기의 옆에만 있으며, 그녀 자신이 바로 크리슈나가 가장 사랑하는 짝이라고 여기게 된다. 천상에 있는 온갖 신들[월신(月神)인 소마(Soma), 뇌우(雷雨)의 신인 인드라(Indra), 창조의 신인 범천(梵天 : 산스크리트어로는 '브라마'이다-옮긴이), 훼멸의 신인 시바, 태양신인 수리야(Surya)]은 어지럽게 꽃비[花雨]를 흩뿌리고 있으며, 천국의 악사들은 옆에서 반주를 하고 있고, 검은 벌들도 붕붕거리면서 반주에 맞추어 노래하고 있다.

캉그라의 『기타 고빈다』삽화인 〈목녀들의 옷을 감추는 크리슈나〉(18세기 말기)【그림 108】는 라지푸트 세밀화가 매우 좋아했던 제재로서, 화가들에게 여성 인체미를 표현할 기회를 제공해 주었다(이것은 무갈 시대 세밀화에서는 매우 보기 어렵다). 크리슈나는 목녀들이 야무나 강에서 목욕을 하며 물장난을 칠 때를 틈타 그들의 옷을 훔쳐가, 강변에 있는 한 그루의 흑단수(黑檀樹 : 열대 지방에 서식하는 감나무과의 교목-옮긴이) 위로 기어 올라갔다. 목녀들은 그에게 옷을 돌려달라고 애원하지만, 그는 오히려 그들에게 반드시 한 사람씩 완전히 발가벗은 나체로 강 속에서 나와서 받아가도록 분부한다. 크리슈나의 이처럼 짓궂은 장난의 배후에도 박티 신앙의 관념이 은연중에 내포되어 있다. 즉 신 앞에서 부끄러워해서는 안 되고, 반드시 자기의 일체를 드러내야 하며, 해탈의 길은 신에 대한 완전한 순종에 있다는 것이다.

펀자브 산악 지역의 라지푸트 토후국이었던 누르푸르의 세밀화인 〈무성한 숲속의 크리슈나와 라다〉(18세기 말기)【그림 109】는, 왕자 차림을 한 목동 크리슈나와 그가 가장 총애하는 목녀인 라다가 청

록색 산야의 무성한 숲속에서 어깨를 나란히 하고 손을 잡은 채 한가롭게 거닐고 있어, 전원시의 서정적인 색채가 매우 풍부하다. 화면 전경의 잔디밭 위에 이 연인들이 반복하여 출현하는데, 라다는 몸을 숙여 크리슈나의 맨발에 입을 맞추어(발에 입을 맞추는 예의는 인도인들이 가장 존귀한 사람을 경모하는 큰 예절이다), 이 푸른색 신에 대해 경건한 존경과 사랑을 표현하고 있다.

【그림 110】

크리슈나와 라다

캉그라 화파

18세기 말

종이 바탕에 과슈

22.5×31.1cm

뉴델리 국립박물관

캉그라 세밀화인 〈크리슈나와 라다〉(18세기 말)【그림 110】는, 이들 신선 연인이 무갈 궁정 스타일의 화려하고 웅장한 정자 안에서 거리낌 없이 성교하면서, 함께 부부간의 즐거움을 누리는 장면을 표현하였다. 크리슈나와 라다의 육체적 결합은 신성(神性)과 인성(人性)의 정신이 동일함을 상징한다.

서사시와 남녀 주인공 분류

【그림 109】(왼쪽 그림)

무성한 숲속의 크리슈나와 라다

누르푸르 화파

18세기 말기

종이 바탕에 과슈

런던의 빅토리아 앨버트 박물관

『바가바타 푸라나』와 『기타 고빈다』 이외에, 인도의 양대 서사시인 『마하바라타(Mahabharata)』와 『라마야나(Ramayana)』를 비롯

하여 『라가말라 (Ragamala)』·『바라마사(Baramasa)』·『차우라판차시카 (Chaurapanchasika)』·『라시카프리야(Rasikapriya)』·『나야카 나이카 베다 (Nayaka Nayika Bheda)』·『라사만자리(Rasamanjari)』·『삿 사이(Sat Sai)』 등의 시집들도 모두 라지푸트 세밀화가 즐겨 그렸던 제재의 출처들이다.

　인도의 양대 서사시인 『마하바라타』와 『라마야나』는 힌두교 경전으로 받들어지고 있는데, 주로 힌두교 대신인 비슈누의 두 가 지 중요 화신인 크리슈나와 라마를 숭배한다. 『마하바라타』 속의 크리슈나는 판두족(Pandavas)의 지혜가 뛰어나고 계략이 풍부한 친 구이자 책사이며, 『라마야나』의 남자 주인공인 라마는 고귀한 왕 자이자 용맹무쌍한 영웅이다. 라지푸트 세밀화에서 비슈누의 두 화신인 라마와 크리슈나의 형상은 비슷하여, 모두 푸른색 피부와 왕자 차림을 하고 있는데 , 단지 라마의 활과 화살이 목동 크리슈 나의 횡적(橫笛)을 대체했을 뿐이다.

　시체(詩體)로 씌어진 논문인 『나야카 나이카 베다(‘남녀 주인공 분 류’라는 뜻-옮긴이)』는 인도의 산스크리트어 연극학 경전인 『나티야 샤스트라』(대략 4, 5세기) 속에서 구분하고 있는 남자 주인공(나야카) 과 여자 주인공(나이카)의 서로 다른 유형에 근거하여, 남녀 주인 공이 처한 연애 상황의 다른 단계에서의 각종 정감 표현을 서술하 고 있다. 그 중 가장 유명한 한 부의 『나야카 나이카 베다』는 산 스크리트어 시인인 바누닷타(Bhanudatta)가 지은 성애(性愛) 예술 논 문인 『라사만자리』(대략 15세기)이다. 『라시카프리야』(1591년)는 중인 도의 분델칸드(Bundelkhand) 지역에 있던 오르차(Orchha : 옛 라지푸 트 왕조의 수도-옮긴이)의 궁정시인 케샤바다스(Keshavadas, 1555~1617 년)의 시집이다. 그는 인도 전통의 수사(修辭) 기법을 운용하여 서로 다른 연애 상황에 처해 있는 남녀 주인공의 유형들을 서술하고 있 는데, 세속의 성애를 통해 크리슈나에 대한 신도들의 열렬한 사랑

을 표현하였다. 전하는 바에 따르면, 그의 시 속에 등장하는 여자 주인공은 그의 제자이자 오르차의 명기(名妓)인 라이 파르웨나(Rai Parwena)를 원형으로 삼았다고 한다. 라지푸트 세밀화 가운데 『나야카 나이카 베다』·『라사만자리』뿐만 아니라 또한 『라시카프리야』 삽화 속의 남녀 주인공도, 통상 대부분 신성한 연인인 크리슈나와 라다의 형상으로 출현한다. 시집인 『바라마사』(계절의 순환)는 인도의 일 년 여섯 계절(봄, 여름, 우계, 가을, 겨울, 건계)의 자연 경치 변화와 남녀 애정 상태, 특히 여자 주인공한테서 감상적인 봄과 슬픈 가을에 일어나는 이별의 슬픔과 근심을 묘사하고 있는데, 이때 여자 주인공이 사모하는 대상은 종종 크리슈나이다.

『라가말라』

『라가말라』는 인도 고전음악의 선율을 묘사한 시집이며, 또한 라지푸트 세밀화에서 유행했던 한 가지 특수한 제재이기도 하다. 산스크리트어 'rāgamālā'는 '선율 화환'이라는 의미이다. '라가'의 원래 의미는 색채 혹은 정서인데, 특별히 인도 고전음악의 선율을 가리킨다. 각각의 선율은 규정된 한 세트가 다섯 개부터 일곱 개의 음으로 이루어져 있으며, 혹자는 C음부터 G음까지 분포된 전체 음계 안의 서로 다른 음정으로 이루어져 있다고 하는데, 즉흥적인 연주나 가창에 사용하도록 제공된다. 『라가말라』는 모두 여섯 개의 남성 선율인 '라가'가 있고, 각각의 '라가'에는 또한 다섯 개의 '아내', 즉 부속된 여성 선율인 '라기니(ragina)'가 딸려 있어, 모두 36가지의 선율로 이루어져 있다. 특정한 선율은 규정에 따라 매년 특정한 계절이나 매일 주야(晝夜)의 특정한 시각에 연주하여, 어떤 종류의 특정한 정감이나 무드—인도 전통 미학의 심미 정감 기조인 '미

(味)'――를 표현하며, 또한 이러한 선율의 대부분은 남녀 간의 성애
를 표현하는 '연정미'와 관련이 있다.

라지푸트 세밀화 가운데, 시집인 『라가말라』의 각종 음악 선율
을 그림으로 풀이한 연작화(일반적으로 각각의 『라가말라』 연작화 세트
는 36폭으로, 36종의 선율을 도해하였다)는, 음악이 심리적으로 미치는
암시에 근거하여 각종 음악 선율을 인격화(人格化)하거나 경물화(景
物化)하여 시각적 형상으로 변화시키고, 이 인물과 경물 등 시각적
형상을 통해 음악 선율에 대한 연상을 불러일으켜 음악의 정감 특
징을 펼쳐 보여주기 때문에, '음악의 회화(繪畫)'라고 불린다. 『라가
말라』 연작화는 시가(詩歌)·음악 및 회화의 관계를 통하게 했으며,
음악과 회화는 인류의 심미 정감에 호소하여 공감을 얻었다. 이처
럼 청각 예술을 시각화(視覺化)하는 연각(聯覺) 기법이나 통감(通感)
기법은, 사람들로 하여금 현대 추상예술의 선구자인 바실리 칸딘스
키(Wassily Kandinsky, 1866~1944년)가 형상과 색채는 음악의 소리와 마
찬가지로 영혼에 직접 영향을 미친다고 주장한 이론을 연상케 한
다. 만약 칸딘스키의 '구도(構圖)'가 추상적(抽象的)인 음악 회화라면,
『라가말라』 연작화는 바로 구상적(具象的)인 음악 회화이다. 추상적
형식과 구상적 형식은 단지 표면적인 차이일 뿐이며, 그것들의 심
층에 일치하는 모든 것들은 신비적인 상징주의로 통한다. 자야데
바는 일찍이 자신의 시집인 『기타 고빈다』를 위해 각종 선율과 리
듬(타라)을 규정하여, 비슈누 사원에서 의식을 거행하는 다른 시각
에 배경음악을 연주하는 데 편리하도록 했다. 『라가말라』 연작화
속에는 항상 크리슈나와 목녀들이 노래하고 춤추며 음악을 연주하
는 장면이 출현하여, 화면의 신비한 상징주의의 내용을 심화시켜
주고 있다.

최초의 『라가말라』 연작화는 아마도 데칸 지역의 비자푸르와

연각(聯覺) 기법 : 연각이란, 각종 감
각들 사이에 상호작용하는 심리 현
상, 즉 한 가지 감각기관의 자극에 대
해 다른 감각을 촉발하는 현상을 가
리키는 심리학 용어이다. 가장 흔히
보이는 연각은 '색―소리' 연각, 즉 색
채에 대한 감각은 상응하는 청각을
불러일으킬 수 있는데, 현대의 '색채
음악'이 바로 이러한 원리를 활용하
는 것이다. 이는 우리나라에서 사용하는
'공감각(共感覺)'과 비슷한 개념이다.

통감(通感) 기법 : 객관적 사물을 묘
사할 때, 형상적 언어를 사용하여 감
각을 전이시키며, 사람의 청각·시각·
후각·미각·촉각 등 서로 다른 감각
들을 서로 통하고 교차하게 하여, 서
로 전환하는 것이다. 그리하여 본래 A
감각을 나타내는 언어를 B감각을 나
타내는 데 이용하여, 정취를 한층 더
활발하고 신기하게 하는 수사(修辭)
방식이다.

아흐메드나가르에서 창시된 것 같은데, 라자스탄의 메와르와 중인
도의 말와 등지에서 크게 유행하였다. 예를 들면 17세기 중엽에 메
와르 화파가 그린 『라가말라』 연작화의 하나인 〈구름과 비의 선
율〉(대략 1650년)【그림 111】은, 우계(雨季)에 연주하는 남성 선율로, 폭
우[성적(性的)인 절정을 은유함]가 내리려고 하는 경쾌한 정서를 표현
하였다. 먹장구름 사이에는 세 줄기의 금색 뱀처럼 생긴 번개를 그
어 놓았으며, 백조는 놀라 날아가고, 공작은 울어대고 있다. 그리고
칠흑 같은 배경에 피부색이 짙푸른 크리슈나는 몸매가 귀엽고 작

은 한 목녀를 껴안고 있으며, 왼쪽에 있는 다른 목녀는 북을 치고 있고, 오른쪽에 있는 목녀는 팽령(磞鈴)을 치고 있다. 크리슈나가 입고 있는 귀족 스타일 장포의 투명한 겉치마의 접은 가장자리에 나 있는 몇 개의 뾰족한 모서리는 '『차우라판차시카』 풍격'을 지니고 있다.

인도 세밀화는 주로 선(線)을 이용한 조형이 주를 이루기 때문에, 운필(運筆)을 매우 중시했다. 인도에 도입된 아라비아어에 어원(語源)을 둔 명사인 '칼람(qalam 혹은 kalam)'은, 원래의 의미가 붓·화필(畫筆)인데, 필법·풍격(風格)·화파(畫派) 등으로 뜻이 바뀌었다. 어떤 화가 혹은 어떤 지방의 '칼람'이라고 할 때, 그 뜻은 바로 어떤 화가 혹은 어떤 지방의 필법·풍격·화파를 의미한다. 그러나 무갈 세밀화는 페르시아로부터 서법 스타일의 선을 도입했고, 적지 않은 화가들 자신이 바로 서법가(書法家)였으므로, 서법의 운필을 더욱 중요시했다. 그런데 라지푸트 세밀화의 선은 주로 인도의 전통 벽화와 민간 회화에서 유래했기 때문에 회화의 운필에 더욱 익숙했으며, 일부 서양 학자들은 라지푸트 세밀화의 "선의 순결함"을 더 좋아하기도 한다. 지리적 위치와 풍격의 차이에 따라, 라지푸트 세밀화는 라자스탄파와 파하르파의 양대 유파(流派)로 나눌 수 있으며, 각 유파들은 또한 약간의 지파(支派)들을 포함하고 있다.

2. 라자스탄파

라자스탄파는 16세기부터 19세기까지 인도 서부의 라자스탄(국왕의 소재지) 지역 각 토후국들에서 번영했던 라지푸트 세밀화 유파를 가리키는데, 라자스탄의 지세(地勢)가 대부분 평원이기 때문에 평원

팽령(磞鈴) : 인도 민간 악기의 일종으로, 양 손에 구리로 만든 작은 방울을 들고서 서로 부딪치게 하여 나는 소리로 연주한다.

파(平原派)라고도 부른다. 라자스탄은 대략 남북으로 뻗은 아라발리(Aravalli) 구릉을 경계로 하여 동부와 서부로 나눌 수 있다. 동부는 온화한 평원 구릉 지대로, 멀리 참발 강(Chambal River) 계곡에까지 이르며, 메와르·분디(Bundi)·코타(Kotah)·키샹가르(Kishangarh)·자이푸르 등의 토후국들을 포함하고 있었다. 서부는 건조한 사막 지대로, 멀리 인더스 강 유역까지 이르며, 조드푸르·비카네르 등의 토후국들을 포함하고 있었다. 중인도의 말와는 지리적 위치상으로는 라자스탄 지역에 속하지 않았는데, 회화 풍격에서는 오히려 라자스탄파와 일치했다. 라자스탄파 세밀화의 총체적인 풍격은 질박한 활력·선명한 색채·형식화된 인물과 도안화된 풍경을 특징으로 한다. 하지만 인물의 얼굴 조형·현지 경물(景物) 및 기교적인 세부 등의 방면에서는 또한 다른 지파의 지방적 특색을 볼 수 있다.

메와르

메와르 토후국은 라자스탄의 남부에 있었으며, 가장 오래되고 가장 강대한 라지푸트 토후국이었다. 전해지기로는 8세기의 한 부족 추장이었던 바파 라왈(Bappa Rawal)이 메와르의 한 구릉 위에 치토르 요새를 건설하고, 메와르의 초기 수도로 삼았다고 한다. 그리고 14세기에 라나 하밀은 메와르의 라지푸트 부족인 시소디아인(Sisodias) 가문이 통치하는 세계(世系)를 확립했다. 메와르 왕공의 칭호는 '라나'였으며, 성씨(姓氏)에 존칭인 '싱(Singh : 사자)'을 덧붙였다. 메와르인은 용맹스럽고 강직하여 죽을지언정 굴복하지 않았으며, 무예를 익히고 글을 배웠으며, 예술을 애호했다. 15세기의 메와르 라나인 쿰바(Kumbha, 1433~1468년 재위)는 구자라트와 말와의 무슬림 술탄들을 용감하게 대항하여 물리치고, 철저히 약탈당했던 치

토르 성루를 다시 건립했다. 그는 또한 『기타 고빈다』의 주석(註釋)과 음악 관련 논문을 쓰기도 했다. 16세기의 여류 시인인 미라 바이(Mira Bai, 대략 1503~1573년)는 라지푸트의 공주였다고 전해지는데, 1516년에 메와르의 라나인 보즈 라즈(Bhoj Raj)에게 출가했지만, 그녀는 왕궁의 부귀영화를 포기하고 박티 신앙에 헌신하였다. 그리하여 그녀의 시 속에서 그녀는 자기가 진정으로 유일한 주인인 크리슈나와 결혼하는 것을 몽상하고 있다. 그녀는 이렇게 언명하였다.

> 라나, 당신의 저 근사한 세계는 내가 사랑하는 것이 아니랍니다.
> 거기에 성자(聖者)는 없고, 뭇 신하들은 평범하면서 질이 낮지요.
> 나는 장신구와 머리핀을 벗어 놓으며,
> 더 이상 안약을 바르지 않을 것이며, 더 이상 머리를 땋지 않겠습니다.
> 미라는 완전무결한 신랑-나의 주인인 크리슈나를 찾았습니다.

미라는 라나의 반대를 아랑곳하지 않고, 크리슈나 사원 안에 와서 자기의 피부를 검게 물들이고, 머리를 풀어 헤쳤으며, 몸에 실오라기 하나 걸치지 않은 채, 사원의 무희처럼 노래를 부르며 춤을 추었다. 라나는 그녀가 왕실의 명예를 손상시키는 이러한 행동거지 때문에 노하여 그녀에게 한 잔의 독주(毒酒)를 내렸다[그러나 독주는 감로(甘露)로 변했다고 전해진다]. 미라의 박티시(Bhakti poem) 한 수는 이 에피소드를 다음과 같이 언급하고 있다.

> 라나, 나는 까무잡잡한 색으로 물들여,
> 나의 주인의 색으로 만들었습니다.
> 북 위에 박자를 치며, 나는 춤을 추고,

성자의 앞에 뛰어올라가,

나의 주인의 색으로 물들였습니다.

사람들은, 내가 사람들을 미치게 만드는 자이고 미쳤으며,

내가 사랑하는 검은 색 연인을 위해 발가벗었고,

나의 주인의 색으로 물들였다고 여깁니다.

라나는 나에게 한 잔의 독주를 내려 주셨고,

나는 눈살을 찌푸리지 않고 단번에 다 마셔,

나의 주인의 색으로 물들였습니다.

치토르의 쿰바 궁전 부근에는 '미라'라고 명명한 사원이 하나 있는데, 크리슈나 신상(神像)을 모셔 놓았다. 크리슈나의 신도들은 지금도 여전히 미라의 숭배자들로, 그녀의 생애에 근거하여 10여 편의 영화를 제작했다. 미라의 힌디어(Hindi語) 시집 하나는 인도의 성도(聖徒) 같은 자유 투사인 성웅(聖雄) 간디로부터 깊은 사랑을 받았다.

무갈 왕조 시대에, 메와르는 라지푸트의 각 토후국들 중 정복하기가 특히 어려웠으며, 무갈 제국의 패권에 굴종하려고 하지 않았다. 1567년 10월에, 악바르 황제는 친히 무갈 군대를 이끌고 메와르의 수도인 치토르 요새를 포위 공격하였다. 4개월간 사수한 끝에, 1568년 2월에 치토르가 함락되자, 성을 지키던 모든 군사들은 장렬하게 전사하였으며, 성 안에 있던 3백여 명의 라지푸트 여인들은 '조하르' 경례 의식을 거행하고 집단적으로 분사(焚死)하여 순절(殉節)하였다. 『악바르 나마』 필사본 삽화인 〈치토르 포위 공격〉(대략 1590년)【그림 112】은 이 참혹한 역사적 비극을 기록하였다. 치토르가 철저하게 파괴당한 이후, 대략 1570년에 메와르의 라나인 우다이 싱(Udai Singh, 1537~1572년 재위)이 피촐라(Pichola) 호수 동쪽 연안에 새로운 수도인 우다이푸르(Udaipur : '일출의 성'이라는 뜻)를 건립했다.

우다이 싱의 아들인 프라탑(Pratap, 1572~1597년 재위)은 메와르의 가장 걸출한 민족 영웅이었다. 그는 무갈인들에게 완강히 저항했는데, 1576년에 전쟁에서 패한 후에 황량하고 거친 산야로 피신한 뒤, 나뭇잎으로 배를 채우고, 띠 풀에서 잠을 자면서 유격전을 계속하였다. 후에 메와르의 라나들은 매년 어느 날짜에는 상징성을 지니도록 하려고 모두 요리 접시의 바닥에 나뭇잎을 깔고, 그들의 침대 밑에 띠 풀을 펼쳐 놓아, 그들의 와신상담한 영웅 선조를 기념했다. 1615년의 자한기르 재위 기간에, 프라탑의 아들인 아마르 싱(Amar Singh, 1597~1620년 재위)은 오랫동안 악전고투하고, 자원이 고갈되자, 어쩔 수 없이 무갈인들과 강화조약을 체결하였다. 협정서에서는, 메와르 토후국

은 무갈 제국의 종주권을 승인하고, 라나의 명칭을 유지하며, 라나 본인이 친히 무갈 궁정에 가서 황제를 알현하는 것을 면제해 주고, 메와르의 신부를 무갈의 후궁 시녀에 충당하는 것도 면제해 주기로 규정하였다. 자한기르 황제의 셋째 아들인 쿠람(훗날의 샤 자한 황제)은 메와르인들의 용감함에 매우 탄복하여, 아마르에게 영예의 예복·보검 및 보마(寶馬) 등을 선물로 보내 주었다. 아마르의 아들인 카란 싱(Karan Singh)과 쿠람 왕자는 친한 친구가 되었는데, 이

무갈 왕자가 그의 아버지인 자한기르에 반란을 일으키고 우다이푸르에서 피난처를 찾을 때, 카란 싱은 그를 위해 피촐라 호수 안에 있는 섬에 지은 행궁인 자그만디르(Jagmandir : 지금은 자그만디르 아일랜드 팰리스 호텔이 되었다)를 제공하였다. 1628년에 샤 자한이 즉위하자, 메와르인들에게 치토르 요새를 되찾도록 허락하였다. 아우랑제브가 라지푸트인들에 대한 회유정책을 포기하면서, 무갈인들은 다시 메와르인들과 전쟁을 벌였고, 1681년에 다시 강화조약을 체결했다. 이처럼 메와르는 시종일관 무갈 제국에게 완전히 병합되지 않았다.

메와르 세밀화(대략 1550~1900년)는 라자스탄파 가운데 역사가 가장 이르고 가장 긴 화파인데, 대체로 초기·중기·말기의 세 단계로 나눌 수 있다.

메와르 초기의 세밀화(16세기 중엽부터 17세기 초엽까지)는 대부분 전란이 빈번했던 기간에 그려졌다. 제재는 힌두교 신화, 특히 크리슈나 전설이 주를 이루었으며, 16세기 초엽의 북인도 델리-아그라 화파의 '『차우라판차시카』풍격'을 이어받았다. 이처럼 질박한 민간 예술 풍격 속에는 서인도의 자이나교 필사본 삽화와 페르시아 세밀화가 혼합된 영향을 띠고 있다. 형식화된 인물 조형은 소박하고 치졸하며, 색채를 평도(平塗)한 배경으로부터 뚜렷이 두드러져 보이지만, 자이나교 필사본 삽화처럼 측면으로 튀어나온 하나의 눈동자(이 책의 【그림 3】이나 【그림 4】 참조-옮긴이)는 없으며, 드레스의 접힌 테두리는 뾰족한 모서리를 나타내고, 나무는 도안화했으며, 건축물과 양탄자 등은 페르시아 양식을 혼합했다.

16세기 중엽의 메와르 세밀화인 『기타 고빈다』삽화 〈크리슈나와 목녀들〉(대략 1550년)【그림 113】은, 홍색·남색 및 흑색으로 평도한 무대 스타일의 배경 위에 남색 피부의 크리슈나와 오렌지색 피부의

목녀들을 가지런히 배치했다. 인물은 엄격한 측면을 나타내 보이고, 조형은 자이나교 필사본 삽화와 비슷하지만, 단지 한 개의 크게 뜬 눈만 있다. 드레스의 삼각형으로 접힌 테두리는 『차우라판 차시카』 풍격'의 흔적을 지니고 있다. 새가 깃들여 있는 나무는 굵은 선의 도안으로 구성하였다. 알려져 있는 최초의 메와르 『라가말라』 연작화는 대략 1605년에 차완드(Chawand)에서 그려졌는데, 자운푸르에서 온 무슬림 화가인 나시르 웃 딘(Nasir ud-Din)이 그렸다. 당시 치토르는 이미 파괴되었고, 우다이푸르는 아직 준공되지 않아, 차완드가 메와르의 임시 수도였다. 이 『라가말라』 연작화의 하나인 〈한밤중의 선율〉(1605년)【그림 114】은, 밤의 두 번째 세 시간에 기도할 때 연주하는 여성 선율을 그림으로 풀이하였다. 정원 환경 속에서 한 귀족 여인이 힌두교의 대신(大神)인 범천(梵天 : 브라마─옮

【그림 113】
『기타 고빈다』 삽화
크리슈나와 목녀들
메와르 화파
대략 1550년
종이 바탕에 과슈
12×19cm
뭄바이의 웨일스 왕자 박물관

【그림 114】

메와르 『라가말라』 연작화

한밤중의 선율

나시르 웃 딘

1605년

종이 바탕에 과슈

19.8×18.3cm

샌디에이고 예술박물관

긴이)에게 시주하고 있다. 평도한 붉은색을 배경으로 정좌하고 있는
범천은 네 개의 얼굴과 네 개의 팔을 가지고 있는데, 손에는 경서
(經書 : 책에는 '라마, 라마'라고 씌어 있다)·염주 및 권장(權杖 : 권위를 상
징하는 지팡이–옮긴이)을 쥐고 있으며, 비어 있는 한 손은 시주를 요
구하고 있다. 커다란 면적의 평도한 색괴(色塊)로 이루어진 배경, 간
소하고 질박하며 치졸한 인물 조형과 뾰족한 모서리 모양으로 된
옷의 접힌 테두리, 도안화된 나무, 깊이감이 없는 정면 모습의 건축
물은 모두 '『차우라판차시카』 풍격'을 따르고 있으며, 평면화한 구
도는 한층 더 엄격하다. 또 다른 한 폭의 『라가말라』 연작화인 〈등
불과 촛불의 선율〉(1605년)도 풍격이 유사하다.

　메와르 중기의 세밀화(17세기 중엽부터 17세기 말엽까지)는 메와르의

라나인 자가트 싱(Jagat Singh, 1628~1652년 재위)과 라지 싱(Raj Singh, 1652~1681년 재위) 재위 시기에 성숙하였다. 무갈인들과 강화조약을 체결한 결과, 메와르의 라나는 예술을 후원하는 데 전심전력할 수 있게 되었다. 메와르의 라나는 무갈의 황제와 마찬가지로 장서가 풍부한 도서관을 보유하는 것을 왕실의 영예로 간주하였다. 치토르의 왕실 도서관은 악바르에 의해 불타 버렸는데, 자가트 싱은 수도인 우다이푸르에 다시 새로운 도서관 하나를 건립하고, 인력과 자금을 아끼지 않으면서 서법가와 화가들에게 중요한 경전의 삽화 필사본들을 복제하도록 위탁하고, 붉은색 천을 이용하여 조심스럽게 포장하여 넓은 서가 위에 보관하였다. 자가트 싱은 저명한 무슬림 화가인 사히브딘을 초빙하여 메와르 화실을 책임지도록 했는데, 1628년부터 다양한 종류의 『라가말라』·『라시카프리야』·『기타 고빈다』·『바가바타 푸라나』·『라마야나』 등의 필사본 삽화들을 반복하여 그렸다. 이런 세밀화들의 풍격은 완전히 일치하지는 않지만, 총체적으로는 메와르 초기 세밀화의 민간 예술 전통을 계승하였다. 그리하여 배경은 산뜻하고 아름다운 색채로 평도하였으며, 도안화한 식물은 매우 무성하고, 평면화한 건축물의 구도는 깊이감이 없으며, 형식화한 인물의 이마는 좁고, 코는 볼록 튀어나와 있으며, 눈은 물고기처럼 생겼고, 입술은 비교적 작다. 자가트 싱은 일찍이 메와르의 왕세자로서 무갈 궁정에서 체류하면서 무갈의 예술을 접했는데, 사히브딘도 아마 무갈 세밀화에 대한 훈련을 받았는지, 비록 메와르 세밀화는 독립적인 지방 특색을 지니고 있기는 하지만, 다소간 무갈 세밀화의 일부 영향도 흡수하였다. 특히 사히브딘의 능숙한 회화 기법은, 이 시기 메와르 세밀화의 풍격을 민간예술의 질박함으로부터 귀족화된 정교함으로 변화시켰다.

이 시기에 사히브딘이 그린 『라가말라』 연작화(1628년)에서, 남

【그림 115】

『라시카프리야』 삽화
목욕하는 크리슈나와 목녀들
메와르 화파
대략 1630~1640년
종이 바탕에 과슈
조드푸르의 라자스탄 동방연구소

자 주인공의 조형과 복식은 라지푸트 왕
공이나 무갈 귀족과 유사하며, 여자 주인
공의 조형과 복식은 라지푸트 공주나 귀부
인과 유사하다. 이 시기 메와르 화파가 비
교적 이른 시기에 그린 『라시카프리야』 삽
화인 〈목욕하는 크리슈나와 목녀들〉(대략
1630~1640년)【그림 115】에서, 야무나 강의 북
쪽 강가에는 물속에 들어가 연꽃을 따고
있는 푸른색 피부의 크리슈나를 포함하여
일곱 명의 목동들이 있고, 남쪽 강가의 물
속에는 일곱 명의 목녀들이 있으며, 흘러가
는 물결 아래에서는 크리슈나와 목녀 라다
가 함께 껴안고 키스하는 모습을 희미하게
볼 수 있다. 양쪽 강변에는 크리슈나와 라
다가 벗어 놓은 옷들이 쌓여 있다. 형식화
된 인물의 조형은 여전히 치졸하지만, 눈썹과 눈 및 손동작은 비교
적 섬세하게 묘사했으며, 물속의 인물과 물결의 묘사도 비교적 미묘
하다. 비교적 늦은 시기에 그린 『라시카프리야』 삽화인 〈활을 쏘는
애신〉(대략 1694년)【그림 116】에서, 천둥이 울고 번개가 치면서 내리는
비는 밀림의 무성한 꽃들이 피도록 촉진하고 있다. 그리고 중앙의
나무 위에서 날고 있는 애신(愛神)인 카마(Kama)는 손에 사탕수수
줄기로 만든 활을 들고 있는데, 한 줄로 늘어선 꿀벌들을 활줄로
삼고, 생화를 화살촉으로 삼았으며, 그의 아내인 바산타(Vasanta :
봄)는 그가 화살을 쏘아 맞히는 자에게 적합한 생화를 골라 주고
있다. 아래쪽 좌우 가장자리에는 애신의 화살에 맞은 라다와 크리
슈나가 있으며, 라다의 여자 친구가 크리슈나에게 달려와서 라다의

애타게 그리워하는 마음을 전하고 있다. 왼쪽 위 모서리에 있는 고행자도 애신이 즐겨 화살을 쏘는 대상이다. 인물의 조형은 귀족화되는 경향이며, 배경이 되는 밀림과 인물 복식의 색채는 화려하고 장엄해 보인다.

【그림 116】

『라시카프리야』삽화

활을 쏘는 애신

메와르 화파

대략 1694년

종이 바탕에 과슈

뭄바이의 개인 소장

【그림 117】

『기타 고빈다』 삽화

크리슈나와 라다

메와르 화파

대략 1645년

종이 바탕에 과슈

29×24cm

런던의 빅토리아 앨버트 박물관

메와르 화파의 『기타 고빈다』 삽화인 〈크리슈나와 라다〉(대략 1645년)【그림 117】는, 화면이 위아래 두 부분으로 이루어져 있는데, 윗부분은 달밤에 라다의 여자 친구들이 크리슈나를 규방으로 들어오도록 영접하는 장면을 표현했고, 아랫부분은 크리슈나가 라다를 끌어안고 침실의 침대를 향해 가고 있는 장면을 표현했다. 일반적인 크리슈나의 형상과 다른 점은, 이 그림에서는 크리슈나가 콧수염이 나 있고, 무갈 귀족 스타일의 복장을 착용했으며, 허리띠 위에는 한 자루의 비수를 착용하고 있어, 마치 라지푸트 왕공 같이 생겼다는 것이다. 이는 아마도 메와르의 라나(왕-옮긴이)를 신화(神

|제3장| 라지푸트 세밀화 217

【그림 118】

비를 피하는 크리슈나와 라다

메와르 화파

대략 1700년

종이 바탕에 과슈

19.9×30.2cm

뭄바이의 개인 소장

化)하기 위한 것 같으며, 또한 메와르인들의 상무(尙武) 정신을 구현하기 위해서인 것 같다. 커다랗게 홍색·녹색 및 오렌지색으로 평도한 배경은 메와르 회화의 전통적 특징이다. 메와르 화파가 비교적 늦은 시기에 그린 세밀화인 〈비를 피하는 크리슈나와 라다〉(대략 1700년)【그림 118】는, 대략 아마르 싱 2세(1698~1710년 재위) 시기에 그려졌다. 화면 위에는 먹장구름이 용솟음치고 있으며, 번개가 치고 천둥이 울면서, 비바람이 몰아치고, 나무는 휘청거리고 있다. 크리슈나는 나무 아래에서 목자(牧者)의 펠트(felt)를 이용하여 라다를 위해 비바람을 막아 준 다음, 다시 함께 꽃나무로 만든 작은 집으로 뛰어가고 있는데, 라다를 수발하는 한 여성은 나뭇잎으로 그들이 밤을 보낼 잠자리를 깔고 있다. 오른쪽 아래 모서리에 있는 세 명의 목동들은 한 장의 펠트를 덮어 쓰고서 비바람을 피하고 있다.

소떼는 여전히 강변을 배회하면서 물을 마시고 있다. 작은 집 속의 배경은 홍색으로 평도했는데, 먹장구름·풀밭 및 소떼는 약간 명암으로 운염(바림-옮긴이) 처리하였다.

사히브딘이 주관하여 그린 일곱 권짜리 『라마야나』 필사본 삽화(대략 1650~1652년)는 메와르 화파의 가장 찬란한 성취를 대표한다. 인도의 서사시인 『라마야나』는 주로 비슈누의 화신인 라마 왕자가, 랑카 섬(스리랑카)의 머리가 열 개 달린 마왕인 라바나(Ravana)에게 유괴당한 아내인 시타(Sita) 공주를 구출한 이야기를 기술하고 있다. 메와르 왕실은 스스로를 태양족의 후예라 하고, 태양을 왕실의 상징으로 삼았으며, 그들의 조상을 태양신(비슈누의 신분 중 하나)의 화신이자 신성한 영웅인 라마 왕자에까지 거슬러 올라갔기 때문에, 『라마야나』는 메와르에서 특별히 유행하였다. 사히브딘은 아마 무갈 세밀화의 사실적 기법에 능숙했던 것 같지만, 그는 또한 후원자인 라나의 요구에 부응하기 위해, 메와르 전통의 회화(繪畵) 언어를 편애하였다. 『라마야나』 필사본 삽화는 훨씬 이른 시기의 종려나무 잎에 쓴 경서(經書) 필사본의 횡폭(橫幅) 판형을 채용하였고, 평도한 선홍색·초록색·하늘색·황금색·분홍색 등 포화색(채도가 높은 색-옮긴이) 색괴를 운용하여 배경의 공간이나 지면을 나타냈으며, 평면화한 구도와 조감도식 투시는 지평면(地平面)을 높이 끌어올렸다. 또 인물의 조형은 형식화되어 있지만, 동태가 민첩하며, 주요 인물은 동일한 화면에서 중복하여 출현할 수 있고, 동일한 화면 안에 다종다양한 연속적인 이야기의 줄거리를 표현하고 있는데, 이는 사실상 인도 고대 벽화의 서사(敍事) 기법을 계승한 것이다.

사히브딘이 자가트 싱을 위해 그린 이 『라마야나』 필사본 삽화의 하나인 〈라바나의 성루 공격〉(대략 1650~1652년)【그림 119】은, 라마와 그의 동생인 락슈마나(Lakshmana)가 원숭이와 곰들로 이루어진

회화(繪畵) 언어 : 언어는 사람들이 감정을 표현하고 사상을 교류하는 수단인데, 예술가는 항상 이 말을 차용하여, 자기 예술 분야의 표현 수단을 '언어'라고 부른다. 예를 들면 회화 언어, 조각 언어, 무용 언어 등이다. 예술가는 자기의 예술 언어를 이용하여 세계와 대화한다. 그렇다면 무엇이 회화 언어인가? 회화 언어는 인류가 심미적 정감을 표현하는 일종의 도구이며, 화가가 형상적으로 사유를 진행하고 아울러 그것을 물질 형식으로 변화시키는 수단이다. 회화 언어는 작자의 창작 수단이자 목적이다. 예술 언어에 영향을 미치는 요인은 매우 많은데, 예를 들면 재료·문화 전통·개인의 성격·시대적 배경 등이다. 이를 매개하는 재료는 예술 언어의 물질적 기초이다. 사용하는 재료와 공구, 회화의 기법, 그리는 내용, 표현하는 형상 등 객관적 행위와 상태는 작자의 성격·인식 및 사상 등 주관적 의식을 반영하며, 주관적 요인과 객관적 요인은 모두 그 회화 언어의 개성적 특징을 구성한다. 어떤 화가가 만약 자기 작품 속의 회화 언어를 진정으로 파악할 수 없다면 좋은 화가가 될 수 없으며, 하나의 예술 작품에 만약 자신만의 예술 언어가 없다면, 또한 완미한 예술 작품이 될 수 없다.

대군을 이끌고 와서, 머리가 열 개 달린 마왕인 라바나의 성루를
공격하여 격전을 벌이는 장면을 펼쳐 보여 주고 있다. 편평한 성루
건축은 마치 종이를 잘라 내어 만든 수공예 모형처럼 생겼으며, 네
개의 성문을 동시에 또렷이 나타내 보여 주고 있어, 우리는 성 안
에 있는 각각의 격리된 공간들과 성 밖에서 벌어지고 있는 전투 장
면을 볼 수 있다. 배경의 평도한 색채는 매우 산뜻하고 아름다우
며, 인물의 격렬한 동태는 변화가 풍부하다. 푸른색 피부와 콧수염
을 기른 라마와 락슈마나는 일찍이 유배당했기 때문에, 차림새가
마치 산속의 사냥꾼 같다. 머리가 열 개 달린 마왕 라바나는 그의
아름다운 궁전의 위아래에 두 번 출현한다. 『라마야나』 삽화인 〈체
포된 라마와 락슈마나〉(대략 1650~1652년)【그림 120】는, 한 폭의 화면
안에 일련의 연속적인 이야기 줄거리를 표현하였다. 오른쪽 아래의
분홍색 배경 속에서, 머리가 열 개 달린 라바나와 그의 아들인 인
드라지트(Indrajit)가 라마와 그의 동생인 락슈마나를 어떻게 물리칠

【그림 119】
『라마야나』 삽화
라바나의 성루 공격
사히브딘 및 그의 화실
대략 1650~1652년
종이 바탕에 과슈
대략 23×39cm
런던의 대영도서관

【그림 120】

『라마야나』 삽화
체포된 라마와 락슈마나
사히브딘 및 그의 화실
대략 1650∼1652년
종이 바탕에 과슈
대략 23×39cm
런던의 대영도서관

것인지를 상의하고 있다. 왼쪽의 노란색 배경 안에는, 마군들이 인드라지트의 전차를 빽빽이 둘러싼 채 성을 나서고 있다. 왼쪽 위의 파란색 배경 안에는, 인드라지트가 말이 끄는 전차 위에서 활을 당겨 라마와 락슈마나를 향해 뱀으로 변하는 화살을 쏘고 있다. 아래쪽의 초록색 배경 안에는, 라마와 락슈마나가 뱀 떼에게 속박당한 채 땅바닥에 넘어져 있으며, 원숭이 왕인 수그리바(Sugriva)와 원숭이들 및 곰은 모두 속수무책이다. 오른쪽 위의 빨간색 배경 안에는, 인드라지트가 성으로 가서 라바나에게 승리의 소식을 보고하고 있다. 오른쪽 아래 모서리의 노란색 배경 안에는, 여자 요괴인 트리자타(Trijata)가 무우원(無憂園 : 걱정을 없애 주는 동산-옮긴이) 속에 연금되어 있는 라마의 아내인 시타 공주에게 소식을 전해 주고 있다. 왼쪽 위에, 여자 요괴는 명령에 따라 시타를 유람선처럼 생겼고 공중을 날아다니는 수레에 태워, 맨 먼저 성루의 위쪽으로 날아간 다음에 전쟁터 위쪽으로 날아가서, 시타에게 지상에 체포

되어 있는 영웅인 라마와 락슈마나를 가리키며 알려 줌으로써 그녀를 절망시켜, 머리가 열 개인 마왕에게 순종하도록 시도하고 있다. [아래에 있는 한 폭의 삽화에는, 비슈누가 타는 금시조(金翅鳥) 가루다가 바짝 가까이 날아오니, 뱀 떼가 허둥지둥 도망치자, 라마와 락슈마나는 속박에서 풀려나고 있다.] 이와 같은 연속성 서사는 수많은 기이한 줄거리들을 한 폭의 장관을 이루는 그림 장면에 조합해 놓아, 시간과 공간이 교차하고 이채로움이 연속되어, 보는 이들의 눈을 어지럽게 해주지만, 서사시의 내용을 이미 잘 알고 있는 사람들이 보면 일목요연하게 알 수 있다. 민간예술의 질박한 활력과 귀족화한 예술의 화려함과 정교함이, 사히브딘의 이 걸작 속에 매우 완미하게 결합되어 있다.

19세기 초엽의 메와르 라나(왕-옮긴이)였던 비마 싱(1778~1812년 재위)은 마라타인들에 반대하여 영국인에게 보호를 요구하기 위하여, 사히브딘이 그린 『라마야나』 삽화를 그의 절친한 친구인 영국군 상교(上校 : 대령과 중령의 중간에 해당하는 계급-옮긴이) 토드(Todd)에게 선물로 보냈다. 이 삽화는 현재 런던의 대영도서관에 소장되어 있다.

메와르 말기의 세밀화(18세기 초엽부터 19세기 말엽까지)는 무갈 세밀화의 사실적 기법의 영향을 한층 많이 흡수했으며, 또한 무갈 궁정의 우의초상(寓意肖像) 화법도 응용했는데, 통치자를 세계의 왕으로 미화하여, 메와르 라나의 머리 뒤에도 금색 광환을 그려 넣었다(메와르 왕실은 스스로를 태양족의 후예라고 하였다). 라나의 소조정(小朝廷) 생활과 수렵·명절의 경축 행사·오락 및 조정의 알현 장면이 중심 무대를 차지하는데, 일부 화폭은 크기가 매우 커서 너비가 90센티미터에 달하며, 몇 명의 화가들이 합작하여 완성하였다. 이 시기의 세밀화는 비록 훨씬 정교해지고, 또한 메와르의 전통 유풍(遺風)도 다소 지니고는 있지만, 이미 질박한 활력을 상실하여, 사히브딘

의 걸작과는 비교할 수 없다.

18세기 초엽에 그려진 메와르의 세밀화인 〈샤 자한의 사슴 사냥〉(대략 1710년)【그림 121】은, 17세기 중엽에 메와르 왕실과 화목하게 지내던 무갈의 황제 샤 자한이 벌였던 한 차례의 사냥을 기념하여 그린 것이다. 인물은 기본적으로 메와르 전통의 치졸한 조형을 따르고 있으며, 사냥 표범과 사슴 등 동물들은 바로 정교한 사실적 기법으로 그렸는데, 배경의 부드러운 청록색이 제재의 잔혹함을 감소시켜 주고 있다. 18세기 중엽에 그려진 큰 폭의 세밀화인 〈화원 궁전에 있는 아리 싱〉(대략 1765년)【그림 122】은, 1703년에 아마르 싱 2세가 우다이푸르 성루의 궁전 안에 사석(沙石)과 대리석을 이용하

【그림 121】
샤 자한의 사슴 사냥(일부분)
메와르 화파
대략 1710년
종이 바탕에 과슈
뉴욕의 메트로폴리탄 예술박물관

여 추가로 지은 화원 궁전의 건축 구조를 재현하였다. 이 화원 궁전은 언덕으로 이루어진 자연적인 고지(高地) 위에 지었으며, 벽돌을 깔아 놓은 정원의 중앙에는 사각형 연못이 하나 있고, 연못 주변에 심어져 있는 나무들은 실제로 산기슭에 뿌리를 박고 있다. 또 정원의 사방 주위에 있는 주랑(柱廊)은 무갈 스타일의 대리석 울타리 원주(圓柱)로 구성되어 있으며, 궁전 상층에 원조(圓彫)로 새긴 격자 구조의 병풍이 달려 있는 작은 정자는 라지푸트 양식이다. 메와르의 라나와 그의 조정 관리들이 주랑 안에 앉아서 시바의 링가에게 예배를 드리고 있고, 악사와 무희들은 정원 속에서 공연하고 있다. 구도는 초점투시와 조감투시를 임의로 채용하여, 연못과 궁전 내부는 공간의 후퇴가 뚜렷이 나타나 있고, 정원의 체크무늬 타

【그림 122】
화원 궁전에 있는 아리 싱
메와르 화파
대략 1765년
종이 바탕에 과슈
68×53.5cm
워싱턴의 프리어미술관

일은 반대로 위에서 내려다볼 때와 같은 완전 정면 모양을 나타내고 있다. 정원 속에 있는 인물과 나무들은 기나긴 그림자를 드리우고 있는데, 이러한 그림자를 드리우게 하는 광원(光源)은 자연적인 광선이 아니라, 라나의 머리 뒤에 있는 금색 광환에서 나오는 것이다. 19세기 초엽의 작품으로, 크기가 훨씬 큰 메와르 세밀화인 〈화원 궁전에 있는 자완 싱〉(대략 1835년)은, 141×91.5센티미터이며, 인물은 무려 4백여 명에 달하고, 건축 구조는 한층 더 편평하며, 훨씬 더 종이를 잘라 만든 모형처럼 생겼다.

분디

분디 토후국은 라자스탄 동남부, 메와르의 동쪽, 자이푸르의 남쪽에 위치했으며, 17세기 초엽 이전의 영토는 코타를 포함하였고, 동쪽 변경은 참발 강(Chambal River) 계곡을 경계로 삼았다. 분디의 하라인(Halas) 추장은 서인도 차우한(Chauhan) 왕조의 라지푸트 부족에 속했는데, 그의 선조는 일찍이 무슬림의 침입을 항거하여 물리쳤다. 그리고 14세기 중엽에 분디로 이주해 와서, 하라 가문의 이름을 따 명명한 하라오티 토후국을 건립했으며, 아울러 이웃 나라인 메와르인과 혼인 관계를 맺었다. 1554년에 즉위한 분디의 왕공인 라오 수르잔(Rao Surjan)은 메와르의 영토인 란탐보르(Ranthambor) 성루를 획득했다. 1569년에 란탐보르 성루는 악바르의 무갈 군대에 의해 함락되었다. 자이푸르 왕공의 중재를 거쳐, 분디 토후국과 무갈 제국은 강화조약을 체결하였다. 17세기 초엽에, 분디 왕공인 라트나 싱(Ratna Singh, 1607~1631년 재위)은 코타를 그의 아들인 마다바 싱(Madhava Singh)에게 봉지(封地)로 주었는데, 이때부터 하라오티 토후국은 분디와 코타 두 토후국으로 영구히 분할되었다. 자한기르 시대에 들어서, 데칸 전쟁 기간에 라트나 싱은 부르한푸르(Burhanpur) 총독에 임명되었으며, 1625년에 이들 부자는 모두 제국의 군대가 쿠람 왕자의 반란을 평정하도록 원조하였다. 샤 자한이 즉위한 후에는 과거의 원한을 문제 삼지 않고, 변함없이 분디의 왕공인 라오 사트루살(Rao Satrusal, 1631~1658년 재위)을 델리 총독에 임명했다. 1707년에 아우랑제브가 세상을 떠난 후, 무갈 궁정의 내분은 또한 분디 왕실에도 화를 미쳤다. 18세기 말에 분디와 코타는 모두 마라타인에게 예속되었으며, 19세기 초엽에는 다시 영국인에게 지배당하였다.

분디 세밀화(대략 1590년부터 1800년까지)는 16세기 말기에 이미 그려지기 시작했으며, 라자스탄 지역의 연대를 고증할 수 있는 첫 번째 필사본『라가말라』연작화(1591년)는 바로 분디에서 나왔는데, 치졸한 인물 조형은 '『차우라판차시카』풍격'을 이어받았다. 17세기 초엽에 분디 화파가 그린『라가말라』연작화와 차완드 시기에 메와르 화파가 그린『라가말라』연작화의 인물들은 모두 고풍스럽고 소박한 외모를 지니고 있지만, 진하고 휘황찬란한 채색은 데칸 화파의 영향을 받은 것 같다. 17세기 중엽의 분디 세밀화는 성숙해져서, 생기발랄하고 우아하며 서정적이다. 대략 사트루살의 아들인 타바 싱(Tava Singh, 1658~1681년 재위) 재위 시기에 그려진 한 세트의 『라가말라』연작화(대략 1660년)는, 그 지역의 무성한 자연 경치를 묘사하여 인물의 정감을 부각시킴으로써, 분디 화파의 특색을 뚜렷이 드러냈다. 이『라가말라』연작화들 중 하나인 〈연꽃 선율〉(대략 1660년)【그림 123】은, 애정의 괴로움을 겪는 여성 선율을 그림으로 풀이한 것이다. 배경의 무성한 나무와 꽃이나 전경의 연지(蓮池)와 물새는 비록 라지푸트 회화에서 통용되는 형식이지만, 모두 분디 현지에서 흔히 볼 수 있는 경물이며, 연꽃·오리와 공작은 인도 예술에서 보편적으로 애정의 상징으로 간주된다. 라지푸트의 한 고귀한 여인 차림의 여자 주인공은 밀림 속에서 꽃을 따고 있고, 꽃잎을 이용하여 침상을 잘 깔아 놓고서, 도착이 늦어지고 있는 그녀의 애인을 기다리고 있는데, 애인은 아마도 그녀를 이미 포기한 것 같다. 그녀의 복식은 화려하고, 허리는 가늘며, 꽃잎을 깔아 만든 침대 위에 앉아서 꽃을 따는 자세는 매우 우아하고 아름답다. 그녀의 얼굴 조형은 메와르 회화의 여성 형상에 비해 섬세하고, 눈썹과 눈은 비교적 정교하게 묘사했으며, 입술은 살짝 치켜 올라가 있고, 미색 피부는 약간 운염을 가했다. 오색찬란한 무성한 잎과 눈

부시게 화려한 색조는 사람들로 하여금 데칸의 회화를 연상케 한
다. 분디의 왕공인 아니루다 싱(Anirudha Singh, 1681~1695년 재위) 재
위 기간에, 다우디아(Daudia)와 모한(Mohan) 등 분디의 화가들은 무
갈 세밀화의 영향을 훨씬 더 많이 흡수했는데, 무갈 초상화법을
모방하여 분디 왕공의 초상을 그렸을 뿐만 아니라, 또한 투시단축

【그림 124】

우울한 기녀

분디 화파

대략 1750년

종이 바탕에 과슈

32.7×27.3cm

뉴욕의 메트로폴리탄 예술박물관

법을 채용하여 건축물을 묘사했으며, 색채는 비교적 부드러워지
고, 선도 한층 정교해졌다.

 18세기의 분디 세밀화의 발전은 메와르 말기의 작품들에 비해
훨씬 더 재미있고 다양해진 것 같은데, 전통적인 종교 제재들 속
에 훨씬 더 많은 세속적인 분위기가 스며들었으며, 심지어는 순수
한 풍속화가 출현하기까지 했다. 18세기 중엽의 분디 화파 작품인
〈우울한 기녀(妓女)〉(대략 1750년)【그림 124】는 바로 한 폭의 풍속화이
다. 같은 종류의 세밀화가 또 몇 폭 있다. 그림에는 제사(題詞)가 없
어 대상의 이름을 알 수는 없지만, 이 작품은 아마도 한 명기(名妓)
를 이상화하여 그린 초상인 것 같다. 그녀는 각종 진주보석류 장

식물들을 착용하고 있으며, 두르고 있는 숄 아래로 유방이 드러나 있고, 왼팔은 넓고 두툼한 베개에 기대고 있으며, 입술에는 정교하고 아름다운 술잔을 대고 있는 것이, 아마도 술로 시름을 달래면서 환상에 취해 있는 것 같다. 그녀의 왼손에 들려 있는 술병의 주둥이가 아래로 향하고 있는 것은, 술이 이미 바닥났는데도 그녀의 우울함은 여전히 해결할 방도가 없다는 것을 의미한다. 세계 문학 속에서 기녀는 종종 낭만적인 애정 이야기와 관련이 있는데, 인도 문학 속에서 명기의 지위는 귀부인에 못지않으며, 『나티야샤스트라』에서는 기녀를 여자 주인공의 기본적인 유형의 하나로 들면서, 그녀의 배역 특징은 "고상함과 우아함"이라고

【그림 125】

그네뛰기

분디 화파

대략 1760년

종이 바탕에 과슈

28.5×19cm

개인 소장

규정하고 있다.

　　18세기 중엽의 분디 화파는 『기타 고빈다』・『라가말라』・『라시카프리야』 속에 나오는 여성의 유형을 매우 즐겨 그렸는데, 그림에서 그들의 사랑의 즐거움과 안타까움을 표현하였다. 분디 세밀화인 〈그네뛰기〉(대략 1760년)【그림 125】는, 『기타 고빈다』 삽화인 것 같기도 하고, 『라가말라』 연작화의 하나인 〈그네 선율〉인 것 같기도 하다. 화면 상반부의 나무 밑에서 그네를 뛰는 목녀 라다는 유쾌하고 활발하여, 커다란 파초 잎 덤불 속에서 엿보는 크리슈나에 비해 한층 더 눈에 띈다. 하반부에 있는 라다의 여성 일행들은 손짓을 하

【그림 126】

정자 속의 여자 주인공

분디 화파

대략 1770년

종이 바탕에 과슈

바라나시의 인도예술학원

여 의사를 표시하거나 합장하여 예배를 드리고 있고, 크리슈나와 라다는 나무 밑에서 껴안은 채 키스를 하고 있다. 남녀 인물들의 조형과 복식은 17세기의 분디 회화에 비해 한층 더 섬세하고 정교해졌으며, 짙푸른 청록의 나무와 풀밭 등의 경물도 일정하게 명암으로 원근의 층차를 나타냈다. 분디 세밀화인 〈정자 속의 여자 주인공〉(대략 1770년)【그림 126】은, 『라시카프리야』 삽화인 것 같다. 인도 문학 속에 나오는 여자 주인공은 항상 초조하게 애인을 기다리는 성적(性的) 흥분 상태에 놓여 있는데, 그녀의 애인은 수렵·전쟁·생업으로 바쁘거나 다른 여인과 시시덕거리느라고 그녀의 존재에 대해 신경을 쓰지 않는다. 이처럼 초조한 기다림은 치정의 여인에게 상처를 가하여, 그녀로 하여금 실망시키거나 환멸을 느끼게 하거나 정신적 착란을 일으키게 하여 죽음에 이르도록 한다. 이 세밀화 속의 여자 주인공이 바로 초조하게 애인을 기다리는 성적 흥분 상태에 놓여 있다. 그녀는 귀족 여인이거나 명기인데, 밤에 정자 속에 불편하게 누워 있으며, 정자 밖 연지 속의 분천(噴泉 : 분수처럼 물을 내뿜는 샘-옮긴이)은 열기를 식혀 주고 있고, 한 시녀는 창문의 커튼을 말아 올려 바람을 통하게 하고 있다. 또 정자 속에 있는 한 시녀는 물병을 들고 그녀의 몸에 시원한 물을 뿌려 주어, 그녀의 타오르는 정욕을 식혀 주고 있다. 화면의 색조는 이 그림의 주제와 부합한다. 밤하늘 아래 조밀한 나무숲은 분디 회화의 특색을 지니고 있다. 야경은 비록 서양의 명암 화법을 채용하지는 않았지만, 짙은 색의 나무숲과 초가집으로 인해, 따뜻한 색의 정자 안팎에 밝고 어두운 빛의 느낌이 매우 강한 것이, 마치 실내에 촛불을 밝게 켜 놓은 것 같다. 서양의 명암(明暗) 음영(陰影) 화법은 결코 빛을 표현하는 유일한 방법이 아니다. 짙은 색과 옅은 색, 따뜻한 색과 차가운 색의 대비를 통해 똑같이 밝고 어두운 빛의 효과를 만들어 낼 수

있다. 이처럼 색채의 대비를 통해 밝고
어두운 빛을 표현하는 화법은, 라지푸트
세밀화가 독특하게 창조해 낸 것이다.

18세기 말엽의 분디에서는 여성이 나
체로 목욕하거나 화장하는 것을 표현하
는 데 몰두했던 '백색 회화'가 유행했는
데, 백색이 대부분의 화면을 덮고 있어,
비교적 차가운 배경으로 인해 드러나 있
는 여성 피부의 상아색이 두드러져 보인
다. 전통적인 중국의 회화 속에서는 백
색을 남겨 둔 경우를 흔히 볼 수 있는
데, 인도 세밀화 속에서는 반대로 커다
란 공백을 보기가 쉽지 않다. 예를 들
면 분디 화파의 세밀화인 〈애인을 간절
히 그리워하는 귀족 여인〉(대략 1780년)【그
림 127】은, 둥근 보름달이 밝게 비치는
대리석 테라스 위에서, 한 명의 귀족 여

인 혹은 명기가 쿠션이 있는 침대 위에서 이리저리 몸을 뒤척이면
서, 물 담뱃대로 살담배를 들이마셔 도취된 채, 그녀의 애인을 애타
게 그리워하고 있다. 그녀의 풀어헤친 긴 머리, 펼쳐 놓은 스카프,
발가벗은 상체, 불안하게 끊임없이 움직이는 사지(四肢) 및 초록색
비단치마의 옷 구김살은, 모두 그녀가 마음속으로 애타게 그리워하
는 초조한 정서를 드러내 주고 있다. 그녀의 옆에 서 있는 한 시녀
는 몸을 숙이고 합장하여 그녀를 위해 기도하고 있다. 그녀는 하늘
을 날고 있는 두 마리의 새를 쳐다보고 있는데, 한 마리는 날개를
펴고서 활공하고 있는 짝을 향해 날아가고 있다. 테라스와 하늘은

모두 백색으로, 광활한 백색 공간이 화면의 대부분을 차지하고 있어, 근경의 울긋불긋한 인물·침대 및 난간을 돋보이게 해주고 있으며, 멀리 있는 사람을 그리워할 여지도 남겨 두었다.

코타

코타 토후국은 라자스탄의 동남부에 위치했으며, 17세기 초엽에 분디 토후국과 분리하여 독립했는데, 왕은 여전히 라지푸트의 한 부족인 하라 가문 혹은 분디-코타 가문의 혈통이었다.

코타 세밀화(대략 1630~1870년)는 17세기에 줄곧 분디 회화의 원형을 따랐고, 분디 회화의 풍격을 함께 공유했는데, 주요 제재는 『라가말라』 연작화와 왕공의 초상이었다. 코타 초기의 『라가말라』 연작화(대략 1660년)는 확실히 분디의 『라가말라』 연작화의 범본(範本)들을 직접적으로 복제했는데, 두 지역의 회화는 어떤 경우에는 심지어 구분하기조차 어려워, 두루뭉실하게 분디-코타 화파라고 부른다. 하지만 코타의 인물 조형은 약간 투박하고 과장되어 있으며, 식물의 우거져 있는 잎들은 매우 무성하고 빽빽하다.

17세기 말기의 코타 왕공인 자가트 싱 1세(1657~1684년 재위)는 일찍이 데칸 지역에서 아우랑제브를 위해 복무했는데, 이로 인해 아마도 무갈 화원의 배치를 잘 알고 있었을 것이다. 코타 세밀화인 〈화원 속에 있는 자가트 싱 1세〉(대략 1670년)【그림 128】에서, 화원의 평면 설계는 무갈인들이 페르시아로부터 인도에 도입해 온 형식을 채용했는데, 물을 뿜어 올리는 연못과 수로로 분할하여 정연하게 대칭을 이룬 화원은 관념상 천국의 낙원을 모방하였다. 화면은 라지푸트 세밀화에서 흔히 보이는 불규칙한 투시를 동시에 채용했는데, 지평면은 완전히 똑바로 세워져 있어 화면과 평행으로 내려

다보이며, 인물·석좌(石座 : 돌로 만든 좌석-옮긴이)·나무·화초와 분천은 또한 평시(平視 : 서서 정면으로 똑바로 바라봄-옮긴이)이다. 화면 중앙의 원형 백색 대리석 지면 위에 있는 회색 석좌 위에는 자가트 싱 1세가 한가롭게 앉아서 물 담뱃대로 살담배를 피우고 있으며, 두 명의 시녀들은 두 손으로 쟁반에 음료수를 받쳐 들고 와 있고, 한 명의 시녀는 공작의 깃털로 만든 불진(拂塵)을 들고 있다. 이 작품이 추구한 것은 인도 왕공의 한적한 생활 분위기이다. 자가트 싱 1세 재위 시기의 코타 세밀화인 〈코끼리 싸움〉(대략 1670년) 【그림 129】에서, 두 마리의 코끼리를 소묘(素描)한 조형은 아마도 무갈 세밀화의 동일한 제재를 그린 범본을 참고

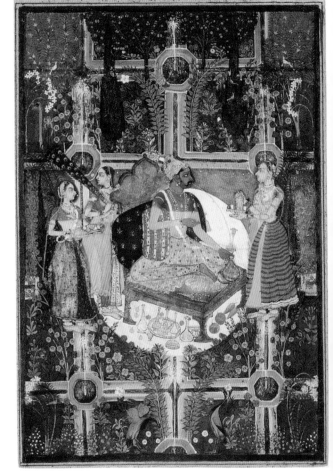

한 것 같은데, 여러 가지 밀도의 선과 음영은 코끼리의 기복이 있는 윤곽과 중후한 몸집을 간결하게 묘사해 내어, 근육 덩어리와 골격의 내재된 운동을 나타내 주고 있다. 화가는 자연에 대한 예민한 관찰에 근거하여, 두 마리의 맹렬하게 충돌하는 코끼리의 재빠른 동태를 포착했는데, 필사적으로 쇠사슬을 벗어난 오른쪽 코끼리가 상대를 향해 세차게 충돌하는 속도와 힘은 특히 격렬하다. 이와 같은 야생동물의 격렬한 동태의 스케치나 소묘는, 또한 밀림에서 수렵하는 것을 제재로 삼은 많은 코타 회화의 기초가 되었다.

18세기 초엽 이후, 코타 세밀화의 풍격에는 변화가 발생했는데,

불진(拂塵) : 짐승의 털이나 삼 실 등을 자루에 묶어 만든 먼지털이 모양의 도구로, 먼지를 털거나 해충을 쫓는 등의 용도로 사용된다. 불교에서는 예불을 드리거나 설법할 때 손에 쥐고 있는 불기(佛器)로 사용되며, 도교에서도 이와 유사한 법기를 사용한다.

왕공이 밀림 속에서 수렵하는 것을 대량으로 묘사한 제재가 풍격의 변화를 촉진하였다. 왕실의 수렵은 무갈 세밀화와 라지푸트 세밀화에서 흔히 보이는 제재이다. 코타의 왕공 및 그의 친척인 분디 왕공은 모두 이처럼 긴장되고 자극적인 폭력 활동을 좋아했으며, 코타의 화가들은 왕공이 야생동물을 학살하는 모험적인 체험을 충실하게 기록했다. 대략 1720년부터 1870년까지, 밀림에서 수렵하는 장면은 이미 코타 화파의 상징이 되었다. 어떤 사람은 인도에는 서양에서 말하는 의미에서의 풍경화가 없다고 여기는데, 코타의 이러한 회화들은 주로 밀림 풍경과 야생동물을 그린 것이고, 인물은 단지 부차적인 역할을 할 뿐이다. 영국의 학자인 W. G. 아처(W. G. Archer)는 일찍이 코타 화가와 프랑스 화가인 앙리 테오도르 루소(Henri Theodore Rousseau, 1844~1910년)가 야수(野獸)가 출현하는 밀림 풍경을 그린 회화 언어를 비교한 적이 있다. 양쪽의 밀림은 모두 위험한 곳이지만, 루소의 밀림은 환상적인 동화의 세계이고, 코타 화가의 밀림은 진짜 코타 성루 주위의 고지대 밀림이며, 특히 떼 지어 자라는 대나무는 이 지역의 특산물이다. 코타 회화의 밀림 야

수 스케치와 소묘 원본에 근거하여 추측해 보면, 코타 화가들은 아마도 대규모로 수렵에 참가하여 밀림의 은폐된 현장에서 스케치한 다음, 화실로 돌아와 작품을 완성한 것 같다. 그리하여 그들은 수렵지의 지형 환경과 각종 야생동물들을 근거리에서 또렷이 관찰할 수 있었기 때문에, 인도의 다른 지방 화가들에 비해 코끼리·사자·호랑이 등과 같은 동물들의 각자 특색을 갖춘 동태를 더욱 잘 포착했으므로, 형식화된 조형의 한계를 타파한 것 같다.

분디의 왕공인 보즈 싱(Bhoj Singh)은 분디-코타 가문에서 가장 영민하고 용맹한 무사(武士) 국왕의 한 명이었다. 코타 세밀화인 〈보즈 싱의 사자 사냥〉(대략 1720년)【그림 130】은 활력이 충만한 대각선 구도로써, 이 분디 왕공이 밀림 속에서 두 마리의 사납고 거대

【그림 130】

보즈 싱의 사자 사냥
코타 화파
대략 1720년
종이 바탕에 과슈
47.6×66cm
하버드대학 예술박물관

한 사자들과 격투를 벌이는 웅장한 장면을 펼쳐 보여 주고 있다. 밀림 속의 **빽빽한** 검푸른 색 나뭇잎들은 울창하고 어둠침침하여, 두 마리의 옅은 다갈색 사자들은 윤곽이 뚜렷하다. 비록 사자의 조형이 매우 과장되고 형식화되어 있기는 하지만, 뛰어다니며 포효하는 동태는 오히려 상당히 핍진하다. 인물과 사자의 비례는 현격한 차이가 있고, 무기는 단지 평범한 활과 화살인데, 화살에 맞은 수사자가 미친 듯이 날뛰며 울부짖자, 몸을 숨긴 수행원들은 사색이 되어 서로 마주보고 있다. 이러한 모든 것들은 분디 왕공의 놀라운 담력과 지모 및 완력을 더욱 돋보이게 해주고 있다. 〈보즈 싱의 사자 사냥〉을 그린 이름을 알 수 없는 걸출한 코타 화가는 코타의 거장으로 불리는데, 그는 어쩌면 일찍이 데칸의 골콘다 왕국에서 훈련을 받았는지, 데칸 화파의 구도 방식을 차용하였다. 그러나 격투를 벌이고 있는 야수를 생동감 있게 묘사한 것은 바로 그가 독자적으로 창조해 낸 것이다.

코타 왕공인 우마이드 싱(Umaid Singh, 1771~1819년 재위)은 그의 섭정대신(攝政大臣)인 잘림 싱(Zalim Singh)의 꼭두각시였는데, 그는 10세 때부터 수렵에 애착을 가졌다. 코타 세밀화인 〈왕공의 사자 사냥〉(18세기)【그림 131】은, 아마도 코타 왕공인 우마이드 싱과 그의 대신인 잘림 싱이 함께 밀림 속에서 수렵하는 장면을 표현한 것 같다. 두 마리 사자의 조형과 동태는 아마 〈보즈 싱의 사자 사냥〉의 원형을 표절한 것 같은데, 사냥꾼이 몸을 숨기고 있는 대나무 숲은 〈보즈 싱의 사자 사냥〉의 대나무에 비해 무성하고 튼튼하다. 밀림의 식물들에는 장식 취향이 더해져, 화면이 마치 편직한 양탄자 도안 같다. 코타 세밀화인 〈우마이드 싱의 호랑이 사냥〉(대략 1780년)【그림 132】에서, 화면의 중앙에는 사냥 미끼인 한 마리의 물소가 한 마리의 맹호와 격투를 벌이고 있고, 왼쪽에는 코타의 왕공과 그의

【그림 131】

왕공의 사자 사냥

코타 화파

18세기

종이 바탕에 과슈

대신들이 두 그루의 커다란 나무 위의 무성한 나뭇잎 속에 숨어서 머리를 내밀고 엿보면서, 총열이 긴 보병총을 두 손으로 받쳐 들고서 일제히 맹호를 향해 발사하고 있는데, 호랑이는 이미 탄환에 맞은 상태이다. 전경의 연지(蓮池) 옆에는 부상당한 맹호가 고통스럽게 몸통을 좌우로 흔들며 발버둥질하면서 상처를 핥고 있다. 쓸쓸한 달빛, 적막한 산림, 겹겹이 포개진 바위, 우거진 나무숲 등 몽환적인 신비한 분위기로 휩싸여 있어, 마치 "호랑이의 무시무시한 달콤한 냄새"(짐 코벳)를 맡을 수 있을 것 같다.

짐 코벳(Jim Corbett, 1875~1955년) : 전설적인 사냥꾼으로, 인도에서 수많은 식인호랑이들을 사냥했으며, 호랑이 외에도 수많은 맹수들을 사냥한 것으로 유명하다. 그는 또한 자연보호에도 앞장섰는데, 아이러니컬하게도 인도에 야생동물들을 위해 국립공원을 건립하기도 했다. 인도에서 태어났는데, 말년에는 케냐로 건너갔으며, 그곳에서 생을 마쳤다.

【그림 132】
우마이드 싱의 호랑이 사냥
코타 화파
대략 1780년
종이 바탕에 과슈
33×40cm
런던의 빅토리아 앨버트 박물관

코타의 왕공인 람 싱 2세(Ram Singh Ⅱ, 1828~1866년 재위)는 라지푸트 세밀화의 마지막 후원자 중 한 사람이었다. 그는 영국인의 지배 하에서 정무(政務)가 느슨해지자, 오락·명절과 예술에 힘을 쏟았다. 그가 가장 좋아한 오락은 여전히 수렵이었다. 코타 세밀화인 〈람 싱 2세의 사격〉(대략 1830년)은, 이 코타 왕공이 밀림과 서로 어우러져 돋보이는 수렵 용도의 작은 집 속에서 총열이 긴 보병총의 방아쇠를 당겨 사자를 쏘는 장면을 그린 것이다. 1851년 3월 9일에, 람 싱 2세는 우다이푸르의 메와르 토후국 라나(왕―옮긴이)인 살룹 싱(Salup

【그림 133】

람 싱 2세의 혼례

코타 화파

대략 1851년

종이 바탕에 과슈

92.6×69.5cm

하워드 호지킨 소장

Singh)의 누이동생을 아내로 맞이했다. 코타 화가가 그린 대형 세밀
화인 〈람 싱 2세의 혼례〉(대략 1851년)【그림 133】는, 메와르의 라나가
결혼식 전날 신부를 맞이하러 우다이푸르 성루에 도착한 코타 왕
공의 행렬을 환영하는 성대한 장면을 기록한 것이다. 구도는 복잡
하고 풍만하며, 인물은 매우 많은 것이, 18세기 말기의 메와르 화풍
과 유사하며, 우다이푸르 성루의 궁전 건축 또한 마치 종이를 잘라
만든 모형처럼 생겼다. 중요 인물은 비례를 비교적 크게 그렸으며,

두 명의 왕공의 머리 뒤에는 모두 광환을 그렸다. 형식화된 조형 가운데 몇몇 인물들은 개성화된 특징을 띠고 있다. 코끼리와 말의 묘사는 코타 화파의 특기이다. 자세히 보면 또한 여러 가지 재미있는 민속적 풍습의 세부적인 장면들을 발견할 수 있다. 의장대 속에는 총을 들고 있는 영국 사병이 출현하는데, 몇 명의 영국 사병들이 한 채의 가마를 호위하고 있는 것이 특히 사람들의 주목을 끈다.

키샹가르

키샹가르 토후국은 라자스탄 동부의 작은 나라로, 분디의 서북쪽에 위치했으며, 서쪽 국경은 조드푸르에 인접해 있었다. 17세기 초엽에, 조드푸르의 왕공인 우다이 싱의 아들 키샨 싱(Kishan Singh, 1609~1615년 재위)은 군달라오 호수(Gundalao Lake) 주변에 키샹가르 성루를 건설했는데, 이 호반 성루는 훗날 키샹가르 회화의 배경 속에 항상 출현하였다. 키샨 싱은 일찍이 무갈 제국의 궁정에 갔었는데, 이때 자한기르로부터 상당히 총애를 받았다. 키샹가르의 왕공인 룹 싱(Lup Singh, 1644~1658년 재위)은 아프가니스탄 제국에서 충성을 다해 복무했기 때문에 샤 자한으로부터 깊은 총애와 신임을 받았다. 18세기 전반기의 키샹가르 왕공 라지 싱(Raj Singh, 1706~1748년 재위)의 재위 시기에, 아우랑제브 사후, 특히 1739년에 페르시아 침입자인 나디르 샤가 델리를 철저하게 약탈한 이후에, 일부 무갈 화가들은 뿔뿔이 흩어져 키샹가르 토후국에 가서 왕공을 위해 복무했는데, 이들이 파루크시야르(Farrukhsiyar, 1713~1719년 재위)와 무함마드 샤(1719~1748년 재위) 시대의 무갈 궁정회화 기법을 들여왔다.

키샹가르 세밀화(대략 1720~1850년)는 18세기 전반기에는 주로 왕공과 귀족의 초상화였는데, 기본적으로 당시 나날이 쇠미해지던

무갈 궁정 풍격을 모방하여 정교하고 화려하면서 냉담하고 판에 박은 듯했으며, 본토의 예술적 특색이 부족했다. 18세기 중엽에, 키샹가르 세밀화에는 갑작스런 변화가 발생했는데, 기적이 출현하여 천재적인 창조의 불꽃을 내뿜었다. 이러한 창조는 키샹가르의 왕공인 사완트 싱(Sawant Singh, 1748~1757년 재위)과 그의 애인인 바니 타니(Bani Thani) 때문이었으며, 특히 그의 궁정화가인 니할 찬드 덕분이었다.

사완트 싱은 라지 싱의 장남으로, 비슈누교 경건파 신도이자 시인이었다. 그는 1699년에 태어났는데, 소년 시절에는 왕세자로서 무갈 황제인 파루크시야르를 알현했고, 20세부터는 나가리 다스(Nagari Das)라는 필명으로 시를 쓰기 시작하여, 목동 크리슈나와 목녀 라다를 경건하게 찬미했다. 또 35세 무렵에는 그의 계모의 신변에 있던 나이가 어리고 미모가 뛰어나며 옷차림이 유행을 앞서가던 가녀(歌女)를 사랑하게 되었는데, 그녀는 그의 시 속에서 '바니 타니'(화려한 옷을 입는 미인)라고 불렸다. 바니 타니도 크리슈나를 경건하게 숭배했으며, 시를 잘 지었는데, 이 때문에 그들은 의기투합하는 연인이 되었다. 1748년에 사완트 싱은 아버지의 왕위를 계승하였으며, 바니 타니와는 아침저녁으로 함께하며 그림자처럼 잠시도 떨어지지 않았다. 1757년에 사완트 싱은 그의 동생에 의해 폐위되었는데, 왕위에서 물러난 뒤 그는 바니 타니를 데리고 고국을 떠나, 전설 속에서 크리슈나가 살았다는 지방인 브린다반(Vrindavan)을 자유롭게 유람하다가 삼림에 은거하였다. 1764년에 그는 그곳에서 사망했고, 1년 후에는 바니 타니도 세상을 떠났다.

사완트 싱이 고용한 궁정화가인 니할 찬드는 키샹가르 화실의 수석화가였다. 그는 무갈의 궁정회화가 지니고 있는 기법에 정통했지만, 박티 신앙과 서정적 시의(詩意)를 표현하라는 그의 주인의 요

구에 적응하기 위하여, 그는 동시대의 무갈 궁정회화의 언어에 대해 대담한 개조를 진행하였다. 크리슈나의 전설에 관련한 제재를 처리할 때, 그는 과장되게 형태를 변화시켜 미화(美化)하는 수법을 채용했는데, 사완트 싱의 뛰어나고 늠름한 자태와 바니 타니의 미모를 참조하여, 신성한 연인인 크리슈나와 라다의 형상을 위해 매우 참신하고 독특하면서도 우아하고 아름다운 전형을 창조하였다. 나가리 다스의 시 속에서는, 항상 시인 자신과 가녀인 바니 타니의 연애를 크리슈나와 라다의 상징으로 비유하고 있다. 니할 찬드의 그림 속에서도 항상 크리슈나와 라다를 사완트 싱과 바니 타니의 이상화된 형상으로 묘사하고 있어, 인물의 조형이 매우 형식화되어 있고, 몸매가 호리호리하며, 오관은 과장되고, 복식은 호화롭고 부귀해 보이며, 행동거지는 우아한 것이, 여타 다른 지방들의 크리슈나와 라다의 형상과는 모두 다르다. 일부 화면 위의 인물들은 크기가 비교적 작고, 연인이 밀화하는 배경은 광활하고 심원하며, 호반의 밀림은 우울한 청록색 색조를 띠고 있어, 백색 대리석 궁전과 어우러져 돋보인다. 이처럼 환상적인 야무나 강 연안이나 브린다반 삼림의 풍광은, 실제로는 키샹가르의 호반에 있는 성루의 이상화된 풍경이다.

　니할 찬드가 지도하는 키샹가르 화실에서 그린 세밀화인 〈고바르단 산을 들어 올리는 크리슈나〉(18세기 중엽)【그림 134】는, 목동 크리슈나가 목자(牧者)와 소떼로 하여금 폭풍우의 습격을 당하지 않도록 보호하기 위해 고바르단 산을 송두리째 뽑아 들어 올려, 그의 새끼손가락 끝에 들고 있다. 여기에서 크리슈나의 조형은 아마도 키샹가르 왕공인 사완트 싱의 출중한 용모를 참조한 듯한데, 호리호리한 몸매, 또렷한 윤곽, 오렌지색 복식, 푸르스름한 회색 피부는 그에게 귀족적인 분위기를 부여해 주고 있으며, 머리 뒤에 있는

【그림 134】

**고바르단 산을 들어 올리는 크리슈나
(일부분)**

키샹가르 화파

18세기 중엽

종이 바탕에 과슈

바라나시의 인도예술학원

광환은 신성함의 상징이다.

니할 찬드가 그린 〈라다—바니 타니의 초상〉(대략 1760년)【그림
135】은, 궁정 가녀인 바니 타니의 매우 아름답고 요염하여 사람을
현혹하는 용모를 과장되게 표현하였다. 비록 조형이 고도로 형식
화되어 있어, 마치 그림자극에 나오는 형상화한 측면 인물처럼 생
겼지만, 여전히 이 그림의 모델이 된 본래 인물의 개성과 매력을 찾
아볼 수 있다. 그녀의 과장된 활 모양[弓形]의 눈썹과 길쭉하고 흑백
이 분명한 커다란 눈은 모두 위쪽으로 치켜 올라가 있으며, 눈초리
에는 연꽃잎 같은 옅은 분홍색을 칠했다. 콧날은 곧게 솟아 있고,

【그림 135】

라다—바니 타니의 초상

니할 찬드

대략 1760년

종이 바탕에 과슈

48.2×35.5cm

라자스탄의 키샹가르 궁

코끝은 구부러져 있는데, 나가리 다스는 자신의 시 속에서 그녀의 "코는 구부러져 있으면서 뾰족하여, 꼿꼿이 내민 측백나무 새싹 같다"고 묘사했다. 그리고 얇디얇은 주홍색 입술의 입아귀는 치켜 올라가 있어, 마치 미소를 짓고 있는 듯하며, 턱은 튀어나왔고, 목은 가늘며 길다. 또 새까맣고 긴 머리는 물결처럼 양쪽 어깨·가슴 앞과 등 뒤로 풀어 헤쳤고, 살쩍(관자놀이와 귀 사이에 난 머리털—옮긴이)의 곱슬머리는 뺨까지 늘어져 있으며, 밝고 깨끗하며 고운 피부는

약간 노르스름한 상아색으로 운염(暈染)했고, 손바닥과 손가락 끝에는 빨간색을 덧칠했다. 그녀는 시인에 의해 "화려한 옷을 입는 미인"이라고 불렸는데, 복식은 당시의 풍조를 상당히 신경 써서 고찰하였다. 그리하여 머리 위와 빨간색의 몸에 착 달라붙는 브래지어 위에는 금색으로 무늬를 수놓고 가장자리에 술을 늘어뜨려 테두리를 두른 투명한 스카프를 걸쳤고, 머리장식물·귀고리·코걸이·목걸이·가슴장식물·팔찌·반지에는 모두 진주보석류가 박혀 있다. 그녀의 오른손은 스카프를 걷어 올리고 있으며, 왼손은 두 송이의

연꽃봉오리(남녀가 서로 사랑한다는 상징)를 쥐고 있어, 갖가지 표정과 행동거지를 드러내고 있다. 이렇게 바니 타니를 모델로 삼아 창조한 귀부인 스타일의 목녀 라다의 형상은, 또한 여타 다른 목녀들을 위한 조형의 표준 양식을 제공해 주었으며, 심지어는 크리슈나의 얼굴 용모를 묘사하는 데에도 영향을 미쳤으니, 이 화려한 옷을 입는 미인이자 절세의 미인의 미모가 키샹가르 화가들에게 얼마나 심각한 인상을 남겼는지 알 수 있다.

키샹가르 세밀화인 〈크리슈나와 목녀들〉(18세기 중엽)【그림 136】에서, 화면의 중간에는 나무 밑에 서 있는 크리슈나와 라다가 서로를 응시하고 있고, 나머지 목녀들이 양 옆에 서서 시중을 들고 있는데, 인물의 얼굴 조형은 대동소이하여 모두 바니 타니의 초상과 비슷하다. 말기의 키샹가르 세밀화인 〈크리슈나와 라다〉(19세기)【그림 137】에서는, 크리슈나의 두건이 오렌지색에서 짙은 빨간색으로 바뀌

었고, 라다의 용모는 기본적으로 변하지 않아, 여전히 그렇게 과장되고 아름답고 요염하며, 그녀의 헤어 스타일·머리 장식·귀고리·코걸이·투명한 비단 스카프와 몸에 착 달라붙는 브래지어는 모두 바니 타니의 초상에서 보이는 특징을 지니고 있다. 단지 그녀의 반나체인 신체를 크리슈나가 꽉 껴안자, 미소를 짓고 있는 얼굴 위에는 어쩔 수 없이 약간 수줍어하는 여인의 표정을 띠고 있다.

니할 찬드는 크리슈나와 라다의 새로운 전형을 창조했을 뿐만 아니라, 또한 매우 그윽하고 아름다운 풍경에 인물을 끼워 넣는 데 뛰어나, 경물 묘사와 감정 토로가 한데 융합되고 시의(詩意)가 넘쳐나는 신비하면서 낭만적인 분위기를 표현하였다. 니할 찬드의 세밀화 걸작인 〈궁정 앞에 있는 크리슈나와 라다〉(대략 1750년)【그림 138】는, 사완트 싱과 바니 타니를 크리슈나와 라다로 그린 것인데, 몸매가 호리호리하고, 동태가 우아하다. 이들 연인은 동일한 화면 속에 두 번 출현하는데, 한 번은 연꽃이 피어 있는 호수 위에서 어깨를 나란히 한 채 다정하게 기대어 앉아 뱃놀이를 하고 있고, 한 번은 숲 속에서 은밀히 만나 상대를 응시하고 있다. 화면 위쪽의 광활하고 심원한 황혼 석양의 풍경, 빽빽이 늘어선 홍사석(紅砂石) 성루와 백색 대리석 궁전, 넓은 은회색 호수와 짙푸르고 무성한 숲은 마치 브린다반 삼림에 있는 성지(聖地)의 선계(仙界) 같다. 원경의 하늘·언덕과 건물 위에는 점차 사라져 가는 저녁놀의 빛을 횡으로 펼쳐 놓았고, 근경의 검푸른 색 숲은 백색 대리석 테라스와 연한 색 옷차림을 한 한 쌍의 연인들을 유난히 선명하게 돋보이도록 해주고 있다. 니할 찬드의 또 다른 세밀화인 〈밀림 속에 있는 크리슈나와 라다〉(대략 1750년)【그림 139】에서, 목녀들이 호수 속에서 새로 핀 연꽃을 따다가 꽃잎으로 밀림 깊숙한 곳에 멋진 꽃 침대를 깔아 놓고, 크리슈나와 라다로 하여금 침대 위에 서로 다정히 껴안고 눕도

【그림 138】

궁전 앞에 있는 크리슈나와 라다

니할 찬드

대략 1750년

종이 바탕에 과슈

뉴델리 국립박물관

록 하고는, 그녀들은 한쪽에서 이 연인을 위하여 음악을 연주하면서 흥을 돋우고 있다. 자세가 우아한 인물과 빽빽하고 푸르른 밀림이 하나로 융합되어 있어, 무성하며 깊고 고요한 환경이 이 경건한 그림에다 애절하게 사람을 감동시키는 분위기를 더해 주고 있다.

니할 찬드는 그의 주인보다 훨씬 더 오래 살았다. 그가 세상을 떠난 이후의 18세기의 나머지 기간과 19세기의 키샹가르 회화는, 여전히 그가 창조해 낸 크리슈나와 라다의 전형을 따랐다. 이렇게 고도로 형식화된 인물 조형은 또한 여타 왕공과 귀족·고행자 및

만화의 형상에도 이용되었으며, 동시에 푸르른 청록색 풍경을 배치하였다.

자이푸르

자이푸르 토후국의 원래 이름은 암베르(Amber)로, 라자스탄 북부에 있었으며, 델리와 가까웠다. 일찍이 1562년에, 암베르의 왕공인 비하리 말(Bihari Mall, 1548~1575년 재위)은 곧 무갈 제국에 귀순하여, 딸인 마리암 자마니 공주를 악바르 황제에게 출가시켰다. 암베르(자이푸르) 왕공 및 그의 자손들은 모두 무갈 군대에 참가하여 고관이 되었는데, 이는 악바르가 라지푸트인에 대해 실행한 회유정책

의 첫 번째 선례가 되었다. 1727년에, 암베르의 왕공인 자이 싱 2세(Jai Singh Ⅱ, 1699~1743년 재위)는 암베르의 옛 궁전으로부터 자이푸르의 새로운 궁전으로 천도하고, 암베르 토후국을 자이푸르라고 고쳐 불렀다. 자이푸르는 바로 그의 '자이'라는 이름으로 명명한 성(城 : 푸르)인데, 그 성벽·궁전 및 높은 건물의 대부분이 분홍색 사석(沙石)을 이용하여 지었기 때문에 "장밋빛 붉은색의 성"이라고 불렀다.

자이푸르 화파(대략 1640~1850년)의 벽화와 세밀화는 17세기부터 18세기까지 줄곧 무갈 풍격을 모방하였다. 1760년 이후 자이푸르 회화는 또한 지방 무갈 화파의 영향을 받았으며, 18세기 말기에 비로소 점차 무갈의 영향을 벗어나 진정한 지이푸르 풍격을 나타냈다. 자이푸르 풍격의 회화는 평면화(平面化)되고, 선의 윤곽이 뚜렷하며, 인물의 동태는 비교적 딱딱하고, 진주보석류 장식물이 매우 많은 경향을 띠었다. 자이푸르의 진주보석류 장식물·법랑 공예 및 홍사석과 대리석 조각은 지금까지 널리 이름이 알려져 있다.

18세기 말기에 자이푸르 왕공인 프라탑 싱(Pratap Singh, 1778~1803년 재위)의 재위 시기에 자이푸르의 상징적 건축인 홍사석에 원조(圓彫)로 문과 창문을 새긴 5층 궁전인 '바람의 궁전(wind palace : 사방에 수많은 창문을 뚫어 놓아, 궁전 어디에서도 바람이 불어온다고 하여 붙여진 이름—옮긴이)'을 건립하였는데, 그가 후원한 화실은 50여 명의 화가들을 보유하고 있었으며, 왕실 초상·풍속화 및 크리슈나에 관한 전설을 그렸다. 자이푸르의 무슬림 화가인 사히브 람(Sahib Ram)은 18세기 후반기에 활약했는데, 프라탑 싱의 화실에서 기예가 가장 뛰어났다. 사히브 람은 일찍이 자이푸르 왕궁에 벽화를 그렸으며, 크리슈나와 라다 및 목녀들이 춤을 추는 장면을 표현했는데, 왕궁의 무희와 여성 악사들은 항상 크리슈나와 라다 및 목녀들의 역을 맡아 노래하고 춤을 추며 음악을 연주했다. 화가는 미리 종이

위에 벽화의 초도(草圖) 윤곽을 간략
하게 그린 다음, 인물 윤곽선 위에 작
은 구멍을 뚫어, 궁전의 벽 위에 옮겨
그릴 준비를 한다. 그가 그린 벽화 초
도인 〈크리슈나 두상(頭像)〉(대략 1800
년)【그림 140】은 아마도 크리슈나로 분
장한 궁정 무희 모델에 근거하여 그
린 것 같다. 하지만 인물의 조형이 매
우 평면화되고 형식화되어 있으며, 얼
굴 윤곽선이 또렷하고, 과장되게 휘어
진 눈썹과 큰 눈, 구불구불한 새까맣
고 긴 머리, 팔을 들어 올린 기계적인
동태는 마치 만화(카툰)에 나오는 형
상 같다. 크리슈나는 종류가 다양한
진주보석류 장식물을 착용하고 있는
데, 화려한 깃털 장식 두건을 제외하
면 기본적으로 궁정 무희 차림새이며,

여성의 유방은 몸에 꽉 끼는 브래지어로 단단히 조여져 있다. 화가
는 검은 선을 이용하여 간략하게 윤곽을 그린 라다와 목녀들의 여
타 일부 초도들은 아직 색을 칠하지 않았는데, 얼굴 조형과 진주보
석류 장식물은 크리슈나와 비슷하고, 단지 긴 머리를 풀어헤쳐 늘
어뜨린 채, 두건으로 묶어 올리지 않았다. 어떤 목녀가 현악기를 들
고 음악을 연주하는 동작은 비교적 자연스럽다.

자이푸르 화파의 세밀화인 〈화장하는 귀부인〉(19세기 초)【그림
141】은 한 폭의 유명한 풍속화이다. 상반신을 발가벗은 채 머리를
빗고 있는 이 귀부인은, 아마도 자이푸르 왕공인 자가트 싱(Jagat

【그림 141】

화장하는 귀부인

자이푸르 화파

19세기 초

종이 바탕에 과슈

34×24.5cm

런던의 빅토리아 앨버트 박물관

Singh, 1803~1818년 재위)이 총애했던 명기 라스 카푸르(Ras Kafur)인 것 같은데, 전해지는 바에 따르면 왕공이 그녀를 위해 자기 재산의 절반을 물 쓰듯이 썼다고 한다. 그러나 이것은 사실적인 초상이 아니라 이상화된 미녀이다. 풍속화의 제재·테두리 장식 도안 및 배경에 있는 화초는 무갈 세밀화의 영향을 받았지만, 인물의 형식화되고 평면화된 조형, 화면의 대비가 선명한 색조는 바로 라지푸트 세밀화의 특징을 나타내 주고 있다. 귀부인의 과장되게 휘어진 눈썹과 큰 눈, 구불구불하게 늘어뜨린 새까맣고 긴 머리와 매우 많은

진주보석류 장식물들은, 위에서 서술한 〈크리슈나 두상〉과 매우 유사한데, 아마 이것도 사히브 람이 그린 것 같다. 귀부인의 상아색 피부는 검은 머리와 붉은 치마로 인해 유난히 곱고 부드럽게 돋보이고, 울긋불긋한 보석과 진주를 상감한 진주보석류 장식물들은 대단히 풍성하고 화려한데, 일부 에메랄드는 빛이 번쩍이고 있어, 보석의 투명한 질감을 그려 냈다.

조드푸르

조드푸르 토후국은 라자스탄 서부의 타르 사막(Thar Desert) 가장자리에 있었는데, 지리적 환경이 황량하고 험악했기 때문에 마르와르(Marwar : 죽음의 땅)라고도 불렸다. 마르와르의 라토르인(Rathores)과 메와르의 시소디아인(Sisodias)은 라자스탄 지역에서 가장 크고 가장 오래된 두 부족들로, 자신들을 라마(비수뉴의 화신들 중 하나-옮긴이)의 후예라고 일컬었다. 1459년에, 라토르 가문의 추장인 라오 조다(Rao Jodha)는 마르와르에 수도인 조드푸르를 건립했다. 1564년에 무갈 황제 악바르는 조드푸르를 포위하여 공격했는데, 라토르인들은 결코 굴복하지 않았다. 1581년에 조드푸르의 왕세자인 우다이 싱(1583~1595년 재위)은 그의 딸인 조드 바이(Jodh Bai)를 악바르의 아들인 살림 왕자(미래의 황제 자한기르)에게 출가시켰는데, 그로부터 조드푸르 왕실은 무갈 제국에 순순히 굴복하였다. 우다이 싱의 아들 수르 싱(Sur Singh, 1595~1619년 재위)·손자 가즈 싱(Gaj Singh, 1619~1638년 재위)·증손자 자스완트 싱(Jaswant Singh, 1638~1678년 재위)이 계속하여 충성을 다했다. 자스완트 싱이 세상을 떠난 후에 아우랑제브가 조드푸르를 겸병하려고 시도하여, 라토르인들의 격렬한 반항을 불러일으켰다. 1707년에 아우랑제브가 세상을 떠난 후, 자

스완트 싱의 유복자인 아지트 싱(Ajit Singh, 1707~1724년 재위)은 라토르인들의 조드푸르에 대한 직접 통치를 회복하였다.

조드푸르 세밀화(대략 1600~1850년)는 14세기부터 16세기까지의 무갈 이전 시대 인도 본토 종교 세밀화의 전통을 계승하여, 질박한 민간 풍격으로 『라가말라』 연작화 등과 같은 힌두교 문화의 전통 제재들을 그렸다. 1581년에 조드푸르 왕실과 무갈 왕조가 혼인 관계를 맺은 이후, 무갈 화가들은 궁정에서 알현하는 장면 등의 세밀화 속에 조드푸르의 왕공인 우다이 싱·수르 싱·가즈 싱의 초상도 그렸는데, 특히 가즈 싱의 초상이 많았다(【그림 86】 참조). 17세기에 이러한 무갈 풍격의 초상들은, 조드푸르에서 수많은 라토르 왕공과 귀족 초상의 본보기가 되었다. 18세기에 조드푸르의 회화는 여전히 무갈 풍격을 답습했지만, 라토르 왕공과 귀족들의 초상에 마르와르 현지의 배경을 옮겨 넣기 시작했으며, 인물의 조형에는 본토 민간회화에서 볼 수 있는 형식화 요소를 흡수하였는데, 이는 메와르 화파와의 관련을 암시해 준다. 동시에 일부 무갈 화가들도 델리의 무갈 궁정을 떠나 조드푸르에 와서 라토르의 왕공과 귀족들을 위해 복무했는데, 이들이 말기 무갈 회화의 숙련된 기법을 들여왔다.

18세기 중반에 델리의 화가인 달찬드(Dalchand)가 조드푸르 왕공인 압하이 싱(Abhai Singh, 1724~1749년 재위)의 화실에 왔다. 달찬드와 그의 아버지인 힌두교 화가 바바니 다스는 모두 델리의 무갈 궁정에서 직무를 담당했었는데, 1719년에 부자가 함께 델리를 떠나 키샹가르에 가서 작업했다. 바바니 다스는 키샹가르 토후국의 유명한 궁정화가가 되었고, 달찬드는 다시 키샹가르에서 조드푸르로 왔다. 달찬드가 조드푸르에서 그린 〈춤 공연을 관람하는 압하이 싱〉(대략 1725년)【그림 142】에는 "델리의 화가 달찬드"라는 서명이 있

[그림 142]

춤 공연을 관람하는 압하이 싱

달찬드

대략 1725년

종이 바탕에 과슈

43.5×34.5cm

조드푸르의 메헤란가르박물관

는데, 이는 조드푸르 세밀화 중 기예가 가장 정교하고 뛰어난 작품 중 하나이다. 1724년에 22세의 압하이 싱은 무갈 황제인 무함마드 샤(1719~1748년 재위)의 비호 하에 조드푸르의 왕위를 계승하였다. 화면 속의 보좌 위에 앉아 있는 젊은 왕공의 외모에 근거하여 판단하건대, 그가 즉위한 지 얼마 지나지 않아, 조드푸르의 우마이드 궁 (Umaid Palace) 안에서 무희와 여성 악사의 공연을 관람하고 있는 장면일 것이다. 화가는 말기 무갈 회화의 기법에 능숙하여, 구도가 엄밀하고, 선이 정교하며, 색채가 풍부하면서 화려하고, 장식이 호화로우며, 백색 대리석 궁전과 유심한 밤의 장막·무성한 숲 및 그림자의 명암 대비를 빌려, 밤 궁전의 촛불이 휘황찬란한 모습을 돋보이게 나타냈다. 뿐만 아니라, 키샹가르 화파의 형식화된 인물 조형과 우아하고 서정적인 심미 취향에도 숙달했는데, 복식과 동태가 각기 다른 무희와 시녀들의 위쪽으로 치켜 올라간 눈썹과 눈은 사람들로 하여금 키샹가르 회화 속에 나오는 라다의 아름답고 요염한 모습을 연상케 해준다.

18세기 후반에 조드푸르 왕공인 비자야 싱(Bijaya Singh, 1752~1793년 재위)의 기나긴 재위 시기에는 소형 풍속화가 유행했는데, 주로 이상화된 귀부인의 형상을 그렸으며, 왕공의 생일이나 홀리(Holi : 120쪽 참조-옮긴이) 혹은 디왈리(Diwali : 홀리와 함께 힌두교의 가장 큰 명절로, 등을 매달아 불을 밝히는 빛의 축제-옮긴이) 등과 같은 경사스러운 경우에는 항상 의식의 선물로 왕공에게 그려서 바쳤다. 이러한 풍속화에서, 이들 귀부인은 각종 오락을 즐기는 데에 빠져 있는데, 예를 들면 요요놀이를 하면서 놀거나, 승마를 하거나, 비나(Vina : 인도 전통 현악기의 일종-옮긴이)를 연주하거나, 연을 날리거나, 새를 데리고 노는 것 등등이다. 당시 비카네르 토후국에서도 이러한 풍속화가 유행했으며, 19세기까지 이어졌다. 조드푸르 화파의 세밀화

인 〈새를 부르는 귀부인〉(1764년)【그림 143】은
이러한 풍속화의 한 사례이다. 거의 단색으
로 평도한 배경 속에, 귀부인의 측면 윤곽과
우아한 자세가 사람들을 매우 매혹시킨다.
그녀의 라지푸트 여성 옷차림과 코걸이는 라
자스탄의 지방적 특색을 띠고 있으며, 길쭉
하게 높이 치켜 올라간 아름다운 눈도 조드
푸르 풍격의 뚜렷한 특징이다.

【그림 143】
새를 부르는 귀부인
조드푸르 화파
1764년
종이 바탕에 과슈
샌프란시스코미술관

　　19세기 상반기의 조드푸르 왕공인 만 싱
(Man Singh, 1803~1843년 재위) 재위 시기에, 조
드푸르 세밀화는 번영의 정점에 도달했다.
1803년에 20세인 만 싱은 그의 종교 지도자
인 데바나트(Devanath : 제사장)의 지원을 받
아 즉위한 다음, 제사장을 위하여 577개의
방이 딸린 대사원을 건립했는데, 제사장이
조정에 일일이 간섭하자, 라토르 귀족들의
반대에 부닥쳤다. 결국 1815년에 데바나트는 피살되었다. 1818년에
만 싱은 영국인과 조약을 체결하여 보호처를 찾았으며, 이때부터
조정에는 관심을 두지 않고 문학·회화 및 음악을 후원하는 데 전
념하였다. 만 싱은 문학적 소양이 풍부하여, 박티시와 연정시를 쓸
줄 알았으며, 그의 후원을 받아 조드푸르 화가들은 대량의 힌두교
필사본 삽화를 그렸는데, 그 필사본들에는 자신의 시집인『크리슈
나 유희』와『시바 푸라나』·『나라전(Nara傳)』·『두르가전(Durga傳)』, 우
언집인『판차탄트라(Panchatantra)』, 라자스탄의 민간 이야기인『도라
와 말와니(Dora and Malwani)』및『라가말라』등이 포함되어 있다. 또
한 이들 조드푸르 화가들은 만 싱 시대 조드푸르의 궁정생활·명

절 및 오락에 관련된 그림 수백 폭도 그렸다. 이러한 그림들에서 볼 수 있는 조드푸르 궁정의 호화로운 겉치장은 무갈 제국의 델리 궁정에 못지 않다. 이처럼 어둡고 혼란스러운 상황을 감추고 태평한 것처럼 꾸민 '태평성세'의 화면에서는, 당시 조드푸르 토후국이 내우외환에 처해 있던 난세(亂世)의 그림자를 추호도 엿볼 수 없다. 힌두교의 크고 작은 경축일들은 모두 번잡한 예절과 의식을 중요시하여, 일 년 중 어느 길일(吉日)에는 의식용 복장을 착용해야 하고, 의식용 음식을 먹어야 했다. 예를 들면 인도력(印度曆) 8월 중순의 보름달이 뜨는 때인 추월절(秋月節 : 중국의 중추절에 해당)에는, 명절을 쇠는 복장과 장신구가 모두 흰색이고, 공양하는 식품도 흰색이어서(일종의 유락 상태의 달콤한 쌀로 만든 간식), 은백색의 달빛과 서로 비추어 빛난다. 우계(雨季)의 오운절(烏雲節)에는 모두 검정색 복장을 입고, 인도력 2월의 영춘절(迎春節)에는 오렌지색 복장을 입는다. 이러한 명절의 의식 복장들은 조드푸르 세밀화 속에서 모두 출현한다. 조드푸르 화파의 세밀화인 〈추월절을 경축하는 만 싱 궁정〉(대략 1830년)【그림 144】은, 달빛이 비추는 우마이드 궁에서 명절 의식이 거행되고 있는 장면인데, 만 싱과 그의 후궁 미녀들은 모두 흰색 복장을 입고 있다. 〈춤 공연을 관람하는 압하이 싱〉【그림 142】 –옮긴이)과 비교해 보면, 인물의 조형은 이미 형식화된 과장과 꾸밈으로 흐르고 있고, 궁전 건축도 평면화되는 추세이며, 음영(陰影)은 사라지고 없다. 구레나룻을 기른 만 싱의 형상은 동일한 화면의 다른 층에서 반복하여 세 번 출현하는데, 이것도 라지푸트 세밀화에서 흔히 보이는 표현 수법이다.

『도라와 말와니』는 라자스탄 지역에서 광범위하게 전해진 민간 이야기인데, 두 명의 연인인 도라와 말와니가 어릴 적에 약혼을 했으나, 커서는 오히려 다른 사람과 친해지고, 결국 우여곡절을 겪다

가 다시 서로 만나, 함께 그들의 충실한 낙타인 마루(Malu)를 타고
몰래 도망친다는 내용을 기술하고 있다. 조드푸르 세밀화는 이 민
간 이야기를 빈번하게 묘사하고 있으며, 어떤 연작화는 무려 121폭
에 달하는 것도 있다. 두 명의 연인이 몰래 도망치는 장면은 전체
이야기를 농축하고 있어, 종종 독립된 단폭의 그림으로 존재하기도

【그림 144】
추월절을 경축하는 만 싱 궁정
조드푸르 화파
대략 1830년
종이 바탕에 과슈
68×71.5cm
조드푸르의 메헤란가르박물관

하며, 어떤 것은 『라가말라』 연작
화 중 한 폭의 삽화인 〈마루 선
율〉로 존재하기도 한다. 만 싱의
화실에서 가장 많은 작품을 그린
화가인 아마르 다스(Amar Das)가
그린 세밀화인 〈낙타를 타고 몰래
도망치는 도라와 말와니〉(대략 1830
년)【그림 145】는, 간결한 구도와 단
순한 색채 및 명쾌한 리듬으로 이
연인들이 행복하게 도망치는 장면
을 표현하였다. 낙타의 높이 쳐든
머리와 구부린 다리와 말아 올린
꼬리는, 낙타의 몸 위에서 뒤쪽으
로 흔들거리는 장식물 및 여주인
공의 가볍게 휘날리는 비단 스카
프와 서로 호응하여, 빠르게 뛰어
가는 동태를 구성하고 있다. 조드
푸르 화파의 세밀화인 〈낙타를 타고 사냥을 가는 만 싱과 여자 호
종들〉(대략 1830~1840년)【그림 146】도, 아마르 다스나 그의 아들인 다
나(Dana)의 작품인 것 같다. 만 싱은 대규모의 여자 호위병들에게
빼곡히 둘러싸인 채, 낙타를 타고 보병총을 어깨에 메고서 사막 지
대로 사냥을 가고 있다. 화면의 한가운데 낙타의 등 위에 타고 있
는 왕공과 귀부인은, 〈낙타를 타고 몰래 도망치는 도라와 말와니〉
속에 나오는 연인과 비슷하다. 모든 낙타의 높이 쳐든 머리·구부린
다리·말아 올린 꼬리 및 몸 위에서 뒤쪽으로 흔들거리는 장식물들
은 다 똑같은 모양으로 중복되어 있다. 이와 같은 중복은 비록 단

조롭기는 하지만, 운동의 리듬을 강화해 주고 있다. 남녀 인물들의 조형은 모두 고도로 형식화되어 있고, 배경의 먼 곳에 있는 많은 봉우리들과 구불구불한 먹장구름 및 번개가 치며 내리는 폭우도 장식성 화법에 속한다.

　　조드푸르 왕공인 타캇 싱(Takhat Singh, 1843~1873년 재위)의 재위 시기에, 토후국 정부는 이미 영국인에 의해 대신 관리되고 있었다. 만 싱 화실의 화가들과 그들의 후손들은 계속 타캇 싱을 위해 복무하면서, 왕공의 궁정생활·명절·음악회·수렵 등과 같은 한가한 오락 활동을 그렸는데, 회화의 풍격은 만 싱 시대와 구분하기 어렵다. 아마르 다스의 아들인 다나가 그린 세밀화인 〈디왈리를 경축하는 타캇 싱의 궁정〉(대략 1850년)【그림 147】은, 〈추월절을 경축하는 만 싱의 궁정〉에 있는 남녀 인물의 조형과 대동소이하다. 디왈리는 힌

【그림 147】

디왈리를 경축하는 타캇 싱의 궁정

다나

대략 1850년

종이 바탕에 과슈

27×39cm

조드푸르의 메헤란가르박물관

두교 전통의 큰 명절로, 인도력으로 8월 초하루(양력 10월과 11월 사이)에 거행하는데, 이 명절의 밤에 집집마다 등불을 매우 밝게 켜 놓고, 불을 붙여 꽃불을 쏘아 올린다. 이 그림의 전경에 있는 시녀들은 불을 붙여 꽃불을 쏘아 올리고 있으며, 타캇 싱과 그의 후궁 미인은 우마이드 궁 안에 앉아서 잔을 들어 경축하고 있다. 만 싱 시대에는 명절에 의식용 복장을 입어야 했던 관례에 따라, 그림 속의 모든 여인들의 드레스와 두건은 모두 금색 테두리를 두른 초록색 천으로 만든 것이다. 비록 그림 속에는 구체적으로 등잔을 그려

|제3장| 라지푸트 세밀화 263

놓지 않았지만, 어두컴컴한 밤의 장막으로 이루어진 배경으로 인해, 화려하고 웅장한 백색 대리석 궁전의 등불이 매우 밝게 빛나는 효과가 매우 뚜렷하다. 라지푸트 세밀화들에서는 강렬한 색채의 대비가 명암이 대조되는 빛의 효과를 낳기도 하므로, 반드시 직접적으로 그림자를 그려 낼 필요는 없었다.

비카네르

비카네르 토후국도 라자스탄의 서부에 위치했던 사막 왕국으로, 라토르인의 고향인 마르와르와 인접해 있었는데, 1485년에 조드푸르의 라토르 가문 추장인 라오 조다의 아들 비카(Bika)가 건립했다. 1570년에 비카네르의 왕공인 칼얀 싱(Kalyan Singh)은 그의 딸을 무갈 황제인 악바르에게 출가시켰으며, 그의 아들인 라이 싱(Rai Singh, 1571~1611년 재위)은 무갈 군대의 걸출한 장교가 되었다. 라이 싱의 가장 중요한 두 명의 후계자들인 카란 싱(Karan Singh, 1632~1669년 재위)과 아눕 싱(Anup Singh, 1669~1698년 재위)은 계속하여 북인도와 데칸 지역에서 무갈 제국을 위해 충성을 다했다.

비카네르 세밀화(대략 1600~1800년)는 비카네르 토후국과 무갈 제국의 밀접한 연관으로 인해 무갈 세밀화의 깊은 영향을 받았는데, 라자스탄의 여타 토후국들이 받은 무갈의 영향에 비해 더욱 심각하여, 무갈 세밀화의 비카네르에서의 파생물 혹은 변형체라고 할 수 있다. 이 때문에 라지푸트-무갈 풍격이라고 불린다. 17세기 중엽의 비카네르 왕공인 카란 싱의 재위 시기에, 비카네르 화실의 회화는 줄곧 샤 자한 시대의 무갈 궁정회화의 풍격을 따랐는데, 설령 힌두교 문화의 전통적인 제재를 표현하더라도 무갈 궁정 풍격의 사실적 기법과 고도의 윤색(潤色)을 계속 사용하였다. 카란 싱

의 비카네르 화실에서 그린 『라가말라』 연작화의 하나인 〈제5 선율〉(대략 1640년)【그림 148】은, 필법·조형 및 색채를 근거로 판단하건대, 이 그림의 작자는 아마도 일찍이 무갈 황가의 화실에서 작업을 한 적이 있거나 훈련을 받은 적이 있는 화가였을 것이다. 해질 무렵에 연주하는 음악 선율을 도해한 이 그림에서, 황혼이 궁전의 담장 밖에 있는 나무 위로 지고 있고, 한 왕공은 귀족 여인을 껴안은 채 홍사석으로 지은 정자 속에 앉아 있는데, 그는 마주 앉아 있는 두 명의 여자 악사와 가수에게 사례금을 주고 있고, 그의 뒤에 있는 시녀는 공작 깃털로 만든 불진(拂塵 : 234쪽 참조-옮긴이)을 흔들고 있다. 웅장하고 화려한 금색, 정교한 세부 묘사, 도안이 화려하고 아름다운 직물(織物), 명암으로 바림한 얼굴 등

【그림 148】
『라가말라』 연작화
제5 선율
비카네르 화파
대략 1640년
종이 바탕에 과슈
19.7×12.3cm
뉴욕의 메트로폴리탄 예술박물관

은 모두 무갈 궁정회화의 풍격을 따랐다. 대략 1650년에 델리의 무슬림 화가인 알리 라자(Ali Raza)가 비카네르의 화실에 왔는데, 그는 카란 싱을 위해 무갈 풍격의 초상화를 그렸다. 〈제5 선율〉 속에 있는 왕공의 용모는 훗날의 카란 싱 초상과 유사한데, 이는 알리 라자가 오기 전에 비카네르의 화가는 이미 무갈의 초상화법을 잘 알고 있었다는 것을 말해 준다.

1660년 전후에, 델리에서 온 무슬림 화가인 루크누딘(Ruknuddin)은 비카네르 화실의 수석화가로 초빙되었으며, 그의 아들인 샤하딘(Shahadin)과 친척인 누루딘(Nuruddin) 등의 화가들도 비카네르 화

【그림 149】
테라스 위의 귀부인들
루크누딘
1665년
종이 바탕에 과슈
22.7×15.1cm
크로누스(Cronus) 소장

실에서 직무를 맡았다. 루크누딘의 가장 뛰어난 작품의 하나인
〈테라스 위의 귀부인들〉(1665년)【그림 149】은, 그가 무갈 회화의 범본
(範本)과 기법에 대해 투철하게 이해하고 있었다는 것을 나타내 준
다. 화면 중간에 있는 두 명의 귀부인들은 어깨를 나란히 하고 테
라스의 양탄자 위에 앉아 잔을 들어 술을 마시고 있으며, 여자 악
사와 가수 및 시녀들은 그 귀부인들의 옆에서 기다리고 있다. 물을
내뿜는 연못가에 있는 한 명의 귀부인은 손에 한 폭의 세밀화를

【그림 150】
짐승의 다리를 빼앗으려고 다투는 마귀

비카네르 화파

대략 1675~1700년

종이 바탕에 과슈

29.4×18.6cm

뉴욕의 메트로폴리탄 예술박물관

들고 있으며, 그녀의 옆에는 술병·술잔과 새장이 놓여 있다. 이와 같이 후궁에서 안락하게 지내는 장면은 일찍이 자한기르 말기와 샤 자한 시대의 무갈 궁정회화에서 유행했다. 비록 인물의 얼굴 표정이 무갈 세밀화 걸작들의 심리 묘사 정도에는 미치지 못하지만, 여성의 온아하고 얌전한 모습, 피부의 미묘한 운염, 무늬를 수놓았거나 투명한 직물과 각종 용구·기명(器皿)의 질감, 보석처럼 맑고 아름다운 색채, 변화가 부드러운 공간의 층차, 화려하고 부귀한 궁정생활의 분위기는 무갈 세밀화 걸작과 충분히 필적할 만하다.

카란 싱의 막내아들인 아눕 싱은 아우랑제브 시대에 무갈 제국의 장군으로서 데칸 지역에서 장기간 옮겨 다니며 전쟁을 치르고, 비자푸르 총독에 임명되자, 그는 비자푸르 왕실이 소장하고 있던 수많은 진귀한 세밀화들을 노획했다. 여기에는 16세기 데칸 지역에서 만들어 낸 몇 세트의 『라가말라』 연작화와 비자푸르 술탄인 이브라힘 아딜 샤 2세의 초상이 포함되어 있었다. 아눕 싱이 재위하던 시기의 비카네르 세밀화는, 계속하여 무갈 세밀화의 영향을 받음과 동시에, 데칸 세밀화의 요소도 흡수하였다. 아마도 데칸 지역에서 생활한 적이 있는 것 같은 비카네르 화가가 그린 세밀화인 〈짐승의 다리를 빼앗으려고 다투는 마귀〉(대략 1675~1700년)【그림 150】에서, 두 마귀의 황당무계한 형상은 힌두교 신화 필사본 삽화 속에서는 보기 드문 것으로, 아마

도 데칸 지역에 전해진 페르시아 필사본에서 유래한 것 같다. 기괴한 암석, 이상하게 큰 면적의 붉은색 배색은 데칸 세밀화의 풍경에서 볼 수 있는 요소이며, 무성하게 우거진 나무, 라지푸트 복장을 한 여인, 먼 곳의 성루 및 시바 사원은 바로 무갈의 영향을 혼합한 비카네르 풍격을 나타내고 있다.

말와

말와 토후국은 라자스탄 동남쪽의 중인도 지역에 위치해 있었다. 10세기에 라지푸트 왕공인 보즈는 말와의 수도 만두를 건립했으며, 아울러 산스크리트어 학원을 개설했다. 1305년에 말와는 델리 술탄국에 의해 합병되었다. 1401년에 말와가 독립한 다음, 무슬림은 만두 술탄국인 하르지 왕조(1436~1531년)를 건립했다. 1531년에 구자라트의 바하두르 샤가 말와를 점령했다. 1561년에 말와는 무갈 제국에 의해 정복당하여, 1723년에 마라타인들이 침입하기 전까지 말와의 대부분은 무갈 총독의 통제 하에 있었다. 비록 14세기에 말와의 라지푸트인들이 통치 지위를 상실했지만, 그들은 무슬림 정권 하에서 여전히 힌두교 문화 전통을 유지하였다.

말와 세밀화가 번영했던 기간은 비교적 짧았는데(대략 1620~1750년), 지방적 특색은 오히려 매우 뚜렷했다. 일찍이 16세기 초의 무갈 시대 이전에, 만두 술탄국의 화가는 술탄을 위해 이슬람교 요리책인 『니맛 나마(*Nimat Nama*)』 필사본 삽화를 그렸는데(대략 1500~1510년), 페르시아-투르크메니스탄 회화의 풍격을 채용하였다. 17세기의 말와 세밀화는 오히려 만두 술탄국의 풍격을 따르지 않고, 구자라트의 자이나교 필사본 삽화와 북인도의 힌두교 필사본 삽화의 전통을 계속 유지하여, 북인도의 '『차우라판차시카』 풍격'과 유사

했으며, 특히 메와르 화파의 초기 회화와 유사했다. 이 때문에 말와 화파 혹은 중인도 화파는 라자스탄파와 함께 통틀어 평원파(平原派)라고 부른다. 17세기 초엽과 중엽의 말와 세밀화는, 같은 시기의 메와르 화파나 분디 화파와 똑같은 영감(靈感)의 원천에서 비롯되어 나왔는데, 주로 힌두교 문화의 전통적 제재인『라가말라』·『라마야나』·『바가바타 푸라나』 및『라시카프리야』 등을 표현하였다. 그 구도는 간결하고, 공간은 평면화되었으며, 형식화된 인물의 조형은 소박하면서 치졸하고, 나무와 건축은 도안화하는 경향이며, 색채는 단순하고, 효과는 강렬하다. 17세기 말엽에 말와 세밀화는 전통적인 형식화 요소와 유행하던 무갈 풍격을 한데 융합하기 시작하여, 구도·조형과 색채가 한층 정교하고 복잡해졌는데, 이러한 혼성 풍격은 18세기 중엽까지 지속되었다.

말와 화파가 그린 인도 서사시『라마야나』 필사본 삽화(대략 1640년)는, 구도가 간결하면서도 대담하며, 인물과 동물은 치졸하면서 사랑스럽고, 경물은 마치 장식 도안 같은데, 이것이 초기 말와 풍격을 대표한다. 말와 화파의『바가바타 푸라나』 필사본 삽화(대략 1650년)도 같은 풍격에 속한다. 그 중 한 폭의 삽화인〈말 요괴를 물리치는 크리슈나〉(대략 1650년)【그림 151】는, 목동 크리슈나의 신기한 영웅담을 그린 것이다. 악독한 국왕인 칸사(Kansa)는 크리슈나를 살해하도록 말 요괴[馬妖]인 케시(Keshi)를 파견한다. 크리슈나는 왼팔을 말 요괴의 짝 벌린 입 속으로 뻗어 집어넣고 있다. 말 요괴가 그의 팔뚝을 깨물려고 시도하자, 뜻밖에도 이빨들이 모두 벌겋게 달구어진 쇳덩이처럼 부서져 버렸다. 크리슈나의 팔뚝이 말 요괴의 입 속에서 팽창하기 시작하여 점점 커지자, 말 요괴는 질식하여 죽게 된다. 화가는 거대한 몸집의 난폭한 말과 여위고 작은 목동의 현격한 대비 및 숲속으로 도망쳐 숨어 있는 두 목자(牧者)의 두려움에 떨고

【그림 151】

『바가바타 푸라나』 삽화

말 요괴를 물리치는 크리슈나

말과 화파

대략 1660년

종이 바탕에 과슈

21×15cm

뉴델리 국립박물관

있는 상태를 이용하여, 크리슈나의 용감하고 두려움을 모르는 정
신을 드러나도록 하였다. 그는 필경 대신(大神)인 비슈누의 화신들
중 하나여서, 오른손에는 비슈누가 지니는 무기인 윤보(輪寶)를 쥐
고 있다. 그림 속에서 말 등 위에는 안장을 씌워 놓았고, 네 발굽
에는 라자스탄에서 말을 그리는 당시의 풍조에 따라 붉은색을 칠
해 놓았다. 이 『바가바타 푸라나』 필사본에는 또한 크리슈나가 소
요괴·낙타 요괴 따위의 마귀들을 물리치는 삽화도 있는데, 인물과
동물의 치졸한 조형과 나무나 꽃잎의 장식 도안은 모두 민간회화

윤보(輪寶) : 인도의 전통 사상에서
천하를 통일하고 지배한다는 전륜성
왕의 칠보(七寶) 가운데 하나이다. 본
래는 인도의 전통 병기(兵器)로, 수레
바퀴 모양이며, 팔방(八方)에 바퀴살
이 튀어나와 있다. 이 윤보는 스스로
움직여, 산을 무너뜨리고, 바위를 부
수고, 땅을 평탄하게 하고, 모든 것을
원래대로 회복시킨다고 한다.

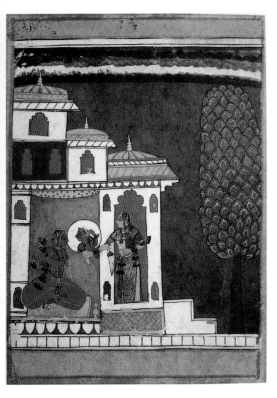

의 취향이 풍부하다.

　　말와 화파의 『라가말라』 연작화는 가장 대표성을 지니고 있다. 다른 시기의 몇 가지 말와 『라가말라』 연작화들을 통해, 말와 세밀화의 풍격이 변화 발전한 궤적을 찾아볼 수 있다. 초기의 말와 『라가말라』 연작화의 하나인 〈한밤중의 선율〉(대략 1640년)【그림 152】은, 밤의 전반부 세 시간에 연주하는 음악 선율이다. 이 그림은 이러한 음악 선율을, 밤에 시녀의 시중을 받으면서 거울을 보며 화장을 하고 있는 한 귀부인으로 인격화하였는데, 그녀는 애인과의 밀회를 준비하고 있다. 인물의 치졸한 조형과 투명한 비단 스카프는 『차우라판차시카』나 메와르 초기 회화의 풍격과 유사하며, 복식·누각과 나무는 한층 더 간결하고 소박한 것처럼 보인다. 화면은 홍색·남색·백색의 세 가지를 주요 기조로 삼았으며, 평도한 색괴는

어긋버긋하게 분포되어 있어, 단순하면서도 여러 가지가 뒤엉켜 있는 색채의 교향악을 구성하고 있다. 중기의 말와 『라가말라』 연작화의 하나인 〈그리움의 선율〉(대략 1680년)【그림 153】은, 사랑의 그리움을 표현한 음악 선율이다. 이 그림은 이러한 음악 선율을, 손에 인도의 현악기인 비나(Vina)를 쥐고 있는 소녀로 인격화했다. 그 소녀는 산기슭에서 현악기를 연주하면서 배회하며 그녀의 애인을 기

【그림 154】

『라가말라』 연작화

댄서의 선율

말와 화파

대략 1730~1740년

종이 바탕에 과슈

21×15cm

뉴델리 국립박물관

다리고 있는데, 단지 그녀의 주위를 에워싸고 있는 가젤들만이 그녀의 악기 소리와 근심을 경청하고 있다. 소녀의 늘씬한 몸매와 화려하고 고급스러운 복식은 이미 치졸하고 간결한 조형을 탈피했으며, 연지(蓮池)·꽃나무·가젤·날아가는 새도 한층 더 활발하고, 색채는 기본적으로 여전히 평도했지만 초기에 비해 풍부하며, 위쪽의 정교하고 아름다운 화초 장식 띠는 무갈 세밀화의 테두리 장식과 유사하다. 말기의 말와『라가말라』 연작화 중 하나인 〈댄서의 선율〉(대략 1730~1740년)【그림 154】은, 사랑의 격정을 표현한 음악 선율이다. 이 그림은 이러한 음악 선율을, 말을 타고 칼을 휘두르며 변경을 질주하는 영웅적인 인물로 인격화하고, 전투의 격렬함으로 애정의 열렬함을 상징하였다. 이처럼 희극적인 전쟁 장면은 무갈 왕조의 역사 필사본 삽화와 유사하며, 인물·전마(戰馬)·코끼리의 조형은 모두 비교적 사실적이고, 세부 묘사도 상당히 핍진하다. 하지만 이것은 결코 전쟁의 사실적인 기록이 아니라, 댄서(연기자)의 연기이고 화가의 상상인데, 전투를 벌이는 쌍방은 지면으로부터 곧바로 하늘에 도달해 있으며, 구름 속의 페르시아식 천사들은 머지않아 승리를 거두게 될, 말을 탄 채 칼을 휘두르는 영웅을 찬미하고 있다. 정교하고 복잡한 구도와 조형 및 색채는 라지푸트–무갈의 혼성(混成) 풍격을 나타내고 있다. 그리고 하늘 위의 영웅의 몸 뒤에 배경을 이루고 있는 평도한 커다란 붉은색 색면은, 라지푸트 회화의 전통에 따르면 분명히 뜨거운 격정을 상징한다.

3. 파하르파

파하르(산악 지역의)란, 여기에서는 특별히 인도 서북부의 히말라

야 산맥 서쪽 끝 산록과 펀자브의 오하(五河) 유역 북부의 산악 지역을 가리킨다. 고대 펀자브 산악 지역의 거주민들 대부분은 백인종인 아리아인의 혈통을 지니고 있었다. 무슬림이 인도를 침입하기 전후로, 펀자브 남부 평원에서 온 라지푸트인들은 북부 산악 지역에 수많은 힌두교 소국(小國)들을 건립했는데, 모두 합쳐서 대략 35개 나라에 달했다. 여기에는 바소리(Basohli)·잠무(Jammu)·만코트(Mankot)·쿨루(Kulu)·캉그라(Kangra)·굴레르(Guler)·참바(Chamba)·만디(Mandi)·누르푸르(Nurpur)·가르왈(Garhwal) 등이 포함되는데, 각 토후국들은 모두 산으로 병풍처럼 둘러싸여 자연적인 국경을 형성하고 있었으며, 각자 세습적인 추장이 통치하였다. 델리 술탄국 시대에, 지리적 위치가 외졌기 때문에 펀자브 산악 지대의 각 토후국들은 줄곧 독립을 유지했다. 무갈 왕조 시대에, 악바르는 펀자브 산악 지역의 각 토후국들을 무갈 제국의 영토로 분리하여 편입시켰지만, "살을 도려내고, 뼈는 남겨 두어", 산악 지역의 각 토후국들은 여전히 현지의 추장이 관할하였다. 1620년의 자한기르 재위 시기에, 무갈의 군대는 캉그라의 성루를 점령하고 그 안에 무갈 총독을 설치했으며, 아울러 22개 산악 지역 토후국의 왕자들을 델리의 궁정에 인질로 머물게 했다. 산악 지역의 추장들은 서로 혼인 관계를 맺기도 하고, 또 서로 공격하여 정벌하기도 하면서, 결코 캉그라 성루에 있는 무갈 총독에 대해 아랑곳하지 않았는데, 이따금씩 그에게 원조를 청할 때는 예외였다. 산악 지역 추장들과 델리의 궁정은 우호적으로 왕래했으며, 서신과 귀중한 선물을 교환했다. 아우랑제브 시대에, 펀자브 산악 지역과 무갈 왕조의 관계는 그다지 좋지 않은데, 수많은 산악 지역 왕공들이 그의 종교 법령에 공개적으로 항거하기 시작했다. 1752년에 무갈 제국은 사분오열하기 시작하여, 펀자브 성(省)은 아프가니스탄인들에게 할양되었다.

오하(五河) : 펀자브 지역을 흐르는 인더스 강의 다섯 지류를 일컫는 말로, 원래 '펀자브'는 '다섯 개의 강을 의미한다.

18세기 후반에 캉그라 토후국은 다시 들고 일어나, 펀자브 산악 지역에서 가장 강대한 토후국이 되었으며, 힌두교 문화의 부흥과 파하르 회화의 번영을 촉진하였다.

파하르파(산악파)는 17세기부터 19세기까지 펀자브 산악 지역의 라지푸트 세밀화 유파를 가리킨다. 여기에는 산악 지역 각 토후국들의 서로 다른 회화 지파(支派)들이 포함되는데, 이들 화파는 밀접하게 교류하면서 점차 공통된 풍격으로 나아갔다. 파하르 회화의 풍격이 변화 발전한 역사에서 중요한 토후국들로는 바소리·굴레르·잠무·캉그라 및 가르왈이 있는데, 그 가운데 가장 중요한 세 개의 토후국들인 바소리·굴레르 및 캉그라 화파는 각각 초기·중기 및 말기 단계를 대표한다. 파하르 회화는 서로 다른 문화들이 뒤섞여 만들어진 산물로서, 인도 본토의 종교 세밀화와 라자스탄파 세밀화 및 무갈 세밀화의 요소들을 창조적으로 혼합하였다. 그러나 17세기 후반 이전의 파하르 회화의 기원은 무엇인가 하는 문제에 관해서는, 지금도 확실한 증거가 부족하다. 파하르파 최초의 지파인 바소리 화파의 풍격은 라자스탄파의 메와르 화파 풍격과 유사하다. 하지만 일찍이 메와르의 화가가 펀자브 산악 지역에 왔다는 사실을 나타내 주는 증거는 아직 없다. 아우랑제브 시대부터 무함마드 샤 시대까지, 특히 1739년에 페르시아의 침입자 나디르 샤가 델리를 철저히 약탈한 이후에는, 아마도 일부 무갈 화가들이 펀자브 산악 지역으로 흩어져 토후국의 왕공들에게 고용되었고, 이들이 파하르 회화에 무갈 궁정회화의 사실적 기법을 가져다 준 것 같다. 굴레르의 회화 명문 집안인 세우(Seu) 가문의 3대에 걸친 화가들은 돌아가면서 바소리·굴레르·잠무·캉그라 토후국의 왕공들을 위해 복무했는데, 파하르 회화를 점차 질박한 풍격으로부터 정교한 풍격으로 변화시켰으며, 무갈 기법을 점차 펀자브 산악 지역의 심미 취향

에 적응하도록 하였다. 파하르 회화의 초기 단계를 대표하는 바소리 화파는, 본토 민간회화 특유의 치졸한 조형과 강렬한 색채로써 꾸밈없고 순박한 산악 지역의 남녀 인물들을 그렸다. 파하르 회화의 중기 단계를 대표하는 굴레르 화파(및 굴레르 화가들로부터 발원한 잠무 화파)는, 마치 바소리 풍격을 '유화(柔化 : 부드럽게 함-옮긴이)'하고 정련(精練)한 것 같은데, 무갈 세밀화의 숙련된 기법을 운용하여 한층 정교한 묘사와 부드러운 색채로써 단정하고 장중하며 우아한 여성의 형상을 그려 냈다. 파하르 회화의 말기 단계를 대표하는 캉그라 화파는, 굴레르 풍격의 기초 위에서 한 걸음 더 승화되었는데, 서정적 운율과 유창한 선과 조화로운 색채를 완미하게 한데 혼합하여 인도의 이상화된 여성미의 전형을 창조해 냈다. 이는 파하르 회화의 최고 성취를 상징한다. 파하르 회화의 마지막 단계인 가르왈 화파는 굴레르와 캉그라의 풍격을 계속 발전시켰다. 이들 파

하르 회화의 몇몇 중심지들 외에, 만코트·참바·만디·누르푸르·쿨루·자스로타(Jasrota)·바후(Bahu)·비라스푸르(Bilaspur) 등지의 세밀화도 펀자브 산악 지역에서 유행하던 풍격의 영향을 받았다.

만디 토후국 초기의 세밀화인 〈시장을 통과하는 혼례 행렬〉(대략 1645년)【그림 155】은, 요행히도 남아 있는 극소수의 17세기 전반기 펀자브 산악 지역의 풍속화 작품 중 하나이다. 이것은 세 폭의 혼례도 중 첫 번째 폭인데, 화면의 오른쪽 가장자리의 보병과 악사들은 말을 탄 신랑을 에워싸고 있으며, 평민들은 길거리와 지붕 위에서 구경하고 있다. 길가에 인접해 있는 일곱 개의 상점들은 왼쪽에서부터 오른쪽으로 가면서 순서대로, 물동이·빈랑(열대 과일의 일종–옮긴이)·달콤한 과자·도자기·절삭도구·직물 및 곡물을 팔고 있다. 지면의 푸른 사과색은 아마도 공작석(孔雀石 : 말라카이트–옮긴이)을 안료로 사용한 것 같다. 이 그림의 구도·색채·인물 및 공간 처리는 모두 무갈 세밀화의 원형에서 유래했음이 분명한데, 이로부터도 파하르 회화가 유래한 기원의 실마리를 추적할 수 있다.

바소리

옛 바소리 토후국은 지금의 잠무 지역에 있었으며, 펀자브 산악 지역의 한가운데에 있던 라지푸트 소국으로, 그 고도(古都)인 발로르(Balor)가 처음 건설된 연대는 일찍이 서기 8세기 정도인데, 바소리 왕실 가문은 그 고도인 발로르에 근거하여 발로리아인(Balaurias)이라고 불렸다. 1630년에 바소리 왕실 가문은 라비 강(Ravi River) 서안 부근에 바소리 성(城)을 건립했다. 이 작은 토후국은 정치적으로는 보잘것없었지만, 회화에서는 오히려 매우 중요하다. 왜냐하면 바소리는 파하르 회화의 요람이었기 때문이다.

바소리 화파(대략 1660~1850년)는 파하르 회화의 초기 단계(대략 1660~1730년)를 대표한다. 바소리 화파는 17세기 후반에 발흥했으며, 비록 이 화파가 거의 2세기 가까이 이어졌지만, 이른바 바소리 풍격이라고 하면 일반적으로 1660년부터 1730년까지의 초기 바소리 회화를 특별히 가리킨다. 학자들의 추측에 따르면, 바소리 풍격은 힌두교 문화 전통에 깊이 뿌리박고 있는 민간예술과 무갈 세밀화 기법의 기본 요소가 융합된 결과물이다. 바소리 풍격은 아마 라자스탄과 무갈 궁정의 두 곳에서 유래했을 것이다. 그러나 바소리 회화의 확실한 기원은 지금도 여전히 명확치 않다. 비록 17세기에 바소리 최초의 회화에서 보이는 것과 같은 강렬한 난색(暖色 : 따뜻한 느낌의 색-옮긴이)·나무의 처리 및 자질구레하고 번잡한 진주보석류 장식물은 라자스탄파의 메와르 풍격과 유사하지만, 바소리와 메와르의 두 토후국 간의 관계를 뒷받침해 주는 역사적 증거는 없다. 샤 자한 시대에, 바소리의 왕공인 상그람 팔(Sangram Pal, 1635~1673년 재위)은 델리에 있는 무갈 궁정에 가서 알현했는데, 아마도 이때 무갈 회화를 접촉했을 것이다. 아우랑제브 시대에, 어쩌면 일부 델리의 화가들이나 평원 지역의 화가들이 펀자브 산악 지역을 떠나 상그람 팔 치하의 바소리 토후국에 왔을 수도 있지만, 이것 또한 단지 추측에 불과하다. 초기 바소리 화가들이 본토에서 태어났든 또는 외지에서 왔든 막론하고, 초기 바소리 회화의 풍격은 모두 매우 독특했다.

바소리 토후국에서는 처음에 시바교가 성행했는데, 1660년 무렵까지 일부 바소리 세밀화는 시바의 배우자인 데비(Devi) 여신도 그렸다. 상그람 팔 재위 시기에, 바소리 왕실 가문은 주로 비슈누교를 신봉했다. 바소리의 왕공인 키르팔 팔(Kirpal Pal, 1678~1695년 재위)과 그의 아들이며 후계자인 디라지 팔(Diraj Pal) 은 모두 경건한

비슈누교 신도이자 학식이 깊고 넓은 학자였다. 그들의 후원을 받아 바소리 세밀화는 크리슈나 숭배의 제재들을 대량으로 표현하여, 『라사만자리』와 『바가바타 푸라나』 등의 필사본 삽화들을 그렸다. 이러한 초기 바소리 세밀화의 색채는 웅장하고 강렬하며, 화면은 일반적으로 모두 선홍색 테두리가 있고, 때때로 그림 속의 인물과 경물의 일부분이 테두리의 한계를 벗어나 있다(이것은 벽화를 그리던 습관 때문이었다고 한다). 이러한 붉은색 테두리는 라자스탄 지역의 메와르·분디·코타와 중인도의 말와 회화에서 흔히 볼 수 있다. 화면의 배경은 커다랗게 녹색이나 황색 혹은 남색으로 평도했으며, 지평선은 매우 높이 있고, 위쪽에는 한 줄기 푸르스름한 흰색으로 좁게 하늘을 표시했다. 그림 속의 누각이나 정자 등의 건물은 악바르 시대와 초기 라자스탄 건축의 양식과 유사하다. 실내의 장식은 정교하고 화려한데, 실외의 풍경은 비교적 단순하여, 단지 드문드문 형식화된 나무가 있을 뿐이다. 형식화된 인물 조형은 민간회화의 원시적이고 치졸하며 꾸밈없는 특징을 지니고 있으며, 얼굴의 윤곽이 뚜렷하고, 표정은 원기 왕성하며, 동작은 융통성이 없고 기계적이다. 이마는 뒤쪽으로 기울어져 있으며, 코는 앞으로 튀어나와 있어, 콧날과 이마가 거의 일직선을 이루고 있다. 과장되게 커다란 눈은 긴장하여 응시할 때에 검은자위가 거의 노려보는 것 같다. 여성은 일반적으로 샤 자한과 아우랑제브 시대에 유행했던 라지푸트식이나 무갈식 치마와 몸에 착 달라붙는 브래지어를 입고 있으며, 투명한 비단 스카프를 둘렀다. 남녀 인물들은 모두 번잡하고 자질구레한 진주보석류 장식물을 착용하고 있다. 꿰미로 꿰어 볼록 튀어나온 흰색 점들로 진주를 묘사했는데, 이는 사람들로 하여금 메와르 화파의 기법을 연상케 한다. 그리고 검푸른 색 갑충(甲蟲) 겉날개의 섬광 조각들을 붙여서 에메랄드나 비취를 모방한 것

은 바로 바소리 화파의 독창적인 특기에 속한다. 이러한 특기는 초
기 바소리 회화와 여타 토후국들의 같은 풍격의 작품을 구별하는
기준이며, 검푸른 색 갑충 겉날개의 번쩍이는 광택은 오늘날까지
줄곧 유지되고 있다.

바소리의 왕공인 키르팔 팔은 대략 15세기의 산스크리트어 시인
인 바누닷타가 지은 '남녀 주인공 분류'에 관한 성애(性愛) 논문인
『라사만자리』를 특별히 좋아하여, 그의 재위 시기에 자신의 궁정화
가인 데비다스(Devidas) 등으로 하여금 적어도 두 세트의 『라사만자
리』삽화를 그리도록 했다. 『라사만자리』삽화에서 남녀 주인공들
은 크리슈나와 라다의 형상으로 묘사되어 있다. 바소리 화파가 그
린 『라사만자리』삽화의 하나인 〈애인을 맞이하는 여주인공〉(대략
1680년)【그림 156】은, 여주인공인 라다가 호화로운 주택의 문밖에서

【그림 156】

『라사만자리』삽화

애인을 맞이하는 여주인공

바소리 화파

대략 1680년

종이 바탕에 과슈

23.9×33.5cm

샌디에이고 예술박물관

그녀가 갈망하는 애인인 크리슈나를 맞이하는 장면을 그린 것이다. 그들이 밀회하는 데 장애가 되는 것들은 모두 이미 배제되어 있다. 즉 라다의 남편은 먼 곳에서 외양간을 지키고 있고, 그녀의 손윗동서(집안에 앉아 있는, 눈동자를 그리지 않은 비교적 늙은 여인)는 장님이며, 그녀의 손아랫동서는 벙어리이고, 그녀의 여자 친구는 이미 그녀와 서로 작당하여 한통속이 되어 함께 문밖에 나가 귀한 손님을 맞이하고 있다. 크리슈나는 손에 사랑을 나타내는 연꽃 한 송이를 들고 약속한 대로 왔다. 주홍색 테두리와 녹갈색 배경, 남회색 건물과 인물의 아름다운 복식은 선명하고 강렬한 색채 대비를 이루고 있다. 라다의 손윗동서의 용모는 나이가 들어 보이고, 라다의 남편은 얼굴에 온통 수염이 덥수룩하며, 남색 피부의 크리슈나는 전신이 왕자 차림새이다. 라다와 여타 조형이 서로 비슷한 다른 인물들은, 주로 피부색과 복식의 차이에 따라 구분한다. 남녀 주인공들의 커다랗게 뜬 눈은 서로를 긴장되게 응시하고 있고, 여성의 동작과 표정은 남성과 마찬가지로 대담하고 결단력이 있어 보이며, 심지어는 한층 더 적극적이고 조금도 수줍음이 없어 보인다. 바소리 화파가 그린 『라사만자리』의 또 다른 한 폭의 삽화인 〈의식을 잃은 여주인공〉(대략 1680년)【그림 157】은, 여주인공인 라다가 그리움으로 인해 극도로 비통하여 의식을 잃은 장면을 표현했다. 화면 오른쪽의 복식이 눈부시게 화려한 라다는 사지를 벌리고 있고, 눈동자는 흰자위를 드러낸 채, 머리는 긴 베개를 베고서 양탄자 위에 가로 누워 있다. 중간에 있는 라다의 여자 친구는, 손에 연꽃을 들고 있는 왼쪽의 크리슈나에게 라다가 그리움 때문에 얼마나 고통스러워하는지를 하소연하면서, 라다의 상사병을 빨리 치유해 달라고 요청하고 있다. 붉은색 테두리 속 양 옆 공간의 검은색은 시간상 밤이라는 것을 나타내 준다. 각정(角亭 : 모서리가 있는 정자-옮긴이)·처

마·열주(列柱)가 있는 호화로운 주택의 실내에 평도한 노란색 배경
과 따뜻한 색의 양탄자나 복식은 붉은색과 검은색의 짙은 색을 돋
보이게 해줌으로써, 등불이 환히 비추는 빛의 효과를 낳고 있다.
노란색 요벽(凹壁 : 벽의 일부를 움푹 파놓아 화병이나 기타 물건 등을 올
려 놓을 수 있도록 만들어 놓은 부분-옮긴이) 속에 있는 술병·식기 및
과일들은 빛으로 인해 밝게 빛나는 듯하다. 남녀 인물의 사치스럽
고 호화로운 진주보석류 장식물들 가운데, 검푸른 색 갑충 겉날개
로 장식한 에메랄드가 유달리 눈에 띈다.

　　펀자브 산악 지역의 각 토후국들 대다수는 혼인 관계를 맺었다.
진귀한 세밀화는 왕왕 혼수품으로서 출가하는 공주와 함께 한 토
후국에서 다른 토후국으로 가게 되었는데, 이러한 교류는 산악 지

【그림 157】
『라사만자리』 삽화
의식을 잃은 여주인공
바소리 화파
대략 1680년
종이 바탕에 과슈
23.5×33cm
런던의 빅토리아 앨버트 박물관

역 회화의 풍격이 전파되는 것을 촉진하였다. 파하르 회화의 초기 단계(대략 1660~1730년)에는, 바소리 풍격이 점차 산악 지역의 각 토후국들에 전파되어, 만코트·쿨루·누르푸르·만디·비라스푸르·참바·굴레르 및 캉그라 등의 토후국들이 모방하는 모델이 되면서, 바소리 풍격의 각종 변형체들이 출현했다. 바소리 풍격은 만코트와 쿨루 두 토후국들에 대한 영향이 가장 컸다. 바소리의 왕공인 디라지 팔은 일찍이 한 세트의 『바가바타 푸라나』 삽화를 그의 숙부인 만코트 왕공에게 증정했으며, 대략 1740년에 만코트의 화가가 바소리 풍격에 따라 다른 세트의 『바가바타 푸라나』 삽화를 그렸다(【그림 107】 참조). 만코트 화파와 바소리 화파는 가장 잘 헷갈리지만, 자세히 비교해 보면 만코트 회화의 인물 조형은 훨씬 키가 작고 치졸하며, 진주보석류 장식물들은 갑충의 겉날개를 사용하지 않았다는 것을 식별할 수 있다. 쿨루 토후국과 바소리 왕실도 가족적 연관이 있었는데, 바소리 풍격을 모방한 쿨루의 회화 속에 나오는 인물의 조형은 한층 더 실하고 튼튼하며, 역시 갑충의 겉날개를 사용하지 않았다.

바소리 풍격이 유행하던 것과 같은 시기에, 바소리 회화도 인근 토후국들, 특히 굴레르의 영향을 받았다. 굴레르 회화의 명문인 판디트 세우(Pandit Seu)의 장남 마나쿠(Manaku)와 차남 나인수크(Nainsukh)는 모두 바소리 왕실을 위해 복무했다. 대략 1730년에, 바소리의 왕공 디라지 팔의 아들인 메디니 팔(Medini Pal, 1725~1736년 재위) 재위 시기에, 바소리 왕실의 한 귀부인이 위탁하여 한 세트의 『기타 고빈다』 삽화를 그렸다. 어떤 학자의 고증에 따르면, 이 귀부인은 '마나쿠(Manaku)'라는 필명으로 산스크리트어 시를 쓴 여류시인으로, 그녀는 비슈누교를 신봉했고, 『기타 고빈다』를 좋아했다고 하는데, 그녀가 위탁하여 그린 『기타 고빈다』 삽화는 '마나쿠『기

타 고빈다』로 잘 알려져 있다. 그러나 '마나쿠'라는 필명은 또한 항상 굴레르의 화가인 마나쿠의 이름과 헷갈리기 때문에, 이 학자는 그 굴레르 화가의 정확한 이름은 마땅히 마나크(Manak)이어야 한다고 생각했다. 그런데 일부 학자들은 여전히 마나쿠라는 이름으로 그 굴레르 화가를 부르고 있다. 전해지기로는, 1730년에 굴레르의 화가 마나쿠는 바소리 왕실과 혼인 관계를 맺은 굴레르 왕공에 의해 바소리에 파견되어 와서, 여성 후원자인 말리니(바로 필명이 '마나쿠'인 그 귀부인일 것이다)를 위해 『기타 고빈다』 삽화를 그렸다고 한다. 이 『기타 고빈다』 삽화는 또한 다음과 같은 바소리 풍격의 요소를 지니고 있다. 즉 붉은색 테두리, 평도한 배경, 웅장한 색채, 건축의 양식, 진주보석류 장식물 위에 사용한 검푸른 색의 갑충 겉날개가 그것인데, 이는 모두 1660년부터 1700년까지의 바소리 회화의 관례에 부합된다. 그러나 인물의 조형에는 이미 미묘한 변화가 나타나고 있어, 이마가 뒤쪽으로 기울어진 정도가 줄어들었고, 연꽃잎 모양의 커다란 눈의 흰자위와 검은자위가 분명하며, 응시할 때에도 그다지 긴장하지 않고, 표정과 동작은 모두 비교적 자연스러워, 더 이상 그렇게 원기 왕성하고 기계적이지 않다. 풍경은 비교적 복잡하게 변화했는데, 굴레르 화가들이 무성한 식물을 선호했던 취향이 마치 이미 바소리 회화에 스며든 것 같다. 나무는 비록 형식화되어 있지만, 식물학자들은 진달래·수양버들·망고나무·칠엽수(七葉樹) 및 측백나무를 쉽게 구분해 내며, 또한 일부 순전히 상상의 나무에 속하는 것들도 있다.

　바소리 화파가 그린 이 『기타 고빈다』 삽화는, 아마도 마나쿠 및 그의 조수들이 그렸을 것이다. 그 가운데 한 폭인 〈크리슈나와 목녀들〉(대략 1730년)【그림 158】은, 야무나 강가의 밀림 사이에서 한 무리의 목녀들이 크리슈나의 주변을 에워싼 채 서로 다투어 애교

를 부리며, 아양을 떨고 있는데, 군상의 조합은 빈틈이 없이 빽빽하지만 어수선하지 않고, 인물의 조형은 비슷비슷하지만 동태와 손 동작은 변화가 다양하다. 원근에 있는 나무들의 색채는 강렬하고, 인물의 배후에 평도한 커다란 주홍색은 목녀들의 크리슈나에 대한 뜨거운 연정을 돋보이게 해주고 있다. 검푸른 색의 갑충 겉날개는 남녀 인물들의 진주보석류 장식물들에 아낌없이 사용했는데, 화개 위의 에메랄드조차도 갑충의 겉날개를 사용했다. 또 다른 한 폭의 〈크리슈나와 목녀들〉(대략 1730년)【그림 159】은, 크리슈나가 목녀들을 놀리려고 밤중에 밀림에서 장난을 치다가 갑자기 나무 뒤로 숨어 버리자, 목녀들이 애를 태우며 그를 찾고 있는 것[인간의 영혼이 신성 (神性)을 추구함을 상징한다]을 표현하였다. 세 명의 목녀들은 모두 투명한 비단 스카프를 둘렀고, 라지푸트식 긴 치마와 몸에 착 달라붙는 브래지어를 입었으며, 그들의 손가락·손바닥·발가락·발바닥

및 입술에는 똑같이 이성을 유혹하는 빨강색을 칠했다. 화면 왼쪽의 한 목녀는 다른 목녀의 손금을 봐 주고 있는데, 이는 크리슈나가 어디에 숨었는지를 알아보려는 것이지 그녀를 좋아해서 그러는 것이 아니다. 중간에 있는 목녀는 피부색이 가장 희고, 복식도 가장 밝고 아름다운 것이, 아마도 라다인 것 같다. 그녀는 이미 나무 뒤에 숨어 있는 크리슈나를 발견하고는, 연꽃잎 모양의 큰 눈으로 상대방의 눈을 응시하면서, 손동작으로 그에게 나와서 자기와 친하게 지내자고 암시하고 있다. 이 사랑스러운 목녀의 몸에는 이미 캉그라 풍격의 여성미의 이상형을 배태하기 시작했지만, 그들은 귀부인 스타일의 캉그라 미녀들에 비해 훨씬 순박하고 천진해 보인다. 화면은 색채 대비를 교묘하게 운용하여 명암 효과를 만들어 냈으며, 깜깜한 밤의 장막 속에 형식화되어 있는 나무는 마치 무대 세

【그림 159】

『기타 고빈다』 삽화

크리슈나와 목녀들

바소리 화파

대략 1730년

종이 바탕에 과슈

뉴델리 국립박물관

【그림 160】

『기타 고빈다』삽화
라사릴라
바소리 화파
대략 1730년
종이 바탕에 과슈
21×30.5cm
찬디가르 정부박물관

트처럼 생겼고, 중앙의 검푸른 수관(樹冠 : 나무줄기의 윗부분에 많은
나뭇가지와 무성한 잎으로 인해 갓처럼 생긴 부분-옮긴이) 속에 한 무더기
의 나뭇잎은 점차 노란색을 나타내고 있어, 마치 달빛이 비추고 있
는 것 같다. 또 복식이 산뜻하고 아름다운 인물은 어두컴컴한 배경
으로 인해 두드러져 보이는 것이, 마치 등불의 조명을 받고 있는 것
같으며, 검푸른 색 갑충 겉날개로 꾸민 에메랄드의 번쩍이는 빛은
밤의 느낌을 한층 더해 주고 있다. 『기타 고빈다』에 실려 있는 한
폭의 삽화인 〈라사 릴라(Rasa-lila)〉(대략 1730년)【그림 160】는, 크리슈나
와 목녀들이 대낮에 야무나 강가의 밀림 속에서 희롱하며 장난치
는 장면을 그린 것이다. 크리슈나는 모든 목녀들 공통의 신성한 애
인으로, '유희'와 '변환'은 그의 신성한 활동의 두 가지 방면이다. '라
사릴라'(감정 유희)는 크리슈나와 목녀들이 완전히 방탕한 원권무(圓

圈舞 : 강강술래처럼 둥글게 원을 그리며 추는 춤-옮긴이)를 춘 다음, 다시 무수한 화신으로 변환하여 그녀들과 일일이 쾌락을 찾아 성교를 하며, 환각의 감정 유희 속에서 그녀들 각자의 정욕을 만족시켜 준다. 이 때문에 동일한 화면 속에 크리슈나가 세 번 반복해서 출현한다. 그리고 동반자가 없이 고독한 모습으로 실망하면서 떠나가는 한 명의 목녀는 아마도 정신의 귀의처를 찾지 못한 영혼을 상징할 것이다.

바소리 세밀화인 〈몸에 연꽃을 걸친 크리슈나와 라다〉(18세기 초

【그림 161】

몸에 연꽃을 걸친 크리슈나와 라다

바소리 화파

18세기 초엽

종이 바탕에 과슈

15×25.5cm

바라나시 인도예술학원

엽)【그림 161】는, 상상력의 기묘함과 장식의 화려함이 사람들의 주목을 끈다. 인도에서 연꽃은 성애(性愛)를 상징하는데, 특히 여성 생명 에너지를 상징한다. 크리슈나와 라다는 똑같이 전신에 온통 순수하며 맑고 아름다운 연꽃 꽃잎을 걸치고서, 사랑이 가득하게 서로를 응시하고 있는데, 이는 그들이 거룩하고 정결한 성교를 통해 이미 서로 떨어질 수 없이 한 몸으로 융합되었음을 상징한다. 이 그림도 색채 대비를 통해 명암 효과를 조성해 냈다. 화면 위쪽의 검푸른 색 배경은 분홍색 연꽃을 돋보이게 해주어, 마치 경축일 밤에 물 위에 떠 있는 영롱하고 투명한 연꽃 유등(油燈) 같다.

대략 1763년 이후에 바소리에서 그린 한 세트의 『바가바타 푸라나』 삽화에는, 확실히 굴레르 풍격의 요소들이 혼합되어 있다. 화면의 배경은 여전히 평도한 색채이지만, 채색이 한층 풍부하고 부드러우면서 차분하여 그렇게 자극적이지 않고, 인물의 표정도 온화하게 변하여 그처럼 딱딱하지 않으며, 갑충의 겉날개는 사용하지 않았다. 추측에 따르면, 당시 굴레르의 화가인 나인수크가 잠무로부터 바소리에 와서 성지를 순례하고, 바소리의 왕공인 암리트 팔(Amrit Pal)을 위해 복무했을 것이고 한다. 바소리 화가는 의식적으로 나인수크 회화의 풍격을 채용하여, 초기의 독특한 바소리 풍격은 점차 사라졌다. 바소리 후기의 회화에는 이미 굴레르와 캉그라 풍격이 녹아들었다.

굴레르

굴레르 토후국은 펀자브 산악 지역의 캉그라 강 하곡(河谷)의 입구에 위치했으며, 바소리 남부의 요충지였다. 굴레르 왕실과 캉그라 왕실은 모두 라지푸트인 부족의 하나인 카토크(Katoch) 가문의 한

갈래였다. 1405년에 캉그라 추장인 하리 찬드는 반간가 강(Banganga River) 강변에 굴레르 왕국의 수도인 하리푸르(Haripur)를 건립했다. 캉그라 강 하곡의 입구에 위치했기 때문에, 후원자를 잃었거나 재난을 피해 도피한 델리 등지의 이민 화가들이 매우 쉽게 펀자브 평원으로부터 굴레르 토후국으로 왔다. 굴레르 토후국의 면적은 비록 작았지만, 파하르 회화를 길러내는 온상이었다.

굴레르 화파(대략 1690~1850년)는 파하르 회화의 중기 단계(대략 1740~1770년)를 대표한다. 굴레르 왕공인 달립 싱(Dalip Singh, 1695~1741년 재위) 재위 시기에, 수도인 하리푸르에는 이미 한 무리의 화가들이 모여 살고 있었다. 굴레르 화파의 초기 회화도 바소리 풍격을 모방했지만, 달립 싱과 같은 사람들의 정확한 초상은 분명히 무함마드 샤 시대의 후기 무갈 풍격의 영향을 받았다. 굴레르 화파가 그린 인도 서사시 『라마야나』 삽화(대략 1725~1730년)에서는, 바소리 풍격의 꾸밈없고 조야한 과장됨이 무갈 풍격의 온아하고 정교함에 자리를 내주었으며, 그림 속에 보이는 산악 지역의 환경은 서남쪽에서 바라본 하리푸르 성루와 반간가 강의 풍경과 유사하다. 당시 가장 저명했던 굴레르 화가인 판디트 세우의 경우, 그의 성씨인 라이나(Raina)는 그가 카슈미르의 브라만 출신임을 나타내 주지만, 그의 회화 기법은 무갈 궁정에서 유래했음이 분명하다. 판디트 세우의 두 아들인 마나쿠와 나인수크를 비롯하여 그 후대(後代)는 전체 펀자브 산악 지역에서 널리 이름이 알려진 회화 명문 집안을 형성하였으며, 그들은 각자 산악 지역 여러 토후국의 왕공들을 위해 복무하면서, 파하르 회화 풍격의 변화 발전을 촉진했다. 굴레르 왕공인 고바르단 찬드(Govardhan Chand, 1741~1773년 재위) 재위 시기에는 결코 정치와 군사 권력을 지나치게 요구하지 않고, 문학과 회화를 열심히 후원했다. 1730년에 고바르단 찬드는 바소리 공주 한

명을 아내로 맞이하고, 또한 자기의 여동생을 그의 아내의 형제인 바소리의 통치자에게 출가시켰는데, 왕실의 이중 혼인 관계는 양국 간의 외교와 문화 관계를 강화시켜 주었다. 추측에 따르면, 그는 일찍이 굴레르의 화가인 마나쿠로 하여금 바소리에 가서 『기타 고빈다』 연작화를 그리는 데 참여하도록 임명하여 파견했을 것이라고 한다. 고바르단 찬드의 후원 하에, 세우 가문의 화가들은 무갈 세밀화의 사실적 기법과 라지푸트 세밀화의 상징적 의미를 결합해 갔다. 특히 산악 지역의 아름다운 자연 풍경과 여성 형상이 불러일으키는 영감을 취하여, 정교하고 핍진하면서도 생기와 정취가 충만한 굴레르 풍격을 발전시켰다. 18세기 중엽에 풍격이 성숙해진 굴레르 회화는 캉그라 강 하곡의 그윽하고 아름다운 경치와 파하르 여성의 어여쁜 자태를 묘사하는 데 뛰어났으니, 자연미와 여성미의 찬가라고 부를 만하다.

고바르단 찬드 시기에 굴레르 화파가 그린 세밀화인 〈매를 데리고 있는 귀부인〉(대략 1750년)【그림 162】은, 굴레르 풍격의 단정하고 장중하며 우아한 여성의 형상을 묘사한 걸작이다. 〈매를 데리고 있는 귀족 여인〉의 정교한 선, 미묘한 색조, 귀부인의 페르시아 스타일의 옷차림, 백색 대리석 궁전의 테라스 및 금색 좌석은 모두 무갈 세밀화의 요소를 흡수했다. 그리고 젊은 여인이 애인을 그리워하는 낭만적 주제, 뜨거운 연정을 상징하는 붉은색을 평도한 커다란 배경, 그녀의 강렬한 욕망을 암시해 주면서 끝이 뾰족하게 높이 솟아 있는 측백나무, 잃어버린 애인을 의미하는 사냥매, 소녀의 청춘을 비유한 생화(生花)는 바로 라지푸트 세밀화의 관례를 따랐다. 〈매를 데리고 있는 귀족 여인〉을 그린 것과 같은 시기에, 굴레르 화가들은 또한 〈음악을 듣는 공주〉(대략 1750년)·〈매를 데리고 사냥을 하는 공주와 시녀〉(대략 1750년) 등의 세밀화들 속에 유사한 모습의

【그림 162】

매를 데리고 있는 귀족 여인

굴레르 화파

대략 1750년

종이 바탕에 과슈

20.6×11cm

런던의 빅토리아 앨버트 박물관

귀족 여인 형상을 그렸다. 〈음악을 듣는 공주〉에서, 테라스 위에 앉
아서 가녀(歌女)와 악사가 연주하는 음악 선율을 듣고 있는 공주 옆
에는 물담배와 사냥매가 떠나지 않는다. 〈매를 데리고 사냥을 하
는 공주와 시녀〉에서, 말을 탄 공주는 긴 소매의 옷을 입었고, 깃

털 장식이 있는 정교한 두건을 썼으며, 오른손에는 한 마리의 사냥매를 받쳐 들고 있다. 그림 위에는 글로 써서 다음과 같이 밝혀 놓았다. "존귀한 발로리(Balauri) 왕후의 초상." 발로리 왕후, 즉 바소리 왕후는 아마도 바로 고바르단 찬드가 아내로 맞이한 바소리의 공주일 것이다. 추측에 따르면, 〈매를 데리고 있는 귀족 여인〉속에 있는 여주인공의 원형이 바로 고바르단 찬드의 바소리 공주 출신의 왕후일 것이라고 한다. 그녀도 깃털로 장식한 정교한 두건을 쓰고 있는데, 물담배를 피우면서, 그녀의 장갑을 낀 오른손 위에 앉아 있는 사냥매를 자세히 들여다보고 있다. 그녀의 용모와 자세는 단정하고 얌전하며 우아하게 묘사되어 있어, 초기 바소리 회화에 등장하는 사랑스러운 목녀에 비해 한층 귀족 여인의 분위기가 느껴진다. 그러나 어쩌면 바로 바소리 공주의 고귀한 기질이, 굴레르 화파가 이상화된 여성 형상을 창조하기 위한 조형의 근거를 제공했을지도 모른다. 이처럼 단정하고 우아한 여성미의 추구는 굴레르 풍격의 한 가지 큰 특징이 되어, 훗날의 캉그라 풍격에 직접적으로 영향을 미쳤다.

굴레르의 화가인 마나쿠는 대략 1710년에 태어났는데, 그는 판디트 세우의 장남이자, 나인수크의 형으로, '산악 지역의 티치아노(Titian)'라고 찬양받고 있다. 마나쿠는 아마도 굴레르의 『라마야나』 삽화와 바소리의 『기타 고빈다』 삽화를 그리는 데 참여한 듯하며, 고바르단 찬드 시기에 그는 굴레르의 『기타 고빈다』 삽화(대략 1755~1775년)를 그리는 데 적극적으로 참여했다. 굴레르의 『기타 고빈다』 삽화 중 하나인 〈숨바꼭질〉(대략 1755년)【그림 163】은, 마나쿠의 서명이 있는 현존하는 유일한 작품인데, 그가 이 그림을 그렸을 때 대략 45세로, 기예가 상당히 숙련되어 있었다. 이것은 사실상 정취가 넘쳐나는 농촌 생활을 그린 한 폭의 풍속화로, 그다지 신비

티치아노 베첼리오(Tiziano Vecellio, 1490~1576년) : 15세기 말엽에 태어나 16세기 르네상스 시기에 60여 년 동안 이탈리아 베네치아 화파를 지배했던 거장으로, 수많은 군주들의 초상화와 신화화(神話畵) 등을 그렸으며, 틴토레토, 파울로 베로네세, 디에고 벨라스케스 등 후대의 거장들에게도 커다란 영향을 미쳤다.

[그림 163]

『기타 고빈다』삽화

숨바꼭질

마나쿠

대략 1755년

종이 바탕에 과슈

24.5×17.2cm

크로누스 소장

한 색채는 없다. 목동 크리슈나와 그의 친구들이 산기슭의 숲 속에서 숨바꼭질을 하며 놀고 있다. 크리슈나는 줄무늬가 있는 반바지를 입었고, 노란색 숄을 걸친 채, 작은 언덕 가운데에 무릎을 꿇고 앉아 있다. 한 명의 목자가 그의 눈을 꼭 가리고 있고, 다른 친구들은 사방으로 흩어져 몸을 숨길 곳을 찾고 있는데, 어떤 이는 나무 밑에 숨고, 어떤 이는 나무 위에 숨어 있다. 전경의 작은 강변에 있는 소떼는 휴식을 취하며 풀을 먹고 있다. 화가의 뛰어난 기예는 인물·동물 및 경물의 정교한 묘사에 나타나 있으며, 특히 야경의 빛을 교묘하게 처리한 데에 나타나 있다. 한편으로, 화가는 무갈 세밀화가 서양으로부터 들여온 명암 화법을 운용하여 밤하늘에 있는 보름달과 무수히 많은 별들 및 희미한 대기층을 묘사했으며, 밝게 비치는 나뭇잎·꽃송이와 산비탈의 달빛을 예민하게 포착했다. 다른 한편으로, 그는 또한 라지푸트 세밀화가 색채 대비를 이용하여 명암 효과를 만들어 내는 방식을 운용하였는데, 중경에 있는 두 그루의 큰 나무와 원근에 있는 그 나머지 나무들의 어두컴컴한 색채로써 놀고 있는 남자 어린이와 소떼 및 산비탈의 밝은 색채를 돋보이게 하여, 달빛이 밝다는 환각을 일으킨다. 전경에는 한 마리의 흰색 어미 소가 누워 있고, 멀리 산비탈 뒤에는 똑같이 생긴 한 마리의 어미 소가 숨어 있어, 마치 숨바꼭질 놀이를 하고 있는 듯하다. 전경으로부터 별이 총총한 하늘까지 뻗어나가 있어, 화면의 공간은 마치 앞뒤가 이어져 통하는 것 같고, 산비탈 주위의 명암으로 운염(暈染)한 나무들은 어느 정도 깊이감을 형성하고 있지만, 산비탈과 인물은 오히려 기본적으로 평면적이고, 전혀 그림자가 없다. 그리고 앞뒤 두 마리의 흰색 어미 소는 크기와 색깔이 완전히 같고, 투시의 변화가 없어, 이것도 깊이감을 없앤 것이나 다름없다. 깊이감과 평면성이 기이하게 교차하고 있는 것은, 파하르 회

화가 무갈의 영향과 라지푸트 전통을 혼합한 공간 구조의 특징이다. 화면 위의 인물들은 달빛에 휩싸여 있는 것으로 보이지만, 달은 인물의 뒤쪽에 떠 있으므로, 인물의 몸 위에 비추는 빛은 다른 광원(光源)에서 나오는 것처럼 보인다. 이 때문에 어떤 사람은 평론하기를, 화가는 〈숨바꼭질〉 속에서도 실제와 환각 사이의 유희를 즐기고 있는 것이라고 하였다. 자연 경치에 대한 자세한 관찰과 묘사는, 굴레르 풍격의 또 한 가지 큰 특징이다. 마나쿠의 친족들이 훗날 캉그라에서 그린 대량의 세밀화들에서, 풍경은 인물을 유기적으로 돋보이게 해줄 뿐 아니라, 또한 독립적인 심미 가치도 지니고 있다.

굴레르의 화가인 나인수크는 대략 1726년에 태어났는데, 그는 판디트 세우의 둘째 아들이자 마나쿠의 동생이며, 파하르 회화의 걸출한 화가의 한 사람으로 공인되고 있다. 대략 1740년에 나인수크는 그의 아버지인 판디트 세우를 따라 굴레르를 떠나 자스로타에 와서 정착했으며, 1744년에 그가 대략 18세일 때에는 잠무로 이주하여 그의 후원자인 발완트 싱(Balwant Singh, 1724~1763년)을 위해 복무하기 시작했는데, 이는 1763년 발완트 싱이 세상을 떠날 때까지 계속되었다. 잠무는 펀자브 산악 지역의 강대한 토후국들 중 하나로, 대략 1720년부터 1750년까지는 바소리·만코트·자스로타 등지까지 세력을 확장하였다. 발완트 싱은 잠무 토후국의 왕공인 델루와 데바(Deluwa Deva)의 넷째 아들로, 그는 왕위를 계승하지 않았는데, 잠무의 수상을 맡았기 때문에 '왕공'이라는 존칭을 향유했다. 그는 크리슈나를 숭배했으며, 회화를 아낌없이 후원한 것으로 유명하다. 나인수크는 발완트 싱을 위해 수많은 초상을 그렸는데(발완트 싱의 14폭의 완성된 초상과 27폭의 소묘 및 미완성 초상은 대부분 나인수크가 그린 것이다), 그의 후원자의 20세부터 39세에 세상을 떠날 때까

【그림 164】

크리슈나와 라다에게 예배하는 발완트 싱

나인수크

대략 1750년

종이 바탕에 과슈

19.6×15cm

뉴욕의 메트로폴리탄 예술박물관

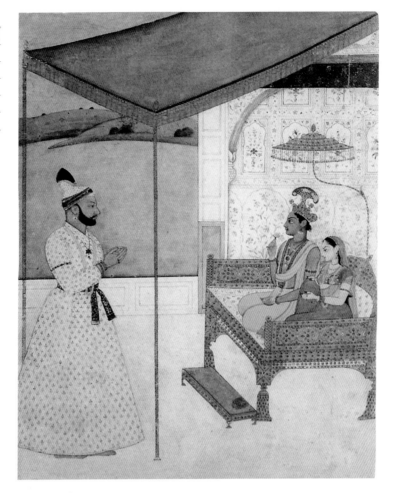

지의 일상생활 장면들을 상세히 기록했다. 나인수크가 그린 세밀화인 〈크리슈나와 라다에게 예배하는 발완트 싱〉(대략 1750년)【그림 164】은, 발완트 싱이 깊은 생각에 잠겨 기도하던 중에 크리슈나와 라다가 그 자신의 보좌(寶座) 위에 함께 앉아 있는 환상을 보는 장면을 표현하였다. 크리슈나와 라다의 이상화된 얼굴 형상은, 무함마드 샤 시대의 델리 무갈 화파가 그린 세밀화인 〈왕실의 연인〉(【그림 96】)과 비슷하지만, 전체 구도와 채색은 한층 절제되어 있고, 한층 이성적이다. 인물·환경과 공간 분할 사이에서 미묘한 상호 작용을 일으키고 있다. 붉은색 차일(천막─옮긴이)·금색 보좌 및 크리슈나와

라다의 호화롭고 고급스러운 복식의 화려한 색채는, 백색 대리석 테라스의 벽과 회색 호수와 발완트 싱의 소박한 장포(長袍 : 긴 옷- 옮긴이)의 담아한 색조를 조금도 파괴하지 않고, 도리어 색채 대비로 인해 화면의 풍부한 조화로움을 증가시켜 주고 있다. 나인수크가 그린 세밀화인 〈잠자리에 들기 전에 씻고 있는 발완트 싱〉(대략 1754년)【그림 165】은, 발완트 싱의 평범하면서도 풍족한 향신(鄕紳 : 관직에서 퇴임한, 학식과 덕망이 높은 사람-옮긴이) 생활을 기록하였다. 겨울밤에, 잠옷을 걸친 발완트 싱은 행궁 세면실의 벽난로 옆에 앉아 잔을 들고 있고, 한 명의 하인은 그의 앞에서 수건을 들고 서 있으며, 그의 앞에는 또한 목욕용으로 제공한 한 대야의 약초가 놓여 있다. 중간의 실내에는 물주전자·물동이·목욕 수건·한 권의 책과

【그림 165】
잠자리에 들기 전에 씻고 있는 발완트 싱
나인수크
대략 1754년
종이 바탕에 과슈
28×37.7cm
개인 소장

물담배가 있다. 오른쪽의 침실 안에는 휘장을 쳐 놓았다. 화면의 전경에는, 발완트 싱의 가녀(歌女)인 라드와이(Radwai)가 양탄자 위에 앉아서 탐부라(tambura : 서양의 현악기인 류트와 비슷하게 생긴 현악기로, 현이 네 개이며, 프렛이 없고, 단조로운 저음을 지속적으로 반주하는 데 사용한다)를 연주하면서, 밤 시간에 적합한 음악 선율의 노래 한 곡을 부르고 있다. 이 그림의 구도는 빈틈이 없고 정미하며, 인물의 조합은 교묘하게 안배했다. 즉 왼쪽에 있는 주요 인물이 화면의 중심인데, 오른쪽 아래에 있는 세 명의 인물들이 그와 균형을 이루고 있고, 또한 가로로 관통하는 화면의 대리석 궁전의 판에 박은 듯한 단조로움도 타파해 주고 있다. 이 그림의 채색은 단조로우면서 고상하여, 붉은색과 흰색의 두 가지 색을 주로 사용했는데, 비록 난색(暖色)을 적지 않게 사용했지만, 큰 면적의 흰색과 소량의 검정색이나 남색은 오히려 여전히 색조의 냉정함을 유지해 주고 있다. 평면화된 백색 건축의 실내 공간은 짙은 색과 백색의 대비에 의지하여 깊이를 표현했다. 붉은색 줄무늬가 갈마드는 창문 커튼 위에 있는 매우 적은 개수의 희미한 선들은 바로 천으로 만든 커튼이 말려 올라간 구김살의 느낌을 그린 것이다. 발완트 싱과 기타 인물들의 초상도 개성이 뚜렷하게 그렸다. 화가는 그의 후원자의 용모 특징과 세부적인 생활을 제 손금을 들여다보듯이 훤히 알고 있었기 때문에, 이 초상이 비로소 이처럼 핍진해질 수 있었다. 1763년에 발완트 싱이 세상을 떠난 뒤, 나인수크는 자신의 후원자의 유골을 하리드와르(Haridwar : 힌두교 성지의 하나-옮긴이)로 호송해 와서 참배하고, 거기에서 유골을 갠지스 강에 뿌렸다. 이때의 참배는 바소리의 왕공인 암리트 팔이 주관하였다. 이후 나인수크는 바소리로 이주하여 암리트 팔을 위해 복무했으며, 후에 다시 굴레르 토후국으로 돌아왔다.

나인수크가 잠무의 발완트 싱을 위해 그린 회화는 이미 널리 사람들에게 알려져 있는데, 그의 후기 작품은 오히려 보기가 어렵다. 나인수크의 명의로 되어 있는 세밀화인 〈크림을 몰래 훔쳐 먹는 크리슈나〉(대략 1765년)【그림 166】는, 아마도 그가 바소리로 이주한 이후에 그린 작품일 것이다. 이 『바가바타 푸라나』 삽화는, 가볍고 익살스러운 필법으로 크리슈나의 활발하고 장난스러웠던 어린 시절의 재미있는 일을 묘사하였다. 전체 화면은 마치 막을 여는 연극 무대처럼 생겼는데, 양 옆은 접어 놓은 녹색 막처럼 생긴 석주(石柱)로 되어 있고, 위아래는 백색 대리석 건축의 부조 장식 띠로 되어 있으며, 중간은 무대 세트처럼 생긴 회색 장벽이고, 요벽 속에는 과일을 진열해 놓았다. 남녀노소 인물들은 낮고 평평한 무대의 공간에서 연기를 하고 있는데, 각종 표정과 동작 및 손동작은 모두 희극성이 풍부하며, 또한 서로 호응하고 있다. 왼쪽의 개구쟁이 크리슈나는 우유를 휘저어 섞는 단지에 손을 뻗어 크림을 훔쳐 먹으면서, 눈을 치켜뜨고서 그의 양모(養母)인 야소다(Yasoda)를 살피고 있다. 오른쪽에 있는 그의 형 발라라마(Balarama)는 야소다의 숄을 붙잡고서 그녀의 주의력을 분산시키고 있다. 맨 오른쪽은 크리슈나의 양부(養父)이자 목장 주인인 난다이다. 이 그림도 화가가 구도와 채색에서 기교가 뛰어났음을 보여주고 있는데, 구도는 엄격한 균형을 이루고 있어, 일종의 고전적인 스타일의 질서정연한 느낌을 지니고 있다. 또 채색은 간결하고 우아하여, 부분적인 난색(暖色)을 전체의 냉정한 회색 색조 속에서 조화롭게 통일해 냈다. 인물의 조형은 무갈 회화의 정교하고 부드러운 사실적 소묘 기법을 흡수했는데, 특히 화면 중심에 있는 야소다의 조형은 단정하고 장중하며, 자세는 우아한 것이, 굴레르 풍격의 이상화된 여성 형상에 속한다. 나인수크의 이와 같은 인물의 동태와 표정에 대한 예민한 통찰과 정확한

묘사, 유창하고 섬세한 선에 대한 숙련된 운용, 엄격하게 균형을 이룬 구도에 대한 이성적 설계, 특히 단순하고 우아하며 부드럽고 냉정한 색채에 대한 적절한 안배는, 파하르 회화에 독창적인 새로운 예술적 정취를 부여함으로써, 굴레르-잠무 풍격의 성숙과 전파를 가속화했다.

세우 가문의 마나쿠와 나인수크 같은 사람들이 개창한 굴레르 풍격은, 산악 지역에서 초기에 유행했던 바소리 풍격에 대해서는 일종의 '유화(柔化 : 부드럽게 함-옮긴이)'하고 정련(精練)한 것으로서, 초기 바소리 회화의 '열기(강렬한 난색을 많이 사용했기 때문-옮긴이)'와 투박함을 제거하여, 그처럼 과장된 조형과 원기 왕성한 표정 및 강렬하고 자극적인 색채는 사실적인 소묘(素描)와 정교하고 아름다운 초상 및 차분하고 부드러운 색조로 대체되었다. 1740년부터 1770년

【그림 167】
밀회하는 여주인공
굴레르 화파
대략 1780년
종이 바탕에 과슈
17×22.5cm
리부 부부 소장

사이에, 굴레르 풍격은 펀자브 산악 지역에서 광범위하게 유행했으
며, '전(前)캉그라 풍격'이라고 불린다. 세우 가문의 화가들은 굴레
르 풍격을 훨씬 크고 훨씬 중요했던 캉그라 토후국에 전파하여, 캉
그라 풍격의 탄생을 촉진시켰다.

　굴레르 화파 후기의 세밀화인 〈밀회하는 여주인공〉(대략 1780년)
【그림 167】은, 아마도 세우 가문의 후대 화가가 그린 작품인 듯한데,
캉그라 풍격의 세밀화와 이미 구분하기가 어렵다. 달 밝은 밤에, 크
리슈나는 밀림 속에 앉아 라다가 밀회하러 다가오는 것을 기다리

고 있다. 여주인공인 라다는 온 몸에 흰 옷을 입었고, 머리는 앞쪽으로 숙이고 있으며, 기나긴 흰색 숄과 옷은 뒤쪽으로 펄럭이고 있다. 이처럼 단정하고 장중하며 우아한 여성 형상이나 옷이 바람 따라 가볍게 흩날리는 동태는 바로 캉그라 미녀의 모습이고 자세이다. 18세기의 마지막 10년에, 나인수크의 아들인 니카(Nikka)는 굴레르에서 이미 캉그라 풍격을 이용하여 그림을 그렸다.

캉그라

경치가 그윽하고 아름다운 캉그라 하곡(河谷)은 펀자브 동북부 산악 지역의 중앙에 있는 가장 풍요로운 지역으로, 전략적 지위도 대단히 중요했다. 라지푸트인 부족의 하나인 카토크 가문의 분파였던 캉그라 왕실은, 델리 술탄국 시대에 이미 견고한 요새인 캉그라 성루를 건립했다. 1620년에, 캉그라 성루는 자한기르 시대의 무갈 군대에 의해 공격을 받아 점령당하여, 무갈 총독을 설치하자, 캉그라부터 잠무에 이르는 각 토후국들은 모두 제국의 군대가 주둔하여 지켰지만, 캉그라 토후국은 결코 무갈 제국에 의해 완전히 병탄되지는 않았다.

1752년 이후, 캉그라 토후국의 왕공인 가만드 찬드(Ghamand Chand, 1751~1774년 재위)는 무갈인들에게 빼앗긴 세습 영지를 전부 수복했는데, 캉그라 성루를 제외하고는 여전히 무갈 총독의 통제하에 있었다. 1758년에 가만드 찬드는 아프가니스탄의 국왕인 아흐마드 샤 두라니(Ahmad Shah Durrani)에 의해 전체 트리가르타(Trigarta) 지역의 총독에 임명되자, 베아스 강(Beas River) 연안에 수도인 수잔푸르 티라(Sujanpur Tira)를 건립했다. 1775년에, 캉그라 왕공 가만드 찬드의 손자인 산사르 찬드(Sansar Chand, 1775~1823년 재위)가

10세의 나이로 즉위했다. 1783년에, 캉그라 성루의 무갈 총독은 성루를 펀자브 평원의 시크교도(Sikhs)들에게 내맡겨 두었는데, 시크교도들은 평원에서 전쟁에 패하여 갑자기 산악 지역으로부터 철수하였다. 1786년에, 21세의 캉그라 왕공인 산사르 찬드는 마침내 캉그라 성루를 되찾았다. 그는 무슬림 용병의 힘을 빌려 영토를 확장했는데, 인근 토후국인 굴레르·참바·만디·쿨루·누르푸르(1622년에 자한기르의 황후인 누르 자한의 이름을 따서 명명했다) 등지를 모두 캉그라 토후국의 세력 범위 안으로 끌어들여, 캉그라를 18세기 말기에 산악 지역에서 가장 강대한 토후국이 되게 하였다. 산사르 찬드는 동시에 캉그라 하곡의 베아스 강 연안의 산간에 있던 세 곳의 수도인 수잔푸르 티라·수잔푸르 및 알람푸르(Alampur)를 건립하고, 화원과 테라스와 분천(噴泉)이 있는 웅장하고 아름다운 궁전을 지었다. 겨울철에 그는 평원 부근의 비교적 낮은 구릉 지대에 있던 도시인 나다운(Nadaun)에 가서 겨울을 지냈다.

캉그라 화파(대략 1760~1850년)는 파하르 회화의 말기 단계(대략 1770~1823년)을 대표한다. 캉그라의 왕공인 산사르 찬드는 정치와 군사적 재능이 풍부했을 뿐만 아니라, 크리슈나를 독실하게 숭배하고, 문학·시가(詩歌)·음악 및 회화를 좋아하여, 그의 말년에 왕실이 쇠약했던 기간에도 그는 여전히 궁정 가녀가 크리슈나 고사를 노래하는 것을 공손하게 듣곤 하였다. 산사르 찬드는 산악 지역에서 가장 크고 가장 많은 작품을 생산해 낸 캉그라 화실을 보유하고 있었으며, 회화를 아낌없이 후원하였다. 산악 지역의 화가들은 그의 재력과 명망에 끌려, 그의 궁정으로 끊임없이 모여들었다. 인근 토후국인 굴레르도 마찬가지로 카토크 가문의 분파가 통치했는데, 당시 산사르 찬드에게 공물을 바쳤으며, 대량의 굴레르 화가들이 자발적으로 캉그라 토후국으로 이주하였다. 굴레르 회화의 명문

가인 판디트 세우 가문의 후손들은 계속해서 캉그라 화실에 와서 산사르 찬드를 위해 복무하였다. 마나쿠의 장남인 쿠살라·차남인 파투(Fattu) 및 나인수크의 아들인 가우두(Gaudhu)는 캉그라 화실에서 세 명의 걸출한 화가들이었는데, 그 가운데 쿠살라가 산사르 찬드의 총애를 가장 많이 받았다. 나인수크의 아들인 푸르쿠(Purkhu)와 밧시아(Bassia) 같은 사람들도 모두 캉그라 화실의 유명한 화가들이었다. 이들 세우 가문의 후손들은, 특히 쿠살라와 파투와 가우두는 하나의 '가족 길드'로서 함께 산사르 찬드가 위탁한 대량의 회화 항목들을 담당함과 동시에, 캉그라 화실의 다른 화가들을 훈련시켜 양성하는 책임을 맡음으로써, 18세기 말기의 펀자브 산악 지역에 가장 큰 영향을 미친 캉그라 화파를 형성하였으며, 파하르 회화에서 최고의 성취를 상징하는 캉그라 풍격을 창조해 냈다.

캉그라 풍격은 굴레르 풍격에서 파생된 것으로, 굴레르 풍격의 양대 특징, 즉 캉그라 하곡의 그윽하고 아름다운 경치와 파하르 여성의 예쁘고 사랑스러운 자태를 잘 그렸다. 캉그라와 굴레르의 이러한 두 가지 풍격의 회화는 종종 분간하기가 쉽지 않은데, 특히 1770년에 캉그라 풍격이 굴레르를 포함한 산악 지역의 각 토후국들에서 유행한 이후에 그렇다. 그러나 일반적으로 말하자면, 굴레르 회화는 비교적 간결하고 세련되며 개괄적이고, 캉그라 회화는 한층 정교하고 세밀하다. 또 굴레르 회화는 사실적인 경향이 더 강하고, 캉그라 회화는 형식화 정도가 더 높다. 형식화된 캉그라 미녀는 굴레르의 귀부인에 비해 훨씬 단정하고 장중하며 우아하고 청순하며 고귀해 보인다. 캉그라 회화는 모든 인도 회화와 마찬가지로 선을 기초로 하였지만, 여타 지방의 선들이 모두 이처럼 유창하고 정교하며 경쾌한 것은 아니다. 비록 캉그라 화가들이 이때까지 복잡한 투시법을 파악하고 있지는 못했지만, 그들은 풍부하고 다양한 채

색과 능숙하고 미묘한 선과 자연에 대한 민감한 묘사로써 이 점을 보완하였는데, 이는 어떤 의미에서는 사실성이 비교적 강한 굴레르 회화보다도 한층 더 자유로운 표현 공간을 제공해 주었다.

1751년부터 1774년까지의 가만드 찬드 재위 시기에, 캉그라 화가들은 바로 이미 왕공의 초상과 힌두교 필사본 삽화를 그리고 있었으며(대략1769년), 1770년 이후에는 캉그라 풍격이 산악 지역에서 유행하기 시작했다. 1775년부터 1823년까지의 산사르 찬드 재위 시기에, 특히 1786부터 1805년까지의 산사르 찬드 통치의 전성기에, 캉그라 회화의 번영은 절정에 도달하는데, 캉그라 회화의 가장 뛰어난 작품들의 대부분이 1790년부터 1800년 전후에 탄생했다. 산사르 찬드 시기에 캉그라 화실에서는 대량의 그림들이 한 세트를 이룬 세밀화를 그렸는데, 여기에는 인도의 양대 서사시인 『마하바라타』와 『라마야나』를 비롯하여 『바가바타 푸라나』·『기타 고빈다』·『라시카프리야』·『삿 사이』·『라가말라』·『바라마사』 등의 삽화들이 포함되어 있으며, 이 밖에도 많은 산사르 찬드의 초상 및 그의 궁정 생활 장면들도 그렸다.

캉그라 화파는 여러 세트의 『바가바타 푸라나』와 『기타 고빈다』 삽화를 남겼는데, 그 가운데 최초의 『바가바타 푸라나』 삽화 세트는 대략 1775년에 그려졌다. 당시 산사르 찬드는 나이가 고작 10세로, 아직 회화에 대해서도 유효한 후원을 제공하지 못했을 터이니, 이 삽화를 그린 화가는 아마도 가만드 찬드 시기에 이미 캉그라 궁정에서 작업을 한 것 같다. 이 『바가바타 푸라나』 삽화의 하나인 〈큰 뱀을 제압하는 크리슈나〉(대략 1775년)【그림 168】는 목동 크리슈나가 목자(牧者)에게 상해를 입힌 큰 뱀을 제압한 전설을 표현하였다. 화면 중앙에는 시바의 배우자인 두르가에게 제사 지내는 사원이 하나 있다. 오른쪽에는 한 마리의 커다란 뱀이 크리슈나의 양부(養

【그림 168】
『바가바타 푸라나』 삽화
큰 뱀을 제압하는 크리슈나
캉그라 화파
대략 1775년
종이 바탕에 과슈
23×29cm
뉴델리 국립박물관

父)인 난다의 오른쪽 다리를 물고 있으며, 크리슈나의 발은 뱀의 몸을 밟고 있고, 목자들은 불타는 나뭇가지를 이용하여 큰 뱀을 지지고 있다. 왼쪽의 부녀자들은 한데 모여 구경하고 있고, 모서리 속의 목자들은 나팔을 불고 북을 치면서 기세를 올리고 있다. 시골 생활의 희극적인 장면, 균형 있고 조화로운 구도, 차분하고 부드러운 색조, 남녀 인물들의 사실적인 조형, 야경의 별이 총총한 하늘과 무성한 나무의 묘사는, 모두 굴레르 화가인 마나쿠와 나인수크 회화의 풍격을 계승한 것이다. 이 때문에 화가는 아마도 세우 가문의 후손이었던 것 같다.

1781년에 캉그라 왕공인 산사르 찬드는 16세가 되어 결혼했다. 비슈누교를 믿는 라지푸트 토후국 궁정은 제사나 혼례를 거행할

【그림 169】

『기타 고빈다』 삽화

라다의 심부름꾼

캉그라 화파

대략 1780년

종이 바탕에 과슈

15×25.5cm

바라나시 인도예술학원

때 통상 『기타 고빈다』를 공연했으며, 『기타 고빈다』 필사본 삽화
는 통상 또한 왕실의 결혼 예물이나 혼수품으로 삼았다. 대략 1780
년에, 캉그라 화실은 산사르 찬드의 혼례를 경축하기 위해 한 세트
의 『기타 고빈다』 필사본 삽화를 그렸는데, 모두 140여 폭이며, 풍
격이 서로 비슷하면서도 약간 다른 점이 있는 몇 명의 화가들이 완
성했다. 마나쿠의 장남인 쿠살라가 아마도 이 삽화를 그리는 데
참여한 것 같다. 이 『기타 고빈다』 삽화의 하나인 〈라다의 심부름
꾼〉(대략 1780년)【그림 169】은, 해질 무렵 강변의 숲 속에 앉아 있는 크
리슈나가, 라다의 한 여자 친구로 하여금 라다에게 돌아가서 그리
움의 갈망을 전해달라고 부탁하면서, 그녀(라다-옮긴이)에게 밤에 밀
회하러 오겠다고 약속하는 장면을 묘사하였다. 화가의 붓끝에서,
저녁노을이 멀리 산비탈을 붉게 비추어, 캉그라 하곡의 검푸른 산
야는 브린다반의 성지로 변했고, 구불구불한 베아스 강은 신성한

【그림 170】
『기타 고빈다』삽화
황야 속에 있는 라다
캉그라 화파
대략 1780년
종이 바탕에 과슈
16.5×26.6cm
아니타 스페투스(Anita Spetus) 소장

야무나 강으로 변했다. 크리슈나는 손짓으로 한 그루의 커다란 나무 위로 휘감고 올라가 꽃을 피운 넝쿨을 가리키고 있는데, 이는 그와 라다가 성교하는 환상을 암시하고 있다. 『기타 고빈다』에 수록되어 있는 또 한 폭의 세밀화인 〈황야 속에 있는 라다〉(대략 1780년)【그림 170】가 표현한 것은, 라다가 밤에 산 속의 황야를 방황하면서 불안하게 크리슈나를 찾고 있는 내용이다. 그녀는 애인을 만나지 못하여 마음이 심란하고 정신이 혼란스러운 여주인공 역을 맡고 있는데, 두 팔을 벌린 채 희극적으로 외치는 자세를 취하고 있다. 흔들거리는 나무와 물살이 거센 강물의 흐름이 그녀의 격동적인 감정에 호응하고 있다. 멀리 라다의 여자 친구는 크리슈나에게 최대한 빨리 약속 장소로 가자고 요청하고 있다. 하늘에 별이 총총한 산림의 야경은 매우 어두컴컴하고, 인물의 형상은 매우 선명한 것이, 마치 그림자극(23쪽 참조-옮긴이) 무대에서 스포트라이트가 밝

게 비추는 듯하여, 배경과 강렬한 대비를 이루고 있다. 이와 같은 명암 효과도 주로 또한 색채 대비를 통해서 조성해 낸 것이다.

『기타 고빈다』삽화인 〈라다에게 구애하는 크리슈나〉(대략 1780 년)【그림 171】에서는, 세속에서의 성애(性愛)의 유혹이 사람과 신이 결합하는 수단을 은유하는 데 이용되었다. 화면의 공간은 꽃나무가 네 개의 장면을 분할하고 있으며, 크리슈나는 네 번 출현한다. 먼 곳에 한 여자 심부름꾼은 그에게 라다의 행방을 알려 주고 있다. 전경의 왼쪽에서 그는 라다를 우연히 만나지만, 그가 처음으로 하는 구애는 부끄러운 척하는 라다에게 완곡하게 거부당한다. 중앙에서 라다는 이미 그의 달콤함 말과 포옹하고서 하는 애무에 의해 태도가 누그러져 있다. 오른쪽의 라다는 이미 성애의 광희(狂喜)에 도취되어 있어, 인간의 영혼은 신성(神性)과의 결합을 통해 무지를 떨쳐 버리고, 정신적인 극락에 이르는 체험을 하게 된다. 그들의 옆에 나무줄기를 휘감고 있는 덩굴은 무성한 꽃이 활짝 피어 있는데, 이는 이들 연인이 성교하는 쾌감을 상징하고 있다. 『기타 고빈다』삽화인 〈성교〉(대략 1780년)【그림 172】는, 크리슈나와 라다의 육체적인 결합으로써 신성과 인간 영혼 사이의 정신적인 일치를 상징하였다. 이들 연인은 꿈같은 호숫가 숲 속에서 밀회하여, 밤새도록 환락을 탐하느라 이미 날이 밝았는지도 모르고 있는데, 아침노을이 막 지고 있다. 그들은 커다란 파초 잎을 깔아 만든 잠자리 위에서 서로 다정하게 응시하고 있다. 『기타 고빈다』시구(詩句)의 내용에 따르면, "크리슈나는 말하기를, '아름다운 두발은 머리카락이 일렁이니 어지러우며, 그녀의 뺨에서는 땀방울이 솟아났고, 그녀의 붉은 입술은 광택이 흐릿한데, 그녀의 솟아오른 유방의 찬란함은 진주목걸이의 광채보다 아름답구나. 그녀는 두 손으로 그녀의 유방과 은밀한 곳을 가리고 있네. 비록 옷을 벗어 버렸지만, 그녀는 수줍게

【그림 171】
『기타 고빈다』삽화
라다에게 구애하는 크리슈나
캉그라 화파
대략 1780년
종이 바탕에 과슈
17×27.3cm
크로누스 소장

【그림 172】
『기타 고빈다』삽화
성교
캉그라 화파
대략 1780년
종이 바탕에 과슈
14.8×25.1cm
뉴델리미술관

나를 보고 있는데, 눈 속에는 여전히 애정의 빛이 밝게 빛나고 있네'라고 하였다." 그림 속에서 나체의 라다는 마치 아름답고 요염한 연꽃 같아, 캉그라의 이상화된 여성미를 드러내고 있다. 푸르른 초원의 비탈 위와 검푸른 나무 숲 밑에서, 이러한 여성미와 자연미가 하나로 융합되어 있다.

대략 1785년부터 1790년까지, 캉그라 화실은 산사르 찬드를 위해 한 세트의 『바가바타 푸라나』 삽화를 그렸다. 훗날 뭄바이의 수장가(收藏家)인 자그모한다스 모디의 이름을 앞에 붙인 이 '모디 『바가바타 푸라나』'는, 세우 가문의 후손 마나쿠의 두 아들인 쿠살라·파투 형제와 나인수크의 아들인 가우두 등 세 명의 걸출한 화가들이 책임자가 되어 분담하고 합작하여 완성한 것임이 거의 확실하다. 전해지기로는 대략 1790년에 '산악 지역의 티치아노'인 마나쿠는 거의 80세의 고령이 되었지만, 굴레르를 떠나 산사르 찬드의 궁정에 와서 『바가바타 푸라나』와 『기타 고빈다』 삽화를 그리는 데 참여하였다고 한다. 이 『바가바타 푸라나』 삽화에 마나쿠가 직접 참여했는지의 여부를 막론하고, 그것은 모두 같은 제재를 그린 라지푸트 세밀화들 가운데 가장 뛰어난 작품이다. 그것은 다른 『바가바타 푸라나』 삽화의 구도에 비해 훨씬 완벽하고, 색조는 한층 잘 어울리며, 선은 훨씬 정교하고, 인물의 조형과 경물의 묘사는 더욱 섬세하다. 특히 여성의 형상은 더욱 우아하고 온유한데, 이와 같은 캉그라 미녀는 '바가바타 유형'이라고 불린다. 이 삽화들은 모두 가로폭[橫幅]과 검푸른 색 테두리를 채용하였으며, 비록 현재 대부분이 뉴델리 국립박물관에 소장되어 있지만, 학자들은 여전히 이것을 '모디 『바가바타 푸라나』 삽화'라고 부른다.

모디 『바가바타 푸라나』 삽화의 하나인 〈갓난아이를 몰래 바꿔치기하는 바수데바〉(대략 1785~1790년)【그림 173】는, 치밀하게 설계한

【그림 173】

『바가바타 푸라나』 삽화

갓난아이를 몰래 바꿔치기하는 바수데바

캉그라 화파

대략 1785~1790년

종이 바탕에 과슈

22.2×29.8cm

바라나시 인도예술학원

시각언어로 크리슈나가 탄생한 후의 운명에 관련된 한 토막의 극적인 사건 내용을 서술하고 있다. 마투라의 사악한 국왕인 칸사는 자신이 곧 바수데바(Vasudeva)와 데바키(Devaki)가 낳은 아들의 손에 죽게 될 것이라는 예언을 듣게 된다. 그리하여 그는 이 부부를 감옥 속에 가두고, 그들이 평생 낳은 아들은 곧 즉각 살해할 준비를 한다. 어느 날 깊은 밤에, 데바키는 감옥 속에서 사내아이인 크리슈나(비슈누의 화신 중 하나)를 낳았는데, 똑같은 시각에 멀리 고쿨라(Gokula) 마을의 목장주인 난다의 아내 야소다는 한 명의 여자아이를 낳는다. 크리슈나의 생부(生父)인 바수데바는 사내아이를 안고서 비슈누의 신력(神力)의 의지하여 감옥을 빠져나와, 고쿨라 강을 건너 그의 친구인 난다의 집에 도착한 다음, 야소다의 침실에 잠입

하여 슬그머니 사내아이를 그녀의 옆에 놓고는, 몰래 여자아이를 안고 감옥으로 돌아오는데, 아무도 알아차리지 못한다. 화면은 마치 한 막의 무대 연극 같으며, 어두컴컴한 야경과 무대 세트 같은 건물은 인물이 은밀하게 활동하는 환경을 구성하고 있다. 바수데바는 두 번 출현한다. 오른쪽 침실 속에서, 그는 노란색 천에 싸인 푸른색 피부의 갓난아이인 크리슈나를 깊이 잠들어 있는 야소다의 옆에 놓고서, 몸을 굽혀 빨간색 천에 싸인 여자아이를 안아 들고 있다. 화면의 중간에 바수데바가 다시 출현하는데, 그는 매우 조심스럽게 여자아이를 안은 채, 지팡이를 짚고서 난다의 집 문을 걸어 나오고 있다. 다른 목자들은 여전히 깊은 잠에 빠져 있다. 야소다의 집은 내부에 고급스러운 작은 방이 딸려 있어, 목장주의 아내 신분에 적합하다. 이웃의 집은 바로 초가지붕으로 된 시골집이다. 구도와 색조가 차분하고 잘 어울리며, 색채 대비를 통해 명암효과를 조성해 냈다. 인물의 조형은 개성의 특징에 부합하는데, 반나체인 야소다의 잠자는 자세는 자연스러우면서 우아한 것이, 마치 서양의 회화 속에서 흔히 보이는 잠든 비너스의 형상 같다.

〈크리슈나의 어린 시절〉(대략 1790년)【그림 174】은 모디 『바가바타 푸라나』에 수록되어 있는 삽화의 일부분이다. 원래 전체 삽화는 어린 크리슈나가, 칸사가 보낸 여자 요괴의 모해(謀害)를 벗어난 이야기를 그린 것이다. 여자 요괴인 푸타나는 유모로 변하여 한 돌이 된 크리슈나에게 젖을 먹이는데, 유두(乳頭) 위에 독약을 잔뜩 발라 놓는다. 결국 크리슈나는 그녀의 젖과 원기를 빨아들여 그녀의 정체를 완전히 드러내고, 그 자리에서 쓰러뜨려 죽이며, 난다가 거느리고 있는 목자들에 의해 도끼로 갈가리 찢겨져 불태워진다. 이 삽화의 오른쪽 위의 일부분은, 위험을 겪은 후 크리슈나의 양모인 야소다가 그를 정원 속으로 안고 와서 악귀를 물리치는 의식을 거행

【그림 174】
『바가바타 푸라나』 삽화
크리슈나의 어린 시절(일부분)
캉그라 화파
대략 1790년
종이 바탕에 과슈
22×30.5cm
바라나시 인도예술학원

하는 장면을 묘사하고 있다. 즉 소의 꼬리로 하여금 그의 주위를
흔들며 움직이게 하여, 깨끗한 물로 그를 샤워해 주면서, 그를 위
해 기도하고 있다. 이 일부분에는 캉그라 여성의 형상이 집중되어
있다. 베개에 기댄 채 의자 위에 앉아 있는 야소다는 전형적인 캉그
라의 미녀인데, 그녀는 두 발로 욕조 속의 어린 크리슈나를 들어올

린 채, 한 손으로는 그의 오른팔을 부축하고 있고, 한 손으로는 그
의 머리를 쓰다듬고 있다. 머리를 숙여 아이를 주시하고 있는 표정
과 자태에서는 온유한 어머니의 사랑이 묻어나고 있다. 그녀의 뒤
에 서 있는 한 미녀는 바수데바의 둘째 아내인 로히니(Rohini)이며,
크리슈나의 형인 발라라마의 어머니인데, 그녀의 모습도 마찬가지
로 온유하고 사랑스러우며, 손으로 얼굴을 받치고 있는 자세는 특
히 우아하고 아름답다. 어린 크리슈나를 위해 악귀를 물리치고 샤
워해 주고 있는 두 시녀의 동태도 매우 자연스럽다. 나머지 인물들
과 나무와 소를 그린 화법은 모두 캉그라 풍격의 특색을 띠고 있다.

 모디 『바가바타 푸라나』 삽화인 〈목녀들의 옷을 훔쳐간 크리슈
나〉(대략 1785~1790년)【그림 175】는, 크리슈나의 짓궂은 장난을 이용하

【그림 175】
『바가바타 푸라나』 삽화
목녀들의 옷을 훔쳐간 크리슈나
캉그라 화파
대략 1785~1790년
종이 바탕에 과슈
20.7×27.9cm
뉴델리 국립박물관

흑단수(黑檀樹) : 자단(紫檀)·자진단(紫眞檀)·자단향(紫檀香)이라고도 하며, 콩과의 열대 활엽 상록수이다.

여 캉그라 여성의 인체미를 보여 주고 있다. 야무나 강변에 있는 한 그루의 흑단수(黑檀樹) 위에 앉아 있는 크리슈나가 강 속에서 목욕하고 있는 목녀들의 옷을 훔쳐가서는, 그들이 한 사람씩 강 속에서 나와 반드시 두 손을 합장하여 자신에게 예배해야만 옷을 돌려주겠다고 요구하고 있다. 나체의 목녀들 중 어떤 사람은 수줍은 듯이 물속에서 몸을 움츠리고 있고, 어떤 사람은 망설이면서 관망하고 있으며, 대부분의 사람들은 이미 강가에 가 있는데, 어떤 사람은 여전히 수줍어서 머뭇거리며 손으로 자신의 하반신을 꼭 가리고 있다. 하지만 결국은 어쩔 수 없이 두 손을 합장하여 크리슈나에게 예배드리면서 옷을 돌려달라고 빌게 된다. 흑단수의 나무줄기에는 혹 마디가 울퉁불퉁 튀어나와 있고, 나뭇잎을 그린 화법은 〈크리슈나의 어린 시절〉 속에 있는 나뭇잎과 같다.

캉그라 세밀화인 〈목욕하는 크리슈나와 목녀들〉(대략 1780~1800년)【그림 176】은, 아마도 모디 『바가바타 푸라나』 삽화에 속하지 않는 것 같다. 왜냐하면 검푸른 색의 테두리 위에 화초 도안을 장식해 놓았고, 회화의 풍격이 이 삽화와 완전히 같지는 않기 때문이다. 그러나 또한 캉그라의 여성 인체미를 충분히 보여 주고 있다. 달 밝은 밤에 크리슈나와 목녀들이 함께 야무나 강 속에서 목욕을 하고 있다. 반나체의 목녀들은 크리슈나를 에워싼 채 기뻐서 어쩔 줄을 몰라 하고 있는 것이, 마치 강가에 두 그루의 커다란 나무를 휘감고 있는 두 줄기의 넝쿨에 무성한 꽃이 활짝 피어 있는 것 같고, 수면 위에는 또한 흩뿌려 놓은 꽃송이들이 둥둥 떠 있는 것 같다. 목녀들의 순수하고 활발한 동태와 손동작은 가지각색인데, 어떤 목녀들은 크리슈나를 기대고서 시시덕거리고 있으며, 어떤 목녀들은 서로 물을 끼얹으며 장난을 치고 있고, 어떤 사람은 수영을 하고 있는데, 그 중 한 목녀가 물속에서 잠영하는 자세는 자연스럽

고 핍진하다. 화면의 색조는 차분하고 부드러우며, 은색의 달빛과 투명한 강물, 달빛 아래의 물속에 있는 목녀들의 물에 젖은 몸에서 나는 광택은 상당히 미묘하게 처리하였다. 나무의 음영은 무갈의 사실적 화법을 흡수했지만, 달과 물속에 비친 그 그림자는 결코 정확하게 부합하지 않는다. 나인수크의 아들인 푸르쿠는 달밤의 경치를 잘 그렸다고 전해진다. 이 야경은 굴레르 걸작의 풍격을 계승하여 발전시킨 것이다.

　캉그라 세밀화인 〈복장을 바꿔 입은 크리슈나와 라다〉(대략 1800년)【그림 177】에서, 그림 속의 푸른색 피부를 한 크리슈나가 라다의 긴 치마를 입었고, 그녀의 면사(面紗)를 썼으며, 라다는 크리슈나가 항상 입는 노란색 옷을 입었고, 그의 공작 깃털이 있는 보관(寶冠)

【그림 176】

『바가바타 푸라나』 삽화

목욕하는 크리슈나와 목녀들

캉그라 화파

대략 1780~1800년

종이 바탕에 과슈

23×29cm

바라나시 인도예술학원

【그림 177】

『라시카프리야』 삽화

복장을 바꿔 입은 크리슈나와 라다

캉그라 화파

대략 1800년

종이 바탕에 과슈

19.5×12.8cm

램바그론 소장

역장벽(易裝癖) : 역장증(易裝症)이라
고도 하며, 영어로는 cross-dress라고
한다. 일종의 성 도착증세이다. 성경
에서는 남녀가 옷을 바꿔 입는 행위
를 금지하고 있다.

과 화환을 착용하고서, 함께 밀림을 향해 가고 있다. 남녀 연인이

복장을 바꿔 입는 것은 일종의 성애적 취향[역장벽(易裝癖)]으로, 이

러한 상황은 『바가바타 푸라나』 속에는 나타나 있지 않지만, 『라

시카프리야』에서는 언급하고 있는데, 크리슈나 전설의 후기 시가

(詩歌)들 속에서 발전한 관념이다. 이와 같은 세속적인 성애 유희로

써 신성한 애자(愛者 : 사랑하는 자-옮긴이)와 피애자(被愛者 : 사랑받는 자-옮긴이)는 서로 나눌 수 없고, 한 몸으로 융합된다는 것을 상징한다([그림 161]의 〈몸에 연꽃을 걸친 크리슈나와 라다〉 참조). 이것도 또한 밝은 달밤이 배경인데, 연지(蓮池) 속에 비친 이지러진 달그림자는 하늘에 있는 달과 역시 정확하게 부합하지 않고, 오히려 이 연인들이 고개를 숙여 내려다보는 각도에 맞춰져 있다.

 캉그라 풍격의 여성 형상은, 굴레르 풍격의 기초 위에서 한 걸음 더 승화되어, 일종의 인도의 이상화된 여성미의 전형을 창조하였다. 어떤 학자는 다시 캉그라 미녀 형상의 유형을 두 가지로 구분하기도 한다. 하나는 '표준 유형'으로, 눈과 눈썹이 특별히 가늘고, 측면 윤곽은 높은 콧날과 이마가 거의 일직선을 이루며, 뾰족한 아래턱과 목 부위의 거리가 비교적 넓고, 얼굴은 명암으로 바림하지 않았으며, 머리카락은 명암의 차이가 조금도 없이 빽빽하고 새까만데다, 종종 가슴을 가린 긴 소매의 원피스를 입고 있으며, 유방은 비교적 작다. 캉그라 회화 속에 나오는 여성 형상 중 열의 아홉은 이러한 표준 유형에 속한다. 예를 들면, 캉그라 세밀화인 〈홀리(Holi)〉(대략 1788년)【그림 178】속에 나오는 목녀들의 형상이 바로 표준 유형에 속한다. 또 하나는 '바가바타 유형'(모디 『바가바타 푸라나』삽화에 근거하여 명명했다)으로, 눈과 눈썹의 길이가 적당하며, 측면의 코·이마와 아래턱의 윤곽선이 비교적 부드럽고, 얼굴은 약간 명암으로 바림을 가했으며, 피부색은 자기(瓷器)처럼 보드랍고 매끄러운데다, 마치 생화(生花)처럼 가냘프고, 머리카락도 명암이 있으면서 정교한 묘사로 이행하고 있으며, 종종 몸에 착 달라붙는 브래지어를 착용했거나 나체이고, 유방이 풍만하다. 예를 들면, 〈크리슈나의 어린 시절〉【그림 174】참조) 속에 나오는 야소다와 로히니의 형상이 바로 '바가바타 유형'에 속한다. '바가바타 유형'의 캉그라 미

녀는 굴레르 풍격의 사실적인 요소를 더욱 많이 계승했고, 표준 유형의 캉그라 미녀는 인도 여성미의 이상적인 형식화된 조형에 훨씬 많이 기울어져 있다. 그러나 이 두 가지 유형은 또한 상호 스며들어, 결코 분명하게 나눌 수는 없다. 어느 유형을 막론하고, 캉그라 미녀의 조형은 모두 단정하고 장중하며 우아하고, 청순하며 고귀하고, 몸매가 날씬하며, 곡선은 부드럽고 아름답다. 그들의 표정은 꾸밈없이 순수하면서도 가식이 있고, 대담하면서도 수줍어하며 머뭇거린다. 그들이 취하기 좋아하는 자세는 머리를 앞으로 기울이고, 약간 숙인 채, 옷과 스카프는 가벼운 바람에 흔들리는 듯하여, 펄럭이는 우아하고 아름다운 한 줄기 호선(弧線)을 이루고 있다. 캉그라 하곡(河谷)의 그윽하고 아름다운 경치와 백색 대리석 건물이 있는 환경은 캉그라 미녀의 어여쁜 자태를 더 돋보이게 해주고 있다.

캉그라 풍격의 이상화된 여성미의 전형은, 주로 캉그라 현지의

실제 미녀 모델과 인도 전통의 여성미의 이상적 관념에 근거하여 형식화함으로써 창조한 것이다.

 캉그라 화파가 그린 『삿 사이(*Sat Sai*)』 삽화인 〈시골 미인〉(대략 1790년)【그림 179】에서, 여주인공의 형상은 아마도 바로 캉그라 현지의 실제 미녀 모델을 참조한 것 같다. 『삿 사이』는 17세기의 힌디어(Hindi語) 시인인 비하리 랄(Bihari Lal)이 암베르의 왕공인 자이 싱(Jai Singh, 1625~1667년 재위)을 위해 지은 7백 수의 시라고 전해지는데, 그에게 결혼한 다음 다시 국사를 돌보도록 넌지시 충고하고 있다. 이 시집은 크리슈나의 낭만적인 애정 기담(奇談)을 서술하고 있으며, 묘사하고 있는 갖가지 여주인공의 유형에 따라 분류하는데, 많은 경우들이 시골의 타고난 미인의 특수한 매력을 찬미하고 있다. 〈시골 미인〉은 바로 그 중 하나이다. 화면 속에서, 멀리 테라스 위에 있는 한 늙은 여인은 크리슈나에게 전경(前景)에 있는 시골 처녀의 아름다운 유방을 칭찬하고 있다. 이 그림은 아마도 굴레르의 화가인 마나쿠의 아들 파투가 그린 것 같다. 화가는 당시(1785~1820년)에 유행했던 타원형 테두리를 채용하여, 장식성 테두리 안에 교묘하게 인물·경물과 색채를 안배했는데, 전경의 구석진 곳 안에 있는 시골 처녀가 실제로는 화면의 핵심을 차지하고 있다. 비록 피부색이 까무잡잡하지만, 이 시골 미인은 여전히 '바가바타 유형'의 캉그라 미녀에 속한다. 그녀의 얼굴 윤곽선과 명암 바람은 부드럽고 매끄러우며, 눈과 눈썹의 길이는 적당하고 그다지 과장하지 않았다. 그녀의 몸매는 늘씬하면서 건강미가 느껴지며, 옅은 붉은색 두건과 한 꿰미의 소형화(素馨花)를 착용하였고, 옅은 노란색의 몸에 착 달라붙는 브래지어를 입었다. 풍만한 유방은 동그랗게 솟아 있으며, 선홍색의 긴 치마는 마치 짙푸른 전원 속에서 요동치는 불꽃 같다. 그녀가 손에 긴 장대를 들고 서서 뒤를 돌아보고 있는 자세

소형화(素馨花) : '말리화'라고도 하며, 히말라야가 원산지인 상록 관목으로, 향이 좋고, 흰색 꽃이 핀다.

【그림 179】

『샷 사이』 삽화

시골 미인

캉그라 화파

대략 1790년

종이 바탕에 과슈

19×13cm

크로누스 소장

도 매우 자연스럽고 우아한데, 이와 같이 비교적 사실적인 산악 지역 여성의 형상은 아마도 화가가 캉그라 현지의 실제 미녀 모델의 모습을 참조하여, 비로소 이처럼 진짜 인물과 똑같이 모방하여 잘 그려낸 것 같다. 캉그라 하곡은 지금도 여전히 미녀가 많이 태어나는 지방이다.

캉그라 세밀화인 〈파드미니(Padmini)〉(대략 1790년)【그림 180】에서, 여주인공은 바로 표준 유형의 캉그라 미인에 속한다. '파드미니(연꽃 여인이라는 뜻-옮긴이)'는 인도의 이상화된 여성미의 본보기로, 여인 가운데 최고 수준이며, 가장 훌륭한 성애의 반려자이다. 인도의 성학(性學) 경전인 『카마수트라(Kama Sutra)』에는 다음과 같이 기술되어 있다. "파드미니는 연꽃 줄기처럼 유연한 사지(四肢)를 지니고 있으며, 그녀의 성(性) 분비액에서는 연꽃의 맑은 향내가 난다. 그녀

[그림 180]

파드미니

캉그라 화파

대략 1790년

종이 바탕에 과슈

런던의 빅토리아 앨버트 박물관

는 놀란 새끼 사슴의 두 눈을 가지고 있어, 그녀의 눈 주위는 새빨갛다. 그녀의 행동거지는 단정하고 장중하며, 자신의 아름다운 유방을 좀처럼 드러내려 하지 않는다. 그녀의 코는 마치 참깨 꽃 같다. 그녀는 천성이 정결하고 고아하다. 그녀의 얼굴 용모는 마치 소형화(素馨花)처럼 새하얗다. 그녀의 음문(陰門 : 여성의 성기—옮긴이)은 마치 한 송이의 활짝 핀 연꽃 같다. 그녀의 신체는 섬세하면서 유연하여, 그녀가 길을 걸으면 마치 백조처럼 우아하고 아름답다. 그녀의 말은 마치 백조가 탄식하는 듯한 소리가 난다. 그녀의 몸매는 날씬하고, 그녀의 배는 세 부분으로 이루어져 있다. 그녀는 음식을 절제한다. 그녀는 총명하고 자고자대(自高自大)하지만 오만하지 않다. 그녀는 우아한 의복과 생화(生花)를 좋아한다."[『완역본 카마수트라』, 알랭 다니엘루(Alain Danielou) 영역(英譯), 파크 스트릿 프레스(Park Street Press, Vermont), 1994년, 92쪽] 이 세밀화 속에 있는 파드미니의 형상은 『카마수트라』의 서술과 기본적으로 부합하며, 얼굴 조형과 머리털과 유방도 캉그라 미녀의 표준 유형과 부합한다. 그녀는 오렌지색의 소매가 긴 원피스를 입었으며, 수를 놓은 오렌지색 스카프를 두르고서, 점잖고 우아하면서도 호화로운 모습을 잃지 않았다. 그녀는 오른손으로 나무 위의 꽃가지를 잡고 있으며, 머리를 숙여 앞쪽에서 다정하게 속삭이고 있는 한 쌍의 작은 새를 부러운 듯이 주시하면서, 자기의 애인을 그리워하고 있다. 색조가 담아한 배경, 옅은 푸른색의 하늘, 산뜻한 꽃과 나무, 백색 대리석의 지면 및 화면 사방의 짙은 녹색 테두리는 여주인공의 오렌지색 복장과 서로 잘 어울리며, 매우 조화롭다. 〈파드미니〉는 〈시골 미인〉에 비해 확실히 사실성은 줄어들고 형식화는 증가했는데, 형식화한 파드미니가 비록 사실적인 시골 미인처럼 육감적 매력이 풍부하지는 않지만, 여성의 기질은 한층 청순하고 고아해 보인다.

【그림 181】

가정의 여주인(일부분)

캉그라 화파

대략 1800년

종이 바탕에 과슈

런던의 빅토리아 앨버트 박물관

〈가정의 여주인〉(대략 1800년)【그림 181】은 한 폭의 캉그라 세밀화
의 일부분이다. 정원에 서 있는 백색 대리석 건물 속의 여주인은,
한 시녀가 받쳐 들고 있는 수건 위에서 빈랑 과일을 집어 들고 있
다. 집 밖에 있는 한 늙은 여인은 여자 하인들이 밥을 짓고 그릇을
세척하는 것을 감독하고 있다. 여주인의 용모와 몸가짐 하나하나의
아름다운 모습은, 캉그라 미녀의 표준 유형과 '바가바타 유형'의 두
가지 모델을 융합해 놓은 것 같다. 그녀는 금색 테두리를 두른 옅
은 자주색 드레스와 스카프를 착용하고 있어, 파드미니와 마찬가지
로 순수하고 우아하면서 고귀해 보인다. 그녀는 머리를 숙인 채 손
을 허리에 얹고서 손을 뻗어 빈랑을 집는 자세가 매우 우아하며 아
름답고, 접힌 드레스와 숄은 서서히 펼쳐져 있어, 마치 현대 인도의
고아한 기품을 지닌 패션 모델 같다. 캉그라의 『라가말라』 연작화

【그림 182】

『라가말라』 연작화

그네 선율

캉그라 화파

대략 1810년

종이 바탕에 과슈

21×14cm

런던의 빅토리아 앨버트 박물관

의 하나인 〈그네 선율〉(대략 1810년)【그림 182】은, 우계(雨季)에 연주하
는 음악 선율인 '그네'를 도해한 것인데, 그네는 봄과 애정의 상징이
다. 붉은 양탄자를 깔아 놓은 백색 대리석 테라스 위에서, 세 명의
시녀들이, 그네 위에 앉아 그네를 뛰기 시작하는 젊은 귀족 여인을

밀어 주고 있다. 그녀는 캉그라 풍격의
전형적인 여성미를 지니고 있는데, 나
부끼는 황금색 숄과 미색의 긴 치마는
그녀의 전신의 부드럽고 아름다운 곡
선을 분명하게 드러내 주고 있으며, 공
중에서 소용돌이치고 있는 먹장구름
은 마음속에서 끓어오르는 정욕을 암
시해 준다. 캉그라 세밀화인 〈밀회하는
여주인공〉(대략 1820년)【그림 183】은, 달밤
에 라다가 그녀의 여자 친구를 동행하
고 안내를 받으면서 애인의 침실에 밀
회하러 가는 장면을 표현하였다(크리슈
나는 멀리 창문에서 기다리고 있다). 라다의
조형은 고도로 형식화되었지만, 그녀는
고개를 숙이고서 손으로 아래턱을 받
친 채 스카프를 쥐고 있어, 밀회를 갈

【그림 183】
밀회하는 여주인공
캉그라 화파
대략 1820년
종이 바탕에 과슈
런던의 빅토리아 앨버트 박물관

망하면서도 수줍어하는 모습이 가득 담겨 있는 표정과 태도는 여
전히 빼어나게 아름다워 감동을 준다.

　　1770년부터 1823년 사이에, 캉그라 풍격은 전체 펀자브 산악지역
에서 유행하여, 굴레르·참바·만디·쿨루·누르푸르【그림 109】 참조〕·
바소리·만코트·가르왈 등 각 토후국들의 세밀화에 영향을 미쳤는
데, 이는 주로 캉그라 왕공인 산사르 찬드의 후원과 세우 가문의
후대 화가들의 공헌 덕분이었다. 1809년에 산사르 찬드는 펀자브 국
왕인 란지트 싱(Ranjit Singh, 1805~1839년 재위) 통치하에 있던 시크인
(Sikhs)의 속국으로 전락했으며, 1823년에 알람푸르에서 세상을 떠났
다. 그가 세상을 떠난 후에 캉그라 화파는 점차 쇠락했지만, 캉그

라 풍격은 여전히 산악 지역의 각 토후국들에서 유행했다.

가르왈

가르왈은 펀자브 산악 지역의 동북쪽 가장자리에 있던 작은 나라로, 수도는 스리나가르(Srinagar)였다. 1658년에 아우랑제브의 조카한 명이 난을 피해 스리나가르로 도망쳐 왔는데, 이때 한 명의 무갈 화가와 그의 아들을 데리고 왔다. 그들은 가르왈에 살면서 대대로 회화 솜씨를 전승했다. 18세기 후기에, 무갈 화가 가문의 후예인 몰라람(Molaram, 대략 1740년~?)은 말기 무갈 세밀화를 평범한 매너리즘 풍격으로 그렸고, 어떤 것은 캉그라에서 유행한 풍격을 졸렬하게 모방한 것도 있다. 몰라람의 자손인 무칸디(Mukandi)·바락(Barak) 및 툴시는 그의 솜씨보다 약간 나았다.

1770년에 캉그라 풍격이 가르왈 토후국에서 유행한 이후에, 점차 가르왈 화파(대략 1770~1860년)를 형성하였다. 학자들의 고증에 따르면, 가르왈 세밀화의 모든 걸작들은 다 몰라람에게 귀속시킬 수는 없고, 주로 굴레르나 캉그라에서 온 이민 화가들, 특히 세우 가문의 후손들에게 귀속된다. 가르왈의 왕공인 프라듀만 샤(Pradhyuman Shah, 1785~1804년 재위)는 굴레르의 한 공주를 아내로 맞이했는데, 후에 다시 자신의 딸을 굴레르의 하리 싱(Hari Singh)에게 출가시켰다. 1783년에, 굴레르가 시크인(Sikhs)들의 약탈 위협을 받자, 일부 화가들은 이미 굴레르와 혼인 관계를 맺고 있던 가르왈로 난을 피해 옮겨와 살고 있었다. 1800년부터 1803년까지 네팔의 구르카인(Gurkhas)들이 침입한 기간에, 캉그라의 왕공인 산사르 찬드 궁정의 일부 화가들도 가르왈로 이주해 왔다. 1804년에, 프라듀만 샤는 구르카인들에게 쫓겨난 뒤 곧바로 전사했다. 1815년에 영

국인들이 다시 구르카인들을 몰아내고, 수다르샨 샤(Sudarshan Shah, 1815~1859년 재위)를 육성하여 가르왈을 통치했으며, 수도를 테리(Tehri)로 옮겼다. 대략 1817년에, 굴레르 화가인 마나쿠의 후손 차이투(Chaitu)가 테리로 이주해 와서 수다르샨 샤를 위해 복무했다. 1828년에는, 산사르 찬드의 아들인 아니루드 찬드(Anirudh Chand)가 시크인의 소요를 피해 가르왈로 왔는데, 일부 캉그라 화가들도 그를 따라 왔다. 1829년에 수다르샨 샤는 산사르 찬드의 두 딸을 아내로 맞이했다. 아니루드 찬드는 그가 계승한 캉그라 화실이 자신의 아버지인 산사르 찬드의 혼례를 위해 그린 그『기타 고빈다』삽화(대략 1780년)를 혼수품의 일부분으로 자신의 두 여동생들에게 주었고, 이후 이 삽화와 여타 캉그라 회화의 정품들은 바로 가르왈 왕실이 소장하였다.

굴레르나 캉그라에서 온 이민 화가들은 가르왈 화파의 중견 화가들이 되자, 그들은 굴레르와 캉그라 풍격을 계승했으며, 또한 가르왈의 풍경 특색과 인물 특징을 결합했는데, 이는 줄곧 1860년대까지 계속되었다. 가르왈 화파는 캉그라 화파가 쇠퇴한 후에 명성을 떨쳤으며, 파하르 회화의 마지막 단계를 대표한다. 비록 가르왈 풍격은 19세기 후반까지 계속되었지만, 가르왈 화파의 가장 훌륭한 작품들의 대부분은 1785년부터 1804년까지 가르왈의 왕공인 프라듀만 샤의 재위 시기에 탄생했는데, 이 시기는 겨우 가르왈 풍격이 형성되기 시작한 시기에 불과했다. 일반적으로 어떤 한 화파나 어떤 한 풍격이 형성되기 시작한 시기에 창조적인 에너지와 발전 가능성이 가장 풍부하다.

가르왈 화파가 그린『기타 고빈다』삽화의 하나인 〈크리슈나를 데리고 집으로 돌아가는 라다〉(대략 1790년)【그림 184】는, 프라듀만 샤 화실의 작품으로, 풍격이 캉그라 화파의『기타 고빈다』나『바가바

【그림 184】

『기타 고빈다』 삽화

크리슈나를 데리고 집으로 돌아가는 라다

가르왈 화파

대략 1790년

종이 바탕에 과슈

16.2×24.1cm

뉴델리 국립박물관

타 푸라나』 삽화와 비슷하지만, 구도는 약간 복잡하고, 색채는 약간 어수선하며, 인물은 약간 어색하고 과장되어 있어, 가르왈 풍격이 아직 그다지 성숙하지 않았음을 나타내 준다. 그러나 화면의 전체 분위기는 매우 짙게 돋보이도록 해준다. 여름밤에 검은 구름이 잔뜩 끼어 있고, 삼림은 어두컴컴하며, 꽃이 핀 타마린드 나무(콩과에 속하는 열대 과일나무-옮긴이)는 바람에 비스듬히 흔들리고 있다. 목장주인 난다는 야무나 강변에서 소를 치고 있는 크리슈나를 찾아, 목녀인 라다에게 그를 데리고 집으로 돌아가라고 당부하고 있다. 왜냐하면 그는 나이가 어려서 어두운 밤을 무서워하기 때문이다. 뜻밖에도 집으로 돌아가는 도중에, 목동은 별안간 성인이 되어 라다와 밀림 속에서 껴안고서 정을 통하고 있다. 기울어진 꽃나무도 이 연인들이 하는 연애의 상징이 되었다. 난다의 몸매는 비례가

지나치게 크고, 그와 몇 명의 주요 인물들의 동태는 모두 상당히
어색한데, 그의 뒤에 있는 야소다와 목녀들의 동태와 손동작은 비
교적 유연한 것이, 굴레르의 귀부인이나 캉그라 미녀와 유사한 모
습을 지니고 있다.

　〈라다가 목욕하는 것을 구경하는 크리슈나〉(대략 1800년)【그림
185】는, 연대가 약간 늦은 가르왈 화파의 또 다른 『기타 고빈다』 삽
화인 것 같은데, 1785년부터 1820년 사이에 캉그라에서 유행했던
타원형 테두리를 채용하였다. 이 세밀화의 구도는 간결하고 집중적

【그림 185】

『기타 고빈다』 삽화

라다가 목욕하는 것을 구경하는 크리슈
나

가르왈 화파

대략 1800년

종이 바탕에 과슈

개인 소장

이며, 또한 기복을 이루는 변화의 리듬이 풍부하고, 단순명쾌한 붉은색과 노란색·파란색과 녹색·검정색과 흰색 색괴의 대비가 잘 어울리는데다, 선은 유창하고 세련되며, 윤곽은 뚜렷하고, 인물의 비례는 적절하며, 동태는 자연스럽다. 크리슈나의 뒤쪽으로 기울어진 이마는 사람들에게 초기 바소리 풍격을 연상케 한다. 라다와 그녀의 시녀 조형은 바로 굴레르 귀부인이나 캉그라 미녀와 유사하지만, 그들의 오관의 세세한 부분들은 굴레르와 캉그라의 여성 형상과 미묘한 차이도 있다. 나체의 라다는 침대 위에 앉아 손가락으로 축축한 머리를 빗고 있는데, 그녀의 그 까맣고 긴 머리가 미색 피부를 돋보이게 해주어 한층 더 여리고 아름답게 보인다. 인물의 윤곽·복식·목욕 수건·침대·물동이·테라스·강의 흐름·산비탈은 모두 간결하고 세련되면서 뚜렷한 선으로 묘사하였다. 멀리 산비탈 위에 있는 반원형의 태점(苔點)처럼 생긴 나무는 아마도 가르왈 풍경의 특색인 것 같다.

태점(苔點) : 동양화의 수묵화에서 산비탈이나 바위 등에 난 이끼를 표현하기 위해 찍는 반점을 가리킨다.

　가르왈 화파가 그린 『바가바타 푸라나』 후반부의 삽화 중 하나인 〈사원으로 출발하는 루크미니〉(대략 1800년)【그림 186】도 프라듀만샤 화실의 작품이다. 크리슈나는 마투라의 폭군인 칸사를 살해한 다음, 드바르카(Dvarka)의 국왕이 되었다고 전해진다. 그와 쿤디나푸르(Kundinapur)의 공주인 루크미니는 서로 사랑했지만, 공주는 이미 다른 사람과 혼약한 상태였다. 공주와 크리슈나는 혼례 당일에 그녀를 납치하기로 비밀리에 약속한다. 힌두교 풍속에 따라, 신부는 시집가는 당일에 먼저 사원에 가서 제사를 지내고 기도를 해야 했다. 이 그림은 바로 혼례 당일 새벽에 루크미니가 궁전을 떠나 사원으로 출발하는 장면을 표현한 것인데(크리슈나는 이미 그 안에 매복하여 신부를 납치한 다음 결혼할 준비를 하고 있다), 그녀 뒤에는 각종 제기(祭器)들을 들고 있는 한 무리의 브라만 여인들이 있으며, 그녀의

【그림 186】
『바가바타 푸라나』 삽화
사원으로 출발하는 루크미니
가르왈 화파
대략 1800년
종이 바탕에 과슈
19×28.4cm
뭄바이의 웨일스 왕자 박물관

앞에는 완전무장하고 그녀를 호송하는 호위대가 있다. 루크미니는 신부의 주홍색 면사포를 쓰고 있는데, 그녀가 입고 있는 옅은 자주색의 소매가 긴 원피스와 고개를 숙인 채 앞으로 걸어가는 모습 및 옷과 두건이 흩날리는 동태는, 표준 유형의 캉그라 미녀와 비슷하다. 그러나 그녀와 브라만 여인들의 용모의 세부 모습은 바로 가르왈 여성의 용모 특징을 나타내고 있어, 위 그림인 〈라다가 목욕하는 것을 구경하는 크리슈나〉 속에 있는 라다나 시녀의 형상과 비슷하다.

『바가바타 푸라나』 삽화인 〈크리슈나와 수다마〉(대략 1800년)【그림 187】는, 캉그라 화파의 작품인지 혹은 가르왈 화파의 작품인지 확정하기 어렵지만, 확실한 것은 파하르 회화의 걸작 중 하나라는 사실이다. 마투라의 브라만인 수다마는 원래 크리슈나가 어릴 때

함께 뛰어놀던 동무였는데, 후에 그는 매우 가난하여 아내와 누추한 초가집에서 어렵게 살아가고 있었다. 대략 1780년부터 1800년까지, 가르왈의 화가는 10여 폭의 『바가바타 푸라나』 후반부에 크리슈나와 수다마의 이야기를 담은 삽화를 그렸는데, 그 중 한 폭인 〈수다마의 초가집〉(현재 런던의 빅토리아 앨버트 박물관에 소장되어 있다)은 수다마와 그의 아내가 누추한 초가집 안에 앉아서 이야기를 나누고 있는 장면을 그린 것으로, 아내는 남편에게 드바르카 성(城)에 가서 국왕이 된 어린 시절의 동무인 크리슈나를 만나, 그에게 자신들이 빈곤에서 벗어날 수 있도록 도와달라고 요청할 것을 종용하고 있다. 다른 한 폭인 〈드바르카를 향해 가는 도중에〉(현재 런던의 빅토리아 앨버트 박물관에 소장되어 있다)는 옷이 남루한 수다마가 지팡이를 짚고서 태점처럼 생긴 나무가 자라고 있는 산과 들을 넘고 물을 건너, 멀리서 크리슈나가 살고 있는 성루를 바라보면서 예배를 드리고 있는 장면을 표현한 것이다. 〈크리슈나와 수다마〉라는 이 세밀화에서, 청빈한 수다마는 이미 드바르카 성의 장엄하고 화려한 왕궁에 도착했는데, 국왕인 크리슈나는 그를 귀빈처럼 대우하여, 그를 자기의 침대 위에 앉도록 청하면서 친히 그를 위해 발을 씻어 주고 있으며, 여자 악사는 옆에서 음악을 연주하고 있다. 궁정 안의 주위에 있는 비빈과 시녀들은 모두 어리둥절해 하면서 그 까닭을 알지 못한다. 즉 무엇 때문에 이 비렁뱅이처럼 생긴 브라만이 뜻밖에도 국왕 같은 예우를 받는단 말인가? 훗날 수다마는 집으로 돌아가서, 누추했던 그의 초가집이 호화로운 궁전으로 바뀌었다는 것을 발견한다. 이 세밀화의 구도는 굴레르 화가인 나인수크의 작품과 마찬가지로 완벽하게 균형을 이루고 있으며, 화려하고 웅장한 궁전은 마치 무갈의 황궁 같고, 건축물의 설계감(設計感)·질서감 및 장식성이 매우 강하다. 심지어는 요벽(凹壁 : 벽에서 안쪽으로 쑥 들

【그림 187】

『바가바타 푸라나』 삽화

크리슈나와 수다마

가르왈 화파

대략 1800년

종이 바탕에 과슈

20.3×29.5cm

찬디가르 정부박물관

어간 부분-옮긴이)과 주춧돌의 무늬까지도 나인수크의 그림과 대체로 비슷하지만, 이 그림에서 큰 면적의 주홍색·황금색·청록색이 구성하고 있는 난색조(暖色調)는 나인수크의 차분한 회색조(灰色調)에 비해 한층 열정적이며 밝고 아름답다. 어진 이를 예의와 겸손으로 대하는 크리슈나와, 과분한 총애와 우대를 받자 기쁘고 놀라워하면서도 한편으로는 불안해하는 수다마의 동작과 표정이 매우 뛰어나게 묘사되어 있다. 궁전 속이나 테라스 위에 서 있는 비빈과 시녀들은 더욱 사람들의 주목을 끈다. 특히 가운데에서 불진(拂塵)과 화환을 들고 있는 시녀와 오른쪽에서 수다마의 지팡이를 들고 있는 시녀의 조형은 마치 '바가바타 유형'의 캉그라 미녀와 비슷한데, 늘씬하고 풍만한 몸매와 약간 미소를 띤 얼굴 모습은 정교하고 섬세하며 우아하게 그렸다. 흰색 난간, 붉은색 양탄자, 녹색 잔디밭, 금색 궁전, 회색 벽은 어느 정도 투시법을 채용하였다. 그리고 짙은 회색의 통로형 문·연못·주랑 및 멀리 검푸른 색의 반원형 수관(樹冠 : 나뭇가지와 잎이 무성하여 갓처럼 생긴 나무줄기의 윗부분-옮긴이)은 공간의 깊이감을 증가시켜 주고 있다.

가르왈 세밀화인 〈애인을 기다리는 여주인공〉(대략 1800년)【그림 188】은, 인도의 연극 경전인 『나티야샤스트라(Natyashastra)』의 배역에 근거하여 묘사하고 있는데, 이 귀족 여인은 이미 사망을 향해 가는 애정의 10단계 중 몇 단계, 즉 갈망·우려·번뇌·비탄·발병에 처해 있다. 그녀는 이미 실연을 당한 고통에 압도당하여, 거의 구제할 방법이 없게 되어 있다. 그녀는 테라스의 침대 위에 드러누워 뒤척이고 있으며, 그녀의 주위를 둘러싸고 있는 시녀들은 공연히 바쁘기만 한데, 부채로 그녀를 부치는 것으로는 그녀의 열을 내릴 수 없고, 그녀의 발을 안마해서는 그녀의 고통을 줄일 수 없게 되자, 그녀에게 결국 약물·술병 및 빈랑을 주어도 여전히 그녀의 상사병을

【그림 188】
애인을 기다리는 여주인공
가르왈 화파
대략 1800년
종이 바탕에 과슈
26×21cm
런던의 빅토리아 앨버트 박물관

치유하지 못한다. 귀족 여인과 그녀의 시녀(라다와 그녀의 여자 친구)
의 조형은 표준 유형과 '바가바타 유형'의 캉그라 미녀의 모델을 종
합해 놓은 것 같고, 얼굴 세부의 묘사와 몸에 착 달라붙는 반투명
한 브래지어에 드러나 보이는 풍만한 유방은 가르왈 여성의 특징을
지니고 있다. 멀리 산비탈 위에 보이는 태점처럼 생긴 나무는 후에
가르왈 풍경의 특색이 되었다.

　　가르왈 세밀화인 〈테라스의 연인〉(대략 1800년)【그림 189】은, 크리

슈나와 라다의 전설을 그린 것이 아니라, 16세기 말와 왕국의 수도
인 만두의 통치자이자 가수이며 시인인 바즈 바하두르(Baz Bahadur)
와 그의 애인인 룹마티(Rupmati)의 이야기를 그린 것이지만, 인물과
환경은 모두 이미 펀자브 산악 지역으로 바뀌었다. 산비탈 위에 태
점처럼 생긴 나무, 강의 수면 위에 있는 배의 형상, 간명한 선으로
간략하게 그린 건축물의 구조, 남녀 인물의 조형과 복식은 모두 가
르왈 회화의 특징을 지니고 있다. 땅거미가 지고, 백로가 어지럽게

날아가며, 우계(雨季)의 먹장구름이 멀리 산 위에 잔뜩 끼어 있는데, 한 쌍의 연인이 테라스 위에서 만나고 있다. 마치 바하두르의 시가(詩歌)에서 읊고 있는 모습 같다. 즉 "요란스럽고 불안한 번개는 먹장구름 사이에서 춤추고, 춘정(春情)이 넘쳐나는 소녀는 연인을 찾고 있네." 테두리를 포함한 전체 화면은 남색이 주를 이루어, 색조는 청신하면서 밝고 아름다우며, 명암의 대비가 선명하다. 하늘에 있는 먹장구름의 검푸른 색에서부터, 강물의 짙은 푸른색에 이르기까지, 또한 높은 건물의 옅은 푸른색에 이르기까지, 색채의 농도 변화가 자연스럽고, 부분적인 붉은색·노란색·녹색의 난색(暖色)이 전체의 한색(寒色)을 부각시켜 주어, 비가 올 것 같은 시원하고 상쾌한 감각과 연인이 서로 만나는 유쾌한 기분을 돋보이게 해 주고 있다.

16세기에 펀자브 평원 지역에서 세차게 일어난 시크교(Sikhism)는 산악 지역을 향해 끊임없이 세력을 확장했다. 19세기 초엽에 란지트 싱(Ranjit Singh)이 통치하던 펀자브 왕국의 시크인들이 산악 지역의 각 토후국들을 정복하자, 일부 산악 지역 화가들은 시크인의 궁정에 들어가 직무를 맡았다. 시크인 후원자는 시크교 지도자[구루(guru)]의 초상화·영웅적인 자태의 시크인 추장의 초상·수렵 장면 및 『카마수트라』 삽화 등의 성애 제재를 매우 좋아했는데, 비록 극소수의 뛰어난 작품들도 있기는 하지만, 절대 다수는 회화 기법이 분명히 퇴보하여, 풍격이 판에 박은 듯이 어색하게 흐르기도 하고, 야하게 나아가기도 하였다. 파하르 회화의 질과 양이 하락한 것은 시크인의 군사력 증강과 반비례하였다. 파하르 세밀화인 〈고빈드 싱〉(대략 1800~1820년)【그림 190】은, 시크교 제10대 구루인 고빈드 싱(Gobind Singh, 1675~1708년 재위)의 초상으로, 그 이후부터 시크인들은 장발을 기르고, 두건을 두르고, 비수를 착용하고, 쇠 팔찌를 착

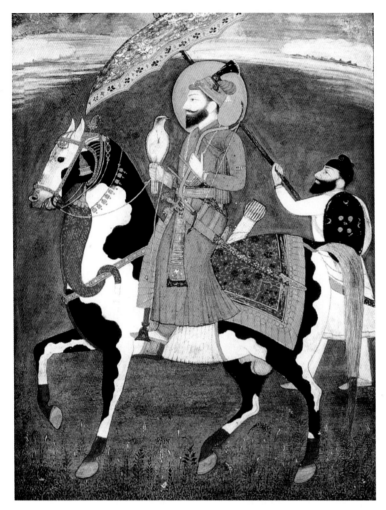

【그림 190】

고빈드 싱

시크-파하르 화파

대략 1800~1820년

종이 바탕에 과슈

20×16cm

뉴델리의 개인 소장

용하는 상무적 기풍을 길렀다. 이 시크교 최후의 구루는 마치 전신에 군장(軍裝)을 차려 입고 말을 탄 채 수렵을 가는 왕 같으며, 머리 뒤에는 신성한 광환이 있다. 화법은 시크-파하르 혼합 풍격에 속하는데, 시크교 회화 가운데 걸작이라고 할 수 있다.

　19세기 중엽에, 시크인이 영국인에게 패하여 펀자브가 영국인에게 합병되자, 파하르 회화는 궁정의 후원을 상실하게 되었다. 비록 산악 지역의 일부 토후국 왕들 후예의 집안에서는 아직 적지 않은 화가들이 그림을 그리면서 생계를 도모하고 있긴 했지만, 단지 과

거의 풍격을 졸렬하게 모방하거나 반복할 뿐이었고, 조잡하게 닥치는 대로 마구 생산해 내어, 어색하고 기계적이었다. 이렇게 쇠락하는 현상은 줄곧 19세기 말엽까지 계속되었다. 1905년에 캉그라 지진이 일어나 많은 화가들이 재난을 당하여 사망했는데, 이는 파하르 회화의 소멸을 희극적으로 상징한다.

『기타 고빈다』 삽화

성교

대략 1780년

종이 바탕에 과슈

15.4×11.9cm

취리히의 리트베르크박물관

|부록 1| 인도 세밀화의 제작 방법

인도 본토의 종교 세밀화는 처음에는 종려나무 잎이나 목판이나 천 위에 그렸으며, 14세기 이후에야 비로소 점차 보편적으로 종이를 사용하여 그림을 그렸다. 이 세밀화는 일반적으로 또한 붉은색 선과 먹 선으로 간략하게 윤곽을 그리고, 과슈(gouache)로 색을 칠하지만, 색채는 비교적 간단하여, 단지 빨강·노랑·파랑·녹색·흑색·백색 등 몇 가지 색만 있을 뿐이고, 대부분 평도(平塗)이며, 매우 조화롭지 못하다. 페르시아 세밀화에서 이식되어 온 무갈 세밀화의 제작 방법은 점차 복잡해졌으며, 무갈의 영향을 받은 라지푸트 세밀화도 유사한 제작 방법을 채용했다.

무갈 세밀화와 라지푸트 세밀화는 통상 수공예로 특별히 만든 죽지(竹紙)·황마지(黃麻紙)·아마지(亞麻紙)·견지(繭紙 : 누에고치의 실로 만든 질긴 종이-옮긴이) 등의 종이 위에 그렸다. 화지(畵紙)의 크기는 일반적으로 40센티미터 이하 10센티미터 정도까지였다. 화지의 제작은 선정한 몇 층의 종이들을 수용성(水溶性) 아라비아고무로 한데 붙여, 필요로 하는 일정한 두께를 얻는데, 종종 아래의 여러 층은 낡은 종이를 사용하고, 맨 위층의 한 장만 새 종이를 사용하기도 하였다. 그리고 먼저 마석(磨石 : gholti, 문지르는 돌-옮긴이)을 이용하여 상층의 지면을 평평하게 누르면서 빛이 나게 문지른다. 원형으로 생긴 마석은 마노(瑪瑙)·상아·대리석이나 자갈로 만든다. 무갈 황가의 화실에서 사용하던 마석은 대부분 마노로 만들었으며, 펀자브 산악 지역에서는 항상 베아스 강 연안에 있는 반들반들한 자갈

을 사용했다.

그림을 그리는 작업은 일반적으로 세 가지 공정으로 나뉘는데, 스승과 도제 혹은 주요 화가와 조수가 역할을 나누어 합작하여 완성했다. 당연히 일부 화가는 혼자서 세 가지 공정을 모두 완성하는 경우도 있었다.

그림을 그리는 첫 번째 공정은 초안을 잡는 것으로, 반들반들한 화지 위에 초도(草圖)를 그린다. 구도의 초안을 잡는 것은 한 폭의 그림의 성패를 결정하는 관건이어서, 통상 경험이 풍부한 스승이나 주요 화가가 담당한다. 먼저 소묘용 목탄(木炭)이나 연필로 초보적인 초안을 잡고, 다시 붓으로 검정색이나 붉은색 선의 윤곽을 간략하게 그린다. 윤곽은 기본적으로 손으로 그리며, 때로는 무늬를 조각한 형판(型板)의 도움을 빌리기도 하는데, 형판 위에 가는 분말을 뿌려서 도안을 찍어 내기도 한다. 그런 다음 윤곽을 그린 지면 위에 한 층의 얇디얇은 백색 산화아연[아연백(亞鉛白 : 아연산화물의 하얀 가루-옮긴이)] 바탕색을 칠하는데, 이렇게 얇게 칠한 층을 투과하여 여전히 흐릿한 윤곽선을 볼 수 있다. 다시 검은색과 붉은색 선으로 재차 윤곽을 보강하여 그린다. 색을 칠하기 전에, 지면을 유리나 대리석 평판 위에 엎어 놓고 마석을 이용하여 빠른 속도로 왔다갔다 하며 문질러 평평하게 만든다. 초안을 잡고 색을 칠하는 화필(畵筆)은 짐승의 털로 만든 붓인데, 사이즈가 매우 작다. 짐승 털에는 송아지나 새끼 사슴의 부드러운 귓털[耳毛]과 고양이·사향쥐·다람쥐 및 산양의 꼬리털이 포함되는데, 이러한 짐승 털을 셸락(shellac)으로 비둘기나 공작의 깃털 대롱 위에 고정시킨다. 진주 따위의 매우 작은 둥근 점을 그릴 때는, 붓끝의 대가리가 둥근 화필을 사용한다. 머리털·눈썹·짐승의 털·빗줄기 등 매우 가는 선을 그릴 때는, 단지 한 가닥의 털만 달린 화필을 사용한다. 캉그

【그림 191】

『마하바라타』 삽화

나라와 다마얀티

캉그라 화파

대략 1790~1800년

종이 바탕에 과슈

29.2×39.4cm

뉴욕의 메트로폴리탄박물관

라 화파가 그린 한 폭의 세밀화 초도인 〈나라와 다마얀티(Nara and Damayanti)〉(대략 1790~1800년)【그림 191】에서, 우리는 화가가 구도 초안을 완성하고 윤곽선을 간략하게 그린 단계를 볼 수 있는데, 착색을 준비함과 아울러 이미 초도 위에 가볍게 몇 가지 옅은 색을 칠하여, 착색 단계의 색채를 제시해 놓았다.

그림을 그리는 두 번째 공정은 착색이다. 착색은 시간이 걸리고 힘이 들기 때문에, 통상 도제나 조수가 완성하지만, 도제는 스승이 초도에 색채에 관해 제시해 놓은 대로 착색한다. 이러한 초도는 줄곧 소중한 전통으로 보존되어 전해오고 있다. 안료(顔料)는 일반적으로 아라비아 생고무나 설탕 혹은 아마인유(亞麻仁油 : linseedoil, 아마 씨에서 짜낸 기름-옮긴이) 등의 접착제로 조제한 광물질 안료이거나 유기질 안료인데, 이를 통틀어 과슈(gouache) 혹은 불투명 수채

(opaque watercolor)라고 부른다. 상용하는 안료는 대략 25종인데, 대부분 광물질 안료에 속한다. 예를 들어, 백색은 태워서 만든 조개껍질이나 자토(瓷土 : 도자기를 만드는 흰색 진흙, 이른바 고령토-옮긴이)에서 나오며, 흑색은 흑연이나 그을음에서 나오고, 황색은 자황(雌黃 : 천연의 비소와 유황 화합물)에서 나오며, 홍색은 적색산화연(赤色酸化鉛) 및 설탕물이나 광귤즙(廣橘汁)을 이용하여 절구 속에서 빻은 천연 주사(朱砂 : 황화광물)가 만들어 내는 주홍(朱紅)에서 나오고, 남색은 천청석(天靑石)이나 목람(木藍 : 마디풀과의 한해살이 풀-옮긴이)에서 나온다. 짙은 남색이나 셸락 염료 및 양홍(洋紅 : 연지홍)은 상용하는 식물질 안료에 속한다. 금분과 은분은 항상 사용하며, 검은 먹물과 붉은 잉크는 때로 염색에도 사용한다. 색채는 때로 전통적인 공식에 따라 배합하기도 한다. 예를 들면, 황색과 그을음 검정은 2대 1의 비례로 섞어 하층 인물의 피부색을 만들어 내며, 같은 양의 황색자두 안료와 백색 및 주사를 배합하여 상층 인물의 피부색을 만들어 낸다. 홍자석(紅赭石 : 붉은색 돌의 일종-옮긴이)과 조개껍질 분말을 혼합하여 뿌연 안개의 그림자를 만들어 낸다. 그러나 고명한 스승들은 모두 각자 자기만의 독특한 색 배합 방법을 가지고 있어, 전통적인 관례를 타파하고 다른 색채 효과를 창조해 냈다. 착색의 순서는, 먼저 화면의 전경과 배경을 칠하고, 다음으로 인물의 신체와 옷을 칠하며, 손·발과 입술을 빨갛게 칠하고, 그 다음으로 진주보석류 장식물 등 세부를 칠하며, 금색과 은색을 첨가한다. 착색은 왕왕 같은 색채를 반복하여 여러 번 칠하여, 색채를 중후하게 하고, 층차를 풍부하게 하며, 오랫동안 변치 않도록 하기도 한다.

그림을 그리는 세 번째 공정은 꾸미고 윤색하는 것이다. 이 과정은 통상 스승이 완성하며, 주요 화가는 인물의 얼굴 부위를 중

점적으로 꾸미는데, 붓을 사용하여 검정색 선이나 채색 선으로 인물의 얼굴 초상 등 세부를 다시 세밀하게 그린다. 그리고 마지막으로 인물의 눈을 완성하는데, 눈은 인물에게 생명을 불어 넣는다[이는 중국 전통 인물화의 전신(傳神)과 상통한다]. 꾸미고 윤색한 다음, 다시 마석을 이용하여 완성된 화면에 윤을 냄으로써, 2~3백 년 후에도 화면이 여전히 처음과 같이 선명하고 아름다운 색채와 광택을 유지하도록 한다.

전신(傳神) : 사실성을 중시하는 초상화에서 형상을 실물과 똑같이 그려내는 것뿐만 아니라, 그 인물의 내면인 정신세계, 즉 인물됨까지도 드러나게 그리는 것을 말한다.

|부록 2| 참고 문헌

Vincent A. Smith, *A History of Fine Art in India and Ceylon*, Oxford, 1911 / reprint ed., Bombay, 1969

A. K. Coomaraswamy, *Rajput Painting*, 1916 / reprint ed., New York, 1975

W. G. Archer, *Indian Miniatures*, Greenwich, 1960

Douglas Barrett and Basil Gray, *Indian Painting*, Geneva, 1963 / reprint ed., London, 1978

M. Bussagli and C. Sivaramamurti, *5000 Years of the Art of India*, New York, 1971

W. G. Archer, *Indian Painting from the Punjab Hills*, London, 1973

M. Ebeling, *Ragamala Painting*, Basel, 1973

A. L. Basham (ed.), *A Cultural History of India*, Oxford, 1975 / reprint ed., New York, 1984

R. C. Craven, *Indian Art, A Concise History*, New York, 1976

C. Sivaramamurti, *The Art of India*, New York, 1977

S. C. Welch, *Imperial Mughal Painting*, New York, 1977

Vatsyayana, translated by Indra Sinha, *Kama Sutra*, New York, 1980

Basil Gray (ed.), *The Arts of India*, Oxford, 1981

John Keay, *India Discovered*, Windward, 1981

P. Banerjee, *The Blue God*, New Delhi, 1981

Arts Council of Great Britain (ed.), *In the Image of Man*, London, 1982

Victoria and Albert Museum (ed.), *Indian Heritage, Court Life and Arts under Mughal Rule*, London, 1982

Enrico Isacco (ed.), *Krishna—the Divine Lover*, New Delhi, 1982

Veronica Ions, *Indian Mythology*, London, 1983

Margaret-Marie Deneck, *Indian Art*, London, 1984

Geeti Sen, *Painting from the Akbar Nama*, Varanasi, 1984

Asharani Mathur (ed.), *India*, New Delhi, 1987

Amina Okada, *Indian Miniatures of the Mughal Court*, New York, 1992

M. C. Beach, *Mughul and Rajput Painting, the New Cambridge History of India*, Cambridge , 1992

Steven Kossak, *Indian Court Painting 16th-19th Century*, New York, 1997

Vidya Dehejia, *Indian Art*, London, 2003

Daljeet, *The Sikh Heritage*, London, 2003

Rosemary Crill, *Marwar Painting, A History of the Jodhpur Style*, London

【그림 1】 『반야바라밀다경』 삽화/벵골 화파/대략 1090년/목판·종려나무 잎·과슈(gouache)/책장의 면적은 대략 6.6×
61cm/옥스퍼드대학의 보들리언 도서관(Bodleian Library)

【그림 2】 『반야바라밀다경』 삽화/벵골 화파/1112년/종려나무 잎·과슈/대략 6.4×7.6cm/런던의 빅토리아 앨버트 박물관
(Victoria and Albert Museum)

【그림 3】 『겁파경』 삽화/마하비라의 헌신/구자라트 화파/대략 1404년/종이 바탕에 과슈/7×10cm/런던의 대영박물관

【그림 4】 『겁파경』 삽화/태아를 옮겨 놓도록 명령하는 인드라/구자라트 화파/15세기/종이 바탕에 과슈/런던의 빅토리
아 앨버트 박물관

【그림 5】 『겁파경』 삽화/마하비라 어머니의 상서로운 꿈/자운푸르 화파/대략 1465년/종이 바탕에 과슈/11.8×29.3cm/
뉴욕의 메트로폴리탄 예술박물관

【그림 6】 『바가바타 푸라나』 삽화/구자라트 화파/대략 1450년/종이 바탕에 과슈/10.3×22.5cm/취리히의 리트베르크박
물관

【그림 7】 『차우라판차시카』 삽화/빌하나와 참파바티/우타르프라데시 화파/대략 1525년/종이 바탕에 과슈/16.5×
21.6cm/아흐메다바드(Ahmedabad) 문화센터

【그림 8】 『바가바타 푸라나』 삽화/루크미니를 납치하는 크리슈나/델리-아그라 지역 화파/대략 1530년/종이 바탕에 과
슈/18.5×24cm/파리의 리부(J. Riboud) 부부 소장

【그림 9】 『바가바타 푸라나』 삽화/나라카와 싸우는 크리슈나/델리-아그라 지역 화파/대략 1530년/종이 바탕에 과
슈/17.8×23.2cm/뉴욕의 메트로폴리탄 예술박물관

【그림 10】 『바가바타 푸라나』 삽화/목녀들의 옷을 훔쳐 달아나는 크리슈나/델리-아그라 지역 화파/대략 1560년/종이 바
탕에 과슈/19.4×25.7cm/뉴욕의 메트로폴리탄 예술박물관

【그림 11】 바부르에게 황관을 전해 주는 티무르/고바르단/델리-아그라 지역 화파/대략 1630년/종이 바탕에 과슈/29.3×
20.2cm/런던의 빅토리아 앨버트 박물관

【그림 12】 후마윤 초상/파야그/대략 1645년/종이 바탕에 과슈/18.8×12.3cm/워싱턴의 아서 M. 새클러 갤러리

【그림 13】 『샤 나마』 삽화/바흐람 구르의 수렵(일부분)/미르 사이드 알리/대략 1533~1535년/종이 바탕에 과슈/뉴욕의 메
트로폴리탄 예술박물관

【그림 14】 『감사』 삽화/라일라와 마즈눈(야영도)/미르 사이드 알리/1539~1542년/종이 바탕에 과슈/28×19cm/런던의 대
영도서관

【그림 15】 청년 서기(書記)/미르 사이드 알리/대략 1550년/종이 바탕에 과슈/31.7×19.8cm/로스앤젤레스 예술박물관

【그림 16】 수렵도/압두스 사마드와 그의 아들인 무함마드 샤리프/1591년/종이 바탕에 과슈/26×18.4cm/로스앤젤레스
예술박물관

【그림 80】 샤 자한과 다라 쉬코/고바르단/대략 1638년/종이 바탕에 과슈/22.5×14cm/런던의 빅토리아 앨버트 박물관

【그림 81】 점성술사와 성자/고바르단/대략 1630년/종이 바탕에 과슈/20.5×14.7cm/파리의 기메박물관

【그림 82】 자파르 칸과 시인 및 학자들/비샨 다스/대략 1640년/종이 바탕에 과슈/25×14cm/런던의 인도사무소 도서관

【그림 83】 샤 자한에게 황관을 전해 주는 악바르/비치트르/1631년/종이 바탕에 과슈/29.7×20.5cm/더블린의 체스터 비티 도서관

【그림 84】 『파디샤 나마』 삽화/국정을 돌보는 샤 자한/비치트르/대략 1630년/종이 바탕에 과슈/윈저 성의 왕립도서관

【그림 85】 아사프 칸/비치트르/대략 1630년/종이 바탕에 과슈/25.2×18.5cm/로스앤젤레스 예술박물관

【그림 86】 두 명의 라지푸트 왕공들/비치트르/대략 1630~1640년/종이 바탕에 과슈/런던의 빅토리아 앨버트 박물관

【그림 87】 악사·궁수와 빨래꾼/비치트르/대략 1630~1640년/종이 바탕에 과슈/런던의 빅토리아 앨버트 박물관

【그림 88】 『파디샤 나마』 삽화/코끼리 싸움을 관람하는 샤 자한/불라키/대략 1639년/종이 바탕에 과슈/뉴욕의 메트로폴리탄 예술박물관

【그림 89】 샤 자한의 세 아들들/발찬드/대략 1637년/종이 바탕에 과슈/38.7×26cm/런던의 대영박물관』

【그림 90】 칸다하르 포위 공격/파야그/대략 1640년/종이 바탕에 과슈/윈저 성의 왕립도서관

【그림 91】 야경/파야그/대략 1650~1655년/종이 바탕에 과슈/21.6×16.5cm/콜카타의 인도박물관

【그림 92】 『파디샤 나마』 삽화/칸다하르의 투항/무갈 화파/대략 1640~1645년/종이 바탕에 과슈/34.1×24.2cm/파리의 기메박물관

【그림 93】 아우랑제브와 그의 셋째 아들 아잠/훈하르/대략 1660년/종이 바탕에 과슈/19.1×21.4cm/하버드대학의 아서 M. 새클러 박물관

【그림 94】 국정을 돌보는 아우랑제브/바바니 다스/대략 1710년/종이 바탕에 과슈/더블린의 체스터 비티 도서관

【그림 95】 국정을 돌보는 무함마드 샤/델리 무갈 화파/대략 1740년/종이 바탕에 과슈/32.8×42.3cm/샌디에이고 예술박물관

【그림 96】 왕실의 연인/델리 무갈 화파/대략 1740년/종이 바탕에 과슈/29.3×17.2cm/샌디에이고 예술박물관

【그림 97】 밤에 냇가의 여인들을 훔쳐보는 두 명의 귀족/럭나우의 미흐르 찬드 화파/대략 1760년/종이 바탕에 과슈/더블린의 체스터 비티 도서관

【그림 98】 유럽풍 저택에서 공연하는 무희/델리의 말기 무갈 화파/대략 1820년/종이 바탕에 과슈/28.5×36.2cm/런던의 빅토리아 앨버트 박물관

【그림 99】 『라가말라』 연작화/그네 선율/데칸 화파/1580~1590년/종이 바탕에 과슈/19.4×17.8cm/뉴델리 국립박물관

【그림 100】 『나줌-울-울룸』 삽화/번창하는 보좌/바자푸르 화파/1570년/종이 바탕에 과슈/20.3×14.6cm/더블린의 체스터 비티 도서관

【그림 101】 술탄과 시중드는 신하/바자푸르 화파/대략 1605~1610년/종이 바탕에 과슈/24.7×18cm/미국인 해로비 (Harrowby) 소장

【그림 102】 화원 속에 있는 이브라힘 아딜 샤 2세/바자푸르 화파/대략 1615년/종이 바탕에 과슈/17.1×10.2cm/런던의 대영박물관

【그림 103】 바자푸르 왕실/카말 무함마드와 찬드 무함마드/대략 1675년/종이 바탕에 과슈/41.3×30.9cm/뉴욕의 메트로폴리탄 예술박물관

【그림 104】 왕자와 장미/데칸 화파/17세기 말기/종이 바탕에 과슈/31×20cm/뉴델리 국립박물관

【그림 105】 매를 데리고 있는 통치자/데칸 화파/대략 1725년/종이 바탕에 과슈/29×12cm/개인 소장

【그림 106】 『기타 고빈다』 삽화/비를 피하는 크리슈나와 라다/캉그라 화파/18세기 말/종이 바탕에 과슈/뉴델리 국립박물관

【그림 107】 『바가바타 푸라나』 삽화/춤을 추는 크리슈나와 목녀들/만코트 화파/대략 1740년/종이 바탕에 과슈/28.3×21.5cm/램바그론(Lambagraon) 소장

【그림 108】 『기타 고빈다』 삽화/목녀들의 옷을 감추는 크리슈나/캉그라 화파/18세기 말기/종이 바탕에 과슈/뉴델리 국립박물관

【그림 109】 무성한 숲속의 크리슈나와 라다/누르푸르 화파/18세기 말기/종이 바탕에 과슈/런던의 빅토리아 앨버트 박물관

【그림 110】 크리슈나와 라다/캉그라 화파/18세기 말/종이 바탕에 과슈/22.5×31.1cm/뉴델리 국립박물관

【그림 111】 『라가말라』 연작화/구름과 비의 선율/메와르 화파/대략 1650/종이 바탕에 과슈/뉴델리 국립박물관

【그림 112】 『악바르 나마』 삽화/치토르 포위 공격/무갈 화파/대략 1590년/종이 바탕에 과슈/37.5×25cm/런던의 빅토리아 앨버트 박물관

【그림 113】 『기타 고빈다』 삽화/크리슈나와 목녀들/메와르 화파/대략 1550년/종이 바탕에 과슈/12×19cm/뭄바이의 웨일스 왕자 박물관

【그림 114】 메와르 『라가말라』 연작화/한밤중의 선율/나시르 웃 딘/1605년/종이 바탕에 과슈/19.8×18.3cm/샌디에이고 예술박물관

【그림 115】 『라시카프리야』 삽화/목욕하는 크리슈나와 목녀들/메와르 화파/대략 1630~1640년/종이 바탕에 과슈/조드푸르의 라자스탄 동방연구소

【그림 116】 『라시카프리야』 삽화/활을 쏘는 애신/메와르 화파/대략 1694년/종이 바탕에 과슈/뭄바이의 개인 소장

【그림 117】 『기타 고빈다』 삽화/크리슈나와 라다/메와르 화파/대략 1645년/종이 바탕에 과슈/29×24cm/런던의 빅토리아 앨버트 박물관

【그림 118】 비를 피하는 크리슈나와 라다/메와르 화파/대략 1700년/종이 바탕에 과슈/19.9×30.2cm/뭄바이의 개인 소장

【그림 119】 『라마야나』 삽화/라바나의 성루 공격/사히브딘 및 그의 화실/대략 1650~1652년/종이 바탕에 과슈/대략 23×39cm/런던의 대영도서관

【그림 120】 『라마야나』 삽화/체포된 라마와 락슈마나/사히브딘 및 그의 화실/대략 1650~1652년/종이 바탕에 과슈/대략 23×39cm/런던의 대영도서관

【그림 121】 샤 자한의 사슴 사냥(일부분)/메와르 화파/대략 1710년/종이 바탕에 과슈/뉴욕의 메트로폴리탄 예술박물관

【그림 122】 화원 궁전에 있는 아리 싱/메와르 화파/대략 1765년/종이 바탕에 과슈/68×53.5cm/워싱턴의 프리어미술관

【그림 123】 『라가말라』 연작화/연꽃 선율/분디 화파/대략 1660년/종이 바탕에 과슈/파트나의 개인 소장

【그림 124】 우울한 기녀/분디 화파/대략 1750년/종이 바탕에 과슈/32.7×27.3cm/뉴욕의 메트로폴리탄 예술박물관

【그림 125】 그네뛰기/분디 화파/대략 1760년/종이 바탕에 과슈/28.5×19cm/개인 소장

【그림 126】 정자 속의 여자 주인공/분디 화파/대략 1770년/종이 바탕에 과슈/바라나시의 인도예술학원

【그림 127】 애인을 간절히 그리워하는 귀족 여인/분디 화파/대략 1780년/종이 바탕에 과슈/24.4×16.2cm/하버드대학의 아서 M. 새클러 박물관

【그림 128】 화원 속에 있는 자가트 싱 1세/코타 화파/대략 1670년/종이 바탕에 과슈/26.7×18.7cm/하버드대학 예술박물관

【그림 129】 코끼리 싸움/코타 화파/대략 1670년/종이 바탕에 과슈/34.2×69cm/하워드 호지킨(Howard Hodgkin) 소장

트 박물관

【그림 154】 『라가말라』연작화/댄서의 선율/말와 화파/대략 1730~1740년/종이 바탕에 과슈/21×15cm/뉴델리 국립박물관

【그림 155】 시장을 통과하는 혼례 행렬/만디 화파/대략 1645년/종이 바탕에 과슈/32×49cm/하워드 호지킨 소장

【그림 156】 『라사만자리』삽화/애인을 맞이하는 여주인공/바소리 화파/대략 1680년/종이 바탕에 과슈/23.9×33.5cm/샌디에이고 예술박물관

【그림 157】 『라사만자리』삽화/의식을 잃은 여주인공/바소리 화파/대략 1680년/종이 바탕에 과슈/23.5×33cm/런던의 빅토리아 앨버트 박물관

【그림 158】 『기타 고빈다』삽화/크리슈나와 목녀들/바소리 화파/대략 1730년/종이 바탕에 과슈/뉴델리 국립박물관

【그림 159】 『기타 고빈다』삽화/크리슈나와 목녀들/바소리 화파/대략 1730년/종이 바탕에 과슈/뉴델리 국립박물관

【그림 160】 『기타 고빈다』삽화/라사릴라/바소리 화파/대략 1730년/종이 바탕에 과슈/21×30.5cm/찬디가르 정부박물관

【그림 161】 몸에 연꽃을 걸친 크리슈나와 라다/바소리 화파/18세기 초엽/종이 바탕에 과슈/15×25.5cm/바라나시 인도예술학원

【그림 162】 매를 데리고 있는 귀족 여인/굴레르 화파/대략 1750년/종이 바탕에 과슈/20.6×11cm/런던의 빅토리아 앨버트 박물관

【그림 163】 『기타 고빈다』삽화/숨바꼭질/마나쿠/대략 1755년/종이 바탕에 과슈/24.5×17.2cm/크로누스 소장

【그림 164】 크리슈나와 라다에게 예배하는 발완트 싱/나인수크/대략 1750년/종이 바탕에 과슈/19.6×15cm/뉴욕의 메트로폴리탄 예술박물관

【그림 165】 잠자리에 들기 전에 씻고 있는 발완트 싱/나인수크/대략 1754년/종이 바탕에 과슈/28×37.7cm/개인 소장

【그림 166】 『바가바타 푸라나』삽화/크림을 몰래 훔쳐 먹는 크리슈나/나인수크/대략 1765년/종이 바탕에 과슈/18×28cm/크로누스 소장

【그림 167】 밀회하는 여주인공/굴레르 화파/대략 1780년/종이 바탕에 과슈/17×22.5cm/리부 부부 소장

【그림 168】 『바가바타 푸라나』삽화/큰 뱀을 제압하는 크리슈나/캉그라 화파/대략 1775년/종이 바탕에 과슈/23×29cm/뉴델리 국립박물관

【그림 169】 『기타 고빈다』삽화/라다의 심부름꾼/캉그라 화파/대략 1780년/종이 바탕에 과슈/15×25.5cm/바라나시 인도예술학원

【그림 170】 『기타 고빈다』삽화/황야 속에 있는 라다/캉그라 화파/대략 1780년/종이 바탕에 과슈/16.5×26.6cm/아니타 스페투스(Anita Spetus) 소장

【그림 171】 『기타 고빈다』삽화/라다에게 구애하는 크리슈나/캉그라 화파/대략 1780년/종이 바탕에 과슈/17×27.3cm/크로누스 소장

【그림 172】 『기타 고빈다』삽화/성교/캉그라 화파/대략 1780년/종이 바탕에 과슈/14.8×25.1cm/뉴델리미술관

【그림 173】 『바가바타 푸라나』삽화/갓난아이를 몰래 바꿔치기하는 바수데바/캉그라 화파/대략 1785~1790년/종이 바탕에 과슈/22.2×29.8cm/바라나시 인도예술학원

【그림 174】 『바가바타 푸라나』삽화/크리슈나의 어린 시절(일부분)/캉그라 화파/대략 1790년/종이 바탕에 과슈/22×30.5cm/바라나시 인도예술학원

【그림 175】 『바가바타 푸라나』삽화/목녀들의 옷을 훔쳐간 크리슈나/캉그라 화파/대략 1785~1790년/종이 바탕에 과슈/20.7×27.9cm/뉴델리 국립박물관

|부록 4| 찾아보기

1) 올림말의 끝에 ⓑ 표시가 있고, 영문을 이탤릭체로 표기한 것은 '문헌명'임을 의미한다.
2) 올림말의 끝에 ⓜ 표시가 있는 것은 그림 작품명을 의미한다.
3) 쪽수 숫자 밑에 밑줄을 그어 놓은 것은, 그곳에 설명이나 주석이 있다는 의미이다.

지은이

왕용(王鏞)

1945년 출생.
북경대학 동양어과 졸업(1967년).
북경대학 남아시아연구소 인도예술 전공 석사과정 졸업(1981년).
인도 국제대학 예술학원 연수 수료(1988년).
현재 중국예술연구원의 연구원 겸 박사과정 지도교수로서, 주로 인도미술사와 중국의 대외 미술교류사 연구에 종사하고 있다.
주요 저서로는 『印度美術』·『印度美術史話』·『20世紀印度美術』·『移植與變異—東西方藝術交流』·『印度攬勝』·『羅丹』·『凡·高』 등이 있으며, 편저(編著)로는 『中外美術交流史』 등이 있고, 역서로는 『印度藝術簡史』·『印度雕刻』·『印度神話』(공역) 등이 있다.

옮긴이

이재연

성균관대학교 졸업.
출판계에 종사하면서, 한국학·동양학 관련 번역 및 저술 활동을 하고 있다.
역서로는 『현대 한국의 선택』(1991년)·『역사를 움직인 편지들』(2003년)·『가까이 두고 싶은 서양미술 이야기』(2006년)·『지혜를 주는 서양의 철학과 사상』(2008년)·『중국미술사 1』(2011년)·『인도미술사』(2014년) 등이 있다.